# 基金操盤人帶你投資古典樂

**穩賺不賠 零風險！**

作者／資深基金操盤人
## 胡耿銘

插畫／波隆納插畫獎插畫家
## 陳又凌

# 目錄 Contents

## 小心這本古典音樂世界的懶人包

我整天上電視批鬥黑心建商與不良政府，憤青一樣潑夫罵街，其實你們不知道，當我一邊罵人或寫稿時，心中是有配樂的。比如剛剛才錄好的談話性節目，我心中今天選的配樂是柴科夫斯基的《第四號交響曲》，又強悍又暴力，批判威力增加百倍，就這樣，被前財政部長掛上保證書了。

我發行過的已絕版著作《黑心建商的告白》，能夠達成博客來書店史上單日最暢銷的台灣作家記錄，秘訣也是靠古典音樂：在寫稿時先擬好今天要寫的主題之後，我會想一首曲子，依著節奏劈哩啪啦地揮灑，快速又有效，而且不會無聊。

但我花了幾十年的功夫學著聽古典樂，想想要準備成這樣，時間是有點久，可是以前沒有懶人包，只好土法煉鋼從頭學到底。

懶人包的重點就是：簡單、易懂、引人入勝，然後讓人看了輕鬆掉入萬丈深淵：買一堆 CD、換一台更好的音響、

換喝更有年份的紅酒搭配、找一間更適合聽音樂的大房子，接著就是環遊世界聽各大樂團的音樂會來比較版本。

這本書寫的音樂我大多都演奏過，不然至少也聽過，有的很無聊、有的很複雜，更多的是相見恨晚地愛它，從年輕到中年，不管怎樣我總是生吞活剝地一一吃下這些音樂，簡直就是拼死命的打卡日記：買書買 CD、上網找版本比較。但如果早一點出這樣的書，我就可以先跳過無聊的部分，也可以把複雜的先放一邊，從相見恨晚的那一部分開始，這樣多省力氣啊！

好比很多人喜歡的莫札特，如果你看完這本書後馬上覺得他宮廷味太濃，那麼買個莫札特巧克力也就算對偉人致過敬，可以直接跳到柴科夫斯基之類的，因為台灣之光曾宇謙靠這個拿了比賽大獎，感覺比較親切些。

可是如果你平常只愛看壹週刊這種，我告訴你，我當年在當壹週刊記者時，靠的也是古典音樂的搭配，才有多彩多姿的驚悚文章喔！八卦，在古典音樂的世界裡也很常見，可惜被這本書寫了，我來不及偷師，麻煩你往後翻翻，大概在本書中後段的部分，精彩程度不會輸電視連續劇《世間情》。

我認識胡耿銘幾十年了，我猜他投資基金、操投資盤的時候，心中一定有曲目，只是他從來不肯告訴我他買哪一支股票，我只能從他聽的音樂來揣測明牌。

但現在我已經知道超級基金操盤手的秘密了，哇哈哈哈！大家都知道米其林廚師的秘方從不外傳，比如多少比例的鹽配上多少比例的胡椒，加上多少比例的某種香料，就會變成神奇的調味粉。而咱們的操盤人胡耿銘隱瞞了我幾十年的「秘方」，就藏在這本書的所有章節內啦！

Sway（地產界最強作家 & 名嘴）

古典音樂投資綜論

Baroque

Classical

Romanticism

20-21th Century

# 活到老聽到老
## 東拉西扯我的古典音樂投資術

### 緣起

談過戀愛的人都知道，愛得過火常會做出悖乎常理的舉動，造成令人懊悔的傷害，但有節制的愛情就不一樣，會讓人放心地去愛，即使沒有結果也無所謂。愛上古典音樂就是這樣，建立在理性基礎上的感性不會帶給你壓力，讓你聽得放心，愛得放心。

我很幸運，從小就透過那種一體式的留聲機聽過一些翻版的古典音樂唱片。國一的時候，學校附近有一家獨立書店，我在放學後經過書店時，總喜歡進去隨便翻翻看看才回家，書店裡有一本日本人寫的《名曲與巨匠》（志文出版社）引起我的好奇，內容包含了重要古典音樂作品與傑出演奏版本的介紹，我便存了零用金把這本書買回家，不用說，整本書被我翻爛了。當時雖然沒有錢買唱片，但我考試成績好的時候，便央求父母親購買書裡提到的唱片作為獎勵，就這樣，我一點一滴逐漸累積了對古典音樂的知識，對學生來說，一本書、一張唱片都得來不易，所以都非常珍惜的反覆聆聽無數次，因而奠定扎實基礎。

大學與當兵時期開始有點收入，是我瘋狂吸收古典音樂知識的歲月。大學時我曾在國家音樂廳與劇院打工負責帶位，幾乎參與每場演出；後來又在販賣古典音樂 CD 為主的唱片行打工，更是從早聽到晚，每天都不想下班。當兵時進入軍樂隊，同事中不乏古典音樂愛好者，彼此交流討論引發更濃厚興趣，有時在營休假與同事窩在營區，用 CD 隨身聽加爛爛的小音箱聆聽整天音樂，充分體會獨樂樂不如眾樂樂的快樂。

### 投資古典音樂益處多

正式投入職場後，我在投資相關行業工作，古典音樂仍是我紓解壓力的良伴。我有時覺得投資行業好比金庸筆下的武林，大家爾虞我詐，只為登上操作績效最佳的武林第一；在刀鋒下淌血過日子的我終日戰戰兢兢，深怕一不注意就被武林淘汰，此時不禁慶幸自己還有聽古典音樂的嗜好，就靠著這帖「心靈雞湯」，精神上的壓力才得以抒解。

身處投資行業，不免要提及常見銷售術語「投資要趁早」。沒錯，投資要趁早，所以要趕快開始投資，投資什麼呢？我個人認為，古典音樂其實是我所見過的最佳投資標的，如果拿大眾所熟悉的股票投資來比較，古典音樂的好處

可多了。大家都知道高風險高報酬的理論，股票絕對是高報酬投資，但相對之高風險卻常被失去理智地忽略，導致許多人一不小心即血本無歸。古典音樂就不同了，你可以利用網路資源或買一點唱片，金錢投資成本少之又少，只要花點時間就可以倘佯於美妙音樂世界裡，頂多怎麼聽都不喜歡，什麼也沒損失，換句話說是低風險高報酬，顛覆我們所熟悉的投資理論。

古典音樂是經典，內容經得起時代考驗，即使經過百年，還是值得聆聽。這就像你投資台股，可以不買一些小型飆股，但千萬別錯過台積電這種經營良好的藍籌股，原因很簡單，因為飆股常常是被炒作上漲的，泡沫一但破滅就完蛋了，買體質良好的股票才能夠穩定累積財富，或許賺錢速度較慢，但毋須承受太大風險。同樣的，有些音樂乍聽之下很爽，但多聽幾次就沒什麼意思了，音樂裡的藍籌股是值得深入探討的古典音樂，把時間精力投資在經典音樂上，既有智慧增長，亦有美學體驗，投資報酬是心靈的富足，又豈是金錢所能衡量。

過去有一本投資理財書籍《理財聖經》曾引起廣泛討論，書中一句「隨時買、隨便買、不要賣」，在當時引爆全民買股風潮，當時依循這句口號投資的股民，在台股行情下挫時鐵定慘賠，試問，投資股票風險如此高，又怎麼能隨便買呢？有趣的是，「隨時買、隨便買、不要賣」反而適用於古典音樂投資，若是你決定要深入欣賞古典音樂了，應該

要開始花點錢買唱片，一個月少吃一頓大餐，即可空出一點錢來「隨時買」精神食糧；到了購物網站或實體商店選擇性太多，或還沒想到要買什麼曲目，那就「隨便買」也沒關係，因為都是經典；買來後覺得不好聽、聽不懂，那千萬「不要賣」，一段時日後，當你的見識增長了再拿出來聽，肯定會有不同感受。

## 走入古典音樂的世界

國語歌曲中，我很喜歡周杰倫的創作，稍加留意，就會發現他的作品中不時出現的古典音樂：例如《夜曲》中在《藍色風暴》開端的葛雷果聖歌（Gregorian chant）、《琴傷》改編自柴科夫斯基（Peter Ilyich Tchaikovsky，1840～1893）的《船歌》以及莫札特（Wolfgang Amadeus Mozart，1756～1791）的《土耳其進行曲》等，此外，《雙截棍》中有著莫札特奏鳴曲風格的過場，《夜曲》似乎存在蕭邦（Frédéric François Chopin，1810～1849）《B大調第三號夜曲》的影子、《以父之名》模仿義大利歌劇詠嘆調來開場，太多太多不勝枚舉。我曾經在一篇專訪中讀到，流行音樂編曲大師陳志遠一語道破周杰倫厲害之處，答案是：「他聽古典音樂！」也就是說，古典音樂讓周杰倫的創作不落俗套，我想，就算你不想當什麼創作歌手，多聽古典音樂，也會讓你在欣賞各類型音樂時有更多感受。

事實上，除了周杰倫，古典音樂在許多流行歌曲中都曾經出現，在生活中

更是無所不在，像學校的鐘聲、垃圾車的旋律、廣告配樂等等不勝枚舉，電視劇或電影也常常喜歡配上古典音樂，因為古典音樂取材便利，曲目浩瀚，想要表達喜怒哀樂都沒問題。幾年前，日、韓相繼出現介紹古典音樂的偶像劇《交響情人夢》與《貝多芬病毒》，尤其改編自漫畫的日本偶像劇《交響情人夢》風靡一時，不但拍攝電影版續集，台灣第四台更於黃金時段播放，這些都是進入古典音樂世界的最佳媒介。

話說回來，許多人覺得古典音樂太難了，搞了半天仍不知所云。記得我大學時期的學妹曾跟我說，她因為有人推銷套裝的古典音樂唱片，拗不過推銷員而嘗試購入，回家聽了半天覺得很難聽，一下大聲一下小聲，搞不清楚在幹啥，還是國語歌曲好聽多了。這樣的感受並不難理解，既然古典音樂是經典，不免要花點心思，才能領會其中奧妙。流行音樂主要由旋律與節奏構成，是純感性的，不須學習即可感受，然而古典音樂加入和聲與音色，就需要下工夫來學習欣賞。換個角度看待，一下大聲一下小聲等音量與旋律的變化，不就是聆賞古典音樂的樂趣所在嗎？因為大小聲不斷變化，讓我們必需認真聆聽，於是更能從聆聽中學習到古典音樂的內涵。

儘管不容易，也毋須退縮不前，其實古典音樂中有許多作品旋律太過美妙，輕易就能讓人愛不釋手。電影《刺激1995》（The Shawshank Redemption）中，男主角在監獄裡對囚犯廣播歌劇《費加洛婚禮》（Le nozze di Figaro）第三幕中伯爵夫人與蘇珊娜的二重唱〈微風輕拂〉，所有囚犯屏息聆聽，無不陶醉於優美旋律中，這就是古典音樂最直接的魅力，就連作姦犯科的犯人們都喜愛，那你還有什麼困難不接受呢！

知名運動品牌 Nike 喊出的口號「Just do it」，用在古典音樂入門再適合也不過了，其實令人銷魂的旋律存在於許多作品的片段，只要沒事常上古典音樂網站或廣播、一直聽就對了，久了自然有感覺，有一天你會發現：啊！原來這熟悉的音樂是來自某某音樂家的某某作品，那我恭喜你已經踏出第一步。舉我自己的例子，我就是沒事便東聽點西聽點，也搞不清楚什麼是什麼，有時不經意擷取到一段旋律，剛巧有廣播節目介紹，就這樣認識了一部作品的片段，然後很想知道這部作品的全貌，再去找書籍與唱片，慢慢地就建立起一套系統。

除了多聽之外，多看也是重要的一環。閱讀音樂家傳記與相關書籍也是認識古典音樂的途徑之一，但在此網路的時代，經由各式各樣網站來學習才是最快速的方式啊！從基礎入門到論文等級包羅萬象，提供應有盡有的古典音樂資訊，甚至互動式的有聲連動，直接上網隨意點選即可聽到完整作品。優點是愛樂者得以各取所需，相對缺點是資訊氾濫不知從何下手，無論如何，我覺得優點仍大於缺點，網路對古典音樂來說仍具加分效果。

趨勢專家大前研一在《一個人的經濟》中提到，每個人都應該培養二十種分別能在戶外、室內進行的嗜好，有些

能一個人獨樂，有些和朋友一起同樂。這樣的說法太過刻意，而且二十種嗜好實在很難達成，但若試著培養幾個正當興趣絕對有益無害，我要在此推薦你把古典音樂加入培養嗜好的清單，當你哪一天成為古典音樂的「有緣人」，生活肯定更加豐富。

## 哈拉之後

東拉西扯了一堆東西，其實結論只有幾點而已：

一、古典音樂早已走入所有人的生活，廣告歌曲、偶像劇配樂、商家播放的流行音樂等，許多都來自於古典音樂，只是你不知道而已。

二、古典音樂是最佳投資標的，報酬與風險不成正比，值得你花點金錢與時間在上面。

三、別在不瞭解古典音樂時就排斥他，他可能會成為你一生最重要伴侶。

四、認識古典音樂最簡單省錢的途徑就是網路，若要深入紮根，仍需要書籍、刊物與唱片。

五、不要想太多，開始聽、一直聽就對了！

希望我的經驗與這本書中的文字，能成為你開始接觸古典音樂的契機，無論何時都不晚，趁早投資進場、感受古典音樂的美好吧！

# 巴洛克時期
## 一杯卡布奇諾

大多數人應該都聽過「巴洛克」（Baroque）這個名詞吧，這個字源自葡萄牙文「奇妙怪異的」（Barroco）意思，最早時常被珍珠商人拿來形容形狀不規則之珍珠，而後逐漸演變為「奇妙的藝術」之代名詞，由於十七世紀的藝術相較於十六世紀，感覺上更加奇妙，當時的藝術遂贏得此一稱謂。

### 巴洛克時期的起迄

音樂史上的許多用語常借自藝術，「巴洛克」也不例外，同時期的音樂也被稱為巴洛克音樂。若以時代來區分，大約是一六〇〇年至一七五〇年為止的一百五十年，但年代的區分方式並不是很妥當，因為文化的傳承是有重疊性的，每一個時代的開始或結束，通常與前後的時期產生交集，此處把巴洛克時期的結束放在一七五〇年，是因為這一年乃巴洛克時期集大成的音樂家巴赫（Johann Sebastian Bach，1685～1750）去世的年份。

### 屬於歌劇與協奏曲的時代

巴洛克時期在古典音樂史上是一個奠基的時期，許多音樂形式都在此一時

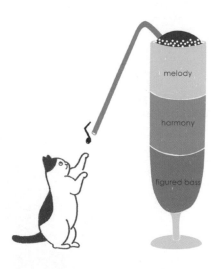

> **memo**
>
> ....................
>
> ### 巴洛克時期：一杯卡布奇諾
>
> 巴洛克音樂的主要特色是數字低音（figured bass）之運用，這有點像卡布奇諾花式咖啡，數字低音墊在樂曲的下面形成樂曲的穩固基礎，就是卡布奇諾最下面的一層咖啡；最上面是旋律（melody），即漂浮在卡布奇諾表層的奶泡；中間則插入和聲（harmony），有如卡布奇諾上層奶泡與下層咖啡之間的牛奶。或許你覺得這是理所當然的呀，但是在幾百年前可是一大突破呢！

melody

harmony

figured bass

期確立，其中之一就是歌劇（Opera）。當時的音樂家以簡潔的和聲為背景伴奏，並將他們喜愛的詩與音樂結合，就形成了歌劇的雛型，這樣的東西以義大利為主，尤其在拿波里地方，形成了所謂的拿波里樂派，代表性作曲家是史卡拉第（Alessandro Scarlatti，1660 ~ 1725），他一共寫了一百部以上的歌劇。史卡拉第除了在歌劇上的龐大數量外，由於他在羅馬擔任聖瑪利亞大教堂副樂長的職務所需，也寫了不少教會音樂，清唱劇（Cantata）的形式正是由他所確立，而後巴赫再將其發揚光大。

儘管歌劇在巴洛克時代有其重要性，但大部分作品並不傑出，這是由於許多當紅的歌手，尤其是當時流行的閹唱男高音（Countertenor，或稱閹伶，即歌手中的太監）太過囂張所致。他們仗著自己的知名度，左右音樂家寫作歌劇的內容，使音樂家不勝其擾，即使像韓德爾（George Frideric Handel，1685 ~ 1759）這麼紅的音樂家也難逃歌手肆虐，其歌劇作品也因此流於華而不實。無論如何，巴洛克歌劇已經為日後的歌劇奠定了良好基礎。

歌劇以外，巴洛克時期的器樂作品已經大放異彩，特別是協奏曲（Concerto）形式，也是在巴洛克時期開始確立。協奏曲原在拉丁文中有「爭論」之意，巴洛克時期的人很喜歡獨奏樂器與合奏的對比之美，許多音樂家都留下了精采的協奏曲，例如出生於義大利的韋瓦第（Antonio Vivaldi，1678 ~

1741），他曾擔任女子音樂院的教師，因此留下不少寫給學生演奏的多元化協奏曲，特別是小提琴協奏曲《四季》（Le quattro stagioni），直到今日都仍是暢銷歌曲。

*memo*

### 神聖羅馬帝國與德國

記得高中歷史課本裡說的：蠻族入侵羅馬帝國，導致帝國滅亡。這些蠻族在互相攻伐後，於歐洲建立法蘭克王國，法蘭克王國在九世紀時分裂，今日的德國地方屬於東法蘭克王國，法國地方屬於西法蘭克王國。九六二年，東法蘭克王國的奧圖一世被教宗加冕為羅馬帝國皇帝，這個羅馬帝國包括了德意志、義大利、伯艮地三個獨立王國。一一五七年，羅馬帝國前面被冠上神聖一字，變成神聖羅馬帝國。一四三八年，義大利與伯艮地王國分裂出去，一四八六年起，文獻中的記載開始把尚存的帝國稱為「德意志王朝神聖羅馬帝國」，一五一二年起，這個名稱成為正式的封號，即今日的德國前身。

神聖羅馬帝國的皇帝由七位諸侯或大主教選出，這個結構有點像台灣過去的國大代表，選舉權集中於少數人手中就是亂源。到了十七、八世紀，帝國境內諸侯割據，每個諸侯都是獨立王國，另有不屬於諸侯的自由市，與大主教管轄的城市，這使帝國結構鬆散，名存實亡。大致上，帝國境內比較重要的王國包括漢諾威、巴伐利亞、薩克森、普魯士等，大型自由市包

括漢堡、法蘭克福等，像巴赫後半生工作的萊比錫就位於薩克森，而韓德爾曾在漢諾威服務。那為什麼漢諾威國王後來要去英國當國王呢？恐怕許多人都霧煞煞吧！答案很簡單，因為國王他媽是嫁過來漢諾威的英國公主，所以當英國王位懸空時，公主的兒子自然被擁戴為英王啦。

到了十九世紀，普魯士變法圖強，並發動一連串的戰爭，將神聖羅馬帝國境內各諸侯國鯨吞蠶食併入普魯士，一八七一年，普魯士國王威廉一世在普法戰爭戰火中，於巴黎登基為德國皇帝，自此後才有德國這個國家。

## 巴洛克三巨頭
### 泰雷曼、韓德爾、巴赫

巴洛克時代的壓軸巨匠是泰雷曼（Georg Philipp Telemann，1681 ~ 1767）、韓德爾、巴赫，三位都是今日德國，當時是神聖羅馬帝國（包含今日的德國、奧地利、捷克）地方的人。泰雷曼曾經就讀萊比錫大學法律系，但其音樂天份難以被埋沒，終於還是走向音樂一途。他在許多地方擔任過音樂相關職務後，最後受聘於漢堡市擔任音樂總監到老。泰雷曼生前的聲譽就非常高，是各方爭相邀請的對象，作品數量超過數千首。相對於同時期的巴赫，泰雷曼的音樂不那麼雋永，但卻更活潑有趣；換句話說，巴赫的音樂走在時代之前，泰雷曼則符合時代需求，因此得以在生

前享有盛名。

說到巴赫，就不能不提到他的家族，巴赫家族自十六世紀以來歷代都是音樂家，巴赫從小就耳濡目染，十八歲就在威瑪展開職業音樂家的生涯，當時他的身分是一位小提琴家，之後轉往安斯達特教堂擔任管風琴手。他當時做了一件令人尊敬的事情，就是請假一個月，步行到德國北方的呂貝克（Lübeck），只為了一睹管風琴大師巴克斯泰烏德（Dieterich Buxtehude，1637 ~ 1707）的演奏；此行給他頗大的啟發，源源不絕地寫作出包括《D 小調觸技與賦格》（Toccata und Fuge in d-Moll, BWV 565）等偉大的管風琴作品，讓巴赫以青年才俊的姿態成為與巴克斯泰烏德齊名的管風琴家。

在換過幾次工作後，巴赫遷移到柯恩擔任宮廷樂長，為了提供宮廷需求，這段時期寫作了比較多的器樂作品，《布蘭登堡協奏曲》（Brandenburgische Konzerte）正是此時之作。一七二三年，新興的中產階級城市萊比錫需要一位教會樂長，市政府中意當紅的泰雷曼，但泰雷曼無意跳槽，此一職缺遂由巴赫遞補，對大師來說，這個工作稍嫌委屈，因為並非當局首選而委以錢少事多的工作量，多少消耗了巴赫的音樂熱忱，幸而虔誠的宗教信仰支撐巴赫工作不輟，包含《馬太受難曲》（Matthäuspassion, BWV 244）與二百首教會清唱劇在內的大量的教會音樂作品皆產於此一時期。

另一方面，巴赫的音樂熱忱部分轉移去指導萊比錫大學的音樂社團，《咖啡清唱劇》（Kaffee-Kantate）就是他與學生社團合作的產物，這部作品充分反映了那個時代的生活。

巴洛克時期最耀眼的天才非韓德爾所屬，神奇的是，韓德爾的出生地就在巴赫家附近。韓德爾二十五歲就當上漢諾威宮廷樂長，可謂雄姿英發，羽扇綸巾，但他竟然做了一年就辭職而轉往英國發展，弄得漢諾威國王非常不爽。無巧不成書，漢諾威國王不久後竟然繼承英國王位，是為喬治一世，韓德爾這下子可慘啦，幸而他心機夠重，趁新國王搭船遊覽泰晤士河時，另雇一條船故意巧遇國王，在船上演奏堂皇的管弦樂曲《水上音樂》（Water Music），新王因而龍心大悅，遂與韓德爾盡釋前嫌。

韓德爾最大的成就在於神劇（Oratorio）。前文提到巴洛克時期的閹唱男高音橫行霸道，使音樂家在歌劇創作的品質上大打折扣，山不轉路轉，韓德爾的因應之道是轉往神劇發展，神劇不用戲服、佈景、或動作，劇本則來自宗教性題材，是將歌劇之繁瑣複雜昇華至純粹的表現方式。韓德爾帶動英國的神劇風潮，尤其是描述耶穌降生、受難、與復活的《彌賽亞》（Messiah），更是古今神劇中的經典，相傳喬治一世親臨觀賞時，在哈雷路亞大合唱之處感動到起立致意，可見得其魅力。

*Chapter1-2*　｜　投資標的推薦

| 韋瓦第：小提琴協奏曲《四季》 | Vivaldi / Le Quattro Stadioni |
|---|---|
| 阿優小提琴 / 義大利音樂家合奏團 | Ayo / I Musici（Philips） |
| 必聽理由：巴洛克器樂協奏曲代表作 | |

★巴赫必聽曲目

| 巴赫：六首布蘭登堡協奏曲 | J. S. Bach / Brandenburgische Konzerte Nos.1-6 |
|---|---|
| 李希特指揮 / 慕尼黑巴赫管弦樂團 | Richter / Münchener Bach-Orchester（Archiv） |
| 必聽理由：巴洛克時期的大協奏曲是長什麼樣子 | |

**巴赫：郭德堡變奏曲　J. S. Bach ／ Goldberg Variations**
杜蕾克鋼琴　Tureck（Deutsche Grammophon）
必聽理由：巴赫寫的催眠用音樂，可是聽了會很興奮

**巴赫：六首無伴奏大提琴組曲　J. S. Bach ／ 6 Suiten für Violoncello Solo**
畢爾斯馬大提琴　Bylsma（Sony）
必聽理由：樹立大提琴獨奏地位的音樂，一把大提琴也可以那麼爽

**巴赫：D 小調觸技與賦格等　J. S. Bach ／ Toccata und Fuge d-moll etc.**
瓦爾哈管風琴　Walcha（Archiv）
必聽理由：認識管風琴的最佳曲目

**巴赫：咖啡清唱劇　J. S. Bach ／ Kaffee-Kantate**
霍格伍德指揮 ／ 柯克比女高音 ／ 古樂協會　Hogwood ／ Kirkby ／
The Academy of Ancirnt Music（L'Oiseau-Lyre）
必聽理由：輕鬆可愛的世俗清唱劇，認識清唱劇的最佳途徑

**★韓德爾必聽曲目**
**韓德爾：彌賽亞　Handel ／ Messiah**
賈第納指揮 ／ 英國巴洛克獨奏家團 ／ 蒙台威爾第合唱團　Gardiner ／
English Baroque Soloister ／ Monteverdi Choir（Philips）
必聽理由：教會音樂的極致之作

**韓德爾：水上音樂組曲　Handel ／ Water Music**
賓諾克指揮 ／ 英國合奏團　Punnock ／ The English Concert（Archiv）
必聽理由：為何一首曲子就可以巴結並改變老闆的想法

# 古典時期
## 宛如唐詩的音樂結構

在巴洛克時期的音樂家服務著王公貴族的同時，公開演奏會亦逐漸流行，樂譜的印行出版也隨之興起，從巴赫之後，音樂家已經慢慢可以脫離宮廷與教會而獨立了，這與啟蒙思想的發達有關，民主自由的理念慢慢在生根發芽。在人文歷史上，啟蒙時代已經降臨了。

### 古典時期的起迄

古典時期的音樂可以是啟蒙思想的表現，也是其後浪漫樂派時期的嫩芽。

當巴赫年紀大了的時候，古典時期已經悄悄地展開，以時間來看，古典樂派大致從巴赫晚期，到貝多芬（Ludwig van Beethoven，1770 ~ 1827）去世為止。這個時期的音樂追求的是調性與曲式，所有的創作大致會在一定的調性與曲式上進行，而「古典」（Classic）這個名詞來自於拉丁文的 Clasicus，最早是指「屬於納稅階級的人」，而後意義則轉變為「模範的」，可能因此被用來泛指此一時期之風格吧。

古典時期在樂器上有著革命性的發展，其中最了不起的是鋼琴的發明。巴洛克時期最通用的鍵盤樂器是大鍵琴，但是大鍵琴難以表現強弱，在樂曲對強弱奏要求越來越明顯之時，大鍵琴早已不敷使用，鋼琴遂應運而生，此一新樂器在貝多芬手上發揚光大。

### 交響曲的時代來臨

古典時期將奏鳴曲式應用到極致的是交響曲（Symphony），早期交響曲被拿來泛稱管弦樂曲，但後來卻專指以奏鳴曲式所寫成的多樂章管弦樂曲。說到交響曲，就不能不提到曼漢樂派（Mannheim School）。巴洛克晚期，在神聖羅馬帝國西南邊的法茲拜恩選帝侯狄奧多（Karl Theodor，1724 ~ 1799）非常喜愛音樂，他廣招音樂家到首府曼漢，其中最重要的是史塔密茲（Johann Stamitz，1717 ~ 1757），他開創了不同於以往的管弦樂法，奠定了古典時期交響曲風格的基礎。另一方面，位於神聖羅馬帝國東邊的普魯士選帝侯腓特烈大帝（Friedrich II.，1712 ~ 1786），也努力推廣音樂，他自己本身是位長笛家，巴赫兒子之一的艾曼紐·巴赫（Carl Philipp Emanuel Bach，1714 ~ 1788）就在腓特烈麾下服務。此外，義大利的裴高雷西（Giovanni Battista Pergolesi，1710 ~ 1736）雖然只活了短短的二十幾年，但是他有生之年所創作的幾

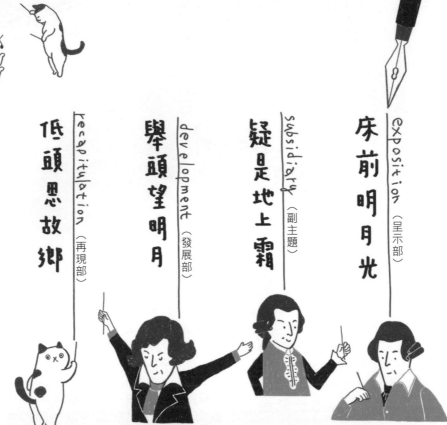

<br />

recapitulation（再現部）
低頭思故鄉

development（發展部）
舉頭望明月

subsidiary（副主題）
疑是地上霜

exposition（呈示部）
床前明月光

<br />

## memo

### 古典時期：宛如唐詩的音樂結構

　　古典時期的音樂特色是追求純粹的調性之美，與工整的音樂曲式。就拿奏鳴曲式來說吧（跟奏鳴曲無關喔），這是古典時期發展出來的形式。典型的奏鳴曲式會從呈示部（Exposition）開始，通常就是一首樂曲的主題，主題以主調（Tonic）表現，緊接著會有一個副主題（subsidiary），副主題以屬調（Dominant）呈現，這已經是古典樂派調性變化的最大尺度啦；呈示部之後是發展部（Development），將呈示部的主題以各種手法加以發展，通常會是全曲的高潮；發展部之後會有再現部（Recapitulation），其實就是把呈示部再演一次，但副主題的屬調會調整為主調，這是為了要在主調做結束而準備，有點像唐詩的第一句與最後一句詩句必需押韻。

<br />

<br />

<br />

第一章─古典音樂投資綜論

部歌劇，卻對莫札特與後代義大利歌劇影響頗鉅，在此記上功勞一筆。

## 奠定古典樂派：海頓與莫札特

古典時期集大成的音樂家是海頓（Josef Haydn，1732～1809）與莫札特。

海頓出身貧寒，父親是一位奧國羅勞地方的車輪匠，原本並無受音樂教育的機會，但幸運的他被介紹進入維也納聖史帝芬教堂兒童詩班（即現今維也納少年合唱團之前身），並得以接受教會的音樂訓練。十七歲時，變聲的海頓不得不離開兒童詩班，開始半打工半自學的生活，一直到二十七歲才受雇於貴族，旋即因此一貴族財務困難而遭遣散。

一七六一年，二十九歲的海頓被被匈牙利最有錢有勢的艾斯特哈齊（Paul Anton Esterházy，1711～1762）親王延攬為宮廷副樂長，但他上任不到一年，親王就過世了。繼任的胞弟尼克勞斯（Fürst Nikolaus Esterházy，1714～1790）是音樂愛好者，千里馬終遇伯樂，在安定生活下，海頓開始發揮天份，源源不絕創作出各式各樣的作品，名聲也逐漸傳遍歐陸。一七九〇年，艾斯特哈齊親王過世，繼任者竟將海頓苦心經營的宮廷樂團遣散，不過仍給海頓擔任有薪水可領的名譽樂長，有錢卻沒事幹的海頓於是應音樂業者沙羅門（Johann Peter Salomon，1745～1815）之邀訪問倫敦，結果受到盛大歡迎，因此他過了四年後又再次訪問倫敦，這兩次渡海之行，催生了第九十三號到第一〇四號的十二首《倫敦交響曲》，是海頓所做的

一百零四首交響曲中的珠玉。

晚年的海頓定居於維也納，由於中產階級興起，公開演出風氣日盛，海頓成了音樂界寵兒，演出邀約讓海頓忙得不可開交，而萌芽中的出版業者也爭相出版海頓樂譜。海頓的一生反映古典時期的演變：即有才能之平民音樂家，已經可以逐漸脫離教會與宮廷而獨立工作生活。

莫札特出生於奧國的薩爾茲堡，其父親也是音樂家，他在莫札特小時後即刻意栽培，並帶著他四處旅行演奏來炫耀，童年時期的四處奔波，竟然延續到莫札特成年之後；為了謀生，莫札特不斷旅行漂泊，只為了混口飯吃。他也曾經覺得累而想要安定下來，因此回到故鄉薩爾茲堡擔任主教麾下的樂師，無奈卻與大主教發生衝突而萌生辭意，遷往到維也納當一位自由作曲家，以今日的術語來詮釋，莫札特就是一位 SOHO 族。

或許是不再受到貴族與教會的鉗制與束縛，莫札特的 SOHO 生涯得以充分發揮其天份，最棒的作品都於此時誕生，尤其是歌劇《魔笛》（Die Zauberflöte），跳脫義大利式的莊歌劇與喜歌劇形式，以德語開創符合德國民間娛樂的歌唱劇，終於為長久以來落後於義大利許多的德國歌劇奠定根基。歌劇以外，莫札特的後期交響曲與包括奏鳴曲與協奏曲在內的許多鋼琴作品，也都大放異彩。可惜的是，莫札特不善於理財，他的傑作並未帶給他相對的優渥生活，一直到死，這位天才始終過得窮困潦倒。

## 開創古典新境界：樂聖貝多芬

若說海頓與莫札特是古典時期集大成者，貝多芬就是古典時期承先啟後的張三丰了。由於莫札特童年的故事早已傳遍歐陸，貝多芬老爸就想要有樣學樣，強迫貝多芬拼命狂練鋼琴，其實只是拿兒子來當作賺錢炫耀的工具，這使得貝多芬沒有童年，卻也造就了一位偉大的音樂家。

貝多芬十七歲時跑去維也納找莫札特，希望能入門拜師，莫札特雖器重貝多芬的才華，無奈貝多芬因老母剛巧過世而不得不回波昂的家一趟，也算他們倆無緣，當貝多芬再回到維也納定居時，莫札特卻已經離開人間。

到了維也納後，貝多芬先以鋼琴家的身分活躍於沙龍，他的才華讓許多貴族折服，進而在精神或金錢上支持幫助他，貝多芬當時的後援會成員包括：華德斯坦伯爵（Ferdinand von Waldstein，1762～1823）、拉蘇莫夫斯基伯爵（Graf André Cyrillowitsch Rasumowsky，1752～1836）、李希諾夫斯基侯爵（Fürst Karl Lichnowsky，1756～1814）、魯道夫大公（Erzherzog Rudolph von Österreich，1788～1831）等等；此時貝多芬志得意滿，對自己的才華充滿信心，但好景不常，二十五歲的貝多芬發覺自己有聽覺障礙，從此開始陷入不幸，一八○二年他赴避暑勝地海利根斯塔特（Heiligenstadt）休養，一度萌生自殺念頭而留下遺書，但他克服自殘念頭後卻再次重生。隔年他因為崇拜拿破崙而寫作的第三號交響曲《英雄》，雖然還沒打破古典曲式的藩籬，但壯闊的音響效果上卻呈現新氣象。之後貝多芬的交響曲一直開創新局面，第五號交響曲《命運》以簡單動機貫穿全曲，音效也更為震撼；第六號交響曲《田園》不但以五個樂章推翻約定成俗的四樂章交響曲形式，附有標題敘述的做法更是未來標題音樂的濫觴；第九號交響曲《合唱》加入獨唱家與合唱團，把交響曲編制帶入新境界。

除了交響曲之外，貝多芬的各類型室內樂、鋼琴協奏曲與奏鳴曲也有許多出類拔萃之作，他的作品外表上雖大致保有古典的調性與曲式，但內在和聲卻已經騷動不安。由於貝多芬二十五歲以後就在聽障耳疾的困擾下作曲，因此他完全是用「心」在寫作，這種主觀性的寫作方式，其實已經跨入浪漫主義的疆界啦，所以說貝多芬承先啟後，開創了其後浪漫樂派的道路，被稱作「樂聖」實至名歸。

跟莫札特一樣，貝多芬生前雖享有盛名，找他寫曲的人也絡繹不絕，但由於不善理財仍經濟拮据，晚年的貝多芬過得可謂貧病交加，身心俱疲的他脾氣變得非常古怪，以致於無人想理會他，臨終時孑然一身，連老天爺都看不下去，以風雨交加雷聲大作來為他吶喊。他去世後，兩萬多民眾自動跟隨靈柩出殯，音樂家的地位在貝多芬手上提升到最高境界。

**★海頓必聽曲目**

**海頓：第九十四號與一百號交響曲等　Haydn ／ Symphony No.94 & 100 etc.**

杜拉第指揮／匈牙利愛樂　Dorati ／ Philharmonia Hungarica（Decca）

必聽理由：交響曲之父的最容易聆賞的交響曲

**★莫札特必聽曲目**

**莫札特：第四十號與四十一號交響曲　Mozart ／ Symphonien No.40 & 41**

貝姆指揮／維也納愛樂　Böhm ／ Wiener Philharmoniker（Deutsche Grammophon）

必聽理由：交響曲再一次向前躍進，四十號交響曲的旋律被用在 SHE 的《不想長大》中，非常平易近人喔

**莫札特：夜晚的小夜曲　Mozart ／ Eine Kleine Nachtmusik**

馬利納指揮／聖馬丁學院樂團　Marriner ／ Academy of St Martin in the Fields（Decca）

必聽理由：了解十八世紀王公貴族的沙龍音樂

**莫札特：第二十、二十一、二十五、二十七號鋼琴協奏曲**

**Mozart ／ Piano Concertos No.20, 21, 25, 27**

顧爾達鋼琴／阿巴多指揮／維也納愛樂　Gulda ／ Abbado ／
Wiener Philharmoniker（Deutsche Grammophon）

必聽理由：鋼琴協奏曲中的大眾情調音樂

**莫札特：歌劇《魔笛》　Mozart ／ Die Zauberflöte**

貝姆指揮／柏林愛樂　Böhm ／ Berliner Philharmoniker（Deutsche Grammophon）

必聽理由：莫札特歌唱劇代表作，開創德國歌劇的先驅

**★貝多芬必聽曲目**

**貝多芬：第三號交響曲《英雄》　Beethoven ／ Symphonie No.3**
克廉貝勒指揮／愛樂管弦樂團　Klemperer ／ Philharmonia Orchestra（EMI）
必聽理由：將古典時期交響曲的音效大幅推升之作

**貝多芬：第五號交響曲《命運》＆第七交響曲　Beethoven ／ Symphonie No.5 & 7**
克萊巴指揮／維也納愛樂　Kleiber ／ Wiener Philharmoniker（Deutsche Grammophon）
必聽理由：以簡單動機貫穿全曲的新觀念

**貝多芬：第六號交響曲《田園》　Beethoven ／ Symphonie No.6**
貝姆指揮／維也納愛樂　Böhm ／ Wiener Philharmoniker（Deutsche Grammophon）
必聽理由：標題音樂的濫觴，貝多芬的柔情

**貝多芬：第九號交響曲《合唱》　Beethoven ／ Symphonie No.9**
福特萬格勒指揮／拜魯特音樂節樂團　Furtwängler ／ Bayreuth Festspiele Orchester（EMI）
必聽理由：首度加入獨唱與合唱團的交響曲

**貝多芬：第五號鋼琴協奏曲《皇帝》　Beethoven ／ Piano Concerto No.5**
阿勞鋼琴／戴維斯指揮／德勒斯登州立樂團
Arrau ／ Davis ／ Staatskapelle Dresden（Philips）
必聽理由：突破古典時期鋼琴協奏曲的作品，開頭就是鋼琴華麗的裝飾奏，
啟發浪漫時期的協奏曲

**貝多芬：鋼琴三重奏曲《大公》　Beethoven ／ Klavietrio "Erzherzog"**
堤伯特小提琴／柯爾托鋼琴／卡薩爾斯大提琴　Thibaud ／ Cortot ／ Casals（EMI）
必聽理由：貝多芬室內樂代表作品

**貝多芬：第五號與第九號小提琴奏鳴曲　Beethoven ／ Violin Sonatas No.5 & 9**
歐伊斯特拉夫小提琴／歐柏林鋼琴　Oistrakh ／ Oborin（Philips）
必聽理由：將小提琴奏鳴曲提升為小提琴與鋼琴二重奏

**貝多芬：第十四號鋼琴奏鳴曲《月光》等　Beethoven ／ Klaviersonaten No.14 etc**
吉利爾斯鋼琴　Gilels（Deutsche Grammophon）
必聽理由：鋼琴音樂的新約聖經中最親切的一首

# 浪漫時期
## 百家爭鳴

十九世紀是一個動盪的世紀，許多在過去視為理所當然的價值觀，在這一百年間從底基摧毀，戰爭連連，經濟與生產型態大為逆轉，法國大革命、美國獨立，就連過去屹立不搖的階級觀念，都連根拔起。這些快速的變化，撞擊出民主火花，以及音樂的浪漫時期。

因此在浪漫時期的音樂變化，我們不可以忽視交通發達帶來的文化交流對音樂風格的影響，這個時期的介紹，我們將分成兩個區塊：第一區塊是原先就已經在音樂上大放異彩地區的持續變化，諸如神聖羅馬帝國、法國，甚至義大利地區。第二區塊則是原來在音樂上的發展較為被動落後的國家，他們因整體民族意識抬頭，而發展出風格迥異，充滿他們自己民族味道的音樂，也就是國民樂派的誕生。

### 浪漫時期的起訖

有了古典時期貝多芬的奠基，接續的浪漫時期呈現百花齊放，百鳥齊鳴的盛況，各式各樣的音樂皆於此時期誕生，這股浪漫熱潮從貝多芬過世的十九世紀初期，一直延燒到二十世紀初期。

浪漫時期強調的是個人的情感，尊重的是個人的思想，並要求重返單純與自然，換句話說，浪漫時期的特徵就是個人主義抬頭，反映到音樂上，會希望能夠脫離古典時期的曲式限制，擁有更多在創作形式上的自由度，才能夠完全表現內心夢想。

### 浪漫時期的音樂特色：豐富與多元風格

當浪漫時期的音樂家主觀陳述自己的想法時，其音樂就展現了三種特質：

一是和聲與調性日益複雜化，古典時期單純的調性已經不敷使用，音樂家努力突破調性限制，到了浪漫時期的最後，調性音樂已經發展到無可變化，終於崩潰，又產生了不同的理論。

二是浪漫時期的音樂家喜歡將文學、歷史、與哲學與個人情感結合，以音樂表現出來，造成標題音樂的蓬勃，早期還是以小品的方式來表現，進入後期，大型作品如雨後春筍，「交響詩」（Tone Poem）與「樂劇」（Musikdrame）等新的音樂形式更把文學、歷史、哲學與音樂的結合發揮的淋漓盡致。

三是浪漫時期的音樂家為了更豐富的表現自己情感，遂不斷改良管弦樂音

色，使管弦樂法進步良多，大型管弦樂作品變的非常多元化，特別是後期的馬勒與史特勞斯。

浪漫時期的三個特質所帶來之貢獻，表現於三種作品類型：一是聲樂與鋼琴的藝術歌曲。二是不拘泥於形式的鋼琴音樂。三是大型管弦樂交響詩。

浪漫時期所在的十九世紀，國與國之間的交通日漸頻繁，一方面文化相通，另一方面民族意識抬頭。前文提到浪漫時期音樂家喜歡將文史哲與音樂結合，在浪漫晚期有一部分歐洲邊陲的音樂家，就因為強烈的民族意識，遂嘗試把與地方性文學或民歌滲入其作品，於是衍生出國民樂派，代表人物包括：捷克的德弗札克（Antonín Dvořák，1841 ～ 1904）、俄國的柴科夫斯基、挪威的葛利格（Edvard Grieg，1843 ～ 1907）、芬蘭的西貝流士（Jean Sibelius，1865 ～ 1957）等。

## PART I：浪漫主義主戰場
### 浪漫初期：韋伯、舒伯特

浪漫初期以韋伯（Carl Maria von Weber，1786 ～ 1826）與舒伯特（Franz Seraph Peter Schubert，1797 ～ 1828）為代表。

韋伯小時候隨父親所組的樂團巡迴各地，養成強烈的浪漫性格，而他巡迴時接觸到許多德國民間的藝術與傳說，也使他產生創作純粹德國歌劇的企圖。

韋伯在三十歲時被任命為德勒斯登歌劇院的指揮，期間不但要求樂團各聲部分部練習，加多排練次數，而且在歌劇演出的大小事宜事必躬親，樹立指揮的權威，這些都是當時沒有的習慣，而現在通用的指揮棒，據說也是由韋伯開始使用的，這段時期的韋伯是音樂史上專業指揮的濫觴。

韋伯身體不好，只活了短短的三十九個寒暑，但他所寫的歌劇《魔彈射手》（Der Freischütz）承接莫札特《魔笛》德式歌劇的理念，開啟德國浪漫歌劇的新頁。《魔彈射手》在德國歌劇史上的地位崇高，因為此劇有許多理念引導後世德國歌劇變革，包括：一、取用德國本土民間故事與民俗音樂。二、以對白代替歌詠形式的宣敘調來銜接樂曲。三、融合德國藝術歌曲的素材於詠嘆調中。四、加強管弦樂部份的劇情描寫功能。

舒伯特跟韋伯完全相反，他生於維也納，死於維也納，沒有任何四處遊歷的經驗。但他與韋伯類似的是一樣短命，但他在短短三十一年的生涯中，一共寫了六百多首以上的優美歌曲，這些珠玉之作是他在音樂史上的最大貢獻，其中以三大聯篇歌曲集《美麗的磨坊少女》（Die schöne Müllerin）、《冬之旅》（Winterreise）、《天鵝之歌》（Schwanengesang），採用德國詩人作品譜曲，除了優美旋律與和聲外，其鋼琴伴奏超越了伴奏地位，成為跟詩與歌曲共同描寫內心世界的主角，傳達出中國人所謂的「意境」，將藝術歌曲的地位大幅提升，使後代的音樂家也隨之重視起藝術歌曲。

舒伯特小時候的音樂教育皆來自教會，十一歲時考入維也納聖史帝芬教堂兒童詩班，而後因變聲離開後才到師範學校唸書，畢業後進入小學教書。由於他胸無大志，只喜歡與一群志同道合的朋友玩玩音樂而已，因此也鮮少創作大型作品，但這並不代表他不會寫交響曲或歌劇，如今殘留下來的一些歌劇片段與幾首交響曲，都顯示他在大型作品上的潛力，尤其是只寫了兩個樂章的《未完成交響曲》，的確跳脫傳統交響曲思維，可謂「小而美」的代表。

浪漫中期：風格鮮明的音樂家們

　　浪漫中期許多獨樹一幟的音樂家紛紛出現，包括有孟德爾頌（Felix Mendelssohn-Bartholdy，1809 ～ 1847）、舒　曼（Robert Alexander Schumann，1810 ～ 1856）、李斯特（Franz Liszt，1811 ～ 1886）、蕭邦、白遼士（Hector Berlioz，1803 ～ 1869）、華格納（Wilhelm Richard Wagner，1813 ～ 1883）、布拉姆斯（Johannes Brahms，1833 ～ 1897）、布魯克納（Anton Bruckner，1824 ～ 1896）等人。

　　先前提到的重要音樂家，都是窮苦人家出身，但隨著時代演變，有錢人家也會培養音樂家囉！就像此處要提的孟德爾頌，他阿公是著名的哲學家，老爸是銀行家，不但家學淵源，而且銜著金湯匙出生，家裡給他良好教育環境，除了拜名師學習音樂，也讓他優渥地四處旅遊增長見聞。

　　孟德爾頌擅長水彩畫，他每次出國旅遊都畫畫來紀錄旅遊所見，寫下的第三號交響曲《蘇格蘭》、第四號交響曲《義大利》等作品，是他旅遊英國與義大利的紀錄，音樂中所呈現出來的風景畫面，就如同以數位像機拍下來一樣逼真，非常厲害。

　　孟德爾頌除了自己的作品外，在音樂史上還有兩個貢獻：一是發掘被人所遺忘之巴赫作品《馬太受難曲》，並加以整理演出，這部作品的重現江湖，帶起研究巴赫的風潮，我們今日才有那麼多巴赫的作品可以欣賞。二是他任職萊

比錫布商大廈管弦樂團時，將這個原本只是布商公會發起的業餘樂團，整頓成一流職業團體，至今仍名列世界最好的樂團之一。

舒曼晚孟德爾頌一年出生，父親是出版社老闆，讓舒曼從小就在書堆中打滾，給他博覽群籍的機會，也造成舒曼充滿文學性之音樂特色。

舒曼原本在大學主修法律，二十歲時才拜知名鋼琴家韋克（Friedrich Wieck，1785～1873）為師，起步太晚讓他心急狂練，揠苗助長以致於手指受傷，不得不放棄鋼琴改往作曲發展。舒曼在二十六歲時，突然發現十七歲的老師女兒克拉拉（Clara Wieck，1819～1896）不再是女孩了，於是燃起愛的火花，儘管老師反對，兩人仍排除萬難結為夫妻。克拉拉自幼跟隨父親學琴，卻青出於藍，成為全歐洲最紅的鋼琴家之一。舒曼藉著克拉拉的幫助，寫出一連串傑出的鋼琴音樂作品，如《兒時情景》（Kinderszenen）、《克萊斯勒魂》（Kreisleriana）、《幻想曲》（Fantasie, Op.17）等，這些作品的靈感來自於文學思維轉換。當然，熱愛文學的舒曼，絕對不會放過最容易與文學結合的藝術歌曲，他的歌曲集《女人的愛與生命》（Frauenliebe und -leben）、《詩人之戀》（Dichterliebe）等，寫的是他自己的愛情，處處透露著香純濃郁的芬芳。

可惜這樣的一位才子卻於四十多歲時發瘋跳河，被救起後就於精神病院殘度餘生。

**浪漫中期：巴黎的誘惑**

浪漫中期時，巴黎多采多姿的趣味，逐漸吸引音樂家到那裡發展，包括蕭邦、李斯特、白遼士、華格納等人，都長期或短期的在巴黎定居，而巴黎的文化深度，巴黎的虛浮糜爛，也影響了這些音樂家的作品內容。

來自波蘭的蕭邦會定居巴黎是被時勢所逼，二十歲時，鋼琴家蕭邦離開波蘭旅行演奏，已經小有名氣的他原本對音樂之都維也納寄予厚望，沒想到維也納人不賞臉，蕭邦帶著失望之情準備打道回府，途中聽見祖國被俄國入侵佔領，回不了國的蕭邦轉往巴黎竟大放異彩，成為社交界寵兒，於是決定留在巴黎發展。蕭邦被譽為「鋼琴詩人」，看起來像奶油小生的他，作品也以優雅的鋼琴小品最為傑出，但若涉及祖國波蘭，樂曲情緒也會隨之波瀾壯闊。

與蕭邦同樣以鋼琴走紅巴黎的是來自匈牙利的李斯特，他十幾歲時即紅遍歐陸，不但長相俊美，也非常擅長經營

自己，據說長髮飄逸的他一上台，台下名媛貴婦就驚聲尖叫，彈琴時常加入許多譁眾取寵的動作，以增添自己魅力，如此看來，他可以算是現今超人氣偶像的濫觴了。最有趣的是，李斯特結婚又離婚後，不斷地與有夫之婦傳出緋聞，一下子與某某私奔、一下子又出家為僧，如果當時有蘋果日報或壹週刊，應該不時可以看到關於李斯特的報導吧！

儘管把自己塑造為偶像，但李斯特在音樂上可不是省油的燈，他是與帕格尼尼一樣的超技派代表，由於技巧實在太好，使他的鋼琴作品華麗燦爛卻缺乏深度，不過這些作品也成為鋼琴家努力挑戰的大山。另一方面，李斯特建立了管弦樂交響詩的形式，就是以管弦樂來表現特殊主題的一種音樂，他的交響詩作品與許多神話傳說結合，都是非常優異之作。

蕭邦與李斯特雖走紅巴黎，但對巴黎來說都是外國人，而白遼士卻是土生土長的法國人。他曾經考入醫學院，卻因為熱愛音樂而輟學，剛開始從事作曲事業時曾經窮困潦倒，此時不巧又迷上一位劇院名伶史密遜（Harriet Smithson，原名為 Harriet Constance，1800～1854），這段窮書生的單相思促使白遼士寫作《幻想交響曲》（Symphonie fantastique），只為博君一笑；皇天不負苦心人，兩人終於結為連理，但據說婚後並不怎麼幸福，以白遼士射手座的個性，喜歡的女生一旦追到手之後，熱情會立刻冷卻下來。無論如何，這段戀情總算激盪出《幻想交響曲》

留作見證。

《幻想交響曲》上附加上「一位藝術家生涯中的插曲」的標題，描述多愁善感的年輕音樂家，在失戀的絕望中吞服鴉片自殺，但劑量不足以致死，卻使他於置身詭奇的夢境，夢中的他被送上斷頭台，而後又與妖魔共舞。《幻想交響曲》在音樂史上非常重要，其中白遼士將他所愛的女子變成一段固定樂思，在整首音樂曲中不時出現，啟發了華格納對樂劇的想法。而白遼士為了表現奇奇怪怪的夢境，在管弦樂色彩上下了一番功夫，為後世在管弦樂法上樹立新典範。

浪漫中期：華格納與布拉姆斯大對決

接下來要談談兩位死對頭啦，首先要看華格納，他是音樂史上的自大狂，跟曹操一樣寧可我負天下人。華格納年輕時就飽讀詩書，他在十四歲時受到貝多芬作品的啟發，決定走向音樂這條不歸路。剛開始華格納的音樂之路走得很辛苦，雖然已經寫出《漂泊的荷蘭人》（Der Fliegende Holländer）、《唐懷瑟》（Tannhäuser）等佳作，也小有名氣，但由於生性揮霍導致負債累累，常為了逃債而四處漂泊，生活艱困。

華格納的人生轉振點在五十歲左右，他得到巴伐利亞國王路德維希二世（Ludwig II，1845～1886）的賞識，不但資助華格納，讓他享有優渥生活以安心創作，更按照華格納的理念在拜魯特建立一座歌劇院，使華格納的藝術能夠充分發揮。事業亨通的同時，華格納

與李斯特的女兒柯西瑪（Cosima Liszt，1837～1930）相戀，雖然男有婦女有夫，二人仍排除萬難結為連理，並恩愛到老。

華格納結合了文學、戲劇、與音樂的創作，他自己取了個「樂劇」的名字，樂劇不像歌劇有宣敘調與詠嘆調，反而是以管弦樂為基礎配上人聲，以引導動機來代表登場人物，並貫穿全劇。華格納的樂劇處女作是《崔斯坦與伊索德》（Tristan und Isolde），之後包括《紐倫堡的名歌手》（Die Meistersinger von Nürnberg）、《尼貝龍根的指環》（Der Ring des Nibelungen）、《帕西法爾》（Parsifal）也都是樂劇作品，而《崔斯坦與伊索德》之前所作則是歌劇。其中《尼貝龍根的指環》為包含了四部樂劇的連篇樂劇，需要四天才能夠演完，是史無前例的龐大作品。而在華格納的樂劇中調性的變化多端，更是其後調性音樂崩潰的潛在引爆因子。

華格納跟布拉姆斯是死對頭，因為布拉姆斯鼓吹回歸古典的理念，與華格納的大膽革新恰成反比。華格納的支持者認為古典時期所發展出來的交響曲已經走入死胡同，但布拉姆斯卻成功繼承古典傳統，並注入浪漫時期特質，寫出四首偉大的交響曲。

布拉姆斯家境清寒，少年時代在咖啡館彈奏鋼琴維生，一直到二十歲遇到小提琴家姚阿辛（Joseph Joachim，1831～1907）。已經紅透半邊天的姚阿辛對布拉姆斯的琴藝大為讚賞，又將布拉姆斯引薦給舒曼，舒曼非常欣賞布拉姆斯的音樂，遂於《新音樂雜誌》上大力吹捧，因此布拉姆斯紅了以後，對舒曼的知遇之恩心懷感激；舒曼去世後，他在精神上與經濟上幫助舒曼遺孀克拉拉，儘管對克拉拉充滿孺慕之情，卻將感情放在心中，且為了克拉拉終身未娶，這段經歷使布拉姆斯的音樂較為深沉鬱悶，始終暗藏澎湃卻欲言又止。

因為生活儉樸又善於理財，金牛座的布拉姆斯大概是最成功的音樂SOHO族，他很少接受委託而匆匆交貨，幾乎所有作品都一再琢磨後才繳卷，因此他可以算是作品素質最平均的音樂家了。布拉姆斯在音樂史上的成就，在於他證明舊瓶裝新酒是可行的，浪漫主義無需拘泥於形式，重要的是精神。

浪漫中期另一位重要的交響曲作家是布魯克納，他大半生都在維也納教書，是位溫和敦厚且不求名利的老師。布魯克納擅長演奏管風琴，因此他的交響曲的和聲與音色聽起來常常像一具大型管風琴在演奏一般，由於布魯克納是華格納的崇拜者，他的交響曲聽起來像去除聲樂之華格納樂劇，賦予了交響曲的另一種可能性。

浪漫後期：走進百花齊放的尾聲

浪漫後期最重要的大師是馬勒（Gustav Mahler，1860～1911）與理查・史特勞斯（Richard Strauss，1864～1949），搭配將義大利歌劇發揚光大的威

爾第（Giuseppe Verdi，1813 ～ 1901）。

　　馬勒是捷克出生的猶太人，他在維也納大學師事布魯克納，並兼修歷史與哲學，畢業後歷任於布拉格、布達佩斯、漢堡等地歌劇院擔任指揮，三十七歲時，他因放棄猶太教信仰改信天主教，終於取得他肖想許久的維也納歌劇院音樂總監一職，這是全世界音樂的中心，他也就是全世界的音樂帝王。

　　馬勒在維也納歌劇院任內大刀闊斧改革，除了把他自己的聲望帶到頂峰外，他也充分利用這個世界最好的樂團演出自己的作品；然而樹大招風，他終於也被忌妒者鬥下了台，而後遠度重洋赴美擔任紐約愛樂指揮一職，將自己的聲望成功拓展到新大陸。

　　馬勒最擅長的是大型交響曲的創作，他的交響曲乃華格納與布魯克納的延伸，並不斷實驗音響的可能性，所以他的交響曲編制都非常龐大，而人聲在他的交響曲中更扮演重要角色。馬勒一共寫作了九首交響曲，若加入《大地之歌》（ Das Lied von der Erde ）就有十部了，取材自中國唐詩的《大地之歌》原本是馬勒的第九號交響曲，但迷信的馬勒認為寫完九首交響曲，就會像貝多芬一樣撒手西

歸，因此寫到《大地之歌》時特別不編號，在寫作實質的第十號時，才將其稱之為第九號；然而命運之神仍善於捉弄人，完成名目上的第九號交響曲後，馬勒還是因心臟病離開人間，享年五十一歲，他所留下來的交響曲在調性上仍不脫華格納的範疇，但在和弦與配器的運用上，則帶給世人更新鮮的音響世界。

馬勒的好朋友理查‧史特勞斯活了八十五歲，是少見的長壽音樂家，他在二次大戰後才過世，感覺上好像不是古代人，然而以音樂風格來看，他應該是最後的浪漫時期音樂家。

理查‧史特勞斯生長於慕尼黑，這是華格納活躍的巴伐利亞王國首府，但理查‧史特勞斯他老爸卻崇拜布拉姆斯，因此理查‧史特勞斯既受布拉姆斯影響，卻也追隨華格納，他最厲害的地方是將這兩派的特徵兼容並蓄，由於理查‧史特勞斯活得夠久，他的作品也隨著年齡而呈現不同風貌。作曲之外，理查‧史特勞斯跟馬勒同為傑出指揮家，他在拜魯特、慕尼黑、與柏林擔任過指揮，他在音樂事業上的成功，帶來了豐厚的財富，這代表此時的音樂家已經可以靠音樂致富了，當然，史特勞斯會有錢也是因為他愛錢，而他的貪財反映到作品上就是浮誇風格。

史特勞斯的作品以交響詩與歌劇為主。歌劇方面，根據王爾德的劇本所寫之《莎樂美》（Salome），與向莫札特致敬之《玫瑰騎士》（Der Rosenkavalier），

都是傳世的不朽之作。交響詩方面，由《唐璜》（Don Juan）揭開了他成為李斯特與華格納使徒的序幕，之後的交響詩作品一首比一首誇大、宏偉、且壯觀，交響詩這種形式的音樂在史特勞斯手上發揮到極至，《狄爾愉快的惡作劇》（Till Eulenspiegels）、《查拉圖是特拉如是說》（Also sprach Zarathustra）是其中佼佼之作。然而晚年的史特勞斯將原有的技巧性炫耀成分減至最低，而走向自娛的圓熟冥想，為二十三支弦樂器的《變形》（Metamorphosen）及為女高音與管弦樂團的《最後四首歌》（Vier letzte Lieder）為他最洗鍊的天鵝之歌。

浪漫時期的音樂地理學：巴黎 VS 維也納

浪漫時期時的巴黎在音樂上的地位逐漸提高，雖然仍無法與維也納的地位相提並論，但卻也百家爭鳴。由於巴黎是個浮華世界，流行的是華麗而虛浮的歌劇，像華格納為了讓歌劇《唐懷瑟》上演，還於其中加入給芭蕾舞場景用的管弦樂片段。浪漫中期，巴黎最精采的歌劇作品是古諾（Charles Gounod，1818～1893）的《浮士德》（Faust），僅巴黎一地就上演二千多次。但大抵而言，巴黎到了浪漫後期，才漸有傑作問世，這要拜比才（Georges Bizet，1838～1875）的寫實歌劇《卡門》（Carmen）所賜，巴黎歌劇才擺脫不必要的浮誇，而後聖桑（Camille Saint-Saëns，1835～1921）的《參孫與達麗拉》（Samson et

Dalila）、馬斯奈（Jules Massenet，1842 ～ 1912）的《泰綺思》（Thais）等劇，再創巴黎歌劇的高峰。

　　過去法國音樂以舞台作品為主，一直到白遼士以後，管弦樂作品才逐漸興起，例如法朗克（César Franck，1822 ～ 1890）的《D 小調交響曲》、夏布里耶（Emmanuel Chabrier，1841 ～ 1894）的《西班牙狂想曲》（España）、拉羅（Édouard Lalo，1823 ～ 1892）的《西班牙交響曲》（Symphonie Espagnole），皆扮演法國管弦樂曲的中興角色。但法國最重要的管弦樂作曲家是聖桑，這位天才兒童上知天文，下通地理，他那充滿想像力的管弦樂作品《動物狂歡節》（Le carnaval des animaux），與讓管風琴扮演要角的第三號交響曲，再把法國管弦音樂帶入更高層次。此外，佛瑞（Gabriel Fauré，1845 ～ 1924）致力於法國藝術歌曲的創作，打破德國藝術歌曲獨占鰲頭的局面，足以因此而流芳百世，他的《安魂曲》（Requiem in D minor, op 48）更是感人肺腑之作。

不可忽視的義大利浪漫：威爾第的魅力

　　吃過德國黑森林蛋糕的厚重，也嚐了法國水果慕斯的清爽，此時我們要來到義大利，品味堤拉米蘇的濃郁。義大利的音樂除了歌劇還是歌劇，在浪漫初期，義大利歌劇以羅西尼（Gioacchino Antonio Rossini，1792 ～ 1868）、董尼采第（Gaetano Donizetti，1797 ～ 1848）、

貝里尼（Vincenzo Bellini，1801 ～ 1835）最為重要，但作品中除了幾首優美的詠嘆調，並無深刻的內容足以傳世，一直到威爾第出現，義大利歌劇才又更上一層樓。

　　威爾第與華格納同年出生，不過卻走向完全不同的道路。威爾第的早期歌劇仍不脫優美旋律主導的傳統，其中《弄臣》（Rigoletto）、《遊唱詩人》（Il Trovatore）、《茶花女》（La Traviata）是最好聽的，威爾第靠著這幾部歌劇鯉魚躍龍門，但真正脫胎換骨之作則是為了紀念蘇伊士運河開通而作之《阿依達》（Aida），其中的管弦樂充實度、戲劇效果性與整體完成度皆大幅邁進，即使威爾第後期的作品也未能超越。

　　威爾第因其歌劇而成為義大利人的民族英雄，如果我們在歷史課本讀到的義大利建國三傑，加里波底（Giuseppe Garibaldi，1807 ～ 1882）、加富爾（Camillo Benso conte di Cavour，1810 ～ 1861）、與馬志尼（Giuseppe Mazzini，1805 ～ 1872）是義大利人實質領袖的話，威爾第就是義大利人的精神領袖了，他也因此當選義大利獨立後的第一批國會議員，至老死都地位崇高，備極尊榮。

　　威爾第之外，浪漫晚期的義大利出現另一種歌劇新傾向，那就是寫實主義的抬頭。寫實主義伴隨著工業革命與資本主義而來，在歌劇的題材面上反映現實生活，這股風潮來自於馬斯卡尼（Pietro Mascagni，1863 ～ 1945）的《鄉

村騎士》（Cavalleria Rusticana）與雷翁卡伐洛（Ruggiero Leoncavallo，1858 ～ 1919）的《丑角》（Pagliacci），這兩部歌劇與比才的《卡門》相呼應，但集大成的卻是普契尼（Giacomo Puccini，1858 ～ 1924）。普契尼的寫實歌劇《蝴蝶夫人》（Madama Butterfly）、《波希米亞人》（La Bohème）、《托斯卡》

（Tosca）是他最受歡迎的作品，其中有感人的劇情、清晰的主題發展與超優美的詠嘆調，不知賺人多少熱淚。

　　浪漫時期的法國與義大利音樂雖相當有趣，但並未出現作曲手法超越時代的音樂家，在音樂史上仍不及德奧音樂家不停革命來的重要。

**★浪漫初期必聽曲目**

**韋伯：歌劇《魔彈射手》　Weber / Der Freischütz**
克萊巴指揮／德勒斯登州立樂團
Kleiber / Staatskapelle Dresden（Deutsche Grammophon）
必聽理由：恐怖電影的濫觴

**舒伯特：鋼琴五重奏《鱒魚》　Schubert / Piano Quintet "Trout"**
布倫德爾鋼琴／克里夫蘭四重奏團　Brendel / Members of Cleveland Quartet（Philips）
必聽理由：小學音樂課本唱過的鱒魚原始版

**舒伯特：歌曲集《冬之旅》　Schubert / Winterreise**
費雪—迪斯考男高音／德穆斯鋼琴　Fischer-Dieskau / Demus（Deutsche Grammophon）
必聽理由：藝術歌曲的登峰之作，德國藝術歌曲代表作

**帕格尼尼：隨想曲　Paganini / Caprices**
帕爾曼小提琴　Perlman（EMI）
必聽理由：名人炫技的始祖，什麼是最難的小提琴作品

**馬勒：交響曲《大地之歌》　Mahler / Das Lied von der Erde**
華爾特指揮／維也納愛樂　Walter / Wiener Philharmoniker（Decca）
必聽理由：聽中國唐詩與西方音樂結合的效果

★浪漫中期必聽曲目

**孟德爾頌：第三、四號交響曲　Mendelssohn ／ Symphonien No.3 & 4**

馬舒爾指揮／萊比錫布商大廈管弦樂團　Masur ／ Gewandhausorchester Leipzig（Teldec）

必聽理由：什麼叫做風景畫音樂

**舒曼：鋼琴曲集《兒時情景》、《克萊斯勒魂》**

**Schumann ／ Kinderszenen, Kreisleriana**

阿格麗希鋼琴　Argerich（Deutsche Grammophon）

必聽理由：體驗文學與音樂結合的鋼琴珠玉小品

**蕭邦：夜曲與即興曲集　Chopin ／ Nocturnes & Impromptus**

阿勞鋼琴　Arrau（Philips）

必聽理由：鋼琴詩人如何寫詩

**李斯特：交響詩《前奏曲》等　Liszt ／ Les Préludes**

馬舒爾指揮／萊比錫布商大廈管弦樂團　Masur ／ Gewandhausorchester Leipzig（EMI）

必聽理由：聆聽偶像富有深度的一面

**白遼士：幻想交響曲　Berlioz ／ Symphonie Fantastique**

戴維斯指揮／阿姆斯特丹大會堂管弦樂團

Davis ／ Royal Concertgebouw Orchestra（Philips）

必聽理由：如何用一首曲子釣到馬子

**華格納：管弦樂精選集　Wagner ／ Orchestral Favourites**

蕭堤指揮／維也納愛樂　Solti ／ Wiener Philharmoniker（Decca）

必聽理由：聽白色巨塔中財前醫師執刀的音樂

**布拉姆斯：第四號交響曲　Brahms ／ Symphonie No.4**

克萊巴指揮／維也納愛樂　Kleiber ／ Wiener Philharmoniker（Deutsche Grammophon）

必聽理由：看布拉姆斯如何舊瓶裝新酒，並傳承貝多芬的交響曲

**布魯克納：第四號交響曲　Bruckner ／ Symphonie No.4**

柴利畢達克指揮／慕尼黑愛樂　Celibidache ／ Münchner Philharmoniker（EMI）

必聽理由：為什麼一個交響樂團聽起來像一部管風琴

**★浪漫後期必聽曲目**

**史特勞斯：交響詩《查拉圖斯特拉如是說》　Strauss ／ Also sprach Zarathustra**

卡拉揚指揮／柏林愛樂　Karajan ／ Berliner Philharmoniker（Deutsche Grammophon）

必聽理由：超豪華的管弦樂曲，一聽就熟

**比才：歌劇《卡門》　Bizet ／ Carmen**

卡拉絲女高音／普列特爾指揮／巴黎國立歌劇院樂團等　Callas ／ Prêtre ／
Orchestre du Thêâtre National de l'Opéra de Paris（EMI）

必聽理由：女性主義抬頭的證明

**聖桑：管弦樂曲《動物狂歡節》、《骷髏之舞》等**
**Saint-Saëns ／ Le carnaval des Animaux, Danse Macabre**

杜特華指揮／倫敦小交響樂團等　Dutoit ／ London Sinfonietta（Decca）

必聽理由：讓你發出會心一笑的音樂

**威爾第：歌劇《阿伊達》　Verdi ／ Aida**

卡拉揚指揮／維也納愛樂　Karajanr ／ Wiener Philharmoniker（Decca）

必聽理由：從小就聽過的進行曲喔

**普契尼：歌劇《蝴蝶夫人》　Puccini ／ Madama Butterfly**

卡拉揚指揮／維也納愛樂等　Karajan ／ Wiener Philharmoniker（Decca）

必聽理由：以日本為背景的大悲劇，聽完不哭的話隨便你

## PART II：浪漫主義次戰場
### 民族主義帶來的國民樂派

　　浪漫時期還有一大特徵，就是民族主義的抬頭。此時一些音樂落後的國家逐漸自覺，了解到他們要靠著發揚自身民俗特色，才能在世界上抬頭，這股風潮從鄰近音樂之都維也納的捷克開始，向東影響了匈牙利與更富於特色的俄國，

進而延燒到北歐的挪威、芬蘭與南歐的西班牙，然後跨海到英國，十九世紀末至二十世紀中，雖經過兩次大戰，國民樂派的熱潮卻不退燒。

## 浪漫主義國民樂派之東歐浪漫

其實捷克的民俗音樂在馬勒的交響曲中已經不時可以見到，但從史麥塔納（Bedrich Smetana，1824～1884）起才對捷克音樂作出貢獻，他的交響詩《我的祖國》（Má Vlast）大量運用捷克民族音樂素材，寫的盡是捷克的山光水色，感人至極。史麥塔納的繼承者是德弗札克，德弗札克比史麥塔納更高段之處在於，他並不刻意使用捷克民歌作為創作素材，而是把捷克音樂的土味融入其作品中。當德弗札克五十歲時，受邀赴美擔任新成立的紐約國立音樂院（National Conservatory of Music, New York）院長，這段經驗催生了他的代表作：第九號交響曲《新世界》，其中有開拓疆土的豪邁，也有思鄉之情的惆悵，表面上雖運用到美國音樂素材，骨子裡卻十足捷克風味。

與德弗札克一脈相傳的是揚納捷克（Leoš Janáček，1854～1928），但其重要性已大不如其前輩啦。此時，與捷克相鄰的匈牙利才開始民俗音樂的發掘工作，其中最重要的是巴爾托克（Béla Bartók，1881～1945）與高大宜（Zoltán Kodály，1882～1967），他們大量採集整理匈牙利民歌，並與其創作結合，兩人之中，巴爾托克的才氣遠高過高大宜，他雖使用匈牙利民歌，但卻大膽創新，走出國民樂派格局。

## 浪漫主義國民樂派之俄國五人團

繼續往東來到俄國。俄國的音樂在葛令卡（Mikhail Ivanovich Glinka，1804～1857）身上孕育，他的歌劇《盧斯蘭與魯密拉》（Ruslan and Lyudmila）奠定俄國音樂根基。承襲葛令卡的是所謂的「俄羅斯五人組」，這個五人團體的帶頭大哥是巴拉基列夫（Mily Alexeyevich Balakirev，1837～1910），包括庫宜（César Antonovich Cui，1835～1918）、鮑羅定（Alexander Porfiryevich Borodin，1833～1887）、林姆斯基—高沙可夫（Nikolai Rimsky-Korsakov，1844～1908）、穆索斯基（Modest Mussorgsky，1839～1881）等其他四位成員都是他的追隨者，其中最重要的是林姆斯基與穆索斯基，穆索斯基的音樂獨創性強，可惜管弦樂技巧不足；林姆斯基—高沙可夫是一位海軍士官，雖沒受過正式音樂教育，但他的航海體驗讓他寫出管弦樂曲《天方夜譚》（Scheherezade）這樣的偉大作品，此外，在他苦心鑽研管弦樂配器後，還寫出《管弦樂法》的音樂理論著作。

五人團以外最重要的俄國作曲家是柴科夫斯基，他受過完整音樂教育，早期因婚姻不幸導致精神崩潰，醫生囑咐他轉換環境休養，於是柴科夫斯基遠赴瑞士、德國、法國、義大利等地旅行，

這段遊歷經驗使他眼界大開，加上一位俄國富孀梅克夫人（Nadezhda Filaretovna von Meck，1831～1894）神秘地金援柴科夫斯基，讓他無金錢後顧之憂，創作慾望遂隨之源源而來，終其一生作品多如繁星，重要者包括十部歌劇、三大芭蕾舞劇、六首交響曲、三首鋼琴協奏曲等等，其中第六號交響曲《悲愴》（Pathétique）透露著柴科夫斯基內心的憂鬱，是他最傑出的作品，而芭蕾舞劇《胡桃鉗》（The Nutcracker，Op.71）溫馨可愛，已經成為現今全世界在耶誕節的必演作品了。

拉赫曼尼諾夫（Sergei Rachmaninov，1873～1943）是俄國最偉大的鋼琴家，他的四首鋼琴協奏曲與三首交響曲仍屬於浪漫後期風格，這些作品中都充斥著唯美旋律與憂傷情感。

浪漫主義國民樂派之他島風情

離開東歐來到北歐，值得一提的是挪威的葛利格與芬蘭的西貝流士，他們兩人背景相似，都曾留學德奧學習音樂，返國後都接受政府津貼，得以專心作曲。葛利格的名作是取材自挪威劇作家易卜生（Henrik Johan Ibsen，1828～1906）的《皮爾金組曲》（Peer Gynt Suite），西貝流士則是掀起芬蘭人民愛國熱情的交響詩《芬蘭頌》（Finlandia）。

接著要談到南歐的西班牙，十九世紀的西班牙雖是全歐洲最落伍且反動的國家，但卻潛藏著豐富的民族音樂寶藏，

像夏布里耶、拉羅、柴科夫斯基等作曲家，都曾經拿西班牙民俗音樂來入菜，由此可知，西班牙缺乏的是優秀之本國音樂家，來將自己的民族瑰寶發揚光大而已。此一情況到了阿爾班尼士（Isaac Albéniz，1860～1909）與葛拉納多斯（Enrique Granados，1867～1916）出現後終於有所改善。這兩位音樂家都善於彈奏鋼琴，也都以鋼琴作品將西班牙音樂帶向更高境界，阿爾班尼士的《依比利亞》（Iberia）氣度磅礡，取材自安達魯西雅地方的民謠；葛拉納多斯的《哥雅畫景》（Goyescas）則神韻雅致，是從畫家哥雅的畫作得到靈感。

繼承阿爾班尼士與葛拉納多斯衣缽的是法雅（Manuel de Falla，1876～1946），他的作品數量不多，但內在較前輩更超凡脫俗，尤其是鋼琴協奏曲《西班牙花園之夜》（Nights in the Gardens of Spain）與芭蕾音樂《三角帽》（El sombrero de tres picos），再將西班牙音樂的層次提升一級。

渡海到了英倫三島，這是個不可思議的地方，雖然音樂風氣鼎盛，然而從十七世紀的普賽爾（Henry Purcell，1659～1695）以後，就沒有產生過具代表性的本土作曲家，有一種說法是，從國外撈過界到英國的韓德爾與孟德爾頌太過優秀，扼殺了本土音樂家的自信所致。無論如何，此一情況到了浪漫後期終於略有改善，這是因為艾爾加（Edward Elgar，1857～1934）、戴流士（Frederick

Delius，1862 ~ 1934）與佛漢‧威廉士
（Ralph Vaughan Williams，1872 ~ 1958）
英國三巨頭出現，三位作曲家雖致力復
興英國音樂，但缺乏別出心裁的創新，
仍無法列入第一流作曲家之列。英國真
正產生偉大的音樂家，必須等到布列頓
（Benjamin Britten，1913 ~ 1976）出現，
不過他的音樂已經超脫國界，不算是國民
樂派作曲家了。

*Chapter 1-4* | PART II 投資標的推薦

**史麥塔納：交響詩《我的祖國》　Smetana / Má Vlast**
庫貝力克指揮 / 巴伐利亞廣播樂團
Kubelik / Symphonieorchester des Bayerischen Rundfunks（Orfeo）
必聽理由：用聽的就可以到捷克觀光

**德弗札克：第九號交響曲《新世界》　Dvorak / Symphony No.9**
克爾特茲指揮 / 倫敦交響樂團　Kertész / London Symphony Orchestra（Decca）
必聽理由：從小聽到大的《念故鄉》，就是從這裡來的喔

**林姆斯基：管弦樂曲《天方夜譚》　Rimsky-Korsakov / Scheherazade**
葛濟夫指揮 / 基洛夫管弦樂團　Gergiev / Kirov Orchestra（Philips）
必聽理由：聽聽看超精采的管弦樂配器

**柴科夫斯基：芭蕾舞劇《天鵝湖》、《睡美人》、《胡桃鉗》精選**
**Tchaikovsky / Ballet Suites**
羅斯卓波維奇指揮 / 柏林愛樂
Rostropovich / Berliner Philharmoniker（Deutsche Grammophon）
必聽理由：充滿想像力的可愛作品，會帶來耶誕節的氣氛

**拉赫曼尼諾夫：帕格尼尼主題狂想曲 + 第二號鋼琴協奏曲**
**Rachmaninov ╱ Rhapsody on a Theme of Paganini + Piano Concerto No.2**
阿許肯納吉鋼琴指揮 ╱ 普列文指揮 ╱ 倫敦交響樂團
Ashkenazy ╱ Previn ╱ London Symphony Orchestra（Decca）
必聽理由：電影《似曾相似》配樂，超濫情的音樂喔

**葛利格：《皮爾金》組曲 + 西貝流士：《芬蘭頌》**
**Grieg ╱ Peer-Gynt Suiten + Sibelius ╱ Finlandia**
卡拉揚指揮 ╱ 柏林愛樂　Karajan ╱ Berliner Philharmoniker（Deutsche Grammophon）
必聽理由：原來北歐音樂是長這樣的呀

**法雅：《西班牙花園之夜》、《三角帽》選曲　Falla ╱ Nights in the Gardens of Spain**
拉羅佳鋼琴 ╱ 安塞美指揮 ╱ 瑞士羅曼德管弦樂團
Larrocha ╱ Ansermet ╱ L'Orchestre de la Suisse Romande（Decca）
必聽理由：認識除了佛朗明哥與鬥牛以外的西班牙

# 近代與現代
## 聽不懂也要裝懂

承續著浪漫時期的終結，近代與現代的音樂，主要是印象派與新古典。

若說到印象派的畫家，大家自然的就在腦中浮現莫內（Claude Monet，1840 ~ 1926）與雷諾瓦（Pierre Auguste Renoir，1841 ~ 1919），其特點就是利用光和影的變化來去除黑色陰影，並打破完全的實體感。確實，這個時期的音樂與繪畫之間的藝術連動極為緊密，而之後的現代音樂，更打破了過去幾百年來無論如何演變，都不曾撼動過的調性。

### 印象派與法國音樂

猶如印象派繪畫，印象派音樂則表現出異曲同工之妙，其技法由兩位宗師——德布西（Achille-Claude Debussy，1862 ~ 1918）與拉威爾（Maurice Ravel，1875 ~ 1937）開創，他們利用大自然原有的氣氛，細膩表現色彩繽紛的管弦樂法，以創造一種新音樂。和印象派繪畫不同的是：值得討論的印象派音樂家只有德布西和拉威爾二人，而他們二人都不願被稱作印象派音樂家。

相對於莫內的《印象，日出》（Impression, soleil levant），印象派音樂的始作庸者乃德布西的管弦樂曲《牧神的午後前奏曲》（Prélude à l'après-midi d'un faune），這是朗讀象徵派詩人馬拉美（Stéphane Mallarmé，1842 ~ 1898）詩作《牧神的午後》（L'Apres-midi d'un faune）之印象而作的音樂，音樂自始至終都以優美、纖細的語法作為訴求。

常被拿來與德布西相提並論的是拉威爾，他們倆人的音樂中都有印象派表現手法，而且都愛用古教會調式、五聲音階及自由調性的和聲結構，然而，他們的分野卻更甚於相同點：如德布西是屬於感官的，拉威爾則著重客觀；德布西的音樂永遠漂浮在氣墊上，拉威爾的音樂卻有如精確儀器；最重要的是，德布西的音樂有股憂愁和陰鬱，拉威爾的音樂則趨於健康明亮。有趣的是，德布西是處女座，拉威爾屬雙魚座，若從星座性格來看，似乎又與音樂特色背道而馳。拉威爾最突出的作品是管弦樂組曲《達夫尼與克羅埃》（Daphnis et Chloe），這部作品以音色調配複雜，氣氛詭譎多變著稱，在音樂史上佔據一席之地。

德布西與拉威爾之後的法國樂壇，主要活躍的音樂家是奧里克（Georges Auric，1899 ~ 1983）、杜雷（Louis Durey，1888 ~

1979）、奧乃格（Arthur Honegger，1892 ～
1955）、米堯（Darius Milhaud，1892 ～
1974）、浦朗克（Francis Poulenc，1899 ～
1963）、塔耶芙爾（Germaine Tailleferre，
1892 ～ 1983）合組的法國六人組，他們反
對印象主義的曖昧，而支持另一種新古典
主義的清晰簡潔，儘管理念不同，他們的
成就卻很難再超越德布西與拉威爾。

## 俄國困境中的繁花似錦

俄國在二十世紀初發生革命，共產
黨在革命後統治俄國，採行高壓統治，
儘管政治上動盪不安，俄國音樂在二十
世紀卻大放異彩，與共產黨統治下的民
生凋零恰成反比。

史克里亞賓（Alexander Scriabin，
1872 ～ 1915）出身莫斯科音樂院，他早
期迷戀蕭邦與李斯特，但不久傾向於神
秘主義並植入其作品中，在第五號交響
曲《火之詩》（Prometheus: The Poem of
Fire）的總譜上，他竟然指定要在演奏
時，加入一種稱為「色光風琴」的色彩
投影機來做效果，可算是多媒體演出的
先驅了。

史特拉汶斯基（Igor Stravinsky，
1882 ～ 1971）是真正能脫離傳統而有
所創新的音樂家，他跟史特勞斯一樣，
因為活得夠久而風格多變，早期定居巴
黎時，史特拉汶斯基配合同樣來自俄國
的戴亞基列夫芭蕾舞團，寫作《火鳥》
（L'Oiseau de feu）、《彼得洛希卡》
（Petroushka）、《春之祭》（Le Sacre

du printemps）三部芭蕾舞劇，以嶄新的
和聲與節奏震撼樂壇，然而之後他又轉
向古典形式，提倡新古典主義，另一齣
舞劇《普欽奈拉》（Pulcinella）就是此
時期的作品；遷居美國後，史特拉汶斯
基又在作品中加入爵士樂的元素，寫作
如《黑檀協奏曲》（Ebony Concerto）這
樣的作品，從他不斷突破又屢有佳作來
看，算得上俄國最偉大的音樂家。

普羅高菲夫（Sergei Prokofiev，
1891 ～ 1953）與蕭士塔高維奇（Dmitri
Shostakovich，1906 ～ 1975）是兩位在
鐵幕裡生活的音樂家，普羅高菲夫早期
寫作像《基傑中尉組曲》（Lieutenant
Kijé）那般大膽奔放的作品，但後期又回
歸古典簡樸風格，給小朋友聽的《彼得
與狼》（Peter and the Wolf）組曲，是他
最常被演出的音樂。蕭士塔高維奇寫了
十五首的交響曲，他是社會主義下的寫
實音樂家，致力於創作販夫走卒也能夠
欣賞的音樂，他那慷慨激昂的第五號交
響曲也令人印象深刻。

## 德國新古典主義與新維也納樂派

前文提到史特拉汶斯基的提倡新古
典主義，在德國也有音樂家想法類似，那
就是亨德密特（Paul Hindemith，1895 ～
1963）。亨德密特選擇巴赫到貝多芬的
傳統為依歸，遵循學院派風格，並證明
此一傳統尚未走到山窮水盡。亨德密特
雖以巴洛克或古典形式作曲，但使用了
許多半音階與不和諧的技法，交響曲《畫

家馬蒂斯》（Mathis der Maler）是他最有名的作品，聽起來卻犀利野蠻，因此常被誤認為無調性音樂，儘管實際上是有主音的調性音樂。

真正的無調性音樂必須從荀貝格（Arnold Schoenberg，1874～1951）說起。生於維也納的荀貝格的音樂技能大多是自己摸索而來，他年輕時的作品仍遵循調性而為，但當他於三十四歲寫作第二號弦樂四重奏時，就開始脫離調性世界，這首弦樂四重奏不但不遵循調性規則，荀貝格還在第四樂章加入女高音獨唱，歌詞開頭是：「我呼吸到來自其他星球的空氣。」直接傾訴了他的內心的騷動。之後他潛心研究新的作曲技法，並招收了貝爾格（Alban Berg，1885～

1935）、魏本（Anton Webern，1883～1945）等學生。

一九二三年，四十九歲的荀貝格發表「十二音列法」（Twelve-tone System），強調十二個半音同等重要，作曲時可從這些半音任選幾個組成音列，音列中沒有主音且不可重複，而所有的音都是各自獨立的。「十二音列法」宣告調性時代的結束，不過荀貝格自己並未擅用此法，真正將「十二音列法」發揚光大的是他的弟子貝爾格與魏本，這三位無調性戰士被稱為「新維也納樂派」，剛好與海頓、莫札特、貝多芬三位調性巨匠的「舊維也納樂派」成為有趣對照組。

**德布西：《牧神的午後》前奏曲等　Debussy ╱ Prélude À L'aprés-Midi D'un Faune**

馬第農指揮 ╱ 法國國家廣播樂團　Martinon ╱ Orchestre National de France（EMI）

必聽理由：最慵懶的古典音樂

---

**拉威爾：管弦樂組曲《達夫尼與克羅埃》　Ravel ╱ Daphnis et Chloe**

孟許指揮 ╱ 波士頓交響樂團　Munch ╱ Boston Symphony Orchestra（RCA）

必聽理由：法國人寫過最棒的作品

---

**史特拉汶斯基：芭蕾組曲《普欽奈拉》、《火鳥》等**

**Stravinsky ╱ Pulcinella, The Firebird**

史特拉汶斯基指揮 ╱ 哥倫比亞交響樂團

Stravinsky ╱ Columbia Symphony Orchestra（Sony）

必聽理由：聽作曲者親自指揮自己的佳作

---

**普羅高菲夫：《彼得與狼》組曲、《古典》交響曲**

**Prokofiev ╱ Peter and the wolf, Classical Symphony**

史汀旁白 ╱ 阿巴多指揮 ╱ 歐洲室內樂團

Sting ╱ Abbado ╱ The Chamber Orchestra of Europe（Deutsche Grammophon）

必聽理由：可以輕鬆又清楚地認識樂器音色，還有搖滾巨星史汀為你旁白

邊玩邊聽古典樂

# 從莫內到德布西
### 牧神的午後

一九九三年，台北故宮博物院舉辦了「莫內及印象派大師畫作展」，展出法國瑪摩丹莫內美術館（Musée Marmottan-Monet）館藏莫內及印象派畫作六十六幅；一九九七年，台北國立歷史博物館舉辦了「黃金印象」特展，展出法國奧塞美術館（Musee d'Orsay）收藏。兩次印象派饗宴可說是當時台灣藝術界一大盛事，參與民眾數以萬計，相信當時躬逢其盛者在人擠人的困境中，多少感受到心靈的悸動。

如今在台灣說到印象派的畫家，大家自然的就在腦中浮現馬奈（Eduard Manet，1832～1883）、莫內、雷諾瓦等畫家，但若提到印象派的音樂家，卻沒有幾個人說得出德布西，若再論到影響印象派音樂的啟蒙者——象徵派詩人魏崙（Paul Verlaine，1844～1896）、馬拉美等人，恐怕所知者更是寥寥無幾了。可見得人類對美的接受程度最容易者仍是視覺的繪畫，然後是聽覺的音樂，最後才是思考性的文字。該注意的是，不論是文字、音樂、還是繪畫，其在歷史上的發生、成熟乃至於影響，腳步都是一致的，它們之間的關係如膠似漆，親密的不得了。

從這個角度來省思，不要以為看過幾幅印象派的畫作，聽過幾位印象派畫家的名字，就表示懂得印象派的繪畫，真正要深入印象派繪畫，必須兼顧印象派音樂與象徵派詩作，因為它們畢竟是一體三面的。此處帶你從印象派繪畫進入印象派音樂，當你再回頭欣賞印象派繪畫時，將會更有深層的感受。

## 印象主義的形成

「印象主義」（Impressionism）此一名詞是從何而來的呢？一八七四年，幾位不滿被拒於法國官方沙龍的畫家，聯合於一個攝影工作室展出它們的畫作，這次畫展引發了法國藝文界兩極性的爭議，雖有少許藝評家表示支持，但大多人都嗤之以鼻，而四月二十五日的幽默性報紙《喧鬧》更刊登一篇名叫勒拉（Louis Leroy）的記者所寫之報導，標題為《印象主義畫家展覽會》，其中寫到當他看到畫展中莫內的《印象－日出》時之感受，這幅畫是描繪日出時的在河岸美景，朝陽透過清晨的霧氣，使得河岸一切景物隱隱約約，莫內捕捉了此一光影變化，呈現於畫布上當然是模模糊糊，記者顯然難以理解這種革命性的表現方

式，為了諷刺這幅畫連壁紙都不如，故意戲稱其畫為「印象派」作品，儘管參展畫家極力反對此一稱謂，「印象主義」一詞仍被廣泛接受而沿用來稱呼這些藝術家及其作品。

「印象主義」的稱謂雖形成於一八七四年，然而卻絕非朝夕之間突然冒出之奇葩，相反地，它是經過長時間醞釀而成的一股潮流。最初是一群熱愛大自然的畫家，由於常在戶外寫生，就逐漸脫離宗教、歷史、和人物的題材，而走入對大氣、天候、和光線的研究。除此之外，由於莫內和畢沙羅（Camille Pissarro，1830～1903）在普法戰爭時曾避難英國，多少也受到英國浪漫主義風景畫啟發，而當時傳到法國的日本浮世繪亦影響到這些畫家；但真正具體形成，卻是莫內和雷諾瓦的共同創新，他們發展出一種未經調色的小點層層並排，來增強彼此間效果的技法，這種技法能使畫面產生光線盈滿且閃爍的感覺。

莫內之後的印象派畫家人數眾多，而且各有其風格，但它們仍有共通的特點，就是利用光和影的變化來去除黑色陰影，並打破完全的實體感。他們認為物體的形象和顏色不會固定，而是隨光線改變而跟著幻化為不同形象的。無論如何，他們仍強調戶外光線改變會使物體外型變化，故「印象主義」也被暱稱為「外光主義」。

## 文學的象徵主義

若說「外光主義」是狹義的「印象主義」，那麼「象徵主義」（Symbolism）應該可以勉強算是廣義的「印象主義」了。就在「印象主義」繪畫成為話題而宣騰沸揚之時，法國文學界也掀起了一股相對應的「象徵主義」潮流。一八八六年，莫黑亞（Jean Moréas，1856～1910）在《費嘉洛報》（Le Figaro）發表象徵主義宣言，強調以語言的音質與感染力，來傳達詩人內心世界，表現具有暗示與朦朧之美的藝術。象徵主義的始作俑者是詩人馬拉美，一八八〇年以後，每週二在他住處有個習慣性的「星期二聚會」，馬拉美於此聚會中散播其文學觀點，好友與追隨者遂於此沙龍中逐漸形成一股象徵主義潮流，這些人藉著詩中神秘虛幻的氣氛，來象徵人類內心深處的靈魂狀態，他們嘗試捕捉瞬息即逝的情緒，並企圖表達最纖細的感覺。

就拿象徵派代表詩人馬拉美的一八七六年之作品《牧神的午後》來作例子吧，這首詩描寫牧神在西西里海濱醒來，朦朧中似乎看見兩位裸體的林澤女神，牧神趨前擁抱卻一無所獲。我們來看其中片段（摘自桂冠出版，莫渝翻譯之馬拉美詩選）：

我的眼睛，隔開燈心草，
盯住每張不朽的外貌，
她們正把灼熱沉溺波心
並對樹林的天際發出狂嘯；
秀髮的宏偉浸浴消失在
清澈與悸顫中，喔寶貝！

我趕過來；在我腳旁，（體會到
分身之痛而苦惱憔悴）
兩位睡女放肆的單獨手臂交錯橫躺；
沒有鬆開，我劫走她倆，奔進
被輕薄陰影厭惡的樹叢，
和玫瑰吸乾太陽下所有的芬芳相較，
我們在長日將盡的嬉戲與之類同。

這個片段即是詩中描寫牧神看見林澤女神的回憶，我們幾乎可以在這段節錄中得到畫面的印象，然而卻沒有看到詩中有直接之敘述，只得到一些象徵性的情景，就如同印象派的繪畫，並不客觀地描繪事物的具體形色，而是主觀地表現由這些事物流曳出來的光影或情趣。

雖然不能說文學的「象徵主義」與繪畫的「印象主義」是相通的，但由於印象派畫家馬奈是馬拉美的親密好友，他們必定相互影響，激盪出更有趣的想法。然而「象徵主義」之後被應用到繪畫，卻又發展為對「印象主義」的反動，大概是莫內與馬拉美始料未及的吧。

### 德布西與印象派音樂

猶如印象派繪畫將畫面跳出固有的窠臼，印象派音樂則表現出異曲同工之妙，其技法由德布西與拉威爾這兩位宗師開創，他們利用大自然原有的氣氛，細膩表現色彩繽紛的管弦樂法，以創造一種新音樂。和印象派繪畫不同的是：印象派音樂家只有德布西一人，而他卻不願被稱作印象派音樂家。

德布西生於巴黎近郊，十一歲時音樂天份被發掘而進入巴黎音樂院就讀，二十二歲即以清唱劇《浪子》（L'Enfant Prodigue）榮獲法國最重要的羅馬大獎，再留學義大利兩年後，德布西也進入馬拉美的「星期二聚會」，吸取巴黎頂尖文人之養分。一八八九年對二十七歲的德布西來說是重要的一年，當年萬國博覽會在巴黎舉行，德布西在會場接觸到

高棉與爪哇等東方音樂，對這些音樂中不對稱的節奏與新鮮的樂器色彩著迷不已，很自然的，星期二聚會與東方音樂對德布西未來的創作帶來極大影響。

十九世紀末的歐洲籠罩在德國作曲家華格納的旋風下，就連巴黎藝文圈也為華格納瘋狂不已，德布西決定要突破重圍，寫出突破性音樂。一八九二年，德布西根據馬拉美的詩作《牧神的午後》，譜寫了一首管弦樂曲《牧神的午後前奏曲》，德布西自己在節目單上寫道：「我是將這首《前奏曲》當作對《牧神的午後》全詩的總印象來作曲，這音樂並非原詩內容的總和表現，而是一種場面的延續，以每一場面為背景刻劃出牧神的欲望與夢想，在午後的暑氣中蠢蠢欲動之情景。」由此可知，這首樂曲不是標題音樂，它的曲調完全脫離以前的型態，不但更自由使用和傳統完全不同的變化音階，而且曲中對音色、和聲形成之效果的重視，更是從前所不曾有過的。在《牧神的午後前奏曲》音樂的進行中，只有一些互不連貫的短小動機綿延著，恍若印象派繪畫中光點的層層

排列，但是色彩光點卻換成了小動機的韻律，聆聽這首樂曲，可以感覺到整首曲子充滿了豐富盈動的色彩，有若印象主義繪畫那光影閃爍的畫面；而籠罩著朦朧飄渺的氣氳，又像象徵主義詩作那神秘虛幻的文字。《牧神的午後前奏曲》內容跳脫實體的主題，也是與印象派繪畫共通之處。有好事者遂將此作品冠上「印象派」稱謂，《牧神的午後前奏曲》也被稱為「印象樂派國歌」，儘管德布西厭惡世人稱他印象派。

一八九四年底，《牧神的午後前奏曲》於巴黎國民音樂協會首演，聽眾的反應熱烈，但樂評卻不太友善。至於馬拉梅這廂呢，當他聽過德布西的音樂後，只說了一句話：「這和我所想像的音樂並不一樣。」無論如何，《牧神的午後前奏曲》與當時的音樂截然不同，的確造成話題。一九一二年，俄國芭蕾舞團（Ballets Russes）的舞蹈家尼金斯基（Vaslav Fomich Nijinsky，1890 ～ 1950）將《牧神的午後前奏曲》編為芭蕾舞碼演出，讓此曲的藝術成就又更上一層樓。

德布西在《牧神的午後前奏曲》

之後所作之歌劇《佩麗亞與梅麗桑》（Pelléas et Mélisande）又是一部傑作，劇中不使用詠嘆調，而是以詩和音樂化為一體的朗誦方式寫成，這在當時可算是革命性的創舉呢！隨著這部歌劇的完成，德布西確立了自己的道路，先後創作了鋼琴曲《版畫》（Estampes）、《映像》（Images）、《兒童世界》（Children's Corner）、《前奏曲集》（Preludes），管弦樂交響詩《海》（La Mer）、管弦樂曲《映像》（Images）等重要作品，這些音樂沒有陽剛性，其音樂自始至終，他都以優美、纖細的語法作為訴求，旋律架構變得模糊不清，卻在明滅不定的音響色彩中營造縹緲隱約卻又略帶挑逗的氣氛，如此手法，的確喚醒了屬於法國的獨特浪漫。

*Chapter2-1* ｜ 投資標的推薦

德布西：《牧神的午後》前奏曲等　Debussy / Prélude À L'aprés-Midi D'un Faune
馬第農指揮 / 法國國家廣播樂團　Martinon / Orchestre National de France（EMI）

# 從電影看拉威爾

## 今生情未了

電影中出現古典音樂是常有的事，但鮮少有整部電影只拿一位作曲家的作品來配樂。若不算音樂家傳記電影的話，既不穿插其他古典音樂家的作品，也不加入任何新作之配樂的電影，可以《今生情未了》（Un cœur en hiver）作為代表。這部法國電影全片只用了拉威爾的作品來配樂，是認識拉威爾的最佳媒介。

## 今生情未了

《今生情未了》是一部闡述三角戀情的愛情電影，法文直譯為《冬之心》，其實有兩個版本，一九七九年版由羅美·雪妮黛（Romy Schneider）擔任女主角，一九九二年版則由艾曼紐·琵雅（Emmanuelle Béart）擔綱，此處討論一九九二年的新版。

劇情描寫對音樂要求嚴格的女小提琴新秀卡蜜（艾曼紐·琵雅飾演），因工作關係邂逅了開設琴坊的男子麥沁（安德烈·杜索里爾，André Dussollier 飾演），進而墜入愛河，麥沁的好友兼事業合夥人史帝芬（丹尼爾·奧圖，Daniel Auteuil 飾演）是位製琴師，他因為幫卡蜜調音修琴的關係而觸動其心弦，遂演變為複雜的三角關係。為了卡蜜，這對

好友感情破裂，結果呢，麥沁願意犧牲；卡蜜勇敢地向史帝芬示愛，但橫刀奪愛的史帝芬面臨友情與愛情的抉擇卻臨陣退縮，封閉了自我，冰冷如冬的心始終無法融化。麥沁為了幫卡蜜療傷，遂安排她巡迴演出，在離開前夕，卡蜜和史帝芬在咖啡店裡告別，卡蜜心裡想著，只要史帝芬一句話她就留下，但史帝芬卻始終沉默龜毛，卡蜜傷心搭上麥沁的車離去，當車子緩緩移動時，卡蜜卻回眸凝望著咖啡店裡的史帝芬，眼神恍若無言的控訴。

《今生情未了》刻劃了三人關係的微妙與掙扎，所用的主題音樂，全部是拉威爾的室內樂作品，包括了《A 小調鋼琴三重奏》、《為小提琴與大提琴的奏鳴曲》、《小提琴與鋼琴奏鳴曲》等。在電影中有許多配樂巧思，當卡蜜兒躊躇於兩個男人之間時，恰巧必須進去錄音室錄製《A 小調鋼琴三重奏》，演奏時失魂落魄的卡蜜不時出錯，與她搭配的音樂家唸了她一句：「卡蜜妳拉錯了。」暗示了一段荒謬的三角戀情。當卡蜜心懸史帝芬後，史帝芬去錄音室探班時，卡蜜拉奏的卻是《小提琴與鋼琴的奏鳴曲》。拉威爾的《A 小調鋼琴三重奏》

仍為貫穿全曲之主軸，片中小提琴、大提琴、與鋼琴時而唱和，時而對答，有時針鋒相對，有時卻是喃喃獨白，集這些特點的三重奏並不多，拉威爾的此部作品可是恰如其分，不知情者可能會以為是為電影量身定製的呢！

## 買張電影配樂吧

拉威爾這首鋼琴三重奏寫於一九一四年第一次世界大戰爆發時，當時他正在法國巴斯克（Basque）地方的聖讓德呂（Saint-Jean-de-Luz）度假，卻收到徵召入伍的召集令，拉威爾怕自己一去不返，因此拚老命完成了此曲才去當兵，可想而知這首樂曲裡包含了多少他心中對生命、對戰爭的複雜情緒。

不知到是否是因為《今生情未了》這部電影的關係，拉威爾的三重奏總是能打動我心，不論拉威爾想要表達什麼，我仍不自主依照電影帶給我的感動與我個人的邏輯去想像這個作品，畢竟我是先看過電影，才愛上這個曲子的。就像中板的第一樂章，開頭是鋼琴悠悠地奏出巴斯克民謠風主題，那種飄渺虛無的氣氛，好像暗示人際關係的不可靠，與人生際遇的無常；在小提琴與大提琴加入一陣勇往直前後，突然轉為嘆息式的呢喃，似乎自問：我這樣對嗎？第二樂章為跳躍式的詼諧曲，有多處表現激烈的力度，好像一種內心交戰的狀態；第三樂章更妙了，是很緩慢的帕沙加利舞曲（Passacaille），由於旋律是五聲音階，感覺好似去到古老的東方沉思冥想，以

尋求真理；果然，第四樂章精神煥發地再次面對人生，充滿了熱情活力踏向了未來。

上述情節完全是我自己附加的趣味，你當然可以用各種角度來看這首曲子。看過電影後，我去買了一張電影原聲配樂的版本（Erato 2292-45920-2），這個版本的組合是由坎托羅（Jean-Jacques Kantorow，1945～）擔任小提琴，謬勒（Philippe Muller，1946～）擔任大提琴，羅菲爾（Jacques Rouvier，1947～）擔任鋼琴，其中除了鋼琴家羅菲爾名氣較大，另外二人並不很紅，而他們個別的演奏憑良心說也算不上多好，但是音樂從他們三人手中卻能流露出自然、和諧的感動，這是其他版本比不上的。我聽過由海飛茲（Jascha Heifetz，1901～1987）、魯賓斯坦（Artur Rubinstein，1887～1982）、皮亞第高斯基（Gregor Piatigorsky，1903～1976）這個號稱百萬黃金三重奏的版本（RCA），但拆封後聽了兩次就束之高閣了，因為這個版本三位演奏家之間不但不夠和諧，而且

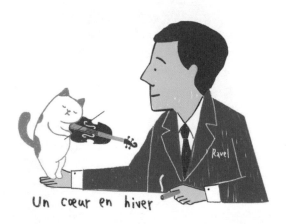

Un cœur en hiver

音樂又冷又硬，無法符合我對這首樂曲的期望，例如第二樂章因速度較快，這個版本就給人心浮氣躁的感覺，百萬元也縮水為百元。兩個版本比較起來，我仍較愛 Erato 這個電影原聲版，雖然它佔了電影的便宜，但即使沒有看過《今生情未了》，這個靈動且明朗的演奏，還是能讓我在聽覺得到滿足，至少他們幹掉了「百萬黃金三重奏」。

## 戰火浮生錄

除了《今生情未了》，電影裡使用了拉威爾的作品，且讓人印象深刻的還有《戰火浮生錄》（Les uns et les autres）。《戰火浮生錄》的法文直譯應為《這些人，那些人》，乃法國導演克勞德·李路許（Claude Lelouch）在一九八一年所拍攝之電影，以二次大戰作為背景，描寫四個猶太家庭在大戰期間遭受德軍迫害，卻以堅強的生命力苟活下來，而且其第二代皆成為傑出藝術家的故事。影片中以拉威爾的管弦樂舞曲《波麗露》（Bolero）開頭，也用《波麗露》作為結尾，尤其最後搭配《波麗露》的一場芭蕾舞，最令人嘆為觀止。

《波麗露》是拉威爾所有作品中最通俗的一首，作者在自傳中提到：「《波麗露》是始終以固定緩慢速度進行的舞曲，無論旋律與和聲，都是跟隨著小鼓的節奏，完全以同樣音型反覆，唯一有變化的要素，就是管弦樂的漸強而已。」由此可知，此曲顛覆了反覆只是樂曲發展手段的寫作方式，反倒以反覆來作為

整首樂曲的結構主體，然而拉威爾在《波麗露》中讓各種樂器輪流主秀，管弦樂配器彷彿魔法師的彩筆，使原本單調的反覆變為色彩繽紛之傑作。

在《戰火浮生錄》中，舞者隨著《波麗露》一再循環的音樂旋律，使觀賞者的情緒就好像被催眠一般融入電影，永難忘懷，後來該片在美國上映時，乾脆放棄《這些人，那些人》的原始法文片名，直接以《波麗露》作為片名，這是古典音樂搭配電影最成功的例子之一。

## 拉威爾何許人也

連看兩部電影，大家一定很好奇拉威爾係蝦米郎？竟然能夠寫作出如此動人的音樂。

拉威爾出生於法國與西班牙邊境，父親雖為瑞士法語區人，對繪畫與機械興趣濃厚，早在一八六八年就發明用汽油燃燒的車輛，可以時速六公里奔馳，也比福特發明汽車早得多，拉威爾的音樂講究精確，外號「瑞士鐘錶匠」，與他父親的遺傳與影響著實密不可分。一八七〇年，拉威爾的父親被派到西班牙擔任鐵路技師，在西班牙結識一位西班牙女子，就是拉威爾的母親。

拉威爾的父親唯一的嗜好是彈鋼琴，因此當然重視小孩的音樂教育，在七歲時就讓他學鋼琴，十四歲進入巴黎音樂院就讀，主修鋼琴。二十二歲時，拉威爾跟隨佛瑞學習作曲，此時他大量汲取巴黎藝文圈的各種養分作為己用，包括馬拉美的詩作、薩替（Erik Satie，

1866～1925）的鋼琴音樂都是他的最愛。

　　拉威爾學生時代的作品諸如《古代小步舞曲》（Menuet antique）、《悼念早逝公主的帕望舞曲》（Pavane pour une infante défunte）等，就已經讓他在法國樂壇初展頭角，然而他卻沒有得獎緣，每次參加音樂比賽都鎩羽而歸，甚至在一九〇四年時還因為年紀超過三十被取消參賽資格，此事件在巴黎引起軒然大波，可見拉威爾早已揚名立萬，比賽對他而言並不那麼重要，只是他還沒認清而已。

　　拉威爾有許多著名傑作，不論管弦樂曲、室內樂曲、鋼琴獨奏、或是歌曲集等，都有非凡表現，他所有作品中，一九一〇年受戴亞基烈夫（Sergey Dyagilev，1872～1929）所託，為俄國芭蕾舞團譜寫的芭蕾音樂《達夫尼與克羅埃》被認為是最高傑作，特別是其中的第二號組曲，最能表現拉威爾的特性，音色調配不但有驚人的複雜性，節奏亦充滿了自由的彈力，詭譎多變之氣氛營造更是他的拿手好戲。拉威爾於其自傳中寫道：「為此譜曲的我，很想用音樂作出一幅巨大壁畫，這與其說是古代的趣味，倒不如說是忠於我夢想的希臘，這與十八世紀末法國畫家憑藉想像作畫方式非常類似，本作品是遵照一個極為嚴格的調性設計，企圖以少數動機來作交響性組合……」藉著《達夫尼與克羅埃》，拉威爾打出他的一片江山，也走出新古典主義的一條道路。

　　拉威爾常被拿來與德布西相提並論，原因是他們倆人年紀相距不遠，其音樂中都有印象派表現手法，而且都愛用古教會調式、五聲音階、及自由調性的和聲結構，另一方面，作品裡常出現的異國風味也是他們二人相似之處。然而，他們的分野卻更甚於相同點：如德布西是屬於感官的，拉威爾則著重客觀；德布西的音樂永遠漂浮在氣墊上，拉威爾的音樂卻有如精確儀器；最重要的是，德布西的音樂有股憂愁和陰鬱，拉威爾的音樂則趨於健康明亮。其實不論是德布西或拉威爾都是一代宗師，他們倆人的獨創性皆非常強烈，結論是，若要接觸法國音樂，德布西與拉威爾都是必備之功課。

**Chapter2-2** ｜ 投資標的推薦

| 電影《今生情未了》Un cœur en hiver |
| 電影《戰火浮生錄》Les uns et les autres |
| 拉威爾：管弦樂曲《波麗露》　Ravel／Bolero |
| 克路易坦指揮／巴黎音樂院管弦樂團　Cluytens／Paris Conservatoire Orchestra（EMI） |

# 法國近代音樂

從集體創作談起

## 音樂也有集體創作

你做過集體創作嗎？相信大家在小學美術課，都做過集體創作，通常是六人一組，每人領一張圖畫紙，既要自行作畫，六張圖畫紙合起來時也必須是一張完整作品，這樣的創作困難在六位小朋友各自有不同程度，有人很厲害，有人卻對畫畫一竅不通，如此一來，拼出來的作品就會很爆笑。而就算把程度相近的小朋友分在同一組，六人的風格若相距過遠，也難以讓六張圖融為一張。無論如何，說起集體創作，總會回憶起兒時的歡樂。

有趣的是，音樂史上也有性質類似的集體創作呢！這樣的作品發生在兩次大戰間的法國，最有名的是由法國六人組集體創作的芭蕾舞劇音樂《艾菲爾鐵塔的婚禮》（Les Mariés de la Tour Eiffel），稍後還有另一部由十位法國音樂家合寫的芭蕾舞劇音樂《珍妮的扇子》（L'Eventail de Jeanne），這兩部集體創作並非什麼了不起的作品，然而這些參與集體創作的法國音樂家，就算不是具備影響力的大師，卻也都是當時法國樂壇的一時之選，他們某種程度代表了二十世紀上半葉的法國音樂史，若從這

個角度看來，普通的集體創作又顯的不普通啦。

## 左岸鋼琴師

在談論參與集體創作的音樂家前，必須先看一位對他們影響深遠的音樂家，那就是薩替，他既是那個時代的先驅者，亦是下個時代的預言者，法國同代或後代的音樂家，每個人幾乎或多或少都受到他的影響。

薩替的親生母親在他六歲時即去世，父親在他十三歲時續弦，新媽媽是鋼琴老師。不知是否因為成長過程的不健全，造成薩替思想行為的乖張，他在進入巴黎音樂院就讀一年後，即因為受不了古板的教學方式而輟學，混了一段時間後，跑去巴黎左岸的咖啡廳當鋼琴師。這段期間，他寫作了給鋼琴獨奏的《三首薩拉邦德舞曲》（3 Sarabandes）、《三首吉納佩第》（3 Gymnopedies）、《三首吉諾斯》（3 Gnossiennes）等小品，《三首薩拉邦德舞曲》在古代調式與全音階的運用上，成為德布西的先驅；《三首吉納佩第》借用中世紀風的希臘節奏、《三首吉諾斯》連小節線都省略了的自由節奏作法，皆超越那個時代。

薩替到了三十幾歲時，常常幫巴黎蒙馬特地區的咖啡廳創作香頌，此時他也喜歡創作一些幽默小品，不但內容怪異，曲名也突發奇想，例如他的好友德布西勸他作曲要注意形式，他就寫了給鋼琴四手連彈的《三首梨形小品》（3 Morceaux en forme de poire）來回應。四十歲前，薩替突然跑去音樂院唸書，跟隨盧塞爾（Albert Roussel，1869～1937）學習對位法，之後他脾氣越來越怪，常因芝麻小事與人吵架，甚至與好友德布西絕交。就在德布西過世後的一九一九年，薩替糾集了奧里克、杜雷、奧乃格、塔耶芙爾、羅蘭曼紐（Alexis Roland-Manuel，1891～1966）等人，結成一個稱為「新青年」（Les Nouveaux Jeunes）的團體，共同實踐他簡單樸素的藝術信仰，而這個團體也成為之後「六人組」（Les six）的前身。

薩替覺得音樂本身不需要特殊輪廓，聽眾也不需要正襟危坐欣賞，一切只要舒服就好，正如巴黎一家畫廊將他的音樂稱之為「家具音樂」（Musique d'ameublement），一語道破其音樂的精隨所在。

## 艾菲爾鐵塔的婚禮

第一次世界大戰後，在反浪漫主義、反印象主義、追求簡單樸素的旗幟下，由巴黎著名的作家兼電影製片柯克托（Jean Cocteau，1889～1963）聚集了六位作曲家，包括奧里克、杜雷、奧乃格、米堯、浦朗克、塔耶芙爾，希望能共同回歸法國藝術純粹優雅的傳統特質，並開創法國音樂新境界，後來有記者將這六位音樂家統稱為「六人組」。

一九二〇年，瑞典芭蕾舞團找上柯克托，希望他幫忙找人寫作舞團巴黎公演所需要的音樂，柯克托設計一套據他說是「介於希臘悲劇與耶誕劇之間」的劇本，藉著巴黎艾菲爾鐵塔前的一場婚禮派對，在表現當時新興的小資產階級生活面中，穿插一些荒誕的事物，最後竟然在婚禮大合照時，賓客全部消失。柯克托希望藉此劇，讓六人組配合寫作一套配樂來宣揚他的音樂理念，然而杜雷卻不願意參與此一集體創作，其原因可能是覺得六人個性不同，路線也有差異，更不會有共通的音樂風格。後來杜雷因為崇拜毛澤東與胡志明，轉而追求共產主義夢想，甚至寫作一些頌讚左派人物的作品。

雖然少了杜雷，六缺一的《艾菲爾鐵塔的婚禮》仍如期在一九二一年完成，也確實由瑞典芭蕾舞團成功公演，後來樂曲總譜也由舞團帶回瑞典收藏。但在這部作品之後，六人組也就名存實亡了，成員雖然互有往來，卻也沒有組成一個團體的想法，於是除了一套《六人曲集》外，《艾菲爾鐵塔的婚禮》成了六人組最後的見證。

六人組瀕臨解散的原因，一方面也是因為他們的程度與名氣相距過大。塔耶芙爾是六人中唯一女性代表，畢業於巴黎音樂院的她曾贏得該院和聲、對位、伴奏三項首獎，然而她就像台灣的學校隨處可見的那種好學生，除了成績好之外，就沒啥好提的，雖然她曾得到米堯與薩替的指導，但由於缺乏突出天份，始終無法獲取名聲；杜雷熱衷左派思想，音樂上的貢獻不大；奧里克曾師事丹第（Vincent d'Indy，1851～1931），一九五四年起擔任法國表演者權利協會（SACEM）會長，一九六〇年起擔任巴

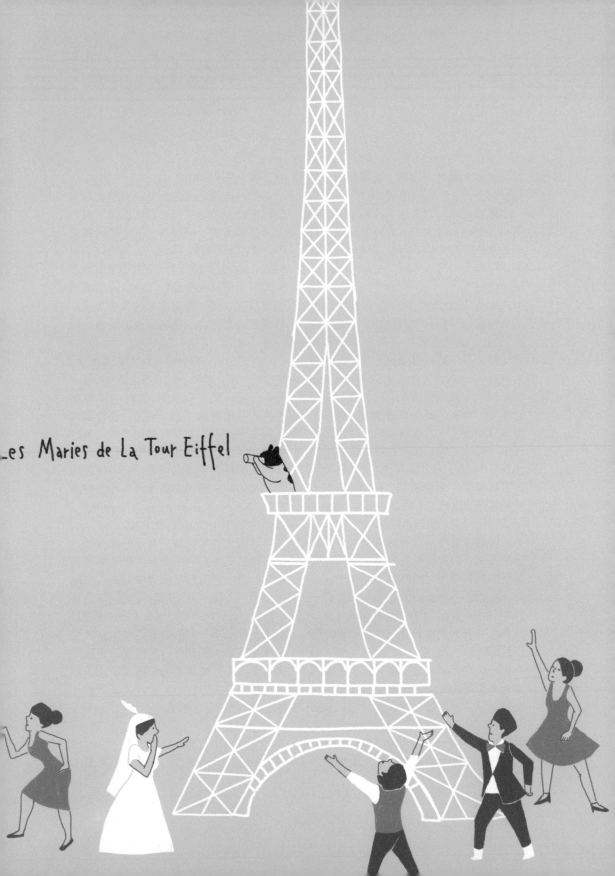

Les Maries de la Tour Eiffel

黎歌劇院及喜歌劇院聯合劇場總監，然而作品不多，也不被樂評認同。

嚴格說來，六人組中只有米堯、奧乃格、浦朗克是流芳百世的音樂家，他們各自的特色明確，值得一提。

## 同窗好友

米堯出身法國南部普羅旺斯的猶太富商家庭，他擁有神速的作曲能力，在巴黎音樂院讀書時就得過小提琴演奏、對位法、賦格等獎項。第一次世界大戰時，他與詩人外交官克勞德（Paul Claudel，即羅丹情婦卡密兒的胞弟）遠赴巴西，擔任法國大使館隨員，他在巴西兩年期間，一方面接觸南美音樂與爵士樂，另一方面也汲取克勞德古典派詩作養分，對他日後的創作產生重大影響。巴西歸來後，米堯寫了一首充滿異國風味的《巴西回憶》（Saudades do Brasil，op.67），見證他的難得經驗。

柯克托是另一位對米堯產生影響的重要人物，由於對柯克托反璞歸真的藝術理念頗為信服，使米堯追隨他一段時日，並根據柯克托的文學作品譜寫音樂，《屋頂上的牛》（Le Boeuf sur le toit，op.58）就是米堯以柯克托的劇本寫作的芭蕾配樂。

米堯的音樂風格多變，除了地中海的活潑明朗，新大陸的爵士樂也常出現在其作品中。芭蕾配樂《創世紀》（La creation du monde，op.81）中大量採用爵士樂就是一個例子。二次大戰爆發後，米堯移居美國加州教書，在美國樂壇暨

立了難以撼動的地位。

奧乃格是米堯在巴黎音樂院求學時的同窗好友，他雖然在法國出生，實際上卻是瑞士人。奧乃格在學生時代曾經深入研究史特勞斯、華格納、雷格（Max Reger，1873～1916）、荀白克等德系音樂家的作品，因而對近代德國音樂精隨瞭若指掌，而巴赫更是他的精神支柱，於是他的音樂在法國的優雅氣質中，巧妙融入德國的嚴謹。

年輕的奧乃格對機械動力興趣濃厚，他將這份關注轉換到管弦樂交響樂章《太平洋二三一號》（Pacific 231）中，其對火車音效的描繪充滿了活力，使這部作品風靡一時，成為他早期代表作。奧乃格成名後，開始寫作一些電影配樂、歌劇、芭蕾舞劇等戲劇相關作品，這個類型的作品中，以清唱劇《火刑台上的貞德》（Jeanne d'Arc au Bucher）最為優秀，將戲劇性的情感表現得淋漓盡致。

二次大戰爆發後，奧乃格並未像米堯那樣逃到美國，而是留在巴黎繼續創作，此時他的焦點轉到交響曲上，在納粹佔領下，寫出控訴戰爭苦惱的第二號交響曲；而戰後的第三號交響曲《典禮》（Liturgique），則呈獻給二次大戰的殉難者，都是他的傑作，就交響曲這種形式來說，奧乃格算是近代法國作曲家的第一人，這或許是他年輕時苦讀德奧音樂家作品所打下之根基。

## 天真無邪的本質

在巴黎土生土長的浦朗克是有錢人

家的小孩，因此他的作品總是明朗而舒適，然而浦朗克是個有叛逆性格的人，反映到其作品中，就常在幽默中帶著諷刺，風格非常獨特。他自己曾說：「我完全沒有作曲方法上的體系可言，這是值得感謝的。」其實年輕的浦朗克頗放浪形骸，一直到三十幾歲才自我反省，並發奮作曲，可能因為反省過度，在當時創作了不少教會音樂。浦朗克主張：「法國音樂的本質就是天真無邪。」他的作品也的確率直，而且非常具有時代性。像歌劇《泰麗莎的乳房》（Les Mamelles de Tirésias），描寫泰麗絲由女性變為男性，乳房隨之變為氣球而破裂的故事，題材既爆笑且探討了變性人議題。浦朗克在室內樂的創作也非常豐富，不管是年輕時為鋼琴、雙簧管和低音管所寫的三重奏，或是晚年所作，分別為長笛、雙簧管和單簧管所寫的奏鳴曲，都是清新脫俗的珠玉之作，也充滿著濃濃的巴黎沙龍風。

## 珍妮的扇子

珍妮是誰呢？她是二十世紀初巴黎著名的沙龍主人杜伯斯特夫人（Madame Jeanne Dubost），她的沙龍常聚集許多巴黎當紅的作家、藝術家、音樂家。杜伯斯特夫人經營一所兒童芭蕾學校，她想為這些小小芭蕾舞明星設計一場公演，於是在一九二七年春天邀集了十位音樂家好朋友，請他們一人寫一首小舞曲。杜伯斯特夫人想必魅力無窮，眾人真的不負所托交稿，小小芭蕾舞者也於

一九二七年六月如期演出《珍妮的扇子》這部十人集體創作芭蕾舞劇。哦！或許不能稱為舞劇吧，因為十首舞曲雖拼湊在一起，然而彼此間卻關聯不大。

至於是哪十位音樂家雀屏中選呢？答案是：

拉威爾
費勞
(Pierre-Octave Ferroud，1900~1936)
易白爾
(Jacques Ibert，1890~1962)
羅蘭曼紐
德拉諾
(Marcel Delannoy，1898~1962)
盧塞爾
米堯
浦朗克
奧里克
許密特
(Florent Schmitt，1870~1958)

這十位音樂家能受到沙龍女王的青睞，自然不是泛泛之輩，先前已經介紹過拉威爾，前文也提過米堯、浦朗克、奧里克；其他六位音樂家中，費勞（Pierre-Octave Ferroud，1900 ~ 1936）、羅蘭曼紐、德拉諾（Marcel Delannoy，1898 ~ 1962）、許密特（Florent Schmitt，1870 ~ 1958）並不算一線重點人物，也沒有寫出特別能流芳百世之作。

易白爾（Jacques Ibert，1890 ~ 1962）是位知性的音樂家，他與浦朗

克同為法國樂壇的兩位巴黎佬,但浦朗克是感性的。易白爾對樂器與樂曲結構都花過工夫研究,因此寫出來的作品都有一種洗練感,交響組曲《寄港地》(Escales)是他最重要也最紅的作品。盧塞爾是一位海軍軍官,曾經航行到現在最流行的越南。他受德布西影響頗深,有一段時間也寫作類似德布西的那種印象風格音樂,其作品有著艷麗特色,《F大調組曲》與四首交響曲都受到稱頌,芭蕾舞曲《蜘蛛的饗宴》(Le Festin de L'Araignee)則是他最富盛名之作。

綜觀兩次世界大戰間,法國最重要的音樂家幾乎都已經囊括在兩次的集體創作中,感覺上雖稱不上百鳥爭鳴,然而卻也算人才輩出。二次大戰後,法國音樂進入另一個世代,先有周立維(André Jolivet,1905～1974),後有法國現代最偉大的作曲家梅湘(Olivier Messiaen,1908～1992),則是後話,此處暫且不表啦!

*Chapter2-3* | 投資標的推薦

《珍妮的扇子》 / 《艾菲爾鐵塔的婚禮》
**L'eventail de Jeanne / Les Mariés de La Tour Eiffel**
西蒙指揮 / 愛樂管弦樂團　Simon / Philharmonia Orchestra(Chandos)

薩替:鋼琴作品　**Satie / Piano Music**
羅傑鋼琴　Pascal Rogé(Decca)

# 音樂家眼中的義大利

## 托斯卡尼艷陽下

您去過義大利嗎？您是用文字還是數位相機來記錄您的遊記呢？想知道有哪些歷史上著名的音樂家也去過義大利嗎？還有他們是如何用音符來記錄這美麗的國家嗎？就讓我們一同來看看音樂家眼中的義大利。

### 法國人眼裡的義大利：白遼士

**白遼士**

**（ 1831 ～ 1832 在義大利 ）**

以義大利為名所寫奏的中提琴主奏交響曲《哈洛德在義大利》

一八二七年夏天的某夜，白遼士觀賞了正巡迴巴黎的倫敦劇團所演出之莎士比亞《哈姆雷特》話劇，對當晚參與演出的愛爾蘭名伶史密遜著迷不已，就像所有射手座男人一樣，一旦遇上喜歡的女子，就會不擇手段非追到手不可。雖然當時的白遼士還只是個沒沒無聞的小音樂家，他仍拼命寫情書給史密遜，想當然爾追求不成，卻激發他創作出《幻想交響曲》，以《一位藝術家生涯中的

插曲》為副標題，訴說著自己對史密遜杳無音訊的怨懟。當時白遼士為了謀生，在一女子寄宿學院教授吉他（吉他乃白遼士最擅長之樂器），因而結識教授鋼琴的同事卡蜜兒（Camille Moke），白遼士很快為其所吸引，進而展開熱烈追求，甚至不顧卡蜜兒是他好友的情人，至於苦戀甚久的史密遜，就暫時擱置一旁了。

一八三〇年夏天，白遼士榮獲法國音樂界最重要的「羅馬大獎」，這項為了獎勵年輕音樂家而設置的獎項，得獎者除了可拿到五年內每年一千法郎的獎金外，更可赴羅馬留學。一八三〇年底，白遼士與卡蜜兒訂婚，卻將遠赴羅馬，這位準新郎滿心不捨離開可愛的未婚妻，在即將前往羅馬時說道：「我踏上往義大利之途，孤獨又有點沮喪。」一八三一年一月，白遼士從法國南部的馬賽起航，前往法蘭西學院為羅馬大獎得主安排的住處——梅第奇莊園（Villa Medici），然而此時他卻因太過思念卡蜜兒，在羅馬待不到三個月，就迫不及待奔回巴黎，卻在抵達佛羅倫斯時收到準岳母的一封信，告知他卡蜜兒已經下嫁普萊耶（Camille Pleyel），此人乃法國第一鋼琴品牌普萊耶的老闆，儘管年過

五十、財力卻儼然勝過窮作曲家許多。白遼士得知這個晴天霹靂的消息之後，暴跳如雷恨不得回到巴黎把卡蜜兒給殺了，無奈當時交通不便而作罷。六月初，白遼士只得乖乖回到羅馬，並逐漸融入當地生活汲取靈感，據說當時他總喜歡帶著吉他跟義大利人一起引吭高歌，也花不少時間重讀他喜愛的拜倫（George Gordon Lord Byron，1788～1824）詩集。一八三二年十一月，小有名氣的白遼士回到巴黎，舊地重遊讓他對曾苦苦追求不成的史密遜重燃愛苗，此時的史密遜聲勢下滑，這讓白遼士終於有機會一親芳澤，並在一八三三年結為連理，然而婚前因距離產生的美感消失了，婚後熱情逐漸冷卻。一八三三年十二月，白遼士舉行《幻想交響曲》與《李爾王序曲》（Le Roi Lear）的首演音樂會，當時名震全歐的小提琴家帕格尼尼在觀賞完後大受感動，隔年一月隨即拜訪白遼士，為了能夠搭配史特拉底瓦里（Stradivarius）中提琴，希望能夠邀請他寫首給中提琴與管弦樂團演奏的協奏曲，此時的白遼士剛自義大利返國，而且出國前後在嘗盡愛情冷暖後，正想將滿腹樂思化為作品，於是滿口答應。

當樂曲完成一部分時，帕格尼尼曾前往試看，結果對主奏中提琴休止過長表示不滿，這與他預期的中提琴炫技協奏曲的想法實在出入過大，失望之餘決定放棄此曲，不過還是依約付了兩萬法郎的酬勞。如此一來，白遼士得以完全照自己的浪漫想法調整樂曲內容，盡力表達他對義大利的印象，最後完成時，從最初的中提琴協奏曲轉變為中提琴主奏的交響曲《哈洛德在義大利》（Harold en Italie，Op.16）。白遼士深受英國詩人拜倫浪漫主義的影響，於是讓自己化身為拜倫的長詩作品《哈洛德遊記》（Childe Harold's Pilgrimage）筆下的主角，並以主奏中提琴來呈現，很顯然地即使是像帕格尼尼這樣的巨匠，也無法左右白遼士的創作內容，因為那不是他要寫的東西。

*memo*

### 拜倫與《哈洛德遊記》

拜倫與雪萊（Percy Bysshe Shelley，1792～1822）、濟慈（John Keats，1795～1821）並稱英國浪漫主義三大詩人。拜倫出身貴族，成年後即成為上議院議員，隨後赴歐旅遊兩年，二十四歲出版長詩《哈洛德遊記》第一、二卷，隨即一舉成名，他曾說：「我一早晨醒來，發覺我已成名。」拜倫生性浪漫風流韻事不斷，包括與一些有夫之婦的緋聞，這些八卦使他成為全英國、甚至全歐洲最轟動的人物，除了《哈洛德遊記》外，《海盜》、《唐璜》等都是他的名著。《哈洛德遊記》共四卷，第一、二卷寫作於一八○八至一八○九年，刊於一八一二年，數日內銷售一空，第三卷刊於一八一六年，第四卷刊於一八一八年，四卷合訂本刊於一八一九年，全詩共四千一百四十行。詩中的哈洛德是虛構人物，實際上就是反映拜倫自己，哈洛德遨遊歐陸並不是要追求什麼，而是要逃避在英國的聲色犬馬。

## 德國人眼裡的義大利：孟德爾頌與史特勞斯

### 孟德爾頌
#### （1830 ~ 1831 在義大利）

以義大利為名的《義大利交響曲》是其最受歡迎的作品之一。

孟德爾頌家境富裕，自小在優渥的環境下成長，除了接受最好的教育，還包括行萬里路的訓練，二十歲時即展開第一階段的英國之旅。一八三○年五月，二十一歲的孟德爾頌再度告別柏林二次遠遊，步上為期兩年的遊學旅程。於威瑪拜訪過歌德後，途經慕尼黑、林茲、維也納與布達佩斯到義大利去，同年十月孟德爾頌抵達威尼斯，正巧看見秋天為這綺麗的水都所帶來的美景，不住讚嘆：「終於到了義大利，我畢生最愉悅的時光就此展開。」

離開威尼斯後，孟德爾頌接連遊歷了波隆納與佛羅倫斯，十一月抵達羅馬，並停留近半年之久，以至於有機會親眼見到老教皇的駕崩葬禮與新教皇的加冕，進而留下深刻印象，年底時，他對此古老國家已有一個程度的認識，開始起草《義大利交響曲》（Symphonie Nr.4, Italienische）。一八三一年春天，孟德爾頌又起身前往義大利南部的那勒斯與附近的卡布里島，然後重遊佛羅倫斯啜賞烏菲茲美術館的畫作，該年夏天再取

道熱那亞、米蘭返回德國，此時孟德爾頌在義大利感受到的熱情與朝氣，僅止於轉化成片段的優美旋律，但要等到被整合為完整樂曲，卻有賴其他特殊機緣來推波助瀾。一八三二年十一月，倫敦皇家愛樂協會委託孟德爾頌創作一首交響曲、一首序曲和一首聲樂作品，孟德爾頌決定將前些日子的作品匯集整理，很快地就在隔年四月完稿，五月十三日親自赴倫敦指揮這首 A 大調《義大利交響曲》的首演，結果相當成功。

然而，孟德爾頌對草草完成的《義大利交響曲》並不滿意，時常沒事就拿出來修改一番，直到一八三七年才正式告一段落，不過這份二次定稿的總譜在作曲者生前都沒有出版，要等到一八五一年，也就是孟德爾頌死後四年才正式付梓。

《義大利交響曲》有著不可思議的魅力，任何人聽到開頭由小提琴所奏出的活潑明朗主題，都會不可思議地感覺自己正倘佯在義大利燦爛的陽光下，心情也不自主地愉悅起來，如此富於感染力的美妙音樂，就連作曲的孟德爾頌也自稱：「這首交響曲是我曾寫過最圓熟的作品。」《義大利交響曲》不僅是旅行經歷的感受，更多的是接觸義大利風土民情的感觸！其實這首交響曲的內容並不受標題的約束，除了第四樂章引用到義大利民俗音樂素材外，其他樂章都只是孟德爾頌巧妙運用自己的語言，來道出他對義大利的感覺與喜愛，這種想像力的延伸，即為聆賞此曲的樂趣所在。

Ciao!

Bonjour

Привет!

Guten Tag!

## 理查‧史特勞斯
### （1886 在義大利）

交響幻想曲《來自義大利》

　　一八八六年四月，二十二歲的理查‧史特勞斯辭去他在曼尼根宮廷樂團的指揮職務，準備轉往慕尼黑宮廷歌劇院任職第三樂長，就在這工作轉換的空檔裡，他決定去義大利旅行，這一去就是三個多月，這趟旅行的地方包括了維若納、波隆納、羅馬、那不勒斯、佛羅倫斯等，不過大部分時間是停留在羅馬與那不勒斯，途中儘管發生行李失竊仍不減史特勞斯的遊興，他參觀了許多美術館，親眼目睹了著名的維蘇威火山。

　　旅程中，史特勞斯開始斷斷續續地以音符記錄他的遊記，這就是交響幻想曲《來自義大利》（Aus Italien，Op.16）的草稿，他在六月時寫信給恩師畢羅（Hans von Bülow，1830～1894）提到：「過去我對自然美景所引發的靈感不太能夠忠實接受，但在羅馬的廢墟中，我發現樂念會不請自來。」顯然羅馬的古文明廢墟給理查‧史特勞斯帶來一些啟發，他把在羅馬廢墟的感想寫進《來自義大利》中的第二樂章。

　　回到慕尼黑後，史特勞斯趁靈感正盛時編寫《來自義大利》的管弦樂配器，並於同年九月完成並將此曲獻給畢羅，一八三七年三月，史特勞斯親自指揮慕尼黑宮廷樂團首演，儘管當時毀譽參半，但隔年在德國其他地區巡迴演出時，已被接納且獲得讚賞。

全曲的三個樂章都以義大利的地區來命名，分別為〈在坎佩尼亞〉（Auf der Campagna）——古羅馬帝國貴族的別墅區，但早已淹沒於荒煙漫草間；〈在羅馬的廢墟〉（In Roms Ruinen），史特勞斯於此樂章寫下附註「已光榮消失的幻影，在燦爛現實中化為悲哀與苦惱之情感」；而〈在蘇蘭多海岸〉（Am Strande von Sorrent），則是描寫那不勒斯附近的著名風景區蘇蘭多海岸，史特勞斯顯然很喜愛此地：「此樂章中所有景物，譬如風吹樹葉的聲音，鳥叫與大自然的美妙聲音，以及海上波濤與寂寞歌聲，我都以音符作畫來表現，並嘗試將人類在這些景物中所引發的情感也一併表現。」

史特勞斯聲稱這首樂曲並非在描述羅馬與那不勒斯的美景，而是在表現目睹美景時之感受，因此他特別將《來自義大利》稱之為「交響幻想曲」，是介於古典交響曲與浪漫交響詩之間的音樂，雖然與史特勞斯後期的交響詩經典無法相提並論，但此曲的一些精緻片段卻已經具備了成熟作曲家的特質，而樂曲中不時散發著義大利那南國特有的溫暖色彩，卻也是他後期作品看不到的。

## 俄國人眼裡的義大利：柴科夫斯基

### 柴科夫斯基
**（1878 ～ 1880 在義大利）**

《義大利隨想曲》這首樂曲表現俄國人外放的強烈情感，即使陰鬱如柴可夫斯基，在描寫義大利時仍熱情奔放，他筆下的義大利「俗又有力」，讓聆聽者更容易進入情況品嚐義大利風光。

一八七七年五月，柴科夫斯基收到一封來自莫斯科音樂院的學生安東尼娜（Antonina Milyukova，1849 ～ 1917）的信，信中提到她對柴科夫斯基的仰慕，還威脅柴科夫斯基如果不跟她見面就要自殺。在六月初他們兩人會面後，同性戀的柴科夫斯基為了見容於當時俄國的保守社會，決定在七月中與安東尼娜結婚，這段婚姻勉強維持了九週，柴科夫斯基終於崩潰，他的胞弟看情況不對，趕緊將柴科夫斯基帶離安東尼娜而轉往聖彼得堡居住。

失去教職的柴科夫斯基生計堪虞，幸而此時有一位欣賞他音樂的富有的鐵路大亨遺孀梅克夫人，在聞知柴科夫斯基窘境後，願意按月提供他津貼，於是柴科夫斯基與其弟決定赴歐洲其他國家旅遊，調整一下失敗婚姻所帶來的陰影。他們先在瑞士、柏林與巴黎停留，一八七八年底轉往義大利旅遊，他們大部分時間停留在羅馬，由喜愛藝術的胞弟導遊，參觀了羅馬的建築、雕塑、繪畫等，在這些藝術的環繞與南方的陽光感染下，柴科夫斯基逐漸從婚姻的陰影中恢復元氣，也誘發他創作歌誦義大利音樂的動機。

麻煩的是，羅馬當地音樂界知道柴科夫斯基駕臨，紛紛拜訪這位俄國音樂大師，使他難以有如願在安靜中寫作新的作品。儘管如此，他仍於絡繹不絕的拜訪空檔下抽空工作，《義大利隨想曲》（Capriccio Italien，Op.45）便是他在羅馬構思的新作。他於一八八〇年二月給梅克夫人的信上寫著：「我依然精神焦躁，徹夜不成眠，情況非常不佳，但工作倒是沒有停頓。前些日子以民謠的旋律起稿了一首《義大利隨想曲》，這作

品將來想必能綻放光芒。採用這些偶然發現的動人旋律，想必能發揮效果，這些旋律部分來自己收集的民謠歌集，部分則是自己在街道漫遊所聽來的。」柴科夫斯基就這樣在羅馬紀錄了他所聽到的種種，於一八八〇年三月回到聖彼得堡後，將其編寫為管弦樂，《義大利隨想曲》遂於五月完成，他將此曲呈現給時常大力推薦柴科夫斯基作品的聖彼得堡音樂院院長大衛朵夫（Karl Yul'yevich Davidov，1838～1889）。同年十二月，《義大利隨想曲》於莫斯科由尼可拉·魯賓斯坦（Nikolai Rubinstein，1835～1881）指揮首演，受到聽眾熱烈歡迎，自此成為柴科夫斯基的代表作之一。

## 義大利人眼裡的義大利：雷史畢基

### 雷史畢基
**（1913～1936在義大利）**

三首深受大家所喜愛的管弦樂曲《羅馬之泉》、《羅馬之松》與《羅馬節日》

雷史畢基（Ottorino Respighi，1879～1936）出生於義大利的波隆納並在此地學習音樂，直到一九〇〇年前往俄國拜林姆斯基─高沙可夫為師，管弦樂法因而大為精進。

雷史畢基於一九一三年受聘為羅馬聖西西利亞音樂院的作曲教授，開始他定居羅馬的生活，自此他打從心底深深

愛上了這個古城，先後寫作了三首關於羅馬的作品，最早是一九一六年的《羅馬之泉》（Fontane di Roma），這些讓羅馬人引以為傲的噴泉也讓雷史畢基著迷，他以充滿詩意的手法，找出四個不同時間值得觀賞的四座噴泉來描述，分別是：

第一部分〈黎明，茱麗亞山谷噴泉〉
（La Fontana di Valle Giulia all'alba）
第二部分〈上午，特利多奈噴泉〉
（La Fontana del Tritone al mattino）
第三部分〈中午，特雷維噴泉〉
（La Fontana di Trevi al meriggio）
第四部分〈黃昏，梅第奇莊園噴泉〉
（La Fontana di Villa Medici al tramonto）

《羅馬之泉》今日已然成為代表羅馬景色的重要作品，但是此曲在初演時評價不佳，兩年後由義大利最偉大的指揮家托斯卡尼尼（Arturo Toscanini，1867～1957）演出後才因而大受歡迎。

《羅馬之泉》完成八年後，雷史畢基又完成《羅馬之松》（Pini di Roma），他自己在首演的節目單上說明：「在《羅馬之松》裡，我為了喚起記憶，以大自然為出發點。數個世紀以來，一直支配著羅馬風景極有特徵的樹木，可以說已經成為羅馬生活上的主要事件見證人。」

《羅馬之松》主要在追尋羅馬往日榮光，雷史畢基特別在此曲中使用古教會旋律，嘗試營造出一種古代的氛圍，

這點和雷史畢基任教的聖西西利亞音樂院有很大的關係，學校裡豐富的古代音樂資料，讓他對義大利古樂產生很大的興趣。

《羅馬之松》與《羅馬之泉》同樣分為四個部分，利用不同地點的松樹描寫不同情境：

第一部分〈波爾蓋塞別墅的松樹〉
（I Pini di Villa Borghese）
第二部分〈墓穴旁的松樹〉
（I Pini Presso una Catacomba）
第三部分〈喬尼科羅的松樹〉
（I Pini del Gianicolo）
第四部分〈阿比亞大道的松樹〉
（I Pini della Via Appia）

在一九二四年的《羅馬之松》後，雷史畢基於一九二八年又再寫了《羅馬節日》（Feste Romane），這次的新作較《羅馬之泉》與《羅馬之松》更富想像力，《羅馬之泉》藉著噴泉描寫清晨、上午、下午、黃昏的變化；《羅馬之松》拉大了時空背景，以各類型的松樹敘述不同的情境；前二者都是以靜物來當做媒介，《羅馬節日》則藉著人的慶典來表現羅馬，其四個部分的標題如下：

第一部分〈圓形競技場〉（Circenses）
或《尼祿節》（Ave Nerone）
第二部分〈五十年節〉（Il Giubileo）
第三部分〈十月節〉（L'ottobrata）
第四部分〈主顯節〉（La Befana）

這四段分別描寫了羅馬基督徒的犧牲，和朝聖者的頌讚、豐收、歡慶基督到來的事件，想像力更為攀升，但這也是雷史畢基的極限了。

綜觀雷史畢基的羅馬三部曲，不難發現他眼中的義大利是典雅清新的詩情，以略帶感傷的敘述手法來陳述羅馬，較法國、德國或俄國人對義大利的了解更為深入，他不只是單純寫景而已，然而作曲技法略遜於前人，總是缺那臨門一腳，難以感動人心。

白遼士：《哈洛德在義大利》　Berlioz ／ Harold en Italie
孟許指揮 / 波士頓交響樂團　Munch ／ Boston Symphony Orchestra（RCA）

孟德爾頌：第四號交響曲《義大利》　Mendelssohn ／ Symphonie Nr.4, Italienische
馬舒爾指揮 / 萊比錫布商大廈管弦樂團　Masur ／ Gewandhausorchester Leipzig（Teldec）

史特勞斯：交響詩《來自義大利》　Strauss ／ Aus Italien
肯培指揮 / 德勒斯登管弦樂團　Kempe ／ Staaskapelle Dresden（EMI）

柴科夫斯基：《義大利隨想曲》　Tchaikovsky ／ Capriccio Italien
卡拉揚指揮 / 柏林愛樂　Karajan ／ Berliner Philharmoniker（Deutsche Grammophon）

雷史畢基：《羅馬之泉》、《羅馬之松》、《羅馬節日》
Respighi ／ Fontane di Roma, Pini di Roma, Feste Romane
席諾波里指揮 / 紐約愛樂　Sinopoli ／ New York Philharmonic（Deutsche Grammophon）

# 音樂家眼中的西班牙
## 馬德里不思議

西班牙雖是歐洲國家，但地緣接近非洲，又曾經被阿拉伯統治，其文化遠較其他歐洲國家來的有趣，音樂方面則以節奏強烈的舞曲著稱，只要聽過一次就很難忘懷，因此許多音樂家都留下西班牙相關作品，此處選擇幾首以西班牙為名的入門樂曲，經由這些入門樂曲，可以得到西班牙初體驗。

### 外國人去西班牙觀光
葛令卡：兩首《西班牙序曲》

葛令卡出身俄國地主階層，雖然年輕時花了許多功夫研究音樂，但當時搞音樂是被看作沒出息的，所以他還是在交通部當了幾年的職員，但終究無法違背自己興趣而辭職，遠赴德國與義大利學習音樂。回國後有感於俄國完全沒有屬於自己的歌劇，而創作了第一部以俄羅斯為主題之國民歌劇《伊凡·蘇沙寧》（Ivan Susanin），內容描述波蘭軍隊入侵俄國時一位農夫的愛國行動，首演時沙皇親臨，下令改劇名為《為沙皇效命》（A Life for the Tsar），葛令卡遂一炮而紅。之後他又根據普希金（Alexander Sergeyevich Pushkin，1799～1837）原著《盧斯蘭與魯密拉》創作同名歌劇，然

而卻未獲好評，這讓他有點心灰意冷，凡一個人有這樣的心境時，通常想離開熟悉的環境，於是葛令卡於一八四四年先去了巴黎一趟，一八四五年再轉赴馬德里，他似乎很喜愛西班牙，在此一待就是三年。

葛令卡居住在西班牙時，深深被西班牙民族音樂與舞蹈吸引，內心油然興起以此題材創作之念頭，那年夏天，葛令卡到鄉下居住，他在回憶錄中提到：「當黃昏來臨時，許多熟識的朋友就齊聚到我的住處唱歌跳舞……其中一位名叫卡斯提里亞的房地產商人之子，非常擅於彈奏吉他，尤其是一種《阿拉貢沙的霍達舞曲》（Jota aragonesa），該曲與其各種變奏深深烙印我的腦海，回到馬德里後，就在九到十月之間，我根據那音樂寫了《華麗隨想曲》（Capriccio brillante）。」

這首根據《阿拉貢沙的霍達舞曲》所做的《華麗隨想曲》，之後改名為第一號《西班牙序曲》，全曲由序奏與快板兩部分組成，序奏以長號與法國號的號角聲作為主軸，結束後立即以小提琴奏出根據《阿拉貢沙的霍達舞曲》編寫的快板主題，各樂器輪流重奏後是木管

的第二主題，之後是華麗的發展部份，不斷重複著西班牙風的主旋律，最終則燦爛結尾。

一八四七年，葛令卡結束了西班牙之旅轉赴波蘭華沙，他在波蘭頗受華沙大公賞識，於是想要為華沙大公的樂團寫作樂曲，剛離開西班牙的葛令卡對那裡的風土民情仍念念不忘，寫作方向自然仍圍繞於西班牙。他於一八四八年完成幻想序曲《馬德里夏夜的回憶》（Souvenir d'une nuit d'ete a Madrid），也就是第二號《西班牙序曲》（Spanish Overture），內容也是他對西班牙的印象，不同於第一號《西班牙序曲》之處在於此曲不再是主題的一貫性發展，而是採用四首葛令卡所蒐集的西班牙民歌串連而成。樂曲一開頭為單簧管吹奏之柔美主題，接著是弦樂撥弦伴奏的霍達舞曲，而後是兩首賽古第拉舞曲（Seguidillas），各主題逐一發展，再回到霍達舞曲燦爛結尾。

### 林姆斯基—高沙可夫：《西班牙隨想曲》

林姆斯基—高沙可夫畢業於俄國的海軍軍官學校，他所有的音樂知識完全是自修而來的，在不斷努力下，他三十歲即被任命為聖彼得堡音樂院作曲教授。當時林姆斯基—高沙可夫對和聲學、對位法及曲式學等仍只是一知半解，然而他上任後拼命勤奮自修，竟然鍛鍊出完整的作曲技巧。後來他又當上海軍軍樂隊的音樂指導，林姆斯基—高沙可夫得

以利用這職務之便，研究管樂器的性能與配編的效果。

由於海軍官校畢業時必須在軍艦上從事為期三年的遠洋航行訓練，林姆斯基—高沙可夫不但足跡遍及歐洲沿海各國，更橫越大西洋遠渡美國，如此經歷必定帶給他豐富的創作靈感，而旅途中所見的奇聞異事，也使他的作品流露出異國風味和幻想色彩，這是航海的附加價值，也是他較其他作曲家特殊之處。

林姆斯基—高沙可夫服役於海軍時，可能在西班牙停留過，對此地的風土民情有所體會，因此他很早就有寫作西班牙風味樂曲的計畫，原本的意圖是要寫成技巧性的小提琴幻想曲，草稿也於此一構想下逐漸成形。然而在一八八七年夏天，他卻突然改變主意，將小提琴獨奏曲更動為大型管弦樂作品。當他完成這部炫麗的管弦樂曲《西班牙隨想曲》（Capriccio espagnol）時，連自己都很滿意，覺得改變主意是正確決定，他在自傳中提到：「我開始寫作《西班牙隨想曲》，這是根據之前所計畫富於技巧性之西班牙主題小提琴幻想曲草稿所改編的，如此一來，這首隨想曲必定能成為很炫的管弦樂曲，此一構想逐漸明朗，我的想法是正確的。」無論如何，《西班牙隨想曲》中仍存在著小提琴幻想曲的影子，有許多技巧性的小提琴獨奏片段，使此曲顯得更加燦爛。

全曲由不間斷的五個樂章構成。第一樂章為生動而吵鬧的晨曲，說穿了，

只是將一個朝氣蓬勃旋律加以反覆四次而已，然而在林姆斯基—高沙可夫的生花妙筆下，卻展現出豐富多變之管弦樂法，尤其單簧管與小提琴的穿插運用，讓樂曲變的舌燦蓮花。第二樂章是流暢的行板變奏曲，以西班牙民謠為基礎的主題，在各種木管樂器的對話下活躍著。第三樂章是與第一樂章類似的音樂，但林姆斯基—高沙可夫再度運用神奇管弦樂法，讓此樂章之風貌有別於第一樂章。第四樂章是小快板的引子與吉普賽曲，先是小號加上法國號的序奏，然後小提琴、長笛、單簧管、雙簧管逐一奏出具有吉普賽風味的樂句，獨奏部份由豎琴終了，樂曲即在弦樂帶領下進入吉普賽風情主題，逐漸一層層加入樂器後，於熱鬧狀態下直接進入第五樂章的方丹果舞曲，此處由長號擔任要角，在速度與強度持續加溫下，帶領著整個樂曲到達高潮而結尾。

## 夏布里耶：《西班牙》

儘管夏布里耶非常喜愛音樂，但是他的律師老爸要他唸法律系，他就乖乖地唸了，真是個孝順的孩子。由於他的孝順，得以在畢業後任職於法國內政部，捧著公務人員鐵飯碗長達十八年，期間他不必擔心生計問題，而且公家機關的工作又輕鬆，在有錢有閒的狀況下，夏布里耶得以在工作之餘繼續學習音樂。他在這段期間認識了佛瑞等音樂家，並從他們身上學到許多音樂的知識與技巧，

耳濡目染下，夏布里耶不禁技癢，自己也作起曲來，寫著寫著，竟然從業餘愛好者寫到成為職業級的音樂家。

儘管夏布里耶在三十多歲時已經撈過界成為名噪巴黎的音樂家，他仍不敢隨便丟掉公職鐵飯碗，畢竟當個純粹的藝術家仍不易謀生。一直到三十九歲時，死黨杜帕克（Henri Duparc，1848～1933）和丹第約他一起去慕尼黑聽華格納的《崔斯坦與伊索德》後，夏布里耶終於決定辭掉公職，將自己完全奉獻給音樂。如此一來，可嚇壞了他的親朋好友，他們都覺得業餘愛好者怎麼可能靠音樂吃飯。幸好隔年即有人雇用他為合唱指揮，使他不至於斷炊，但世人卻始終將他定位為業餘愛好者，對其作品多有微詞。夏布里耶過世前的最後幾年貧病交迫，難道這就是追求藝術的代價嗎？

辭去公職不久後，夏布里耶在一八八二年有一個去西班牙旅行的機會，在西班牙安達魯西亞地方民謠及舞曲的刺激下，夏布里耶往後的作品更有趣，色彩也更多元化了。這趟旅行孕育出管弦樂狂想曲《西班牙》（España），也是他最著名的作品，這是他去西班牙旅行後，將其所蒐集到的西班牙民謠與舞曲消化整理而作的，樂曲一開頭的弦樂撥奏就頗具特色，活潑的主旋律更有立刻抓住人心的效果，中間藉著長號與主旋律相互追逐的手法也富於趣味性，整部作品充滿燦爛的管弦樂色彩，只要聽過一次就必定印象深刻。

## 西班牙裔的西班牙
拉威爾《西班牙狂想曲》

　　拉威爾出生於法國與西班牙邊境，父親為瑞士法語區人，對繪畫與機械興趣濃厚，早在一八六八年就發明用汽油燃燒的車輛，可以時速六公里奔馳，也比福特發明汽車早的多，拉威爾的音樂講究精確，外號「瑞士鐘錶匠」，與他父親的遺傳與影響著實密不可分。一八七〇年，拉威爾的父親被派到西班牙擔任鐵路技師，在西班牙結識一位西班牙女子，就是拉威爾的母親，因此拉威爾是西班牙混血兒。

　　拉威爾的父親超愛彈鋼琴，也讓小孩在七歲時開始學鋼琴。二十二歲時，拉威爾跟隨佛瑞學習作曲，此時他大量汲取巴黎藝文圈的各種養分作為己用，包括馬拉美的詩作、薩替的鋼琴音樂都

是他的最愛。

　　拉威爾學生時代的作品諸如《古代小步舞曲》、《悼念早逝公主的帕望舞曲》等，就已經讓他在法國樂壇初展頭角，然而他卻沒有得獎緣，每次參加音樂比賽都鎩羽而歸，甚至在一九〇四年時還因為年紀超過三十被取消參賽資格，此事件在巴黎引起軒然大波，可見拉威爾早已揚名立萬，比賽對他而言並不那麼重要，只是他還沒認清而已。

　　既然是西班牙混血兒，拉威爾對西班牙自然有一股難以割捨的情緣，他所寫的第一首大規模管弦樂作品《西班牙狂想曲》（Rapsodie espagnole），就以

西班牙元素來創作。這部作品一開始即以音樂會演奏用的音樂來構思，由〈夜之前奏曲〉（Prelude a la nuit）、〈馬拉加舞曲〉（Malaguena）、〈哈巴奈拉舞曲〉（Habanera）、〈節日〉（Feria）等四曲組成。拉威爾精心安排佈局，一開始的〈夜之前奏曲〉壟罩著朦朧氣氛，營造出一股神秘感；〈馬拉加舞曲〉變化多端，緊抓住聽者脾胃；然後慵懶的〈哈巴奈拉舞曲〉，再讓人全身放鬆；而狂熱的〈節日〉則在放鬆之後帶來感官的滿足。四首小曲順序上的達到動靜之間的平衡，不得不佩服拉威爾的巧思，而整部作品以西班牙舞曲的節奏貫穿，加上豐富的管弦樂色彩，可說是以西班牙為標題之最高傑作。

拉羅《西班牙交響曲》

　　拉羅是西班牙裔的法國人，在巴黎音樂院學小提琴，他的師弟可有名啦，乃是寫作《流浪者之歌》（Zigeunerweisen）

的西班牙小提琴演奏明星薩拉沙泰（Pablo de Sarasate，1844～1908）。當然，拉羅也有機會成為小提琴演奏家，然而他志不在此，作曲才是拉羅畢生的志願；但這條路走得崎嶇，一直到四十四歲時，拉羅才以歌劇《費斯克》（Fiesque）奪得一個小規模作曲比賽第三名，又過了幾年，其第一號小提琴協奏曲經由薩拉沙泰之手成功演出，好不容易嘗到成名滋味，但比起同時代許多天才可謂大器晚成。

　　真正讓拉羅聲名大噪的曲子是《西班牙交響曲》，雖然叫做交響曲，實際上卻仍算是一首小提琴協奏曲，或者說是附有小提琴獨奏的交響曲，演出時除了指揮與樂團，還需要一位小提琴獨奏者，不過又不像正常的小提琴協奏曲，有那麼多燦爛的炫技與裝飾奏。拉羅將這首樂曲獻給薩拉沙泰，並由薩拉沙泰首演。

　　正如曲名所示，《西班牙交響曲》

不管是節奏還是風格，都充滿了西班牙情調。整部作品一共五個樂章，也跟當時流行的三或四個樂章不同。樂曲一開頭就是令人印象深刻的強力管弦樂動機，小提琴旋即奏出主題，就像西班牙舞曲般的精神抖擻。第二樂章雖是輕快的詼諧曲，但迷人的小提琴主題卻是令人一聽就難忘的美妙旋律。第三樂章先由樂團奏出西班牙風味的序奏，接著小提琴欲言又止，推托猶豫的進行，趣味十足。第四樂章沉重而感傷，小提琴喃喃低吟。第五樂章是西班牙風的哈巴奈拉舞曲，小提琴生氣蓬勃的奏出輪旋曲主題，樂團搭配製造華麗效果，在狂舞般的高潮下結束全曲。

## 土生土長西班牙
阿爾班尼士：《西班牙組曲》
葛拉納多斯：《西班牙舞曲》

　　十九世紀的西班牙雖是全歐洲最落伍且反動的國家，但卻潛藏著豐富的民族音樂寶藏，可惜的是缺乏優秀本國音樂家來將自己的民族瑰寶發揚光大。此一情況到了阿爾班尼士與葛拉納多斯出現後終於有所改善，這兩位音樂家都善於彈奏鋼琴，也都以鋼琴作品將西班牙音樂帶向更高境界。

　　阿爾班尼士從小以音樂神童著稱，少年時期即赴美洲探險旅行，回國後才努力學習，並開始在西班牙民族音樂基礎上探索其精神所在，他的作品大多以西班牙安達魯西亞地方民謠為題材，其

最著名的作品是《依比利亞》，也是取材自安達魯西雅地方的民謠，氣勢非常磅礡；若要從親切可愛角度切入，由八首小曲組成的《西班牙組曲》（Suite Espanola）則最吸引人，雖說有八曲，但其中只有〈格拉那達〉（Granada）、〈卡塔魯納〉（Cataluna）、〈塞維爾〉（Sevilla）、〈古巴〉（Cuba）四曲有留存樂譜原稿，其餘四曲僅存標題，卻沒有樂譜手稿，出版商在阿爾班尼士過世後，便擅自在他的作品中選曲移入。整部作品中，〈格拉那達〉與〈塞維爾〉的曲調最耳熟能詳，是西班牙音樂的必聽入門。

　　與阿爾班尼士的愛好冒險成對比，葛拉納多斯卻嫌惡旅行，特別討厭乘船，然而命運女神卻捉弄他，其歌劇《哥雅畫景》原本要在巴黎首演，由於第一次世界大戰爆發而改在紐約，葛拉納多斯為此首演不得不搭船遠赴紐約，雖然作品在紐約大受歡迎，但葛拉納多斯所搭乘的郵輪卻於歸國途中被德軍擊沉。

　　歌劇《哥雅畫景》的前身乃同名之鋼琴組曲，這套音樂神韻雅致，是從畫家哥雅的畫作得到靈感，乃葛拉納多斯最受推崇之作。由十二首小曲組成的《西班牙舞曲》（Spanish Dances）則是他所有作品中最為人所熟悉者，尤其是雋永的第二曲〈東方〉（Oriental）與熱情的第五曲〈安達魯西亞風格〉（Andaluza），應該早已響遍大街小巷，不論販夫走卒皆可哼上一段。

法雅：《西班牙花園之夜》

　　繼承阿爾班尼士與葛拉納多斯衣缽的是法雅，他出生於西班牙安達魯西亞地區的卡地斯，十歲以前，已經接受了各式各樣的音樂訓練，在一次聽到挪威作曲家葛利格的音樂之後，十一歲的法雅遂立定志向，要成為創作真正屬於西班牙音樂的作曲家，而他也做到了，法雅是西班牙最具代表性也最優秀的作曲家，他的作品數量雖然不多，但內在較前輩更超凡脫俗。

　　三十一歲時，法雅以歌劇《短促的人生》（La Vida Breve）將自己與西班牙音樂介紹給巴黎，隨後的重要作品是為鋼琴與管弦樂合奏的《西班牙花園之夜》。由於法雅旅居巴黎時認識了來自西班牙的鋼琴家威尼耶斯（Ricardo Viñes，1875～1943），萌生創作鋼琴與管絃樂合奏的西班牙音樂之念頭，但真正完成卻是五、六年後，當時法雅已經四十歲，他將此曲獻給威尼耶斯；一九一六年，《西班牙花園之夜》在馬德里首演，同年曲譜出版後，成為法雅最受歡迎的代表作之一。本曲對於鋼琴獨奏者要求協奏曲般艱深的技巧，但鋼琴卻只是整體樂團的一部份而已，不能視為真正的協奏曲。

　　《西班牙花園之夜》採用西班牙南部的安達魯西亞地方的農民音樂，西班牙南部在十世紀前後曾被阿拉伯人統治，因此當地的文化混和了阿拉伯風味的東方色彩，不但建築物充斥著回教語彙，音樂也迥異於歐洲其他地方。法雅自己說明這首印象風格濃厚的作品，音樂中沒有明確描寫人、物與景緻，只是用朦朧印象手法呈現出當地風俗人文而已。

　　全曲分為三個樂章，第一樂章是〈傑奈拉里菲〉（En el Generalife），意味深長的平靜小快板。傑奈拉里菲是格拉那達近郊阿布拉罕宮西邊的建築物，為過去阿拉伯貴族的避暑離宮，因纖細精巧的阿拉伯式設計聞名。中提琴的顫音後，單簧管吹出第一主題，然後在鋼琴模仿吉他音色下繼續展開，隨即出現拍子迅速變化的第二主題，最後則在色彩朦朧的南國之夜氣氛下平靜消逝。

　　第二樂章〈遠方傳來的舞曲〉（Danza lejana），風趣的小快板。這是一段吉普賽風格的舞曲，先由低音樂器帶起前奏，長笛與英國管緊接著奏出第一主題，鋼琴再加以發展，轉調後長笛再吹出第二主題，尾奏則由鋼琴以上升樂句帶起第三樂章〈柯爾多巴山莊花園〉（En los jardines de la Sierra de Córdoba），這座位於西班牙南邊柯爾多巴山中的阿拉伯宮殿已經荒廢，但法雅仍想像此宮殿當年的盛況。一開頭即為激烈的舞曲，而後是法國號與鋼琴與的對談，激烈熱情的宴樂響徹雲霄，主題旋律不斷接替，在閃耀出火花般璀璨音響後，消失於死寂夜幕。

葛令卡：管弦樂曲集　**Glinka / Orchestral Works**
辛尼斯基指揮 / 英國廣播愛樂　Sinaisky / BBC Philharmonic Orchestra（Chandos）

林姆斯基──高沙可夫：《西班牙隨想曲》　**Rimsky-Korsakoff / Capriccio Espagnol**
孔德拉辛指揮 / RCA 勝利交響樂團
Kondrashin / RCA Victor Symphony Orchestra(RCA)

夏布里耶：《西班牙》　**Chabrier / España**
安塞美指揮 / 瑞士羅曼德管弦樂團
Ansermet / Orchestre de la Suisse Romande（Decca）

拉威爾：《西班牙狂想曲》　**Ravel / Rapsodie espagnole**
克路易坦指揮 / 巴黎音樂院管弦樂團
Cluytens / Paris Conservatoire Orchestra（EMI）

拉羅：《西班牙交響曲》　**Lalo / Symphonie Espagnole**
鄭京和小提琴 / 杜特華指揮 / 蒙特利爾交響樂團
Kyung Wha Chung / Dutoit / Orchestre Symphonic de Monteal（Decca）

阿爾班尼士：《西班牙組曲》　**Albéniz / Suite Espanola**
拉蘿佳鋼琴　Larrocha（EMI）

葛拉納多斯：《西班牙舞曲》　**Granados / Spanish Dances**
拉蘿佳鋼琴　Larrocha（RCA）

法雅：《西班牙花園之夜》　**Falla / Nights in the Gardens of Spain**
拉蘿佳鋼琴 / 安塞美指揮 / 瑞士羅曼德管弦樂團
Larrocha / Ansermet / L'Orchestre de la Suisse Romande（Decca）

# 俄羅斯五人組

## 業餘還是專業

　　提到俄羅斯音樂家，大家最直接聯想到的都是柴科夫斯基，當然，老柴的作品質量俱佳，的確是俄羅斯最具代表性的音樂家，但可別因此忽略了其他厲害角色哦！到底俄羅斯還有哪些音樂家？甚至還能搞個五人小團體！接下來，藉著巴拉基列夫在七十多歲時的虛構自述，帶大家認識影響俄國音樂最深的葛令卡與「五人組」，直擊揭露這個神秘國度的音樂面紗。

### 巴拉基列夫的自述

　　我的名字叫巴拉基列夫（Mily Alexeyevich Balakirev，1837 ～ 1910），我已經七十多歲了，不知道還能活幾年，想在我還有一口氣的時候聊聊我自己，與曾經共同奮鬥的幾位夥伴。

　　你們一定要問，為什麼突然想要寫這篇文章？其實也沒什麼特別的原因啦，就是我這些一起奮鬥的夥伴們一個個離開人世，讓我覺得不勝唏噓，最先走的是穆索斯基（Modest Petrovich Mussorgsky，1839 ～ 1881），然後是鮑羅定（Alexander Porfiryevich Borodin，1833 ～ 1887），最近離開的則是林姆斯基—高沙可夫（Nikolai Rimsky-Korsakov，1844 ～ 1908），當初我們這個被稱為「五人組」的團體，如今只剩下我與庫宜（Cesar Cui，1835 ～ 1918）還沒死啦！雖然我們在穆索斯基離開人世後就鬧翻了，但是看到林姆斯基—高沙可夫過世，我又懷念起我們意氣風發，為俄羅斯民族音樂喉舌的那段時光。

　　我從小就學鋼琴，啟蒙老師就是我親愛的媽咪。到了上大學的年紀時，我到喀山（Kazan）大學主修數學，只唸了兩年我就受不了啦，又回到音樂的懷抱中。一八五五年，我在聖彼得堡結識了令人景仰的大師葛令卡，他對我親切的鼓勵，讓我的信心更加堅定。大師葛令卡對我的影響太大了，還好我在他過世前兩年有幸結識到他，才會走上音樂這條路，因此我想要花點篇幅談談心目中的大師。

　　大師出身地主階層，雖然年輕時花了許多功夫研究音樂，但搞音樂當時是被看作沒出息的，所以他還是在交通部當了幾年的職員，但終究無法違背自己興趣而辭職，遠赴德國與義大利學習音樂。回國後有感於俄羅斯人民的音樂被義大利歌劇主宰，完全沒有屬於自己的歌劇，而創作了第一部以俄羅斯為主題

之國民歌劇《伊凡‧蘇沙寧》，內容描述波蘭軍隊入侵俄國時一位農夫的愛國行動，首演時沙皇親臨，下令改劇名為《為沙皇效命》，大師遂一炮而紅。之後他又根據普希金原著《盧斯蘭與魯密拉》創作同名歌劇，雖然沒有上一部那麼紅，但我聆賞時卻大受感動，尤其是序曲的管弦樂效果真是驚人。《卡馬林斯卡亞》（Kamarinskaya）是他以兩首俄羅斯民謠為素材所寫的管弦樂曲，這種發揚我們民族音樂的做法給我一些啟發，我記得大師說過一句話：「國民才是音樂的創造者，我們藝術家只是將它們編曲而已。」他一生努力為俄羅斯本土音樂扎根，真是我們的典範，難怪大家稱他為俄羅斯音樂之父。

我決定在大師葛令卡去世後承襲他的事業，於是在一八五九年發表了《依三首俄羅斯民歌主題的序曲》（Overture on the themes of three Russian songs），這部作品受到矚目，我也逐漸在俄國樂壇上立足，打鐵趁熱，我很快又在發表了《依俄羅斯主題的第二號序曲》（Second Overture on Russian themes）。隨後我很有行動力地赴窩瓦河流域與高加索地區旅行，努力蒐集俄羅斯民歌，除了集結成《俄羅斯民謠集》（Collection of Russian folksongs）以外，也寫了我的交響詩代表作《塔瑪拉》（Tamara）。

神奇的是，當我決心發揚俄羅斯音樂，就碰到志同道合的夥伴啦，庫宜是第一個跟隨我的，然後穆索斯基、林姆斯基—高沙可夫、鮑羅定也加入我們，這些傢伙全部不是學音樂的，可是他們對音樂的熱忱只能用瘋狂來形容，我們一起成立「自由樂派」來宣揚俄羅斯音樂，還在聖彼得堡設立免費的音樂學校。一八六七年，我們五個人一起在音樂會中發表作品，有一位叫做史塔索夫（Vladimir Vasilievich Stasov，1824 ~ 1906）的樂評人宣稱我們是「強有力的夥伴」，後來我們就被稱為「五人組」啦，那真是輝煌的歲月呀！

好景不常，我的音樂事業遇到瓶頸，有段時間怎麼樣也寫不出好東西，於是我在一八七一年暫別樂壇，在鐵路運輸部當書記，我們的免費音樂學校也因為財務困難而關門大吉。我覺得這個學校會垮掉是因為主要贊助者不捐錢了，他們拿錢去贊助林姆斯基—高沙可夫跟他學生們的音樂會，所以林姆斯基—高沙可夫是學校的罪人，這讓我不大想跟他講話。奇怪的是，「五人組」其他人似乎跟林姆斯基—高沙可夫沆瀣一氣，羽翼茁壯了就不聽我的話，他們指責我既專制刻薄又自以為是，拜託，我只是對一些事情不願意輕言妥協，更何況「五人組」裡面只有我是專業音樂家，他們這些業餘者都是我所指導出來的，不聽我的要聽誰呀？「五人組」的成員們這麼難相處，看來最終還是難逃解散命運啦！

幸好我在五十歲以後又逐漸突破瓶頸，先於一八九七年完成我寫了三十三

年的 C 大調第一號交響曲，再於一九〇七年完成 D 小調第二號交響曲，現在我正在編輯第二卷的《俄羅斯民謠集》，我想我做的這些事情，應該對得起俄羅斯人民，也對的起大師葛令卡對我的栽培吧！

## 軍事工程師

再來我要談談「五人組」的其他幾個人。一八五六年，我認識一位年紀相仿的新朋友，這個名叫庫宜的傢伙很有趣，他只在小時候學過一點鋼琴，十五歲時進入聖彼得堡軍事工程學校就讀，畢業後擔任建築防禦工事老師。我們兩人聊到音樂時都很興奮，庫宜說我點燃了他對音樂的熱情，遂跟隨我學習音樂理論與作曲技巧。他的第一部作品是四手聯彈的詼諧曲，說實在的，寫得還蠻普通的。庫宜的成名作是歌劇《威廉·雷特克里夫》（William Ratcliff），他因為這部作品受到重視，我倒覺得歌劇《安傑羅》（Angelo）與《瘟疫時的盛宴》（A feast in time of plague）都還不錯。

庫宜跟「五人組」其他人相較是最沒有音樂天份的，但上帝是公平的，他的文筆很棒，因此成為著名的樂評人，也是我們「五人組」的文字打手，他的文章常常結合文學與機智諷刺，來矯正俄國人對義大利音樂的盲目崇拜。可別小看他文字的力量，因為我們在俄國樂壇有兩個死對頭，就是安東·魯賓斯坦（Anton Rubinstein，1830～1894）與尼可拉·魯賓斯坦（Nikolai Rubinstein，1835～1881）。他們兩人是俄羅斯樂壇惡棍，只會抄襲西方音樂，庫宜曾一針見血的評論：「如果把魯賓斯坦看成是俄羅斯作曲家的話，那真是太荒謬了，他只不過是個曾經作過曲的俄羅斯人而已。」說得真是大快人心，「五人組」的確需要庫宜來對付這兩個壞蛋。

## 禁衛軍軍官

穆索斯基在庫宜之後跟我學作曲。這傢伙原本是個吃喝嫖賭樣樣精通的痞子，他跟其他貴族子弟一樣加入禁衛軍，這些紈褲子弟出身的禁衛軍官每天穿著漂亮軍服四處玩樂，不務正業，幸好穆索斯基在十八歲時就遇到我，那時候他簡直像個大白痴，我把他的狂野引導進入音樂領域，但是他年輕時養成的酗酒習慣卻一直如影隨形。

穆索斯基雖然出身貴族，可是他的阿嬤是農奴之女，因此他非常同情農奴，也對上流社會的腐化感到憤怒，這使他在三十歲時創作歌劇《包利斯·郭多諾夫》（Boris Godunov），這是一部描寫農奴反抗貴族的寫實歌劇，劇本由穆索斯基改編自普希金原著，推出後備受批評，連我們自己人庫宜也數落他，種下「五人組」分崩離析的前兆，最糟的是穆索斯基承受不了打擊而每天爛醉如泥，最後還喝到精神錯亂。其實《包利斯·郭多諾夫》是一部表現出俄羅斯人民精神的偉大歌劇，只是走在時代前面而不

被接受，我想以後歷史會還他公道的。

　　後來穆索斯基又在難得的清醒時陸續完成歌劇《賀汎奇納》（Khovanshchina）與鋼琴組曲《展覽會之畫》（Pictures at an Exhibition）。《賀汎奇納》的序曲寫得真是棒極了，跟他早期寫的管弦樂曲《荒山之夜》（Night on Bald Mountain）有拼；《展覽會之畫》是穆索斯基去參觀他的畫家好友哈特曼（Victor Hartman，1842 ~ 1873）遺作展後所作，他用音樂把繪畫描寫得唯妙唯肖，創意十足，我覺得這首曲子若改編成管弦樂曲應該很讚。

　　我想穆索斯基的天份已經超越業餘創作者了，儘管作曲技法非常笨拙，卻反而能突破規則的限制。不過他老是覺

得自己懷才不遇而酗酒，把自己身體都搞壞了，導致他只活了四十二歲就掛掉，誰能想到當初那位風流倜儻的禁衛軍軍官，最後竟然邋邋遢遢倒地離世，我勸他走上音樂這條路是否害了他呢？據說他還有一部創作中的歌劇《索羅金斯的市集》（The Fair at Sorochyntsi），無法完成真是可惜，我本來還抱著看到傑作的期待呢。

## 海軍軍官

　　說到林姆斯基—高沙可夫我可是又愛又恨，他是我的學生中最發憤圖強的一位，但是他卻去安東‧魯賓斯坦那個爛貨創辦的聖彼得堡音樂院任教，此種形同叛徒的舉動已經讓我耿耿於懷了；後

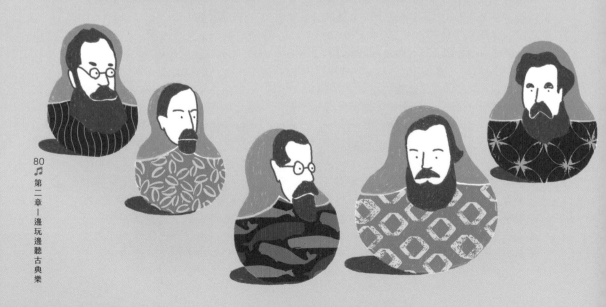

來他又跟自己的學生們，像什麼阿倫斯基（Anton Arensky，1861 ～ 1906）、葛拉茲諾夫（Alexander Glazunov，1865 ～ 1936）、易波里托夫—伊凡諾夫（Mikhail Ippolitov-Ivanov，1859 ～ 1935）、李亞道夫（Anatol Liadov，1855 ～ 1914）等人搞了個新的小圈圈，這個小圈圈把我們免費音樂學校的贊助資源都吸走啦，更是可惡。

林姆斯基—高沙可夫唸的是海軍軍官學校，畢業時必須在軍艦上從事為期三年的遠洋航行訓練，我好羨慕他在這趟航行中，不但足跡遍及歐洲沿海各國，更橫越大西洋遠渡美國，如此經歷必定帶給他豐富的創作靈感，而旅途中所見的奇聞異事，也使他的作品流露出異國風味和幻想色彩，所以他可以寫出充滿南國風味的管弦樂曲《西班牙隨想曲》，與洋溢著東風氣息的交響組曲《天方夜譚》。

林姆斯基—高沙可夫所有的音樂知識完全是自修而來的，但是他運氣好，除了我給他的指導外，一些特殊際遇也讓他程度迅速提升。他三十歲即莫名其妙被任命為聖彼得堡音樂院作曲教授，當時林姆斯基—高沙可夫對和聲學、對

位法，及曲式學等仍只是一知半解，然而他上任後拼命勤奮自修，竟然鍛鍊出完整的作曲技巧。後來他又當上海軍軍樂隊的音樂指導，林姆斯基—高沙可夫得以利用這職務之便，研究管樂器的性能與配編的效果。而後，他將此研究心得與成果發表，提筆著述了《和聲學實習》和《管弦樂法原理》，這兩本書使他搖身一變為音樂理論學者，他以業餘玩家開始，最後可以有這樣專業的成就，讓我不得不佩服他。奇怪的是，穆索斯基曾經跟他同居一段時日，怎麼沒能學到林姆斯基—高沙可夫的辛勤奮發呢？

林姆斯基—高沙可夫在成為管弦樂高手後，的確寫了一些好東西，例如管弦樂曲《西班牙隨想曲》、交響組曲《天方夜譚》等，我個人欣賞他以俄羅斯東正教為題材的管弦樂序曲《俄羅斯復活節》（Russian Easter festival overture），這首樂曲以新鮮節奏與大膽和聲表現出俄羅斯民俗特色；還有一首從民謠《小橡樹枝》（Dubinushka）改編而來的管弦樂曲也頗具俄羅斯土味。此外，林姆斯基—高沙可夫也寫了不少有趣的歌劇，像《雪孃》（Snow Maiden）、《薩德可》（Sadko）、《蘇丹皇帝的故事》（The

Tale of Tsar Saltan）等等，《蘇丹皇帝的故事》裡頭有一首《大黃蜂的飛行》（The flight of the bumblebee），聽起來恍若看到大黃蜂一般逼真。而他在去世之前所寫的童話歌劇《金雞》（Golden Cockerel），劇中以俄羅斯民謠為基礎，更是一部平易近人的作品。

你們看，雖然我跟林姆斯基—高沙可夫後來鬧翻了，卻仍然稱讚他的作品，大家說我心胸狹窄是不是太過分了？如今他去世了我更懷念他，完全不是大家所想的那樣嘛！

## 醫師化學家

鮑羅定最後投入我門下學習，他很特別，庫宜、穆索斯基、林姆斯基—高沙可夫先後都離開他們原先的職業而全力投身音樂，鮑羅定卻是唯一沒有放棄原來專業的奇葩。他年輕時在聖彼得堡外科醫學院主修化學，我還記得他告訴我畢業論文的題目《論砷酸與磷酸》，簡直是完全搞不清楚什麼東西的東西。鮑羅定畢業後先當了兩年軍醫，再赴德國海德堡遊學四年，回國後立即被聘為母校的教授，而我則是在此時認識他的，在之前，他已經寫了不少室內樂作品啦！我覺得他雖然一直在搞醫學化學，但是作曲程度卻蠻好的，於是鼓勵他開始寫交響曲，不過鮑羅定的本業實在太過忙碌，第一首交響曲寫了五年才完成，寫得還是不錯，我還幫他指揮首演。

鮑羅定最大的問題是他的專業太傑

出啦，以致於一天到晚要忙於醫學化學相關領域的事務，根本沒什麼時間作曲，他自己提到：「科學是我的正業，音樂是我興趣所在。」除了在聖彼得堡外科醫學院任教外，鮑羅定也在農科大學兼課，後來更籌設一所女子醫專，他自己當然也得擔任教職。我問他為什麼非要把自己弄得這麼累？「我實在不知道怎樣拒絕人，何況這些都是有意義的事情呀！」他這麼回答我，我想鮑羅定應該是典型的勞碌命吧！

儘管如此，鮑羅定還是寫出了一些好作品，像他的 B 小調第二號交響曲就是傑作，比第一號寫得更好，而且內容非常有俄羅斯的感覺，充分反映「五人組」所追求之精神，他曾經在出國參加學術會議時，趁機把這首交響曲拿給李斯特看，李斯特也大為激賞，跟我英雄所見略同。他在一八八〇年時為了沙皇即位二十五週年慶所創作的交響詩《中亞草原素描》（In the Steppes of Central Asia），將俄國在中亞領土上那種廣闊無垠的風景巧妙展現。一八八七年完成的 D 大調第二號弦樂四重奏結構有點鬆散，但其中充斥著俄國風味的優美旋律，我不得不說：「太好聽啦！」最可惜的還是歌劇《伊果王子》（Prince Igor），他斷斷續續寫了十幾年，還沒寫完就突然生病掛掉了。這部歌劇以十二世紀俄國南方的戰爭傳說為題材，鮑羅定曾經把其中的一段《韃靼人舞曲》（Polovtsian Dances）先行首演，我從來沒聽過那麼

富於衝擊性的音樂，如果整部歌劇能夠完成該有多好呀！鮑羅定只活了五十幾個年頭就離開人世，他一定是太過操勞而死的，可見人還是不要隨便身兼數職啊！

好啦，我已經把我們「五人組」大致描述過啦！我們幾個人為了幫俄羅斯音樂找出一個好方向，常常拿像貝多芬或莫札特這種西方作品來分析研究，也不時聚在一起討論俄羅斯音樂的可能性，甚至在作曲時加入許多實驗性的素材，然後再互相批判對方的作品有何問題。我相信這些努力未來一定會開花結果，或許我們有生之年來不及看到啦，但只要後代子孫能夠正視俄羅斯自己的音樂，一切的辛苦就值得了。

*Chapter2-6* | 投資標的推薦

葛令卡：管弦樂曲集　Glinka / Orchestral Works
辛尼斯基指揮 / 英國廣播愛樂　Sinaisky / BBC Philharmonic Orchestra（Chandos）

穆索斯基：《荒山之夜》、《展覽會之畫》
Mussorgsky / Night on Bald Mountain, Pictures at an Exhibition
葛濟夫指揮 / 維也納愛樂　Gergiev / Wiener Philharmoniker（Philips）

林姆斯基—高沙可夫：管弦樂曲《天方夜譚》　Rimsky-Korsakov / Scheherazade
葛濟夫指揮 / 基洛夫管弦樂團　Gergiev / Kirov Orchestra（Philips）

鮑羅定：《中亞草原素描》、《韃靼人舞曲》
Borodin / In the Steppes of Central Asia, Polovtsian Dances
安塞美指揮 / 瑞士羅曼德管弦樂團　Ansermet / Orchestre de la Suisse Romande（Decca）

# 俄羅斯芭蕾音樂

## 芭樂還是芭蕾

當我們在今日談論俄羅斯音樂時，腦袋中首先浮現的就是搭配著優美芭蕾舞的芭蕾配樂。俄國給人的印象是芭蕾舞與芭蕾配樂的大國，然而早期的俄羅斯芭蕾音樂是不入流的，這種狀況到了柴科夫斯基時才出現變化，因為柴科夫斯基寫了三部很棒的芭蕾舞配樂，逐漸扭轉芭蕾音樂不登大雅之堂的印象，舞劇音樂從此不再是附屬於芭蕾舞的伴奏，而是與舞蹈處於對等地位的藝術。在他之後，俄國又接連誕生史特拉汶斯基與普羅高菲夫兩位繼承其香火的音樂家，在芭蕾配樂上大放異彩，我們若想要精選十部最精采的芭蕾舞劇，這三位俄國作曲家必可包辦其中七至八部。

### 俄羅斯芭蕾舞史

一七三八年，法國芭蕾舞家蘭代（Jean-Baptiste Landé，？～ 1748）受彼得大帝侄女之邀，在聖彼得堡的冬宮（Winter Palace）成立皇家劇院學校（Imperial Theatre School），揭開俄國芭蕾史的序幕。這個學校訓練出來的舞者，可算是馬林斯基劇院（Maryinsky Theatre）芭蕾舞團的前身。一七七六年凱薩琳大帝（Catherine II the Great，

1729 ～ 1796）於莫斯科成立芭蕾舞團，此一舞團即為波修瓦劇院（Bolshoi Theatre）芭蕾舞團前身。

十九世紀初，法國舞蹈家狄德羅（Charles-Louis Didelot，1767 ～ 1837）受邀兩度造訪聖彼得堡，他結合文豪普希金的長詩編舞，為俄羅斯芭蕾建立了民族形式風格。

聖彼得堡馬林斯基劇院芭蕾舞團與莫斯科波修瓦劇院芭蕾舞團主導了俄羅斯芭蕾舞的發展，在悠久的歷史中，這兩個舞團人才濟濟，著名的編導和芭蕾舞伶多不勝數，其中最重要的靈魂人物首推被稱為古典芭蕾之父的佩堤帕（Marius Petipa，1818 ～ 1910），他在一八六九年加入舞團後，為俄羅斯芭蕾舞開創了新局。佩堤帕一方面建立古典芭蕾男女雙人舞的三段表演模式，另一方面加深音樂與舞蹈的表裡關係，強化音樂與舞蹈結合後的完整結構，使芭蕾舞的藝術張力更為深刻。這在今日雖被視為是理所當然的事情，但在當時可是一大革命呢！

話說十九世紀的俄國，芭蕾舞比較強調女性舞者的舞蹈曲線美，而芭蕾配樂則是舞蹈附屬品，完全沒有人在乎音

樂的部分，導致根本沒有人願意花功夫為芭蕾舞寫作像樣的音樂。當時多數人認為芭蕾舞配樂是很芭樂的，嚴肅的音樂家不應該為芭蕾舞作曲，於是音樂歸音樂，舞蹈歸舞蹈，音樂舞蹈無法結合，舞蹈張力自然大打折扣。佩堤帕雖是扭轉此一偏差的大功臣，但這並非憑藉他一己之力所能達成之事功，而是與另外兩位臭皮匠一同努力的成果，故事要從柴科夫斯基的三大芭蕾舞劇說起。

## 耶誕節與《胡桃鉗》

在白雪紛飛的耶誕節期，觀賞溫馨可愛的芭蕾舞劇《胡桃鉗》已經成為全世界的一種習慣，若你在耶誕節期出國觀光，不論何地所有劇院的戲碼清一色是《胡桃鉗》，就連台灣的雲門舞集，也推出改編版的《怪怪胡桃鉗》，二〇〇三年推出至今上演不輟。這麼看來，《胡桃鉗》絕對是最通俗的芭蕾舞劇。

早在中世紀的德意志地區，人們就習慣以胡桃來裝飾聖誕樹，在耶誕節圍爐享用胡桃更是當時一般家庭的習俗，而夾破胡桃的胡桃鉗自然是耶誕節必備工具。通常胡桃鉗會做成一個小兵的人偶形狀，嘴巴開開的，可置入胡桃夾破。一八一六年，德意志浪漫主義大師霍夫曼（Ernst Theodor Amadeus Hoffmann，1776 ~ 1822）就以這種胡桃鉗人偶為題材，寫作一篇魔幻小說《胡桃鉗與老鼠王》（Nussknacker und Mausekönig），故事描述一個在家庭中得不到愛的小女孩瑪莉，最喜歡的東西是祖父送給她的

耶誕禮物胡桃鉗娃娃。某個耶誕夜，瑪莉夢到成群結隊的老鼠出現在她房裡，有著七個頭的老鼠王逼迫瑪莉交出她的杏仁糖，否則就將她的胡桃鉗娃娃撕碎，此時胡桃鉗娃娃突然活起來，並與老鼠王大戰；初戰胡桃鉗被打敗，經過許多轉折，最後終於打敗老鼠王，獲勝的胡桃鉗帶著瑪莉共赴另一國度。

熟悉霍夫曼的人都知道他喜歡在故事中探討醜陋人性，《胡桃鉗與老鼠王》也不例外，其中有許多陰暗情節，穿插於可愛的故事中令人困惑不已，因此有出版商靈機一動，請來法國文豪大仲馬（Alexandre Dumas，1802 ~ 1870）弄個改編版。大仲馬刪去黑暗片段並簡化情節，改寫為雅俗共賞的童話，使《胡桃鉗與老鼠王》大賣而逐漸家喻戶曉，甚至流傳到遠方的俄國。馬林斯基劇院芭蕾舞團總監維塞弗洛斯基（Ivan A. Vsevolozhsky，1835 ~ 1909）也注意到此一童話，覺得適合搬上舞台，於是請首席編舞佩堤帕將其改編為芭蕾舞劇《胡桃鉗》，並邀請好友柴科夫斯基配樂。柴科夫斯基幾年前就讀過霍夫曼版的《胡桃鉗與老鼠王》，顯然印象不佳，因此一開始並不打算答應，佩堤帕讓他看過改編版的劇本後才稍微心動而勉強同意，儘管如此，他仍無信心看好此一舞劇，拖了蠻久的時間，才於一八九二年四月繳卷。

《胡桃鉗》芭蕾舞劇於一八九二年十二月在聖彼得堡的馬林斯基劇院首演，由伊凡諾夫（Lev Ivanov，1834 ~ 1901）

編舞，卻因編舞和選角不適，被批評得體無完膚，只有音樂部分倖免於難。然而經過調整卡司重新推出後，竟受到熱烈歡迎，俄國民眾一遍又一遍地觀賞此劇，甚至在俄國赤化後，共產黨政府依然對《胡桃鉗》演出加以補助。至於《胡桃鉗》是如何演變為全球通俗舞劇的呢？這要歸功於紐約市立芭蕾舞團的創辦人巴蘭欽（George Balanchine，1904～1983），他於一九五四年以兒童的眼光將此劇重新編舞在美國推出，巴蘭欽版《胡桃鉗》太可愛了，立即風靡全美，接著橫掃全球，不論大人小孩都愛看，劇中的女主角克拉拉（就是原著的瑪莉），也成為全世界女孩的夢幻象徵。

當然，《胡桃鉗》能夠深入群眾，為其配樂的柴科夫斯基絕對要記上一筆功勞，在此舞劇配樂裡有太多迷死人的好聽旋律。第一幕是聖誕夜，共有九首曲子，其中第一首的聖誕樹場景，與第三首賓客進場場景，都是耳熟能詳的旋律。第一幕結尾，胡桃鉗人偶在打敗老鼠王後變成一位英俊王子，攜著克拉拉一起進入白雪紛飛的松林，場景也隨之換為第二幕的糖果王國，胡桃鉗王子將克拉拉引介給糖果女王後，展開第十二曲共六首的一連串迎賓舞蹈，此部分包括 A〈巧克力（西班牙之舞）〉、B〈咖啡（阿拉伯之舞）〉、C〈茶（中國之舞）〉、D〈特雷帕克舞曲（俄羅斯之舞）〉、E〈蘆笛之舞〉、F〈小丑之舞〉等各種插舞，而後由第十三曲的花之圓舞曲、與第十四曲的雙人舞曲接續，這些舞曲即是《胡桃鉗》音樂的精華。綜

觀整齣芭蕾配樂，可以發現柴科夫斯基非常努力營造出夢幻氣氛，這點可從管弦樂配器上的巧思看出，例如第二幕開頭場景利用了鋼片琴，〈阿拉伯之舞〉與〈中國之舞〉擅用低音管的最高及最低音域，〈蘆笛之舞〉以三把長笛主奏，〈花之圓舞曲〉用四把法國號主奏等，總是巧妙吸引了聽者的注意。

## 命運坎坷的《天鵝湖》

《胡桃鉗》其實是柴科夫斯基的最後一部芭蕾配樂，在《胡桃鉗》之前，柴科夫斯基已經寫作過《天鵝湖》（Swan Lake，Op.20）與《睡美人》（The Sleeping Beauty，Op.66），其中《天鵝湖》是他三十幾歲時的作品，當時芭蕾配樂都是很俗很芭樂的，柴科夫斯基在寫作《天鵝湖》前鑽研了一下芭蕾舞，還去劇院觀賞好幾場芭蕾舞演出，對芭蕾配樂萌生不同看法：「舞劇音樂也同樣是交響樂。只有在交響化建構出來的音樂作品中，舞蹈才可能有情節基礎。」基於這樣的理念，柴科夫斯基非常用心創作《天鵝湖》配樂，然而一八七七年二月在莫斯科波修瓦劇院首演時，習慣簡單芭蕾配樂的觀眾聽到如此富於變化之交響樂，只覺得頭都昏了，加上萊辛格（Julius Wentsel Reisinger，1828～1892）爆爛的編舞，與過氣舞者卡帕科娃（Pauline Karpakova，1845～1920）不當的詮釋，使《天鵝湖》惡評如潮，柴科夫斯基灰心至極，十多年都不願意再碰芭蕾配樂。

首演失敗後，波修瓦劇院曾經想要

力挽狂瀾，改由韓森（Joseph Hansen，1842～1907）編舞，索斯蕾絲卡亞（Anna Sobeshchanskaya，1842～1918）擔任女主角的卡司重新推出，卻仍效果不彰，《天鵝湖》逐漸被束之高閣。一直到一八九三年底柴科夫斯基去世後，馬林斯基劇院總監維塞弗洛斯基決定推出《天鵝湖》來追悼柴科夫斯基，他讓首席編舞佩堤帕與伊凡諾夫重新編舞，並邀請曾經指揮《睡美人》與《胡桃鉗》首演的德利果（Riccardo Drigo，1846～1930）修繕樂譜，先於一八九四年馬林斯基劇院追悼演出時推出第二幕，看到反應不錯後，佩堤帕再於一八九五年一月推出全劇。在第三幕中，佩堤帕的編舞讓黑天鵝一口氣連續單足旋轉三十二圈，成為古典芭蕾中最精采的片段之一，可想而知，觀眾的熱烈掌聲簡直要掀翻馬林斯基劇院屋頂，《天鵝湖》在推出十八年後終於獲得平反，真是漫長的等待歲月呀！

《天鵝湖》最早是柴科夫斯基為外甥寫作的一首短篇舞劇，靈感來自柴科夫斯基去妹妹家小住時，看到外甥在閱讀的《被奪走的面紗》（Der Geraubte Schleier），這是德意志作家慕采斯（Johann K.A. Musäus，1735～1787）所編寫的德意志地區童話，內容描述精靈女兒奧黛特被魔法變為天鵝，一位青年如何打敗施法的壞人，幫助少女脫離魔法控制，最後結婚過著幸福快樂生活的故事。一八七五年，波修瓦劇院委託柴科夫斯基寫作一齣大型舞劇音樂，酬勞八百盧布，這對於任教於莫斯科音樂院、

年薪僅一千五百盧布的柴科夫斯基來說真是一大誘惑，他決定將他先前寫給外甥的短編舞劇加以擴充，編寫為四幕共二十九曲的芭蕾舞劇音樂。第一幕是王子的成年慶祝場景，其中第二曲為村女們跳的圓舞曲，是《天鵝湖》中最有名的一首圓舞曲，其他如第四、五、八曲也非常動聽。第二幕乃天鵝出現的場景，以雙簧管吹奏的著名天鵝主題穿插其中，而第十三曲的〈天鵝之舞〉也很好聽。第三幕為王子選婚大會場景，精華在於最後面的特色舞曲，包括西班牙、拿波里、馬厝卡等舞曲都非常有趣。第四幕是王子與奧黛特結合而升天的場景，其中第二十七曲那憂傷的〈小天鵝之舞〉，不知賺進多少人熱淚。

## 《睡美人》喚醒沉睡的俄國芭蕾

一八八一年就任皇家馬林斯基劇院總監的維塞弗洛斯基是一位思想先進的貴族，他深感當時俄國芭蕾藝術沉淪為粗俗娛樂，決定大刀闊斧改革。舞蹈方面他已經擁有歐洲最好的編舞家佩堤帕，只需再從義大利邀請幾位舞者加入即可強化；音樂部分，維塞弗洛斯基認為劇院專任作曲明庫斯（Léon Minkus，1826～1917）老是寫一些三流配樂，傷害到芭蕾舞劇整體藝術水平，於是把明庫斯解任，改邀一流作曲家來寫作配樂，而維塞弗洛斯基心目中的一流作曲家就是柴科夫斯基。他於一八八六年向柴科夫斯基提出計畫，劇本選自日爾曼傳說的《水妖》（Undina），然而柴科夫斯基一八六九年就以此故事寫過歌劇，

因此興趣缺缺。維塞弗洛斯基不死心，一八八八年再度致函柴科夫斯基：「……我相信這次的劇本絕對不錯。請你以此劇本創作芭蕾配樂。這個劇本是我根據佩羅（Charles Perrault，1628～1703）的童話《睡美人》編寫而成，作品以路易十四世時代為背景，舞台設計具備幻想風，在音樂上請你以盧利（J. B. Lully，1632～1687）與拉摩（J. P. Rameau，1683～1764）的宮廷芭蕾色彩作曲。在最後一幕中，我還請出佩羅童話中的長靴貓、小紅帽與灰姑娘等人物一起跳舞，甚至連奧諾瓦夫人作品中的青鳥也都出場了……」

顯然這個劇本引起柴科夫斯基的興致了：「……我現在雖然很忙，但閣下的委託卻不容推卸。我已拜讀劇本，不禁要說此齣芭蕾強烈吸引著我，我的腦海中已經浮現許多構想，應該能夠寫出如你所願的美妙音樂。除此之外，我現在還想不了太多……」於是柴科夫斯基在忙碌中下筆，經過與負責編舞的佩提帕反覆討論後，全曲於一八八九年中脫稿，半年後於馬林斯基劇院首演。這齣舞劇絢爛豪華的布景花了八萬盧布，開銷空前龐大，沙皇也蒞臨觀賞，演出後的評論則好壞參半，有人說不像芭蕾舞劇，反倒像妖精故事，但也有人讚賞其音樂中充滿美妙旋律，引領人們進入幻想的仙女故事。無論議論如何，《睡美人》總算扭轉了芭蕾音樂不登大雅之堂的印象。

全劇分為三幕，然而在第一幕之前還有序幕，一開始的序奏就戲劇性地緊扣人心，而著名的丁香仙子主題也於此出現。在皇宮大廳中，正為剛出生的公主奧羅拉（Aurora）舉行命名式，由於沒邀請到黑仙子，她到場時憤而下咒：「不久的將來，公主將被紡錘傷到手指而死。」丁香仙子見咒語凶惡趕緊補救：「公主不會死，但將昏睡一百年，直到一位王子前來吻醒她。」

第一幕在十六年後展開，此時奧羅拉公主已亭亭玉立，就在十六歲生日宴會上，村女們跳著圓舞曲，這是《睡美人》中最優美的樂曲。在第一幕終曲時，黑仙子扮做黑衣老婦前來遞給公主紡錘，公主果然刺傷手指而倒地。此時丁香仙子趕來揮舞魔杖，整個皇宮開始進入百年睡眠。第二幕第一場展開於一百年後的森林，丁香仙子出現在王子德吉雷（Désiré）狩獵的場合，告訴他關於公主的遭遇，王子遂對公主萌生愛意。第二幕第二場則是王子來到雜草叢生的皇宮，親吻了昏睡中的公主解除魔咒。第三幕的場景乃皇宮中熱鬧舉行的婚禮，長靴貓、小紅帽、灰姑娘、青鳥等與劇情無關的人物陸續上場秀舞，柴科夫斯基在此處寫入數首精采舞曲，最後的終曲還依照維塞弗洛斯基的期望，依據法國古曲寫成宮廷風音樂落幕。

## 起飛的《火鳥》

《睡美人》逐漸在俄國打響名號，然而俄國以外的地區仍籍籍無名，直到由戴亞基烈夫率領的俄國芭蕾舞團，於一九二一年在倫敦推出此劇，外國人才逐漸認識《睡美人》。為了避免過於冗

長導致外國人無法接納，戴亞基烈夫版的《睡美人》配樂由史特拉汶斯基做了若干更動，戴亞基烈夫與史特拉汶斯基可以說是《睡美人》外銷的推手，而他們兩人在俄國芭蕾配樂上，也扮演了傳承的角色。戴亞基烈夫之於史特拉汶斯基，就有如維塞弗洛斯基之於柴科夫斯基，柴科夫斯基在俄國境內打好基礎，史特拉汶斯基則邁向國際。

原本唸法律的戴亞基烈夫乃俄羅斯最偉大的芭蕾舞製作人，他不小心跨入俄國藝文界，博取藝文人士信賴後，先於巴黎引進俄國繪畫與音樂會，下一步則是將俄國芭蕾介紹到國外。此時俄國芭蕾舞正歷經一場大轉變，帶頭的是馬林斯基劇院的舞蹈家佛金（Mikhail Fokine，1880～1942），與追隨他的一批才華洋溢舞蹈家，包括巴芙洛娃（Anna Pavlova，1881～1931）、卡莎維娜（Tamara Karsavina，1885～1978）、尼金斯基，他們與戴亞基烈夫一拍即合，於是合組了俄國芭蕾舞團進軍巴黎，一九〇九年，他們在巴黎舉行第一次公演，推出《伊果王子》、《克列奧佩脫拉》（Cleopatre）、《仙女》（Les Sylphides）等五齣劇碼，其異國風味的華麗舞台，立刻吸引愛慕虛榮的巴黎人，因而獲得爆炸性成功。

在遠征巴黎之前，戴亞基烈夫在史特拉汶斯基的音樂會中聽到《幻想詼諧曲》（Scherzo Fantastique）與《煙火》（Fen dartifice），覺得史特拉汶斯基是個人才，遂請他將蕭邦的鋼琴曲《仙女》改編為管弦樂，好拿去巴黎演出用。第一次巴黎演出後，戴亞吉列夫深感俄國芭蕾舞團缺乏原創音樂的劇碼，因而委託李亞道夫為一九一〇年在巴黎演出的《火鳥》一劇寫曲，然而李亞道夫卻跳票，戴亞基烈夫便趕緊找上史特拉汶斯基。儘管史特拉汶斯基無法確定自己能否如期完成，仍冒險接下，因為他對俄國芭蕾舞團非常著迷，也急切想抓住與其合作之機會。

在編舞人佛金協助下，史特拉汶斯基戰戰兢兢完成了《火鳥》。事實上，過程中作曲者每完成一段音樂，佛金就趕緊拿樂譜去排練並調整舞蹈內容，史特拉汶斯基也盡可能親赴排練現場，畢竟其中有若干複雜的節奏必需與舞者溝通。巴黎首演由佛金擔任編舞，卡莎維娜飾演火鳥，在同時上演的五齣芭蕾舞劇中，《火鳥》果然最受歡迎，史特拉汶斯基因而一炮而紅。巴黎的《晨報》（Le Matin）評論道：「音樂美得無法形容，是完全新穎且意義深遠的作品，這樣的作品在舞蹈藝術領域中前所未見。」當然，畫家葛洛文（Alexander Golovine，1863～1930）的舞台佈置，與皮爾奈（Gabriel Pierne，1863～1937）的指揮也厥功至偉。

《火鳥》的故事由佛金根據俄羅斯古老的傳說《伊凡王子》及《火鳥與灰狼》編成，敘述伊凡王子抓到火鳥，火鳥給了他一跟具有神力的羽毛，王子遂釋放火鳥。而後王子在羽毛與火鳥的幫助下，從魔王手中救出被囚禁的公主。全曲只有一幕二場，其中寂靜可怕氣氛開始的序奏、節奏強烈的魔王之舞與最

俄羅斯芭蕾音樂

後壯麗的大團圓終曲，都是非常精采的片段。此外，史特拉汶斯基受到老師林姆斯基─高沙可夫影響的豐富管弦樂配器，也是必聽之饗宴。

## 《彼得洛希卡》靈光乍現

《火鳥》演出過後，史特拉汶斯基到瑞士小住一段時日，某日，當他正構思一首鋼琴協奏曲，腦海中忽然浮現如下影像：「一個木偶突然間有了生命，當魔鬼般的琶音如瀑布般洩出後，管弦樂接著爆發而出，小號也威脅般應答，在可怕喧鬧聲中達到高潮，可憐的木偶崩潰倒地，恐怖地結束從魁儡變為真人的生命。」

史特拉汶斯基有了內容，卻苦思不出標題，他每天走來走去，就是想不出合適名稱，以表現這個人物的個性。好不容易想出《彼得洛希卡》的標題，史特拉汶斯基不禁雀躍三分：彼得洛希卡是俄國鄉下常見的那種俗俗的名字，就像我們的春嬌與志明一樣，而且還帶點傻傻的倒楣。史特拉汶斯基把心目中的《彼得洛希卡》以鋼琴彈奏給戴亞基列夫聽，他十分中意此一構想，立即要求史特拉汶斯基將它改編成芭蕾配樂，於是兩人一起勾勒場景、完成大綱，音樂部分也陸續完成。戴亞基烈夫將所有舞台佈置道具服裝交給彼諾伊斯（Alexandre Benois，1870～1960）去做，水到渠成時，於一九一一年在巴黎由蒙都（Pierre Monteux，1875～1964）指揮首演，負責編舞的仍是佛金。首演時，擔任主角的尼金斯基把彼得洛希卡演活

了，首演成績雖不如《火鳥》，史特拉汶斯基本人卻非常滿意。

全劇由四場構成。第一場以聖彼得堡狂歡節市集為舞台，熱鬧的市集中，戲班魔術師施法賦予小丑彼得洛希卡、摩爾人與芭蕾舞孃的木偶生命，以跳舞供人觀賞。第二場在彼得洛希卡的房間。彼得洛希卡想脫逃未果，此時候芭蕾舞孃悄然來到，彼得洛希卡向舞孃告白，但不受青睞而離去。第三場在摩爾人的房間，芭蕾舞孃來到摩爾人佈置豪華的房間，兩人情投意合地共舞，彼得洛希卡妒火中燒，衝進屋內與摩爾人爭奪舞孃，卻不敵而狼狽離去。第四場回到黃昏的狂歡節市集，在人群喧鬧中，被摩爾人追趕的彼得洛希卡，終於被摩爾人殺死。魔術師出現將倒地的木偶彼得洛希卡拉回，突然，彼得洛希卡的陰魂出現，魔術師受到驚嚇，逃之夭夭。

與《火鳥》相較，《彼得洛希卡》的音樂更富於衝擊力，像彼得洛希卡靈魂之吶喊，就令人不寒而慄；《彼得洛希卡》也使用了更多的俄國民謠作為素材，例如描寫市集之喧騰的部分；在和聲上，《彼得洛希卡》更為大膽。至於題材方面，史特拉汶斯基已經可以自己構思故事，而毋需使用他人的劇本，這讓他可以更豐富表現內心戲，這些無疑都是俄國芭蕾配樂又更上層樓的變革。

## 狂野《春之祭》

當《火鳥》快完成時，史特拉汶斯基腦袋中突然浮現某種畫面：「一個莊嚴的異教徒儀式，圍坐一圈的長老們，

凝視著年輕處女狂舞至死，以作為春神之獻祭。」這就是《春之祭》的主題，這個想像在史特拉汶斯基的心中縈繞不去，於是向畫家朋友洛瑞奇（Nicholas Roerich，1874～1947）描述景象，他熱心反應，稍後再告訴戴亞基烈夫，他更是興致勃勃，於是史特拉文斯基潛心作曲。一九一三年作品完成後，由於節奏頗不規則，加上戴亞基烈夫交給當時已經開始精神分裂的尼金斯基編舞，使整體舞蹈都太過複雜化，經過一百次以上的排練，才在巴黎的加普斯艾里西斯（Champs-Elysees）劇院做為開幕演出。首演當日，失敗的編舞與難以理解的音樂，造成觀眾的喧囂暴動，《春之祭》首演之夜可算是徹底失敗。一九一四年，《春之祭》與《彼得洛希卡》在巴黎再度由蒙都指揮以音樂會形式演出，這次不但座無虛席，而且在沒有舞蹈干擾下，觀眾反應無比熱烈，一年前臭罵《春之祭》到體無完膚的批評家，竟然公開承認其錯誤。

《春之祭》的背景是史前時代的俄羅斯的原始祭典，分為兩部分，第一部的大地禮讚共八曲，描寫白天禮讚大地的狂熱之舞。第二部的犧牲之祭共六曲，描繪夜晚的恐怖獻祭儀式。《春之祭》與過去所有芭蕾配樂作品相較，可以發現此劇的劇情簡單到不行，全劇三十多分鐘的音樂就只圍繞在祭典上打轉，這樣的做法讓音樂回歸音樂，舞蹈回歸舞蹈，芭蕾舞劇由《睡美人》的極度繁複華麗，簡化到《春之祭》的完全單純。不過《春之祭》劇情簡單，音樂可一點

也不容易，其節奏與和聲都較《彼得洛希卡》更為複雜，旋律與音樂個性則是大膽狂野到極點，充滿了神秘色彩，不但是芭蕾舞劇配樂的再次大革命，也是近代音樂的新里程碑，許多人甚至認為史特拉汶斯基終其一生的作品，都沒能再超越《春之祭》。

## 回到從前的《普欽奈拉》

《春之祭》之後，史特拉汶斯基在不同時期又創作了許多芭蕾舞劇配樂，包括《大兵的故事》（L'Histoire du soldat）、《普欽奈拉》、《繆思之神阿波羅》（Apollon Musagete）、《仙子之吻》（Le Baiser de la fee）、《牌戲》（Jeux de cartes）、《奧菲斯》（Orpheus）等，這些舞劇音樂不能說寫得不好，然而成就上卻都沒有超越《火鳥》、《彼得洛希卡》、與《春之祭》，不過仍有像《普欽奈拉》的特殊巧思之作，模仿十八世紀義大利作曲家裴高雷西（Giovanni Battista Pergolesi，1710～1736）的音樂語法而作，劇中四處充斥著優美旋律，反倒成為了史特拉汶斯基最和藹可親的作品。

這一切緣起於戴亞基烈夫在米蘭與倫敦圖書館裡所找到的裴高尼西未發表手稿，他以此作為引誘，再找畢卡索（Pablo Picasso，1881～1973）製作布景服裝，由當紅的梅辛（Leonide Massine，1896～1979）來編舞，說服史特拉汶斯基根據這些手稿創作芭蕾舞配樂；史特拉汶斯基著迷於裴高雷西的那不勒斯風格，自然全心投入創作，這就是《普

俄羅斯芭蕾音樂

欽奈拉》的誕生經過。首演於一九二○年五月由安塞美（Ernest Ansermet，1883～1969）擔任指揮，音樂、舞蹈、布景的一致性造就了完美演出，史特拉汶斯基對此次演出滿意極了，他在自傳中提到：「編舞雖有小瑕疵，卻是梅辛最好的創作之一，充滿那不勒斯劇院的精神。除此之外，他自己擔任主角，演出了一流水準。至於畢卡索，他完成的是奇蹟，我發現很難決定什麼是最迷人的，是他的用色？設計？或是獨到的發明？」

## 共產黨統治下的《羅密歐與茱麗葉》

與史特拉汶斯基同時期的普羅高菲夫一生共創作八齣芭蕾舞劇配樂，前面五部創作於蟄居西歐時期，規模都不大，一九三二年回歸蘇聯定居後所創作的《羅密歐與茱麗葉》（Romeo i Dzhuletta，Op.64）、《灰姑娘》（Zolushka，Op.87）《石花的故事》、（Skaz o kammenom tsvetke，Op.118）則皆為長篇，風格則更趨於浪漫，其中又以《羅密歐與茱麗葉》最為傑出，雖然不像史特拉汶斯基的芭蕾配樂那般具有革命性，但是其浪漫的色彩與優美的旋律，卻絲毫不遜於前輩柴科夫斯基之作。若說史特拉汶斯基的舞劇配樂突破俄國傳統，普羅高菲夫的舞劇配樂就是繼承了俄國傳統，雙方各有其重要性。

一九三四年，當時擔任基洛夫劇院（Kirov Theatre，就是原來的皇家馬林斯基劇院）藝術指導的莎士比亞學家拉德洛夫（Sergei Radlov，1892～1958），

提議以莎士比亞名劇《羅密歐與茱麗葉》為題材創作芭蕾舞劇，他找上普羅高菲夫寫作配樂，普羅高菲夫在回憶錄中提到：「一九三四年底，同列寧格勒基洛夫劇院談起芭蕾舞劇創作，我表示對抒情內容感興趣，並議定為莎士比亞的《羅密歐與茱麗葉》。」為此，他數度造訪拉德洛夫，並觀賞拉德洛夫導演的話劇版《羅密歐與茱麗葉》。

拉德洛夫找來編舞家拉夫羅夫斯基（Leonid Lavrovsky，1905～1967）與普羅高菲夫一起編寫劇本，他們還遭遇了故事應如何結束的問題。普羅高菲夫原本希望喜劇收場，他覺得：活著還可以跳，死了就跳不了啦！儘管有歧見，劇本最後仍維持殉情的悲劇結尾。有了劇本，普羅高菲夫開始積極譜曲，然而基洛夫劇院突然改變初衷，以致於整個計畫轉由莫斯科的波修瓦劇院接手。

普羅高菲夫於在完成全曲鋼琴總譜後，將樂譜送到莫斯科試演，立即因不適合舞蹈遭到拒絕，普羅高菲夫遵照劇院方面的意見大幅改訂，然而上演計畫仍因此延遲，導致他與波修瓦劇院的合約報銷，但普羅高菲夫依然繼續作曲，並於一九三六年完成管弦樂編曲。同年中，他從此芭蕾配樂中選出十四曲，組合成兩首交響組曲，先在波修瓦劇院演出第一組曲，翌年再演出第二組曲。完整的芭蕾舞劇先於一九三八年底在捷克的布爾諾劇院（Brno Theatre）舉行，蘇聯首演則拖到一九四○年初才在基洛夫劇院舉行，接著春天又在波修瓦劇院上演，終於贏得空前成功。

全劇共分做四幕，內容大致遵循莎士比亞原著，羅密歐與茱麗葉的家族為世仇，然而兩人卻彼此相戀，最後只好以殉情方式來化解家族仇恨。普羅高菲夫在愛情場景中置入許多優美旋律，也將兩大家族的衝突處理的非常富於戲劇張力。由於此劇創作於共產黨政權統治之下，其藝術性沒有樣板化犧牲，更顯露其價值，難怪芭蕾史學家稱它是「蘇維埃政權期間產生的最偉大舞劇」。

*Chapter2-7* | 投資標的推薦

雖然芭蕾舞劇要搭配舞蹈觀賞，然而純粹聆賞其音樂卻更有意義。史特拉汶斯基曾說：「儘管我為劇院寫過許多作品，但一場完美的演奏只有在音樂廳中才能達到，因為舞台表演結合許多因素，只有在音樂會中，音樂才受到特別關照。」這麼說來，不被眼睛干擾地欣賞芭蕾舞劇音樂，反倒能挖掘音樂中的內涵啦！

**柴科夫斯基：芭蕾舞劇音樂　Tchaikovsky Ballet music**
普烈文指揮 / 倫敦交響樂團　　Previn London Symphony Orchestra (EMI)

**史特拉汶斯基：舞劇音樂　Stravinsky Ballet music**
安塞美指揮 / 瑞士羅曼德管弦樂團
Ansermet L'Orchestre de la Suisse Romande (Decca)

史特拉汶斯基說：「我很幸運發現一個最了解我作品的人，後來也成為我最忠實的朋友，那就是安塞美。安塞美肯定了我長久以來的信念，那就是一個人若不了解現代，參與他週遭的生活，就無法深入了解過去的藝術。安塞美的本事是他能以純粹的音樂方法來表現今日與過去音樂之間的關係。」

# 捷克音樂三巨匠
## 布拉格的春天

在捷克作家米蘭‧昆德拉（Milan Kundera，1929～）的小說《生命中不能承受之輕》（Nesnesitelna Lerkost Byti）中提到：「如果一個捷克人沒有音樂感受該怎麼辦？這樣，做捷克人的實質意義便煙消雲散！」的確，捷克人是愛好音樂的，也養成了許多傑出音樂家，從十八世紀初以來，陸續已有柴令卡（Jan Dismas Zelenka，1679～1745）、史塔密茲兄弟（Karl Stamitz，1745～1801 & Johann Anton Stamitz，1754～1809）、克羅梅爾（Franz Krommer，1759～1831）、萊夏（Antonín Rejcha，1770～1836）等人揚名全歐，然而，他們並未寫出真正能夠表現捷克文化的音樂，直到史麥塔納出現，捷克音樂才走出自己民族特色，德弗札克與楊納傑克（Leoš Janáček，1854～1928）則繼承史麥塔納，再將捷克民族音樂推向高峰，他們三人可說是捷克音樂三大巨匠。

### 波西米亞之魂

要是沒有史麥塔納，捷克人內在的音樂魂魄不知何時才被喚醒，他是波西米亞國民樂派創始者，捷克民族音樂在他之後發揚光大，因而史麥塔納也被稱為「捷克音樂之父」。

史麥塔納於一八二四年生在波西米亞小鎮里托米索（Litomysl），父親經營釀酒生意，家道算是小康，由於是家中第一個沒有夭折的男生，因此史麥塔納自幼得寵，在幸福環境中學習，六歲時已經可以拿別人的管弦樂作品自行改編為鋼琴演奏。稍長，史麥塔納在就讀中學時，因過度迷戀於音樂而荒廢學業，直到父親發現，把他送到畢爾森（Plzen）的叔父家寄居，才在長輩督導下完成學業。然而史麥塔納在二十歲畢業之時，仍決定要走專業音樂家的道路，此舉遭遇父親強烈反對，甚至斷其經濟後援。儘管如此，史麥塔納毫不氣餒，靠著家教的微薄收入，赴布拉格跟隨名師普洛克舒（Josef Proksch，1794～1864）學習和聲、對位、與曲式，他在日記中發下宏願：「願上帝保佑，我的演奏能如李斯特，作曲可若莫札特。」三年後結束學徒生涯，史麥塔納開始以音樂家身分闖蕩江湖。

一八五六年，史麥塔納受聘到瑞典哥特堡（Goteborg）擔任樂團指揮，期間曾去威瑪拜會李斯特，並受李斯特影響而開始寫作交響詩。五年後，史

麥塔納回到布拉格活動，催生捷克國家劇院，一八六六年起，他擔任該劇院指揮，任內一方面大力拓展演出曲目，另一方面採用捷克本土歌劇來取代義大利歌劇的演出，為此，他自己也努力寫作歌劇，以將捷克音樂水平提升到更高境界，包括《被出賣的新娘》（Prodana Nevesta）、《達利伯爾》（Dalibor）、《李布斯》（Libuse）等重要歌劇作品皆為任內之作，這些努力誘發捷克人的本土意識，使捷克音樂風格日益鮮明。

史麥塔納認為振興捷克民族音樂應該採取當代的創作語法，而非只是一味地執著民謠曲風，這種主張雖引起保守勢力的批評誤解，但這也是因為史麥塔納在捷克的地位高昇，樹大招風所致。四十幾歲的他正值創作的黃金時期，但好景不常，正當史麥塔納在五十歲，開始創作連篇交響詩《我的祖國》時，突然發現自己耳聾了，不久，梅毒導致的中樞神經失調，還讓他被送往精神病院療養，終於在一八八四年五月十二日病逝，享年六十一歲。

## 布拉格之春

一九四六年起，每年的史麥塔納逝世紀念日，被定為「布拉格之春」音樂節的開幕日，當日一定要演出史麥塔納的連篇交響詩《我的祖國》，幾十年來，此一慣例從未改變，《我的祖國》已經成為捷克人心目中的第二國歌。

史麥塔納剛開始創作《我的祖國》，就發現自己聽不見了，這使他創作時備

感艱辛，他在寫給朋友的信函中提到，每當他構思樂章時，耳朵就痛到不行，他必須強忍疼痛才能繼續工作。由於聽不見，《我的祖國》必須用「心」來創作，這也是為什麼此曲會感人肺腑的答案。《我的祖國》在耗費五年光陰後終於竣工，曲中大量運用捷克民族音樂為創作素材，共分為如下六段：

〈維謝夫拉德〉（Vysehrad）
〈弗拉塔瓦河〉（Vlatava）
〈夏爾卡〉（Sarka）
〈捷克的原野與森林〉
（Z ceskych luhu a haju）
〈塔布爾〉（Tabor）
〈布拉尼克〉（Blanik）

這六段中，三段寫景，三段敘事，每段皆可獨立演出，史麥塔納在每段音樂中都加了詳細註解。第一段〈維謝夫拉德〉，乃布拉格南方的城堡要塞。第二段〈弗拉塔瓦河〉，德文為〈莫爾島河〉（Die Moldau），是波西米亞第一大河，向北流入德國境內的易北河，這段音樂是《我的祖國》中最著名、最常被獨立演出的曲子。第三段〈夏爾卡〉，寫的是波西米亞傳說，描述夏爾卡利用美人計擊退來犯軍隊的故事。第四段〈捷克的原野與森林〉，顧名思義，是他對波西米亞風景的繪圖。第五段〈塔布爾〉與第六段〈布拉尼克〉相互呼應，寫的是捷克歷史中的胡斯戰爭，十五世紀初，布拉格大學教授胡斯因反對腐敗的羅馬

教會而被燒死，其信徒聚集為胡斯黨人，與日耳曼天主教徒長期作戰，後來宗教戰爭演變為民族戰爭，胡斯黨人先於塔布爾擊退日爾曼聯軍，之後又被日爾曼聯軍擊垮，進入布拉尼克山谷避難，傳說只要國家需要他們，其死去之靈魂就會甦醒過來繼續作戰。

一九九○年五月十二日，在布拉格市政大樓的史麥塔納演奏廳，照例舉行布拉格之春音樂節的開幕音樂會，演出的曲目當然是《我的祖國》，然而，這場演出有著不尋常意義，因為這是捷克脫離鐵幕後的第一次布拉格之春音樂節，七十六歲的捷克指揮大師庫貝利克（Rafael Kubelik，1914～1996），在投奔自由四十一年後，首度帶領睽違已久的子弟兵捷克愛樂管弦樂團演出，當天捷克新選出來的詩人總統哈維爾（Václav Havel，1936～2011）親臨，不論演出者還是聽眾都感動不已。庫貝利克向來都是《我的祖國》最佳詮釋者，也多次灌錄此一曲目，其中以他在一九八四年指揮巴伐利亞廣播樂團的演出最完美，一九九○年布拉格之春的開幕演出雖有瑕疵，但這個版本無疑地最為深刻感人；幸運的，此一演出已經發行現場實況DVD，只能說必看、必看、必看！搭配影像中人們的表情，看了鐵定為之動容。

## 火車達人

史麥塔納的繼承者是德弗札克，他的作品眾多，風格則混合了更多國際性元素，比起史麥塔納，德弗札克更高段之處在於他並不刻意使用捷克民歌作為

創作素材，而是把捷克音樂的土味融入其作品中，而德弗札克的旋律中所充斥的樸實親和力，則是他更受歡迎的秘訣。

德弗札克最喜歡做的事情是看火車，他對火車的狂熱已經病入膏肓，只要一有空閒，他必定前往布拉格火車站，不是等著看火車進站，就是繞著火車觀察，有時還跟火車運匠打屁聊天，他對布拉格火車站的火車，從外型、編號、班次，甚至司機名字都一清二楚，有時抽不出空去看火車，還會差遣徒弟去幫他看，可不是隨便看看哦！看回來還必須報告得一清二楚。

會成為某物達人的，通常都是宅男。的確，德弗札克是個十足的宅男，他每天早上五點起床，上午下午各工作三小時，一日可完成四十小節的樂譜，自己刻苦耐勞，對別人和藹可親，工作之餘，他不參加任何形式交際應酬，除了火車與音樂以外，最重視的就是家庭生活了，德弗札克對妻子以體貼聞名，愛抽煙卻不在家裡吞雲吐霧。天呀！這簡直是模範生嘛，也難怪他會功成名就了。

德弗札克生於布拉格不遠處的小鎮尼拉赫塞維斯（Nelahozeves），父親是旅館兼肉舖經營人。他在十六歲時正式學習音樂，進入布拉格管風琴學校就讀，畢業後進入捷克國家劇院擔任中提琴手，當時的指揮就是史麥塔納。一八七三年，德弗札克寫了一首為混聲合唱與管弦樂團的讚美詩，受到音樂界賞識而嶄露頭角，於是辭去捷克國家劇院的工作以專心作曲。不久，他與女低音歌手安娜‧傑瑪柯瓦（Anna Čermáková Dvořákova，

1854～1931）結婚，婚姻生活的美滿，讓德弗札克更奮力作曲，名聲更越發響亮，包括要求頗高的布拉姆斯、指揮家畢羅、樂評家漢斯力克（Eduard Hanslick，1825～1904）等人，都對他讚賞有加。一八七七年，德弗札克寫給鋼琴四手聯彈的《斯拉夫舞曲》第一集出版，使他聲名遠播，日後平步青雲，一八九○年起擔任布拉格音樂院教授，並九度訪問英國且受到熱烈歡迎，劍橋大學甚至還頒給他榮譽博士學位。

　　五十一歲時，德弗札克受邀赴美擔任新成立的紐約國立音樂院院長，這段經驗催生了第九號交響曲《新世界》、弦樂四重奏曲《美國》、B小調大提琴協奏曲等代表作，其中有開拓疆土的豪邁，也有思鄉之情的惆悵，表面上雖運用到美國音樂素材，骨子裡卻十足捷克風味。自美返國後，他又於一九○一年就任布拉格音樂院院長，三年後因腎臟病過世，享以捷克國葬之禮，可說是備極尊榮。

## 舊愛新愁

　　德弗札克曾經於二十五歲時，在布拉格一位金匠家擔任家庭教師，負責教導大小姐約瑟芬娜·傑瑪柯瓦（Josefina Cermakova）鋼琴，朝夕相處之下，德弗札克對她日久生情，正當愛情火苗升起，卻發現她已經接受另一位男士的求婚，心地善良的德弗札克不願橫刀奪愛，遂將愛意深埋心底，並轉而追求約瑟芬娜的妹妹安娜，也就是她日後的老婆。

　　婚後二十年，德弗札克離鄉背景在美國工作，一八九四年，他接獲父親惡

耗，為了弔祭父親而去了一趟捷克，回到美國後，德弗札克開始寫作大提琴協奏曲，然而這趟歸國使他特別想家，濃濃鄉愁都化作大提琴協奏曲的音符。當進行到第二樂章時，德弗札克意外接到約瑟芬娜來信，信中說她老公常常不在家，自己又長年臥病在床，因此心情非常惡劣。接到這種信，德弗札克之前深埋於心底的愛苗又併發出來，他想起約瑟芬娜過去很喜愛一首他寫的歌曲《讓我獨處》（Lasst mich allein，op.82），於是悄悄寫入第二樂章第二主題，以紀念這段感情，在此主題之前的強烈過門，則象徵他接獲來信時的震撼。

　　完成後的《B小調大提琴協奏曲》，德弗札克把它獻給同鄉的大提琴家韋漢（Hanuš Wihan，1855～1920），這是由於他赴美前，曾與韋漢同赴波西米亞旅行演奏，當時他曾寫作一首鋼琴與大提琴合奏的輪旋曲，德弗札克將此輪旋曲改寫為第三樂章。

　　德弗札克這首《B小調大提琴協奏曲》，是所有大提琴協奏曲中最受歡迎者，因為所有旋律都太好聽了；另一關鍵則在於大提琴主奏的處理精采，不但技巧發揮得淋漓盡致，線條亦成功浮在樂團之上，這對低音樂器並不容易，即使是自負的布拉姆斯在看了樂譜後，都不禁感嘆：「我從不知大提琴協奏曲也可以寫得那麼讚，要是早點發現，我自己早就寫一首了。」

## 生命終難以承受的輕

　　要不是美國導演菲力普·考夫曼

（Philip Kaufman，1936～），楊納傑克的音樂也不會那麼快成為顯學。考夫曼所執導的電影《布拉格的春天》（The Unbearable Lightness of Being），由茱麗葉・畢諾許（Juliette Binoche，1964～）、丹尼爾・戴路易斯（Daniel Day-Lewis，1957～）、麗娜・歐林（Lena Olin，1955～）主演，獲頒一九八八年奧斯卡最佳改編劇本獎與最佳攝影獎，這部電影改編自同名小說（但小說依照原文翻譯為《生命中不能承受之輕》，捷克原文為 Nesnesitelna Lerkost Byti），是捷克作家米蘭・昆德拉於一九八四年發表的著作，故事時空背景是一九六八年蘇聯入侵捷克的布拉格，描述醫師托馬斯在咖啡廳釣上女侍特麗莎，只要性不要愛的托馬斯原本只想搞一夜情，卻不小心愛上特麗莎，然而婚後男主角卻不改風流本性。這對夫妻在蘇聯入侵時流亡瑞士，托馬斯與昔日性伴侶薩賓娜異地重逢，舊情復燃，特麗莎對老公失望之餘毅然返回鐵幕中的布拉格，當托馬斯讀到特麗莎留下的信：「生命對我而言如此沉重，對你卻那麼輕盈，我受不了這種輕盈……」發現自己深愛著特麗莎，於是跟隨妻子進入淪陷鐵幕的布拉格。

昆德拉的父親盧德維克（Ludvík Kundera，1891～1971）不但是楊納傑克的學生，也是捷克著名的鋼琴家與音樂學者，並曾任教於布爾諾（Brno）的楊納傑克音樂院（Janacek Music Academy）。正所謂虎父無犬子，昆德拉跟隨父親學習鋼琴與作曲，自己也曾嘗

試寫曲，是音樂造詣很深的作家，這點可從他作品中，隨處可見的音樂暗示看出。就是因為這層淵源，電影才會以楊納傑克的作品來配樂，整部片中除了一首披頭四《Hay Jude》改編曲與一首捷克民謠外，全部是楊納傑克的東西，包括了鋼琴獨奏曲集《荒煙蔓草的小徑》（Po zarostlém chodníčku）、鋼琴獨奏小品《在霧中》（V mlhách）、第一、二號弦樂四重奏、小提琴奏鳴曲等，由於這些作品太好聽了，與電影的搭配又完全契合，於是全球掀起一陣楊納傑克風潮，其作品演奏錄音也紛紛出爐。

二十世紀以前，楊納傑克只在他出生的摩拉維亞（Moravia）附近小有名氣，說也奇怪，到了一九○四年，他寫了九年的第三部歌劇《耶奴花》（Jenufa）在家鄉布爾諾首演獲得成功，大家才突然而開始覺得他很酷；然而楊納傑克真正被認定為捷克的偉大音樂家，則是《耶奴花》於一九一六年在布拉格演出後的事情，讓人不得不相信命運的安排。楊納傑克是大器晚成的代表，看了他的例子，讓我們這些在社會上打滾多年，卻始終不得志者抓住一線希望。

楊納傑克生於書香門第，父親、祖父、曾祖父通通是老師，他於十一歲時被送到布魯諾的奧古斯丁修道院（Augustinian Monastery），跟隨合唱指揮克里茲柯夫斯基（Pavel Krizkovsky，1820～1885）學習音樂理論，十五歲進入布魯諾的捷克師範學院就讀，畢業後回到修道院擔任克里茲柯夫斯基助手，不久後接任其職位。一八七四年，楊納

傑克又赴布拉格管風琴學校就讀，只花了兩年就完成為期三年的課程，然後他又回到布爾諾原職，再來的大半生時間，除了再去萊比錫與維也納遊學外，都在布爾諾教書，包括他求學過的捷克師範學院與布爾諾管風琴學校。

一八八一年是楊納傑克不幸的開始，他娶了年僅十六歲的鋼琴學生舒柔娃（Zdeňka Schulzová，1865～1938）為妻後，婚後育有一男一女，卻都早夭，老婆則脾氣暴躁、心胸狹隘，這讓楊納傑克婚後的半生都痛苦不已，也種下他日後對其他女子單相思的因子。

《耶奴花》在家鄉受到重視，楊納傑克原本的如意算盤是打鐵趁熱，趁機爭取在布拉格演出的機會，不過顯然失敗了，他又認份地在家鄉繼續教書，直到一九一六年，《耶奴花》終於在布拉格曝光成功，為他打開康莊大道，也讓他信心大增，於是佳作源源不絕誕生。他最著名的《小交響曲》（Sinfonietta）、歌劇《卡嘉·卡巴諾娃》（Káťa Kabanová）與《狡猾的母狐狸》（Příhody Lišky Bystroušky），都在這段期間完成。

除了《耶奴花》的成功之外，還有兩件重要事情讓楊納傑克心智大開：其一是一九一八年的捷克獨立，讓楊納傑克推展摩拉維亞地方音樂的熱情再被激發出來，於是更努力不懈創作。其二是他於《耶奴花》布拉格首演後不久，在泡溫泉的地方邂逅小他三十八歲的古董商之妻卡蜜拉·史托斯洛娃（Kamila Stösslová，1892～1935），雖然郎有妻女有夫，楊納傑克卻仍對她迷戀不已；

儘管史托斯洛娃太太從未回報楊納傑克的一片癡心，這段單相思仍重燃他熄滅已久的愛情，並帶動他的創作力。在楊納傑克一九二八年過世之前的十多年，是他創作的黃金時期，似乎他畢生的前一個甲子，都在為最後的大放異彩作準備。

楊納傑克並不像史麥塔納或德弗札克那麼國際化，他大多數的光陰都在捷克渡過，還精研摩拉維亞地方語言與民俗音樂，因此音樂本質完全是本土化的。他的作品有強烈調性色彩，旋律通俗好記，但由於經常穿插大量的不協和音，加上他擅長製造音樂張力，旋律線條常《ㄦ在高音域，讓聽者感覺吵雜紛亂，使欣賞上的難度較史麥塔納與德弗札克稍高。

## 荒煙蔓草的小徑

在電影《布拉格的春天》中，雖然用了許多楊納傑克的作品做為配樂，然而實際貫穿整部電影的，卻是鋼琴小品集《荒煙蔓草的小徑》。這些鋼琴小品大多優雅靜謐，充滿了田園的閒適，部分曲子有股淡淡憂愁，放在電影中的確增色不少。《荒煙蔓草的小徑》有兩集，第一集包含十曲，各有一個有趣的標題：

第一曲，我們的黃昏
（Naše večery）
第二曲，落葉（Lístek odvanutý）
第三曲，我們一起來
（Pojďte s námi）
第四曲，弗利德克的聖母

（Frýdecká panna Maria）
第五曲，他們像燕子一樣饒舌
（Štěbetaly jak laštovčky）
第六曲，難語（Nelze domluvit）
第七曲，晚安（Dobrou noc）
第八曲，說不出的心痛
（Tak neskonale úzko）
第九曲，眼淚（V pláč）
第十曲，貓頭鷹尚未飛走
（Sýček neodletě）

第二集共五曲，無標題，只以速度或表情標記：

第一曲，行板（Andate）
第二曲，稍快板（Allegretto）
第三曲，更激動的（Più mosso）
第四曲，活潑的（Vivo）
第五曲，快板＝慢板
（Allegro-Adagio）

這兩集《荒煙蔓草的小徑》，乃楊納傑克最早的正式鋼琴獨奏曲創作，說早不早，其實寫在他五十幾歲之時，標題取自摩拉維亞民間詩歌，內容則是作曲者對童年鄉村生活的回憶。一九〇三年，楊納傑克的愛女於二十一歲時過世，黑髮人送白髮人，悲傷不可言喻。一九〇四年，其歌劇《耶奴花》雖在家鄉揚名，但楊納傑克欲以此劇進軍布拉格卻遙遙無期，這兩件事情曾帶給他絕望，是以《荒煙蔓草的小徑》中，總是籠罩著淡淡哀愁。

## 一脈相傳的弦樂四重奏

無獨有偶，史麥塔納、德弗札克、楊納傑克三位捷克重要作曲家，皆留下了非常棒的弦樂四重奏作品，而這些弦樂四重奏作品，也都是三位作曲家最重要的作品之一，連續聆賞他們三人的弦樂四重奏曲，多少可以感受他們之間的傳承。

史麥塔納向來都是以歌劇或標題性的大型管弦樂作品，來闡述他的民族音樂主義，一直到晚年才著手創作了兩首弦樂四重奏曲。當史麥塔納五十歲時，發現自己的聽覺出現障礙，於是不得不從捷克國民歌劇院的指揮職務引退隱居。耳聾對音樂家是最深的傷害，尤其對於聲望正處於高峰的史麥塔納而言，感受尤其強烈，幸而史麥塔納無畏於命運之神的殘忍玩笑，隱居後仍持續創作，在失去聽覺的障礙下，史麥塔納先完成聯篇交響詩《我的祖國》，繼而回歸簡單樸素的弦樂四重奏形式，寫出第一號弦樂四重奏曲《我的一生》。史麥塔納曾經在信件中提到：「此曲在型態上不同於以往四重奏樂曲的一切慣例。」又說：「作品的目的純粹是個人性的，我為此有計畫地選用四個樂器，這四個樂器恰似四位親友，閒談著深深觸動我心的事物。」

史麥塔納對這首第一次寫作的四重奏音樂有很多想法，他甚至詳細敘述每個樂章意欲具體表現的內容，像快板第一樂章就是：「青春時代對藝術的愛，對浪漫的氣氛與無法明顯表現的某些事物之憧憬，與對將來不幸的預感。」波卡舞曲風的第二樂章則採用了捷克民俗舞曲來描寫年輕人的活力：「快樂青春時光的回憶，我曾經因為熱中於舞蹈而寫作舞曲。」緩板的第三樂章，描述：「與愛妻在少女時期初戀的甜蜜回憶。」第四樂章寫道：「正當發覺民族音樂的

內在,工作進入軌道之時,卻遭到喪失聽覺的悲劇,對未來展望感到悲哀。」

《我的一生》內容完全是史麥塔納的自傳,對照之下,增添此一弦樂四重奏的聆賞樂趣。相較之下,在他離世前一年所寫的第二號弦樂四重奏,音樂語法更加大膽,但也變得難以理解,此曲集史麥塔納病痛之大成,他自己說:「本曲是我不幸生涯結出的果實。」可見聽起來會是多麼悽慘了,這也是為什麼第一號弦樂四重奏較第二號受歡迎的原因。

比起史麥塔納,德弗札克生活算是幸福,因此他不曾寫作史麥塔納那種非常深刻的弦樂四重奏曲。德弗札克在年輕時就開始嘗試寫作各式各樣的室內樂曲,包括弦樂四重奏曲,德弗札克總共寫了十五首,但其中最受歡迎的是他在美國時所寫的第十二號弦樂四重奏《美國》。

德弗札克於一八九二年來到美國,初抵達時對所有事物充滿了新鮮感,尤其是從他的學生那兒聽到,包括黑人靈歌、印地安民歌以及美國民謠等各種他從未聽聞的音樂。但一段時日後,德弗札克開始想家了,隔年音樂院放暑假時,他就跑到波西米亞移民聚居的愛荷華州(Iowa,即電影《麥迪遜之橋》拍攝處)史畢維爾(Spillville)住上一陣子,聊慰其思鄉之情,這段時間他一方面為交響曲《新世界》作管弦樂編曲,一方面寫了弦樂四重奏《美國》。

《美國》寫得可快了,三天完成草稿,十一天搞定全曲,快歸快,結構卻非常嚴謹,而且旋律優美,充分展現弦樂器之特色。快板第一樂章用到五聲音階,非常有趣。緩板第二樂章則充滿了鄉愁,感人至極。甚快板的第三樂章乃詼諧曲,令人感到雀躍萬分。第四樂章的輪旋曲則活力十足。

楊納傑克與史麥塔納可就像了,同樣在晚年寫了兩首弦樂四重奏曲,可是沒有那麼悽慘。楊納傑克的弦樂四重奏充斥著愛情相關的語彙,第一號寫在他六十九歲時,是受捷克弦樂四重奏團的委託而作,楊納傑克利用他先前所作之鋼琴三重奏曲改寫而成。這首曲子有個附題「自托爾斯泰的克羅采奏鳴曲獲得靈感」,顧名思義,這是作曲者讀了托爾斯泰(Leo Tolstoy,1828 ~ 1910)的書的感觸。《克羅采奏鳴曲》(The Kreutzer Sonata)描寫男主角的妻子通姦被逮,而被男主角謀殺的故事,托爾斯泰以此諷刺不必要的道德束縛。楊納傑克會想要拿此題材來寫作,主要是因為有婦之夫的他,當時已經愛上了有夫之婦史托斯洛娃夫人,因此會同情《克羅采奏鳴曲》中那位通姦的人妻。

就在第一首弦樂四重奏完成後四年

多，楊納傑克又寫了第二首弦樂四重奏曲《秘密的信》（Listy důvěrné），此時他持續瘋狂迷戀史托斯洛娃夫人，寫了六百多封情書給她，除了文字的情書之外，這首標題為《秘密的信》的四重奏曲，則算是音樂形式的情書，因此較第一號那首更加形式不拘且自由奔放，全曲滿是熾熱情感。寫作此曲後沒多久，楊納傑克偕同史托斯洛娃夫人與其兒子出外郊遊，小孩走失，楊納傑克冒雨幫史托斯洛娃夫人找尋小孩，卻因此感冒

併發肺炎而病逝，《秘密的信》情書竟成了遺書，真是無比淒涼。

　　楊納傑克這兩首弦樂四重奏曲都是四個樂章的形式，然而與古典形式的四個樂章又不盡相似，其中沒有任何奏鳴曲樂章，每個樂章速度變來變去，完全沒有章法規則可言，此一狀況又以第二號弦樂四重奏更加誇張，然而脫離了古典窠臼的束縛，這兩首曲子顯得自由奔放，感覺上又能夠訴說更多作曲者的內心戲。

### Chapter2-8 ｜ 投資標的推薦

電影《布拉格的春天》 The Unbearable Lightness of Being
一九九〇布拉格之春音樂節開幕演出實況錄影 DVD

史麥塔納：交響詩《我的祖國》 Smetana ／ Má Vlast
庫貝力克指揮／巴伐利亞廣播樂團
Kubelik ／ Symphonieorchester des Bayerischen Rundfunks（Orfeo）

德弗札克：第九號交響曲《新世界》 Dvorak ／ Symphony No.9
克爾特茲指揮／倫敦交響樂團 Kertész ／ London Symphony Orchestra（Decca）

德弗札克：大提琴協奏曲 Dvorak ／ Cello Concerto
羅斯卓波維奇大提琴／卡拉揚指揮／柏林愛樂
Rostropovich ／ Karajan ／ Berliner Philharmoniler（Deutsche Grammophon）

楊納傑克：鋼琴曲集《荒煙蔓草的小徑》 Janáček ／ Po zarostlem chodnicku
法庫斯尼鋼琴 Firkusny（Deutsche Grammophon）

史麥塔納：第一、二號弦樂四重奏 Smetana ／ String Quartets 1 & 2
史麥塔納弦樂四重奏團 Smetana String Quartets（Supraphon ／ Denon）

史麥塔納：弦樂四重奏《美國》　Smetana / String Quartets《American》
史麥塔納弦樂四重奏團　Smetana String Quartets（Deutsche Grammophon）

楊納傑克：第一、二號弦樂四重奏　Janáček / String Quartets 1 & 2
史麥塔納弦樂四重奏團　Smetana String Quartets（Supraphon / Denon）

　　提到這幾首弦樂四重奏曲，就不能不提及史麥塔納弦樂四重奏團。捷克其實向來不乏好的弦樂四重奏團，例如塔利克（Talich）弦樂四重奏團、韋格（Vegh）弦樂四重奏團、布拉格（Prager）弦樂四重奏團等，皆為一流團體，但是史麥塔納弦樂四重奏團還是在詮釋捷克作品上更勝一籌，這個超過一甲子的團體，早已成為捷克音樂的代名詞。
　　史麥塔納弦樂四重奏團成立於一九四三年，創始團員如下：

　　第一小提琴：萊賓斯基（Jaroslav Rybensky）
　　第二小提琴：柯斯提基（Lubomir Kostecky）
　　中提琴：紐曼（Vaclav Neumann）
　　大提琴：柯豪特（Antonin Kohout）

　　一開始團名為布拉格音樂院四重奏團，成立兩年後更名為史麥塔納弦樂四重奏團，除了萊賓斯基，其餘三人都是捷克愛樂管弦樂團團員，一九四六年，紐曼因指揮事業日益成功而離開，萊賓斯基代替他擔任中提琴手，他自己的第一小提琴位置則由諾瓦克（Jiri Novak）頂替。一九五五年，萊賓斯基離開，史康巴（Milan Skampa）加入成為中提琴手，之後團員就不再變動。這個最後加入的史康巴，其實大有來頭，他就是楊納傑克第一號弦樂四重奏曲修訂版樂譜的校訂者，可見他對楊納傑克的作品有多了解。
　　在史麥塔納弦樂四重奏團的努力之下，捷克作曲家的室內樂曲逐漸為世人所熟悉，他們曾多次灌錄史麥塔納、德弗札克、楊納傑克的四重奏曲，其演奏技巧完美，合奏時融為一體，但每個聲部又清楚萬分，加上緊湊萬分的戲劇性，毋怪受到世人一致推崇。若說史麥塔納、德弗札克、楊納傑克這幾首弦樂四重奏曲，在作曲上一脈相傳，那史麥塔納弦樂四重奏團就是在演奏上延續他們脈絡的傳人了。

# 美國音樂巡禮
## 新大陸也有古典樂

美國也有古典音樂嗎？當然，由於美國是由移民所組成的國家，在建國短短二百年之間，仍然靠著移民所帶入的文化，繁衍出屬於他們的古典音樂，而美國由東岸向西岸的開拓史，也是造成美國音樂獨特味道的來源，像佛斯特（Stephen Collins Foster，1826～1864）的民謠，就是拓荒家庭在蓬車旁圍著營火的歌唱。此外，來自非洲的移民衍生出的爵士樂，也給美國音樂帶來異於歐陸的節奏，這樣的新鮮味，就連歐洲音樂家也開始學著用呢。

此處介紹一些必聽的美國古典音樂曲目，可作為對美國音樂的嘗試，卻不能當作全部，還有許多值得聆賞的美國音樂曲目，等著大家去開發哦！

### 蘇沙

有如小約翰·史特勞斯（Johann Strauss Jr.，1825～1899）被稱為「圓舞曲之王」，蘇沙（John Philip Sousa，1854～1932）無疑就是「進行曲之王」，他一生留下一百三十六首的進行曲，小約翰·史特勞斯生前在歐洲受到歡迎，蘇沙則在美國被當作英雄看待。

蘇沙的父親是西班牙人，母親是德國人，他曾就讀於艾斯普達音樂院（Esputa Conservatory of Music），畢業後旋即進入海軍樂隊（US Marine Band）當學徒，並進修音樂理論，而後他又在費城一家劇院的管弦樂團裡演奏小提琴。一八八〇年，蘇沙被任命為海軍樂隊隊長，待了十二年後辭職另組蘇沙管樂團（Sousa Band），並以自作的樂曲巡迴全世界，獲得壓倒性的成功，這個管樂團的優秀團員，後來成為美國管樂界的發展核心份子。

蘇沙對美國音樂的影響無遠弗屆，他是第一位真正聞名全世界的美國音樂家，也是那個時代最優秀的指揮之一。而進行曲之外，蘇沙也寫了一些風靡一時的小歌劇，不過這些小歌劇都不如進行曲那般雋永。由於他太紅了，大家爭相出版他的樂譜，或為他錄音發行唱片，因此造就了美國的音樂出版事業。蘇沙也是樂器發明者，他在一八九〇年發明蘇沙號（Sousaphone），這是一種可以扛著吹奏的低音號，旋即成為各軍樂隊的標準配備，因為蘇沙號音量大，非常適合戶外使用，不過體型龐大且頗具份量，

必須由高壯的樂手才能夠演奏。

## 永恆的星條旗

一九八七年，美國總統雷根簽署一項國會所通過的議案，促使《永恆的星條旗》（The Stars and Stripes Forever）成為代表美國的進行曲，再把這首早已家喻戶曉的曲子推向另一高峰，隨著美國國力的擴張，《永恆的星條旗》比美國國歌還通行全球。

一八九六年十一月，在歐洲度假的蘇沙接獲好友兼贊助人大衛・布雷克（David Blakely）過世的電報，旋即整裝回國。在倫敦至紐約的郵輪上，蘇沙構思了一些旋律，抵達紐約後，他趕快在旅館中將旋律串連為完整樂曲，並於當年十二月完稿，即為《永恆的星條旗》。這首進行曲的形式簡單，短暫序奏後，第一、二主題先後出現，接著就是副歌。《永恆的星條旗》的副歌旋律實在是太好聽了，以致於會如此不朽，而在反覆三次的副歌中，蘇沙利用一些變化來增加樂曲趣味性，根據他的說明，第一次以木管弱奏呈現代表美國「北部」，第二次反覆加入短笛助奏則代表美國「南部」的加入，而第三次加入長號對話的強奏，象徵拓荒到「西部」，短短一首進行曲，將美國歷史完全交代，也難怪它比美國國歌還受肯定。

蘇沙的進行曲形式都很單純，然而旋律卻總是深入人心，樂曲中還不時插入時髦有趣的語法，難怪如此受到歡迎，除了《永恆的星條旗》，其實還有不少膾炙人口的進行曲，例如《華盛頓郵報》（The Washington Post）、《棉花大王》（King Cotton）、《首長》（El Capitan）、《自由鐘》（The Liberty Bell）等，如果你正萎靡不振，何不聽聽這些進行曲，包你立刻精神大振，精神愉悅。

## 艾伍士

誰說生意人沒文化？艾伍士（Charles Edward Ives，1874～1954）就是一個有文化的生意人，他是保險業務員，同時卻也是偉大的音樂家。

艾伍士的父親是美國聯邦陸軍軍樂隊指揮，他七歲就開始學鋼琴、管風琴與作曲，十四歲時即開始擔任鎮上教堂管風琴手，並且創作了許多教堂的聖歌與歌曲，包括了他的《美國變奏曲》（Variations on America）。進入耶魯大學就讀後，艾伍士除了音樂外，也努力學習各方面知識，在學期間已經完成兩首傑出的交響曲，還擔任長春藤聯盟主席，顯然是個優秀的學生。

從耶魯大學畢業後，艾伍士進入紐約人壽保險公司（Mutual Life Insurance Company of New York）擔任精算師。一九〇七年，他決定自行創業，與朋友麥里克（Julian Southall Myrick，1880～1969）共組艾伍士公司（Ives & Co.，稍後更名為 Ives & Myrick），經營保險經紀業務，同時也在紐約的教會中擔任管風

琴手;艾伍士的保險公司業務蒸蒸日上,而他也同時創作出大量音樂作品,這段時間可說是艾伍士的黃金時期,傑出的第三、四號交響曲、《假日》(Holidays)交響曲、管弦樂組曲《新英格蘭三景》(Three Places in New England)皆為此時期之創作。

好景不常,一九一八年,艾伍士他心臟病宿疾再次發作,此後,他的作品寥寥可數,然而在閱讀了美國代表性作家艾默生(Ralph Waldo Emerson,1803 ~ 1882)、霍桑(Nathaniel Hawthorne,1804 ~ 1864)、奧科特(Louisa May Alcotts,1832 ~ 1888)、梭羅(Henry David Thoreau,1817 ~ 1862)等人的文章後,仍創作了優異的《和諧》(Concord)鋼琴奏鳴曲,每個樂章代表一位作家。因為長期心臟病痛一直折磨的情況下,艾伍士於一九三〇年退休離開保險業,這時候他幾乎不再創作,只專注於修補早期創作直到過世。

雖然艾伍士是生意人,但他在音樂史上能夠流芳百世,並非因為其特殊的雙重生活,而是因為其作品的獨創性。艾伍士有許多創作比當時歐洲的音樂更超越時代,例如複調性音樂,他就比史特拉汶斯基與米堯更早使用。此外,他在大學時所寫的第二號交響曲,大膽使用佛斯特民謠的片段來拼湊,已經表現出近代流行的拼貼風。《和諧》鋼琴奏鳴曲第二樂章中,彈奏者必需使用一塊木頭來發出大量的音堆和弦,這種凱吉(John Cage,1912 ~ 1992)會用到的伎倆,艾伍士早就玩過了。可惜的是,艾伍士表面上是生意人,

並未刻意融入當時美國音樂圈,加上作品超越時代太遠,因此他生前並不被認同;然而在他去世後,大家逐漸發現其作品價值,一九七四年艾伍士百年冥誕,全世界才瘋狂舉辦研討會來追悼他。

## 新英格蘭三景

一九三一年六月,在巴黎舉行的「美國作曲家之夜」演出艾伍士的管弦樂組曲《新英格蘭三景》,之後在紐約時報的一篇樂評中提到:「如果艾伍士在史特拉汶斯基的《春之祭》以前就已經創作了《新英格蘭三景》,他應該是個獨創者。」樂評中之所以會提到《春之祭》,應該是因為這兩部作品都用到了複節奏手法吧!這兩個人完全沒有關聯,卻在相距不遠的時間內不約而同的以類似手法作曲,可算是個巧合了。

艾伍士的作品在他生前只有三首出版過,管弦樂組曲《新英格蘭三景》乃最早出版的作品,雖然這是他三十幾歲時寫的作品,卻要等到六十多歲的殘燭之年才得見天日。這部作品可分為三個樂章,第一樂章是〈波士頓廣場的聖高東〉(The "St. Gaudens" in Boston Common),這是艾伍士看到聖高東雕像的感受,聖高東乃美國南北戰爭中北軍的一位黑人連隊長,這尊雕像有解放黑人的意義,艾伍士自己將這個樂章稱為「黑人進行曲」,整個樂章大多是平靜的氣氛,只有遠處傳來的進行曲聲。

第二樂章是〈巴南特的營地〉(Putnam's Camp),巴南特是美國獨立戰爭的一位將軍,此樂章敘述一位兒童

在紀念公園裡的巴南特營地所在處郊遊，累到打瞌睡而夢見巴南特將軍的連隊，醒來後又蹦蹦跳跳的聆聽露天演奏。當兒童睡著時，音樂轉為無調性是其特色。

第三樂章是〈斯托克橋邊的豪沙托尼克河〉（The Housatonic at Stockbridge），豪沙托尼克河源出麻薩諸塞州，南流經過康乃狄克州注入長島灣，這個樂章寫景，以大片弦樂代表河流。

## 葛羅菲與大峽谷

生於紐約的葛羅菲（Ferde Grofé，1892～1972）的一生就像電影情節，他五歲開始學音樂，然而父親早歿，母親再嫁後繼父不喜歡他，於是逃家去流浪；他在流浪期間做過報童、排字工人、戲院服務生、鋼鐵廠工人等，然後加入一個巡迴演出的小樂團，隨著他們在中西部和西部的一些小鎮旅行，而後他到洛杉磯進修，並進入洛杉磯愛樂管弦樂團擔任中提琴手，但他除了這份工作，也同時在咖啡廳擔任鋼琴師。

一九一九年，他加入保羅·懷特曼（Paul Whiteman，1890～1967）的樂隊，擔任鋼琴師兼編曲，很快又成為團裡重要人物，他所編的《耳語》（Whispering）締造百萬銷售記錄，保羅·懷特曼再請他為蓋希文的《藍色狂想曲》（Rhapsody in Blue）編曲，他再幫蓋希文獲取成功，此曲的成功鼓舞了葛羅菲，他於一九二五年離開懷特曼樂團，致力於樂曲創作和自由編曲。

葛羅菲年輕時在跟隨巡迴樂團旅行西部時，曾遊歷著名風景區大峽谷，其壯麗的景色讓他雀躍不已。一九二一年春天，葛羅菲先把大峽谷印象寫下《日出》與《日落》兩段音樂草稿，一九三一年，他再加上另外三段音樂，並將這些手稿拿給懷特曼過目，懷特曼看了非常喜愛，要葛羅菲趕快完成整個組曲，準備於十一月二十二號在芝加哥的音樂會演出，這就是他最有名的作品《大峽谷組曲》（Grand Canyon Suite）。他自己曾說：「我親眼目睹著名的大峽谷，想為這壯麗景色寫作音樂，此念頭在亞利桑那州時就已經萌芽，當時我是一位在沙漠或山岳地帶旅行演奏的鋼琴手。」一九三三年，葛羅菲再將《大峽谷組曲》重新編曲為給交響樂團演奏的版本，即為我們今日熟悉的作品。

《大峽谷組曲》共分為五段，第一樂章〈日出〉（Sunrise）利用各種樂器逐漸加入來營造日出的感覺。第二樂章〈彩繪沙漠〉（Painted Desert）充滿神秘，描繪沙漠景色的詭譎。第三樂章〈山路〉（On the Trail）是騎驢人沿著大峽谷邊的山路行進的牧歌，乃全曲中最著名的一段。第四樂章〈日落〉（Sunset）讓沉靜旋律象徵太陽下山。第五樂章〈豪雨〉（Cloudburst）則以樂團強奏的高潮表現大雨。

## 蓋希文

有如今日的安德烈·韋伯在音樂劇（Music Theatre）中的地位，二、三零年代的美國，紐約百老匯叱吒風雲的天王則是蓋希文（George Gershwin，1898～1937），要不是因為有《藍色狂想曲》、

《一個美國人在巴黎》（An American in Paris）、《乞丐與蕩婦》（Porgy and Bess）等幾部稍微嚴肅一些的作品，蓋希文大概不會被歸類到古典音樂作曲家的行列中。

蓋希文的父親是位猶太裔裁縫師，一八九一年他從俄國遷移到美國紐約定居，在一八九八年生下喬治·蓋希文。由於家境貧窮，蓋希文的童年幾乎沒有什麼機會接受音樂薰陶，反倒是整天與鄰居小孩四處鬼混，小小年紀可能已經看遍紐約街頭巷內的人生百態。十四歲時，家裡添購了一架直立式鋼琴，蓋希文隨即被它吸引而玩上了癮，然而實際上課機會不多，小時候音樂教育的不足，使蓋希文長大後這方面的學問一直無法達到專業水平；儘管他熱衷於學習一切與音樂相關的事物，就算後來向許多人請益過鋼琴與樂理，他仍畢生引以為憾。

蓋希文於十六歲時自高中輟學，跑去一家出版流行歌譜的公司當試音師，這段期間蓋希文先是開始寫一些流行歌曲，然後變成幫一些百老匯音樂劇作曲者捉刀。他真正創作屬於自己的音樂劇是在二十一歲時，這一年也是他成名的時候，成名曲是一首叫做《史瓦尼》（Swanee）的流行歌。之後蓋希文一直是音樂劇界的紅人，在百老匯音樂劇的領域裡，喬治·蓋希文與他哥哥艾拉·蓋希文合作了不少膾炙人口的名劇，例如一九二四年的《淑女，是良善的》（Lady, Be Good）、一九二七年的《樂隊起奏》（Strike up the Band）等，還有一九三一年贏得普立茲獎的《為你歌唱》（Of Thee I Sing）等。他真正被認為是嚴肅音樂界的作曲家，是因為二十五歲時作的《藍色狂想曲》，而之後的 F 大調鋼琴協奏曲與《一個美國人在巴黎》等作品，則奠定了他在嚴肅音樂界的地位。

蓋希文生前不但紅透半邊天，也賺進了大把銀子，儘管他名利雙收，卻老是覺得自己作曲技巧不足，因此他染上一種拜師癖的怪病，常常逢師就拜，於是產生了一些有趣的軼聞。例如有一次蓋希文去巴黎玩，途中拜師癖發作，就跑去敲拉威爾的門，沒想到拉威爾給他一個大釘子碰，告訴蓋希文說：「你已經是一流的蓋希文了，為什麼要做二流的拉威爾呢！走自己的路吧！你根本不需要老師啦！」

還有一次他找上了史特拉汶斯基，史特拉汶斯基聽他說明來意後問他：「蓋兄，你作曲賺的錢有多少？」蓋希文想一想回答道：「一年少則十萬美元，多則二十萬。」然後他得到的反應很鮮：「看來好像應該我向你學才對吧！」當然，這些對話可能是杜撰的，但卻可看出蓋希文的求知若渴，即使諸如此類的釘子不知碰過幾回，他仍鍥而不捨，直到過世前還不停地跟老師學習作曲理論。

除了作曲之外，蓋希文還有項不為人知的專長，那就是繪畫。在二十八歲名利雙收後，他一方面把多餘的錢拿來蒐集畢卡索、夏卡爾（Marc Chagall，1887～1985）等人的作品，一方面拿多餘的時間來畫畫，而他年紀越大，花在繪畫上的時間也越多，據說其畫作水平相當高呢！

與其他聞名的音樂家相比，蓋希文算是位品行良好的新好男人，他個性謙恭自省，待人寬厚有禮，且不吝提攜後進，絲毫沒有一般音樂家常有的文人相輕、倨傲自大。日常生活上，蓋希文頗為節儉，既討厭賭博，也不愛喝酒，唯一不符合好男人條件的，就是他酷嗜雪茄這個毛病。像這樣一個為世界帶來歡樂的好人，卻因為腦瘤只活了三十五個

年頭，不禁令人懷疑上帝到底公平嗎？

《一個美國人在巴黎》

　　在一九二四年的《藍色狂想曲》，與翌年的《F大調鋼琴協奏曲》後，蓋希文已經名滿天下，而他對管弦樂法的掌握雖仍未趨成熟，但也逐漸建立信心。一九二八年，蓋希文為了抒解美國繁忙的生活，遂前往法國巴黎度假，《一個

美國人在巴黎》就是他這次旅行的印象。蓋希文在巴黎所寫下了旋律片段，回到美國後，才完成管弦樂的配器。從樂曲裡色彩繽紛的配器，可以聽到蓋希文作曲技巧的進步，《一個美國人在巴黎》繼承他之前的作品，成為蓋希文又一部家喻戶曉的成功之作。

整首曲子以幽默手法，夾雜著旅行者的感傷，並描寫當時巴黎的繁華與嘈雜。首先由弦樂與雙簧管呈現漫步主題，顯示一個美國人在香榭里道散步，計程車喇叭也與此時出現拼湊出嘈雜繁忙的巴黎街道。接著是一段優美的小提琴獨奏旋律，藍調風格的音樂則令美國人想起故鄉。後來這位旅行者碰到同樣由美國來的旅行者，才恢復爽朗精神。再度回到繁華街道後，熱鬧樂曲亦隨之再現，最後則以強奏的藍調旋律，活力充沛地結束全曲。

## 小品天王安德森

如果這個世界上沒有安德森（Leroy Anderson，1908 ～ 1975），欣賞古典音樂的人口不知還要銳減多少呢！安德森以許多充滿親和力的愉悅小品，帶領許多美國家庭親子共同聆賞，進而開始接觸並愛上古典音樂。

安德森生於哈佛大學所在地的劍橋（Cambridge），父母是來自瑞典的移民，他從十多歲時開始學習鋼琴、大提琴與作曲，稍後進入哈佛大學音樂學院，畢業後擔任哈佛大學管樂隊（Harvard University Band）的編曲兼指揮，期間他仍努力進修德文與瑞典文，並開始嘗

試作曲，波士頓交響樂團的經理注意到這位年輕小夥子，於一九三六年邀請他擔任波士頓大眾管弦樂團編曲，贏得該團總監費德勒（Arthur Fiedler，1894 ～ 1979）賞識，鼓勵他利用發表自己原創作品。他把自己寫的《爵士撥奏》（Jazz Pizzicato）拿出來演出，果然在造成轟動，自此，他與波士頓大眾管弦樂團建立起深厚關係。

二次大戰時，安德森進修的語言發揮功用，他於冰島擔任美軍翻譯官。戰後他回到波士頓大眾管弦樂團任職編曲，一首首的佳作隨之湧出，一九四八年發表的《雪橇之旅》（Sleigh Ride）是他對冬天的幻想，沒想到廣受歡迎，並成為耶誕節必演曲目；稍後，安德森從自己養的愛貓得到靈感，寫了《貓咪圓舞曲》（The Waltzing Cat），以弦樂模仿貓咪叫聲，生動活潑。

真正讓安德森風靡全美的，是他在一九五二年發表的《藍色探戈》（Blue Tango），這首曲子立即被灌錄長唱片，狂銷一百萬張，當時走過大街小巷，大家都在哼唱這首曲子。《打字機》（The Typewriter）是繼《藍色探戈》後最紅的作品，幽默的使用了快速敲擊打字機發出的聲音，甚至連老式打字機在換行時發出的「警告」鈴聲都模擬了，聆聽時可以感覺到辦公室的忙碌氣氛。

安德森於六十七歲時病逝於康乃狄克州的家中，一九八八年，美國音樂界把安德森選入「作曲家名人殿堂」，表揚他對美國音樂的貢獻。

## 巴伯＝慢板

巴伯（Samuel Barber，1910 ~ 1981）當然不是一曲歌王，他還寫了許多優異作品，但若硬要說他是一曲歌王卻也不為過，因為他那一曲給弦樂的《慢板》（Adagio for Strings）實在太紅了，只要有看過電視新聞的人，一定都聽過這個曲子，因為每當新聞播報領袖或名人去世的消息，一定拿此曲作為配樂，這首短曲在緩慢的速度下，醞釀著一股悲傷情緒，引領聽者內心的莫名淒慟。除了新聞報導愛用，許多電影更拿來配樂，例如《前進高棉》（Platoon）、《象人》（The Elephant Man）、《羅倫佐的油》（Lorenzo's Oil）等，可見其悲傷效果有多麼強烈了。

巴伯來自富裕家庭，父親是醫生，母親是鋼琴家，他從小就立志要當一位作曲家，十四歲進入費城的寇蒂斯音樂院（Curtis Institute of Music）就讀，二十五歲得到美國羅馬獎學金赴義大利留學，隔年寫了第一號弦樂四重奏，後來他將其第二樂章的慢板單獨抽出，改寫為弦樂團編制的編曲，即為著名的弦樂《慢板》；兩年後，改編版由托斯卡尼尼指揮NBC交響樂團於紐約首演，之後弦樂慢板就比原曲的四重奏版更受歡迎，但這並非終極板，巴伯晚年時，又將此曲改編為給合唱團演唱的《羔羊經》（Agnus Dei）。

除了弦樂慢板，巴伯也寫了三首分別給鋼琴、小提琴、大提琴的協奏曲，也都受到歡迎。基本上，他的音樂仍維持保守手法，曲風優雅且旋律性強，很少使用不和諧音，精緻而流暢，在美國現代主義音樂的潮流下，這種容易欣賞的東西當然比較容易被接受。

## 柯普蘭

出身於混亂的紐約布魯克林區，柯普蘭（Aaron Copland，1900 ~ 1990）自己都懷疑自己怎麼能成為音樂家。儘管他的家庭毫無音樂氣氛，然而就像台灣許多中產階級家庭一樣，在孩子小時候會讓他們學琴，因此柯普蘭小時候還是學過鋼琴的。十七歲時，他開始向高德馬克（Rubin Goldmark，1872 ~ 1936）學習和聲及對位，由於高德馬克是非常保守的老師，這段學習只能算是蹲馬步的基本工夫訓練，真正接觸到現代音樂，是柯普蘭二十一歲赴巴黎遊學時的事了。

柯普蘭在巴黎跟隨包蘭傑（Nadia Boulanger，1887 ~ 1979）學習作曲，三年後返國定居紐約，開始作曲家的生涯。經過幾年蟄伏，柯普蘭受到波士頓交響樂團指揮庫塞維斯基（Serge Koussevitzky，1924 ~ 1949）的注意，先是演出他早期作品《劇院音樂》（Music for the Theater），稍後還邀請他彈奏鋼琴協奏曲。在庫塞維斯基支持下，柯普蘭逐漸走紅，芭蕾舞劇《比利小子》（Billy the Kid）、《馴騎賽》（Rodeo）、《阿帕拉契之春》（Appalachian Spring）等帶有民謠風的音樂，是他最受歡迎的作品。柯普蘭常利用切分音及多旋律的搭配，使樂曲更加生動，而他之所以能夠深獲支持，最主要原因仍是他站在民眾角度，寫出與民眾打成一片的音樂使然。

儘管柯普蘭的外型毫無音樂家派頭，反而像個上班族似的，然而他在美國音樂圈的地位卻急速飆升，他得獎無數，從嚴肅的美國文藝學院音樂金獎、紐約樂評人獎、普立茲獎、自由總統獎章到通俗的奧斯卡金像獎等，無一不是他的囊中物，此外，他更成為「作曲家聯盟」（League of Composers）的主導人士，與多所大學榮譽博士。

除了作曲之外，柯普蘭也拾起指揮棒帶領樂團，成就亦高，還曾經受美國國務院贊助赴蘇俄演出。當柯普蘭八十五歲大壽時，紐約愛樂為他盛大慶祝，美國公共電視台還做了實況轉播，由此，可看出他在美國之崇高地位。

## 阿帕拉契之春

《阿帕拉契之春》乃柯普蘭最廣受歡迎的作品，是他為美國著名舞蹈家葛蘭姆（Martha Graham，1894～1991）所做的芭蕾舞劇音樂，柯普蘭於一九四三年開始著手，翌年中完成，位十三件樂器而作的舞劇版先在華盛頓國會圖書館舉辦的克立吉音樂節中首演，博得好評後，柯普蘭又在一九四五年擴大管弦樂編制為組曲版，同年由羅金斯基（Artur Rodzinski，1892～1958）指揮紐約愛樂管弦樂團首演。

《阿帕拉契之春》的背景是美國拓荒時代，描寫青年拓荒者的婚禮。共分為七曲，從拓荒者的婚禮現場開始，中間有新郎新娘的婆娑起舞、參加婚禮群眾同跳方塊舞、新娘獨舞等場景音樂，最後則在新婚夫婦過著幸福平靜生活結束全曲。

## 伯恩斯坦

伯恩斯坦（Leonard Bernstein，1918～1990）是美國的一頁傳奇，他橫跨百老匯音樂劇創作、古典音樂創作、指揮、鋼琴演奏、主持人等領域，而且在每個領域都成就非凡。

伯恩斯坦從哈佛大學畢業後，先後又拜許多老師持續進修鋼琴演奏、指揮、與作曲，他在二十三歲時參加壇格塢（Tanglewood）音樂節，邂逅了當時任職波士頓交響樂團總監的庫塞維斯基，他非常賞識伯恩斯坦，終其一生不斷指導與提攜他。一九四三年，伯恩斯坦得到紐約愛樂助理指揮的工作機會，在一場音樂會中表現傑出，開創了他一生的指揮事業；一九五八年，他成為紐約愛樂有史以來第一位美國本土音樂總監，一九六六年伯恩斯坦首次在維也納國立歌劇院登台，再次受到矚目，自此之後全球各樂團指揮邀約如雪片般飛來。一九六九年，伯恩斯坦為了能有多點時間作曲而辭去此一職位，紐約愛樂竟然授予他「桂冠指揮」的榮譽職。一九八九年柏林圍牆拆除，伯恩斯坦率領紐約、倫敦、巴黎、德勒斯登、巴伐利亞、烈寧格勒等地樂團菁英合組的聯合樂團演出，聲望到達頂點，但天妒英才，大師竟於隔年過世。

伯恩斯坦的另一個大貢獻是他於一九五八年起，與紐約愛樂在電視上開一個《青少年音樂會》（Young People's Concerts）的節目，有計畫的帶領青少年進入古典音樂世界，而此一節目製作的太好了，後來也被世界各國電視台買去

播放。在作曲方面，百老匯音樂劇《西城故事》（West Side Story）紅透半邊天，歌劇《憨第德》（Candide）有許多好聽旋律，第二號交響曲《焦慮的年代》（The Age of Anxiety）反映現代人騷動不安的內心世界，是他代表性的作品。

伯恩斯坦是如此多才多藝，算是最具魅力的美國音樂家了，因為他在各方面都足以代表美國人，與古典音樂發源的歐洲世界一爭長短呀。

## 《西城故事》交響舞曲

一九四九年，《屋頂上的提琴手》的編舞大師羅賓斯（Jerome Robins，1918～1998）建議伯恩斯坦，將莎士比亞《羅蜜歐與茱麗葉》改編為百老匯音樂劇，當下引起伯恩斯坦極大興趣，伯恩斯坦決定賦予此劇時代性格，以曼哈頓東城為背景，兩大家族的仇恨，則改為天主教徒與猶太教徒的衝突，他暫訂此劇為《東城故事》。

《東城故事》大綱雖已構思，無奈伯恩斯坦太過忙碌，以致於實際寫作一直拖到一九五七年才積極進行，當時紐約西城波多黎各移民問題乃新聞焦點，於是伯恩斯坦遂改以新移民的幫派對立為主軸來作曲，《東城故事》也更名為《西城故事》。《西城故事》由羅倫茲（Arthur Laurents，1917～2011）編劇，桑坦（Stephen Joshua Sondheim，1930～）作詞，故事敘述美國青少年的噴射幫，與波多黎各移民的鯊魚幫在紐約西城為爭地盤而結仇，不巧噴射幫的東尼與他在舞會中認識的鯊魚幫老大之

妹瑪麗亞相戀，瑪麗亞好友阿妮塔原本要幫助這對戀人私奔，但當他去噴射幫通風報信時遭到羞辱，一氣之下假傳訊息：「鯊魚幫的奇諾知道瑪麗亞與東尼戀情，氣得把瑪麗亞殺了。」東尼急忙要去找瑪麗亞，卻被鯊魚幫槍殺，瑪麗亞雖然傷心，卻也藉著東尼的死，化解了兩幫冤仇。

一九六一年，伯恩斯坦從《西城故事》選了九段音樂，改編為《西城故事交響舞曲》，這九段音樂依序包括了：開場白、某地、詼諧曲、曼波、恰恰、會議場景、「酷」賦格、街頭械鬥、終曲。整部作品的每一個音符雖然都是源自《西城故事》音樂劇中，但並未按照劇情順序排列，而是以音樂會演奏效果為考量，在配器作了大幅修改，再重新組合為全新的類型。無論如何，《西城故事》交響舞曲的精神仍未脫離音樂劇原作，不論是幫派份子耍酷的「酷」賦格、或是幫派之間衝突的街頭械鬥，都可以於音樂中嗅到原作的場景。

當年二月，在一場「向伯恩斯坦獻禮」的音樂會上，紐約愛樂樂團首演了這部作品，並給予這位四十二歲的藝術大師終身桂冠的榮譽，從此，《西城故事》又另以交響舞曲的形式流傳於世。

**蘇沙：《永恆的星條旗》** Sousa / The Stars and Stripes Forever
芬奈爾指揮 / 伊士曼管樂團 Fennell / Eastman Wind Ensemble（Mercury）

**葛羅菲：《大峽谷組曲》** Grofe / Grand Canyon Suite
伯恩斯坦指揮 / 紐約愛樂 Bernstein / New York Philharmonic（CBS / Sony）

**蓋希文：《一個美國人在巴黎》** Gershwin / An American in Paris
費德勒指揮 / 波士頓大眾管弦樂團 Fiedler / Boston Pops（RCA）

**安德森：作品集** Anderson / Music
芬奈爾指揮 / 伊士曼羅徹斯特大眾管弦樂團
Fennell / Eastman-Rochester "Pops" Orchestra（Mercury）

**巴伯：《慢板》** Barber / Adagio
伯恩斯坦指揮 / 洛杉磯愛樂樂團
Bernstein / Los Angeles Philharmonic Orchestra（Deutsche Grammophon）

**柯普蘭：《阿帕拉契之春》** Copland / Appalachian Spring
伯恩斯坦指揮 / 洛杉磯愛樂樂團
Bernstein / Los Angeles Philharmonic Orchestra（Deutsche Grammophon）

**伯恩斯坦：《西城故事》交響舞曲** Bernstein / Symphonic Dance from West Side Story
伯恩斯坦指揮 / 紐約愛樂
Bernstein / New York Philharmonic（CBS / Sony）

非理性投資

# 宗教音樂概述

## 十分鐘認識宗教音樂

在談論宗教音樂之前，必須先粗淺了解一點基督教（Christianity），因為我們此處所談論的宗教音樂，主要是基督教禮儀所衍生出來的音樂形式。

基督教由耶穌創立，到了西元五○○年，基督教成為羅馬帝國國教，後來羅馬帝國分裂為東、西羅馬帝國，基督教也因為政治、教義等種種因素，而逐漸分裂為東正教（Eastern Orthodoxy）與羅馬公教（Roman Catholicism），十一世紀，羅馬教廷與君士坦丁堡牧首談判決裂，從此基督教變成兩種不同宗教，東歐是東正教勢力範圍，西歐地區則信奉羅馬公教。到了十六世紀二○年代，修士馬丁·路德（Martin Luther，1483～1546）對救恩問題有所徹悟，宣傳他的新教義，掀起背棄羅馬公教的宗教改革運動，在宗教改革運動取得勝利的地區又分裂出所謂的新教（Protestantism），自此，基督教分為東正教、羅馬公教、新教三個分支。在台灣，東正教並不興盛，羅馬公教被稱為天主教，新教則被稱為基督教，因而造成大眾混淆，實際上不論是天主教還是基督教，都屬於廣義的基督教。

### 格雷果聖歌

稍微認識基督教了嗎？那我們就可以進入正題囉！

基督教一直都重視音樂，但初期的基督教音樂大多取材自敘利亞、巴勒斯坦、小亞細亞一帶民族音樂，異教色彩較為濃厚。到了四世紀，米蘭的安布羅斯主教（St. Ambrosius，337～397）制定安布羅斯聖歌（Cantus Ambrosian，或稱為米蘭聖歌 Cantus Milanese），這是一種單聲部聖歌，建立初步的基督教音樂形式，但仍屬地區性的傳播，真正影響基督教音樂深遠的是六世紀時羅馬教皇格雷果一世（Saint Gregory I，540～604）所制定的格雷果聖歌（Cantus Gregorianus），這其實是基督教僧侶以歌唱方式禱告或誦經所演變而來的聖歌，經格雷果一世加以發展、增修、提倡而普及，再跟隨基督教的傳播而流行。

格雷果聖歌採用拉丁文禱詞，是單聲部旋律聖歌，沒有和聲與對位，節奏自由，不易分辨出小節，幾年前提倡簡單生活時曾再度流行，靜下來聆聽的確能夠撫慰人心；但說實在的，格雷果聖歌聽起來有點單調，許多人應該只是買

來跟流行，聽一次就束之高閣。格雷果聖歌無論在何處吟唱，都必須遵守教會所訂規矩，嚴禁擅自更改，然而基督教在中世紀傳遍歐洲，各民族有自己的音樂習性，難免想要略做調整；到了九世紀，終於有人無法忍受而違背教會禁令更動，特別是在現今法國與德國地區，不僅將難唱之處加以修改，更調整了原本形式所傳達的氣氛。

到了十世紀，格雷果聖歌又有顯著進化，在單旋律上已配有簡單和聲，十二世紀又加入對位，十四世紀時，和聲與對位的演進又逐漸複雜化。一四五三年東羅馬帝國滅亡，人文主義抬頭，衝擊了利用迷信方式傳播的基督教，宗教音樂隨之進入文藝復興時期。

## 文藝復興時期宗教音樂

十六世紀的宗教音樂欣欣向榮，各地區都有音樂創作者寫出新式樂曲，即使是在教條嚴苛的羅馬，帕勒斯提納（Giovanni Pierluigi da Palestrina，1525～1594）以極高的複音技法與清晰和聲寫作宗教儀式所需彌撒音樂，既莊重又富於表情，連教皇都盛讚：「讓我們在人間預見了天國音樂」，足見其優異程度。

促使文藝復興宗教音樂更齊備的仍是德國地區，也就是來自當時神聖羅馬帝國的變革，其關鍵人物有二：一是宗教改革家馬丁‧路德，他推行新教崇拜儀式中所需之《聖詠曲》（Choral），這是採用德文歌詞的民謠風合唱曲，以一

對一簡易和聲進行，反覆時旋律亦不變化，演唱者不需要特別音樂訓練，任何人皆能夠朗朗上口，群眾在齊唱中得以領悟教義內涵而得到感動，如此一來，宗教音樂變得更平易近人。

二是來自於安特衛普（Antwerpen）的拉素士（Orlande de Lassus，1532～1594），他擔任慕尼黑宮廷樂長三十餘年，期間創作許多彌撒曲與經文歌等宗教儀式音樂，無論是歌詞與音樂的適度搭配，或是結構的充實性，在當時都無人能敵；與帕勒斯提納的內斂不同的是，拉素士的作品更富於個人表現，如此愛現的音樂引領潮流，也預告巴洛克時代的來臨。

## 宗教音樂形式確立

蒙台威爾第（Claudio Monteverdi，1567～1643）是確立巴洛克音樂及近代音樂基礎的作曲家，他在一六一三年起擔任威尼斯聖馬可教堂樂長，創作許多宗教音樂，他的音樂風格多變，但已經懂得應用不協和音與數字低音，於一六一〇年創作之《聖母晚禱》（Vespro della Beata Vergine）是蒙台威爾第最著名的宗教性作品，甚至有人將它與巴赫的《馬太受難曲》相比擬。若就十六世紀末、十七世紀初的聖樂作品做一番檢視，蒙台威爾第的《聖母晚禱》的華美和壯闊，的確突出於其他較單調的作品之上。

在巴洛克時代，各種不同應用類型的宗教音樂形式大致都已經建立起來，後世雖有所變化，但大抵上仍沿襲原有

形式上的定義。當時，格雷果聖歌風格的音樂仍如影隨形存在於宗教儀式中，一直到一七〇〇年左右，「為藝術而藝術」的理念才逐漸滲入宗教音樂領域，十八世紀前半期流行的奏鳴曲式，亦被作曲家運用於宗教音樂作品中，並以對比性樂段來表現情感。十八世紀後半期，強弱起伏被大量應用於宗教音樂裡，藉以抒發更多內在想法，而交響曲的進步，更使宗教音樂也交響化，自此，宗教音樂作品走向更戲劇化發展。

接著，就各類型較音樂形式略做介紹，就可以開始進入宗教音樂世界啦！

## 彌撒曲

天主教的聖體禮儀稱為彌撒，在儀式中所演唱的典禮文即為《彌撒曲》（Mass），十五世紀以降，彌撒曲逐漸形成如下五個部份的固定形式，當然，歌詞都是天主教的拉丁文制式禱告詞：

|  | 歌詞內容 |
|---|---|
| 垂憐經（Kyrie） | 主啊請垂憐。基督請垂憐。主啊請垂憐。 |
| 榮耀經（Gloria） | 至高之處榮耀歸與主，在地上平安歸與祂所喜悅的人。<br>我們讚美您，朝拜您，顯揚您，榮耀您，因您無上的光榮感謝您：主啊，天上之王，全能的神聖父，耶穌基督，神的獨生子…… |
| 信經（Credo） | 我信上帝，全能的父，創造天地的主，<br>我信我主耶穌基督，因聖靈感孕，由童貞女瑪麗亞所生，化為肉身，被釘於十字架，從死復活……<br>我信聖靈，我承認能赦罪之唯一受洗，我期待從死復活…… |
| 聖哉經（Sanctus） | 聖哉，聖哉，讚美至高無上者…… |
| 羔羊經（Agnus Dei） | 免除世罪神的羔羊，請賜我們平安…… |

《彌撒曲》不斷演進變化，除了上述基本形式，還有加入《進堂詠》（Introitus）、《升階經》（Graduale）、《繼敘詠》（Sequentia）、《降幅經》（Benedictus）、《奉獻經》（Offertorium）、《讚美經》（Allelujah）等，此外，安慰亡靈的《安魂曲》（Requiem）也是《彌撒曲》的一種變體。

許多音樂家都創作《彌撒曲》，著名的包括巴赫《B小調彌撒》、海頓《尼爾遜彌撒》、莫札特《加冕彌撒》與《C小調彌撒》、貝多芬《莊嚴彌撒》、楊納傑克《斯拉夫彌撒》等，另一方面，莫札特、白遼士、佛瑞、威爾第等人都留下《安魂曲》傑作。

## 宗教清唱劇

清唱劇起源於義大利，當時泛指一種歌曲集，義大利清唱劇原本是世俗性的，但在傳到德國後，逐漸成為早晨崇拜儀式中最重要的一環。十七世紀時，德國每個新教教堂都雇有合唱長，其工作就是即興彈奏管風琴，和為教會詩班寫作清唱劇及各類聖樂。

清唱劇在德國變成教會崇拜儀式的一部份，並不是沒有原因的。新教徒在

改革教義之後，對崇拜儀式也要修改，而對崇拜儀式中用到的音樂也有新的想法。其中英國國教派形成一種新的晨間崇拜順序，儀式中的音樂以讚美詩的形式為主；喀爾文教派份子由中產階級組成，為順應工商業社會的時間緊迫性，他們將崇拜儀式儘量簡單化，只留下一點聖詠曲，其他音樂則能省就省。路德教派的崇拜程序大多按照羅馬天主教，只有小部份的細節略作更動，以方言來進行宗教儀式是一部份，音樂是另一更動的部份，羅馬天主教儀吟唱的是傳統拉丁文聖歌，路德教派則捨棄不用，而改唱新創作的聖詠曲。另在讀經之後，講道之前，再加上以德語方言演唱的清唱劇，用來協助表現講道的內容。

泰雷曼與巴赫是宗教清唱劇的大師，尤其是巴赫，他把教會清唱劇精緻化，讓此類型的音樂能夠達到極致，《儆醒之聲》（Wachet auf, ruft uns die Stimme，BWV 140）和《心、口、行為與生活》（Herz und Mund und Tat und Leben，BWV 147）充滿了清新可愛的旋律，是不可錯過的宗教清唱劇。有趣的是，在巴赫過世後，教會清唱劇亦逐漸淡出教堂的服侍工作，而由其他類型的音樂取而代之。

## 神劇

上述宗教音樂形式皆與基督教儀典相關，但「神劇」是少數與宗教儀式無關的宗教音樂形式。早期的神劇是取材自聖經故事的一種音樂劇，主要當然是為了傳教目的而寫作，但發展到後來，神劇卻脫離此一目的存在，韓德爾就是神劇創作的箇中代表；他是因為歌劇事業遇到瓶頸，才想到利用神劇來代替歌

劇，其與歌劇的最大差異性，就是神劇
只唱不演，與大量使用合唱團。

韓德爾的神劇已經不一定取材自
聖經了，不過內容仍與基督教歷史相
關，儘管如此，他最著名的作品《彌賽
亞》不但取材自聖經，還是上帝感動他
所創作之音樂。至於另一位同時期音樂
家巴赫的《耶誕節神劇》（Weihnachts
Oratorium）也不是真正的神劇，只是幾
部清唱劇串聯起來的作品。除了韓德爾
之外，擅長神劇的作曲家還有海頓與孟
德爾頌，《彌賽亞》與海頓的《創世紀》
（Die Schöpfung）、孟德爾頌《以利亞》
（Elias）並稱三大神劇。

## 受難曲

大多數人都知道聖經可分為舊約、
新約，而新約又可以歸納為新約歷史、
使徒書信、給約翰的啟示等三種不同性
質的部份，其中新約歷史由馬太、馬可、
路加、約翰四卷福音書與使徒行傳構成。
四卷福音書都是記述耶穌基督如何在地
上完成救贖人類的計畫，內容其實大同
小異，只是作者不一樣，寫作的對象與
重點自然有分別，但共通之處是文字優
美而感人，即使不是基督教徒，也可將
四部福音書當作文學作品研讀。

從西元四世紀起，基督教會逐漸
形成一種紀念耶穌受難的慣例，即是在
每年的受難週（舊教稱棕櫚禮拜）宗教
儀式過程中，朗誦福音書裡耶穌受難的
段落。隨著時代演進，原先的朗誦逐漸
演變為吟唱，即為受難曲之濫觴。到了
十三世紀，受難曲形式已逐漸完備，通
常是由三到四名教士演唱，第一人代表
福音史家（Evangelist）唱敘事，第二人
唱基督話語，第三人唱其餘人物的話，
至於群眾呼喊則由三人合唱，或是由第
四人擔任。

宗教改革後，新教徒仍保留演唱受
難曲的習慣，但形式卻越來越多樣化：
通常由牧師與合唱隊輪流演唱單聲部與
多聲部樂段，並且根據受難曲表現主題
自由編曲。到了十七世紀，作曲家不但
譜寫多聲部的受難曲，而且還加入「聽
眾感想」，歌詞由作曲者自行創作，然
後以詠嘆調或聖詠形式唱出。

舒　茲（Heinrich Schütz，1585 ~
1672）與巴赫都寫作了偉大的《馬太受
難曲》，後世再也沒有更棒的受難曲出
現過。

## 其他儀式音樂

在過去天主教儀式中，一日之內要
做朝課（matutinum）、朝讚課（laudes）、
早課（prima）、第三時課（tertia）、第
六時禱告（sexta）、第九時禱告（nona）、
晚課（vespers）與晚禱（completorium）
等八次的聖事，而且對時間點與內容規
定嚴格，其中晚課是日沒之時所舉行的
禱告儀式，其組成包括五首詩篇及其對
唱歌曲、一首讚美詩、及一首聖母頌歌。

《謝恩讚美歌》（Te Deum）是朝課
時謝神所唱的音樂，最著名的《謝恩讚
美歌》乃布魯克納所作。

《晚禱》（vesperae）其實應該稱為
晚課，但多數翻譯皆稱為晚禱，此處就
沿用之，由於晚課是唯一容許使用格雷

果聖歌以外的音樂之聖事，因此比較多的音樂家會為晚課寫作更精緻的音樂，除了前文提到蒙台威爾第的《聖母晚禱》，莫札特與拉赫曼尼諾夫都留下優美的《晚禱》。

用於晚課的《聖母頌歌》（Magnificat）若按照中文翻譯的字面來解釋，會誤以為是「歌頌聖母馬利亞的詩歌」，實則不然，《聖母頌歌》的內容應該是「聖母馬利亞歌頌神的詩歌」才對，這段詩歌明明白白記載於新約聖經路加福音第一章 46～55 節，主要是聖母馬利亞讚美上帝讓他懷胎耶穌基督。

同理可證，《聖母悼歌》（Stabat Mater）則是聖母馬利亞哀悼耶穌基督之死的詩歌。最著名的《聖母頌歌》乃巴赫之作，裴高雷西與羅西尼則寫作了動聽的《聖母悼歌》。

其他用於晚課的音樂還包括《詩篇》（Psalm）與《經文歌》（Motet）。顧名思義，《詩篇》乃採用舊約聖經《詩篇》字句為歌詞之作，孟德爾頌與布魯克納都留下優美的《詩篇》作品。《經文歌》也是取材自聖經經文的音樂形式，莫札特的《雀躍吧，歡喜吧》（Exsultate Jubilate）與《聖體頌》（Ave verum corpus）表面上雖是採用拉丁文歌詞的教會經文歌，但宗教性格並不明顯，反而像幾首歌劇詠嘆調所組合出來的音樂，整部作品都充斥著華麗的曲調。

| *Chapter3-1* | 投資標的推薦 |
| --- | --- |

**巴赫：宗教清唱劇《心、口、行為與生活》**
**Bach ╱ BWV 147 Herz und Mund und Tat und Leben**
李希特指揮╱慕尼黑巴赫管弦樂團等
Richter ╱ Münchener Bach-Orchester（Archiv）

**韓德爾：彌賽亞　Handel ╱ Messiah**
賈第納指揮╱英國巴洛克獨奏家團╱蒙台威爾第合唱團
Gardiner ╱ English Baroque Soloister ╱ Monteverdi Choir（Philips）

**海頓：創世紀　Haydn ╱ Die Schöpfung**
卡拉揚指揮╱柏林愛樂等
Karajan ╱ Berliner Philharmoniker ╱（Deutsche Grammophon）

# 安魂曲概述

## 從喪禮音樂到心靈慰藉

有人說二十世紀下半葉是馬勒的時代,因為馬勒的交響曲能夠反映二十世紀人內心的紛擾掙扎。時至二十一世紀,我可以大膽預測二十一世紀上半葉是《安魂曲》的時代,因為人類肆意踐躪生存環境,造成大地反撲;此外,為了爭奪逐漸短少的資源,人類將上演更多自相殘殺戲碼。天災人禍不斷加劇,雖是人類咎由自取,但也相對需要更多心靈慰藉,於是《安魂曲》將在二十一世紀扮演這樣的角色。

### 《安魂曲》架構

談到《安魂曲》之前,得先對西方基督教世界的禮儀稍做認識。天主教(基督教改革前的舊教)的聖體禮儀稱為彌撒,在儀式中所演唱的典禮文即為《彌撒曲》,十五世紀以降,彌撒曲逐漸形成如下五個部份的固定形式,當然,歌詞都是天主教的拉丁文制式禱告詞:

一、《垂憐經》(Kyrie)
二、《榮耀經》(Gloria)
三、《信經》(Credo)
四、《聖哉經》(Sanctus)
五、《羔羊經》(Agnus Dei)

《彌撒曲》不斷演進變化,衍化出許多不同變體,其中一種是在為亡故者舉行的安魂彌撒(Missa pro defunctis)中使用的,此類型《彌撒曲》的第一句歌詞是「Requiem」,乃拉丁文「安息」之意,慢慢的,用在安魂彌撒的《彌撒曲》就被稱為「Requiem」,也就是我們所說的《安魂曲》。

早期《安魂曲》並無統一規範,此時的《安魂曲》經文很有彈性,很多段落都有好幾種經文可以選用,教宗庇護五世(Pope Saint Pius V,1504～1572)有鑒於此時安魂彌撒經文的紛亂,特別在十六世紀中期舉行的特倫會議(Council of Trent)決定加以正式統一,明訂每一個段落中應該使用的經文,其所審訂之經文分為九段如下:

| 段落 | 歌詞內容 |
| --- | --- |
| 一、《進堂詠》(Introitus) | 主啊,請你賜給他們永遠的安息,並以永恆之光照耀他們…… |
| 二、《垂憐經》(Kyrie) | 主啊,求你垂憐。基督,求你垂憐。主啊,求你垂憐。 |

| | |
|---|---|
| 三、《升階經》（Graduale） | 主啊，請你賜給他們永遠的安息，並以永恆之光照耀他們。他永不動搖，一人被紀念直到永遠。我雖然行過死蔭的幽谷，也不怕遭害，因為你與我同在，你的杖，你的竿，都安慰我。 |
| 四、《連唱詠》（Tractus） | 主啊，求你解放所有亡故信徒之靈魂，脫離罪惡的束縛。願他們藉你恩典得免報復審判，並得享永恆之光的幸福。 |
| 五、《繼敘詠》（Sequentia），或《神怒之日》（Dies irae） | 那一日是神怒之日，世界瓦解燒成灰燼，大衛和西比拉有言。將來何其惶恐，當審判者降臨，嚴格審查一切…… |
| 六、《奉獻經》（Offertorium） | 主耶穌基督，光榮的君主，請你拯救所有已故信徒之靈魂脫離地獄與深淵刑罰，解救他們脫離獅子之口，不讓他們被地獄吞噬，不墜入黑暗…… |
| 七、《聖哉經》（Sanctus） | 聖哉，聖哉，讚美至高無上者…… |
| 八、《羔羊經》（Agnus Dei） | 免除世罪神的羔羊，請賜我們平安…… |
| 九、《領主詠》（Communio） | 主啊，請以永恆之光照耀他們，與你的聖徒永遠同在，因為你是公義善良的…… |

這九段歌詞乃《安魂曲》基本架構，然而《安魂曲》再經過時代演進，依使用現況與作曲者偏好，部分被合併或分割，例如《聖哉經》的後半部歌詞是：「奉主名來的，是應當稱頌的」就被分拆出一段《降幅經》。另外，還有一些自由加唱曲，一般而言，大致有如下幾曲：

《讚美經》，常被放在《升階經》與《連唱詠》之間，歌詞為：「阿雷路亞，主啊，請你賜給他們永遠的安息，並以永恆之光照耀他們。」

《慈悲耶穌》（Pie Jesu），常被放在《聖哉經》與《羔羊經》之間，歌詞為：「慈悲的主耶穌，請賜給他們安息。」

《安所經》（Exsequiae），原本應該是安魂彌撒後的特別追思曲，有時被放在《領主曲》之後，歌詞為：「主啊，求你救我。主啊，請你從永遠的死亡中解救我，在那可怕的日子，當天搖地動時……」

《領進天國》（In Paradisum），原本是亡者靈柩被抬出教堂走進墓園時使用，有些作曲家將其置放於樂曲最後，歌詞為：「願天使領你進入天國，願殉道聖者接你前來，領你進入聖城耶路撒冷。」

## 現存最早的《安魂曲》

在複音音樂出現以前，教會中各種典禮的經文都以單聲部的素歌（plain chant）方式吟唱，但教會音樂工作者不滿足於此，他們開始為既有的教會素歌加料，其中一個方式便是在素歌旋律之

上，再添加上另外的旋律線，於是有了簡單的複音誦歌，當然，《安魂曲》也不例外。

早期的複音頌歌在法蘭德爾（現今荷蘭、比利時）蓬勃發展，當時由勃艮地公國（Burgundy）統治的法蘭德爾安定富庶，吸引許多音樂家來此工作，杜飛（Guillaume Dufay，1397～1474）即為其中佼佼者，他應該是《安魂曲》寫作的第一人；雖然音樂學者迄今仍未能尋得此曲蹤跡，但根據其遺囑內容，可以看到他交代要將自己寫作的《安魂曲》贈與舉行喪禮之教堂，也提到要人安排歌手在他的喪禮演唱這首《安魂曲》。

杜飛之後，另一位法蘭德爾音樂家歐凱根（Johannes Ockeghem，1410～1497）也寫作了《安魂曲》，這是目前留存下來最早的一首完整複音《安魂曲》。奧凱根的《安魂曲》寫作風格採用當時流行的固定旋律作法，也就是採用一首既有的旋律，再加上繁複的複音處理，雖然寫作時間早於特倫會議制訂《安魂曲》標準之時，但架構大致接近。

文藝復興時期的宗教音樂欣欣向榮，各地區都有音樂創作者寫出新式樂曲，但《安魂曲》創作數量仍少，風格偏向保守，一般採用四或五聲部編制，作曲家們都避免採用新興的聲部手法。帕勒斯提納是十六世紀義大利最富盛名的音樂家，他以極高的複音技法與清晰和聲寫作宗教儀式所需彌撒音樂，其中雖也有《安魂曲》，可惜卻斷簡殘篇，鮮為人知，為何而作也不得而知。

西班牙作曲家維多利亞（Tomas Luis de Victoria，1548～1611）曾於羅馬學習與工作二十年以上，這樣的背景使他不同於其他西班牙音樂家，其音樂語法反而近似帕勒斯提納。維多利亞曾寫作兩首《安魂曲》，一首四聲部的作於一五八三年，另一首六聲部的作於一六〇三年，六聲部的這首大致依循羅馬教會所制定之標準《安魂曲》形式，是他為西班牙皇太后馬利亞的喪禮所寫，可謂總結了十六世紀安魂曲的風格，呈現其巔峰成就。

十七世紀進入巴洛克時期，《安魂曲》創作日漸增多，編制上也開始加上部分的樂器伴奏，他們不但讓聲樂與器樂並列或對比，並開始使用數字低音，也就是在主要聲部之外另添加一部持續的低音，作為和弦的根基，其音響效果已經與過去大有進步；然而，此時期的《安魂曲》仍以表現人聲美感與抒情旋律為重點，音樂中甚少情緒波動。巴洛克時期音樂家寫作之《安魂曲》，以畢伯（Heinrich Ignaz Franz Biber，1644～1704）較為知名，他曾寫作 F 小調與 A 大調兩首《安魂曲》，編制則包括了五名獨唱、五聲部合唱、弦樂、數字低音等，可聽出已頗具規模。

## 莫札特《安魂曲》

進入古典時期，音樂家大多會在經文涵義上作文章，最顯著的是描述神怒之日的《繼敘詠》，由於經文以描述世人接受末日審判的百般情狀，特別能夠

激發音樂家充分發揮戲劇性創作。此外，《奉獻經》中有描寫上帝對亞伯拉罕及其世代子孫的承諾之經文，作曲者也懂得利用聲部模仿或對位的方式來造成「代代子孫相傳」意象，而所有古典時期的音樂家中，以莫札特的《安魂曲》最為經典，也最充分展現十八世紀《安魂曲》的進步。

　　若看過佛曼（Milos Forman，1932～）一九八四年執導的電影《阿瑪迪斯》（Amadeus），必定會對奧斯卡影帝莫瑞．亞伯拉罕（Murray Abraham，1939～）扮演的薩利耶里（Antonio Salieri，1750～1825）印象深刻。這部電影描述奧國宮廷樂長薩利耶里記恨莫札特的音樂天份，於是利用莫札特對父親的心結，把自己偽裝成其父幽靈，委託莫札特創作一首《安魂曲》來安撫「心靈不得平靜之人」，莫札特在壓力下嘔心瀝血寫作而終。除了兩位主角傑出演技，片中莫札特那首《安魂曲》的旋律也縈繞腦海徘徊不去。

　　雖然電影是虛構情節，但神秘黑衣男子委託創作卻真有其事，莫札特也的確在死期將近時寫作這首未完成的天鵝之歌，但實際委託創作人並非薩利耶里，而是華爾塞克伯爵（Franz Count von Walsegg，1763～1827）。遭逢喪妻之痛的伯爵原想藉莫札特之筆來寫作安魂曲，然後以自己之名發表來紀念亡妻，因此匿名故作神秘找上莫札特，沒想到促成天才早逝，留下破碎殘篇；當時莫札特的未亡人康斯丹彩（Constanze Mozart，

1762～1842）已收下預付款項，苦於樂曲未能完成，最後商請莫札特弟子朱斯麥亞（Franz Xaver Süssmayr，1766～1803）補寫完稿，儘管內容頗具爭議性，但朱斯麥亞所補寫的版本大致根據莫札特臨終前詳細指示而作，至今仍是多數人演出這部《安魂曲》的定稿。

　　整部《安魂曲》包含《進堂詠》、《垂憐經》、《繼敘詠》、《奉獻經》、《聖哉經》、《降幅經》、《羔羊經》、《領主詠》等八個部份，其中《繼敘詠》又分為《神怒之日》、《號角響起》（Tuba mirum）、《威嚴君主》（Rex tremendae）、《仁慈耶穌》（Recordare）、《罪人判決》（Confutatis）、《悲慘之日》（Lacrimosa）六個部份，可以看出莫札特為了呈現最後審判之戲劇性，特別加強這個部分，而《悲慘之日》第九小節則為莫札特絕筆之處。

　　莫札特這部《安魂曲》其實已經有歌劇化與世俗化傾向，這是那個時代的趨勢，或許少了點虔誠氣氛，但卻與他其他作品一樣充斥著優美旋律，使一般大眾更容易親近。

## 歌劇還是《安魂曲》

　　到了十九世紀浪漫主義當道的時候，樂器在《安魂曲》中的角色至少與合唱相當，而經文的詮釋也在進化到接近歌劇之境界，寫給獨唱者的樂段恍若歌劇詠嘆調般充滿激情，至此，《安魂曲》結構越來越龐大，早已不適用於一般人的喪禮儀式，反倒像盛大的歌劇演出，

白遼士與威爾第則是寫作此類型《安魂曲》的箇中翹楚。

寫作出《幻想交響曲》的白遼士必定是充滿想像力的音樂家，即使是創作嚴肅的《安魂曲》也不例外，他的《安魂曲》是受到法國政府委託而作，為的是紀念一八三○年七月革命之喪生者；一八三七年十二月，這首樂曲於一位將軍的喪禮中首演，白遼士精心安排了超大編制的樂團與合唱團演出，音響效果自不待言，壯觀場面更頗獲好評。

在歌詞上，白遼士也改造一般慣用的《安魂曲》形式，開始的《進堂詠》之後，隨即進入冗長《神怒之日》，接續之《可憐的我》（Quid sum miser）、《威嚴君主》、《你尋找我》（Quaerens me）、《悲慘之日》都是《神怒之日》的延伸，顯然白遼士需要《神怒之日》來表現他的想像力與文學性格，而後銜接的《奉獻經》，則與莫札特作品一樣由《主耶穌》、《犧牲》兩部分構成，最後在《聖哉經》與《羔羊經》結束樂曲，整部作品色彩豐富，早已超越前輩音樂家。

豐富的歌劇創作之外，威爾第最富盛名的作品就屬《安魂曲》了。一八六八年十一月，義大利歌劇作曲家羅西尼過世，威爾第立即提議由十三位義大利作曲家聯手創作一部《安魂曲》來紀念羅西尼，計畫進行到一半，卻因種種因素胎死腹中，擱置一段時日後，威爾第遂取回他所負責之《安所經》。不久，威爾第最崇敬的作家曼佐尼（Alessandro

Francesco Tommaso Manzoni，1785 ～ 1873）病逝，哀傷的威爾第拿出多年前的草稿加以擴充為完整《安魂曲》，並於曼佐尼逝世週年忌日親自指揮一百一十人管弦樂團與一百二十人合唱團首演，以紀念這位偉大作家。

這部《安魂曲》洋溢著威爾第的歌劇手法，與白遼士相同，多達九個段落的《神怒之日》為其表現重點，也是全曲核心所在，接著在《奉獻經》、《聖哉經》、《羔羊經》、《領主詠》之後，威爾第還加上一段《請拯救我》（Libera me）來做為結尾，樂曲中不斷出現戲劇化場面與優美獨唱片段，可以說是最像歌劇的《安魂曲》作品。

## 布拉姆斯《德意志安魂曲》

白遼士的《安魂曲》是為了紀念革命喪生者而作，威爾第的《安魂曲》則是為了紀念作家曼佐尼而作，由這兩部作品可以發現《安魂曲》已經不只是為喪禮所作，而布拉姆斯這首《德意志安魂曲》（Ein Deutsches Requiem）更與一般《安魂曲》大不相同。就外在形式而言，傳統《安魂曲》以拉丁文唱演，內容無非是要為死者祈求解脫，反觀布拉姆斯之作，都是他自己從德文聖經（或聖經外典）選取自認為妥當的經節為其歌詞，每一句話都有聖經的出處，所以整首曲子是實際上是聖經文選集。

由內容來看，布拉姆斯所選詞句都具備撫慰與教育生者的意義，對死的著墨不多，拉丁文安魂曲常隱含著黑暗的

威脅感，但布拉姆斯《德意志安魂曲》則充滿讚美和教誨的良言雋語。嚴格說來，不論形式或內容，《德意志安魂曲》根本就不算是真正的安魂曲，而是一種全新的宗教音樂形式，布拉姆斯原先想將此曲取名為《人類的安魂曲》，最後則決定稱為《德意志安魂曲》，用以區別傳統的拉丁文安魂曲。

探討《德意志安魂曲》歌詞所引用的經文，可以發現布拉姆斯以很活的方式，在新、舊約經文裡來回交叉跳躍援引，還能拼湊成很有意義的段落，顯示他的確對聖經相當熟悉。不過，布拉姆斯並非虔誠信徒，他似乎不喜歡參加教堂崇拜或是任何其他教會活動，寫作宗教性質的《德意志安魂曲》，與其說是因為熱衷信仰，倒不如說是熱愛聖經吧！

至於創作《德意志安魂曲》的動機，最早起源自好友舒曼的死，但後來母親過世，布拉姆斯未能見到母親最後一面，則是更重要的創作契機。他以舒曼去世時的一段安魂曲草稿，重新發展加上五個樂章，集成了一部完整作品，之後布拉姆斯又加寫一個含有女高音獨唱的第五樂章，全本《德意志安魂曲》才大功告成。一八六九年二月，《德意志安魂曲》在萊比錫正式演出大受歡迎，樂評家漢斯力克就盛讚此曲乃巴哈《B 小調彌撒》與貝多芬《莊嚴彌撒》以後最好的宗教音樂。

## 法國的《安魂曲》

自遼士的《安魂曲》雖然是一部具有宏偉戲劇性效果的作品，從宗教音樂的角度來看卻粗俗而缺乏宗教性，佛瑞曾公開表示他對白遼士《安魂曲》的不滿，認為部分樂章太過吵雜，這樣的想法，或許也是許多法國音樂家的想法，因為其他法國作曲家再也沒有寫作類似白遼士那般戲劇性《安魂曲》了。

法國安魂曲創作傳統，從凱魯畢尼（Luigi Cherubini，1760～1842）接續聖桑，再到佛瑞與杜魯菲（Maurice Duruflé，1902～1986）的這一條創作脈路，循著非正規《安魂曲》經文另闢蹊徑，簡單來說，他們的《安魂曲》比較不強調戲劇性，大多以法國式優雅來呈現。

凱魯畢尼雖出生於義大利，但年輕時即選擇於法國定居，也終老於巴黎，幾乎可算是法國人，他曾寫作兩首《安魂曲》，以一八三六年所創作之 C 小調《安魂曲》較為著名，這是為了法王路易十六遭處決周年紀念而作，內容大致延續傳統《安魂曲》形式，但另外於《聖哉經》與《羔羊經》之間加入《慈悲耶穌》，後世的佛瑞與杜魯菲也延續此一特色，這幾乎成為法國《安魂曲》傳統。

聖桑的《安魂曲》寫於一八七八年，雖然不是他的重要之作，但具備規律與優雅特質，最重要的是旋律好聽！小聖桑十歲的佛瑞所作之《安魂曲》則延續了聖桑的好聽，然而卻不只是好聽，還有其他特殊之處，佛瑞自己說：「我的安魂曲……被人批評說沒有表現出對死亡的恐懼，它被人稱之為死亡的搖籃曲。

然而，這正是我對死亡的感覺：一種快樂的救贖希望，一種能觸及永善的未來，而不是為逝去的人哀傷……也許我是想改變慣例，因為長久以來我在葬禮中擔任司琴的工作，已讓我對例行的儀式感到厭煩。我想要一些不同於往例的東西。」

佛瑞四十歲時父親過世，刺激他興起為死去的老爸寫一首安魂曲的企圖，這個念頭在次年開始付諸行動，沒想到天有不測風雲，再隔年老媽竟也撒手西歸，安魂曲遂變成紀念雙親的曲子，不過佛瑞堅持他寫作安魂曲的動機純粹是「為了滿足自己」而已，並不承認是為了紀念雙親或某人而作。一九二四年，這首安魂曲被用在佛瑞自己的葬禮中，真的滿足了他自己。

佛瑞這首《安魂曲》有些獨特之處，首先在形式上，此曲依序有《進堂詠》、《垂憐經》、《奉獻經》、《聖哉經》、《慈悲耶穌》、《羔羊經》、《請拯救我》、《領進天國》，這樣的安排與一般安魂曲慣例要包含《安息經》、《神怒之日》不同，佛瑞將最富戲劇性的《神怒之日》省略了，因為他覺得死亡不是恐懼，毋需審判更不必哀傷，死亡是救贖是希望，另一個原因是佛瑞在教堂擔任風琴師與合唱長，常常得接喪禮彌撒的差事，久而久之，對天主教的死板儀式感到厭煩，所以在寫作《安魂曲》時決心打破成規。

這部作品的第二項特殊之處是尺寸，整部作品的演出長度不超過四十分鐘，與莫札特、白遼士、布拉姆斯、威爾第等人所寫的其他幾首著名安魂曲相比，不論是樂曲長度或規模，都顯得嬌小玲瓏。舉例來看，布拉姆斯《德意志安魂曲》的長度已經排名倒數了，整首曲子唱完也要將近七十分鐘。規模呢？白遼士《安魂曲》動不動就編制兩百人大樂團、三百人大合唱團來做出驚天地、泣鬼神的效果；反觀佛瑞《安魂曲》，最初的編制也只要二十餘人的樂團與二十餘人的合唱團就夠了，樂團不用木管，連小提琴也省了（只在聖哉經中有獨奏樂段），夠簡單吧！現在常用的完整樂團編制則是後來才擴編的，但規模仍不算大。

此曲的第三項特殊之處是在於樂曲的風格，這首作品給人感覺既清純且高雅，任何段落都是平穩、寧靜、溫柔的格調，沒有戲劇性的興奮與沸騰，也沒有嚎啕大哭的悲慘感，自首至尾不慍不火地抒發永遠的安慰之情；當然，像白遼士或威爾第那種戲劇性的《安魂曲》聽起來會很過癮，但若以耐聽程度而言，佛瑞《安魂曲》毫無疑問排名首位。

佛瑞《安魂曲》的後繼者是杜魯菲的《安魂曲》，其架構與佛瑞作品接近，可說有異曲同工之妙，杜魯菲的《安魂曲》多了《領主詠》，架構更為完整。這首樂曲是杜魯菲受出版商委託所作，一九四七年，杜魯菲完成此曲，並將其題獻給自己父親。這首樂曲器樂編制較為特殊，除了大型管弦樂團版本，另有使用三把小號、定音鼓、豎琴、管風琴、弦樂器的版本，還有一個僅用管風琴伴

奏的版本，也就是說，這首《安魂曲》竟有三種配器版本。內容方面，杜魯菲的《安魂曲》內斂而不浮誇，因此成為二十世紀法國最具代表性的《安魂曲》。

## 英國的《安魂曲》

到了十九世紀下半葉，在各種宗教與文化背景的差異下，《安魂曲》逐漸失去了原本極為濃厚而正統的羅馬教會色彩，成為一種自由度很大的音樂表達形式，音樂家開始根據自己需求來譜寫《安魂曲》，原先純粹在喪禮中使用的儀禮音樂形式因此擴充表演舞台；內容方面，有些作曲家雖然借用《安魂曲》之名，卻不再遵循羅馬教會制訂的標準拉丁文彌撒經文形式，因為他們的《安魂曲》原本就不是為傳統羅馬教會的彌

撒典禮所作，前文提到布拉姆斯的《德意志安魂曲》便是一例，而《安魂曲》到了英國也走出自己的路，英國作曲家的《安魂曲》多半以標準的彌撒經文，混搭自選的英文內容，這似乎成為英國《安魂曲》特色。

布列頓是英國最重要的音樂家，他於二次大戰後，受託為毀於戰火的聖麥可大教堂（St. Michael Cathedral，Coventry）落成典禮創作音樂，於是布列頓寫了《戰爭安魂曲》，希望藉此喚醒世人記取戰爭的慘痛教訓，作品問世後受到歡迎，成為布列頓最知名大型作品之一。《戰爭安魂曲》編制龐大，用到三位獨唱者、男童合唱團、混聲合唱團、管弦樂團與管風琴，架構上保留拉丁文《安魂曲》外框，再混搭部份英文歌

詞，英文部分則採用英國反戰詩人歐文（Wilfred Owen，1893～1918）的詩作，而英詩內容正是此曲真正發人深省內涵所在。布列頓很有創意地利用獨唱與合唱將拉丁文與英文歌詞區隔，英詩由男高音、男中音獨唱或二重唱表現，拉丁文彌撒經文則由女高音與合唱團負責。

豪爾斯（Herbert Howells，1892～1983）是英國合唱音樂的重要作曲家，他的《安魂曲》是為自己兒子所寫，所以一直以私人文件保存，後來才同意出版這部作品。豪爾斯並不以傳統架構來寫作《安魂曲》，其內容只有第三、第五段為拉丁文歌詞，而且只重複一句「永遠的安息」，其他幾個段落則是選自英文聖經《詩篇》與《啟示錄》的歌詞。

一九八四年，盧特（John Rutter，1945～）也發表了一首《安魂曲》，這部作品與豪爾斯的《安魂曲》架構相近，同樣是七個段落，同樣是英文與拉丁文歌詞混搭，還選用同樣的英文聖經《詩篇》段落，但盧特用了較多的拉丁文歌詞。另一方面，盧特的《安魂曲》有部分理念是追隨佛瑞的《安魂曲》，他自己提到：「要讓這首《安魂曲》在形式上盡可能接近佛瑞的《安魂曲》理念……伴奏基本上是以管風琴為主，其他樂器只是為了要強化並添加色彩之用。」因此在配器上，盧特安排類似佛瑞《安魂曲》只有二十餘人的簡單編制，而內容上，也追隨佛瑞《安魂曲》插入《慈悲耶穌》段落。

與盧特《安魂曲》相呼應的是韋伯（Andrew Lloyd Webber，1948～）所作之《安魂曲》，以《歌劇魅影》（The Phantom of the Opera）等音樂劇聞名的韋伯之所以會跨足《安魂曲》，其實是因為兩個緣由，一是他父親於一九八二年過世，另一是《紐約時報》（New York Times）的一則小報導，提到一個高棉男孩面臨殺死他傷殘姊妹或是被殺的抉擇。韋伯《安魂曲》與盧特《安魂曲》同於一九八四年發表，他大致採用傳統拉丁文《安魂曲》架構，但也與盧特同樣插入《慈悲耶穌》段落，這段《慈悲耶穌》非常優美，由知名女星莎拉布萊曼（Sarah Brightman，1960～）唱紅後，更成為家喻戶曉的音樂。

盧特的同學泰凡納（John Tavener，1944～2013）也是英國最當紅作曲家，曾為黛安娜王妃葬禮作曲而聞名，他擅長具備冥想色彩或宗教氛圍的音樂，與盧特創造了一個新的宗教音樂盛世，讓在二十世紀原本已被忽略的宗教音樂，重新成為主流樂種。泰凡納創作《安魂曲》野心頗大，他在拉丁文彌撒經文中穿插可蘭經和蘇菲教派經文，以及吠陀經中的奧義書經文，企圖消弭時下宗教間的衝突於樂聲之中，音樂時而氣勢宏偉，時而靜謐平和，而樂曲中的東方風味，更顛覆過去所有《安魂曲》傳統。

## 還有什麼好東西

除了上述這些作品，其實像舒曼、德弗札克、懷爾（Kurt Weill，1900～1950）、卡巴列夫斯基（Dmitri

Kabalevsky，1904 ~ 1987)、潘德雷基（Krzysztof Penderecki，1933 ~）等重要音樂家，也都創作了好聽的《安魂曲》，他們有人以俄文寫作《安魂曲》，有人為紀念自己的國家而寫作《安魂曲》，最特別的是亨德密特之作，他竟然採用世俗的詩詞來譜寫的《安魂曲》。亨德密特於二次大戰時移居美國以躲避戰火，他於一九四五年接受著名合唱指揮家羅伯蕭（Robert Shaw，1927 ~ 1978）委託，為紀念逝世於任內的羅斯福總統（Franklin D. Roosevelt，1882 ~ 1945）及戰爭中喪生的美國人而作，亨德密特

採用美國詩人惠特曼（Walt Whitman，1819 ~ 1892）悼念林肯總統（Abraham Lincoln，1809 ~ 1865）的詩作《當去年的紫丁香在庭前綻放》（When Lilacs Last in the Dooryard Bloom'd）來譜曲，詩中三個重要象徵：盛放的紫丁香代表愛和哀悼，畫眉鳥象徵詩人的靈魂幽幽地訴說著愛與死亡，而那顆掉落的流星正是不幸去世的總統。三個象徵交錯呈現，傳達詩人最深的哀悼，亨德密特呼應惠特曼原詩意境，將此曲副題為《給我們所愛之人的安魂曲》，以期能表達相對敬意。

**莫札特：安魂曲　Mozart ／ Requiem**
貝姆指揮／維也納愛樂等
Böhm ／ Wiener Philharmoniker（Deutsche Grammophon）

**佛瑞：安魂曲　Faure ／ Requiem**
克路易坦指揮／音樂院音樂會協會管弦樂團等
Cluytens ／ Orchestre de la Societe des Concerts Conservatoire（EMI）

# 古典音樂的魔法世界
## 魔法音樂

說到魔法，就不能不提英國作家
J. K. 羅琳（本名 Joanne "Jo" Rowling，
1965～）的奇幻小說《哈利波特》（Harry
Potter）。從一九九七年的第一集《神
祕的魔法石》（Harry Potter and the
Philosopher's Stone）開張（台灣中譯版
二〇〇〇出版），到二〇〇七年出版的
第七集《死神的聖物》（Harry Potter and
the Deathly Hallows），被翻譯成七十幾
種語言，於兩百多個國家出版，據說是
世界上印量第三高的出版物（僅次聖經
和毛語錄）。除了小說以外，改編的電
影共八集上映時皆造成旋風，更遑論衍
生出來的 DVD、電玩與主題樂園等。

說到哈利波特的電影，就不能不提
到其電影配樂，哈利波特前三集《神祕
的魔法石》、《消失的密室》（Harry
Potter and the Chamber of Secrets）、《阿
茲卡班的逃犯》（Harry Potter and the
Prisoner of Azkaban）的配樂，都是由約
翰·威廉士（John Williams，1932～）
擔當，他賦予哈利波特音響上的生命，
那段經典的主題旋律〈嘿美主題曲〉
（Hedwig's Theme）簡直與哈利波特
劃上等號，即使第四集《火盃的考驗》
（Harry Potter and the Goblet of Fire）

改由派屈克·多伊爾（Patrick Doyle，
1953～）操刀，第五、六集《鳳凰會的
密令》（Harry Potter and the Order of the
Phoenix）與《混血王子的背叛》（Harry
Potter and the Half-Blood Prince）

由尼可拉斯·胡柏（Nicholas
Hooper，1952～）執掌，第七、八集《死
神的聖物 I、II》由亞歷山大·戴斯培
（Alexandre Desplat，1961）主導，都仍
然保留代表性的主題旋律。

哈利波特講的是魔法的故事，其電
影配樂總是要在施行魔法時，表現出畫
面該有的感覺。其實在古典音樂的世界
中，也有一些與魔法相關的作品，它們
所表現出來施行魔法的趣味，可一點都
不輸哈利波特電影音樂哦！

## 魔笛

音樂神童莫札特留給世人二十餘部
歌劇，最精采的是這些作品包含了三種
風格迥異的類型，有義大利喜歌劇、莊
歌劇，還有德國歌唱劇，他的最後一部
歌劇《魔笛》即屬於後者。在《魔笛》
中，每個角色的風格皆非常明確，像王
子與公主的詠嘆調屬於優美的小抒情調，
巴巴基諾與巴巴基娜所唱的是童謠式的

逗趣音樂，魔法師與夜后則表現強烈的戲劇性。歸納起來，《魔笛》的音樂雖大致是德國歌唱劇的形式，實際上卻融合了義大利莊歌劇、喜歌劇、教會音樂等各種元素，等於是所有莫札特歌劇最後的集大成之作。

《魔笛》故事描述年輕王子塔米諾，因遭大蟒蛇追逐，而逃到夜后領地，夜后的三位侍女救了塔米諾後，帶他去見夜后，夜后遂託塔米諾去搭救被魔法師薩拉斯妥擄去的女兒帕米娜。塔米諾答應夜后，與先前遇到的補鳥人巴巴基諾，帶著夜后所賜之魔笛一同前往薩拉斯妥居處。

到了薩拉斯妥住處後，塔米諾與巴巴基諾順利見到帕米娜，卻發現薩拉斯妥並非夜后所描述的惡棍，反倒夜后才是壞人。於是塔米諾與帕米娜藉著魔笛幫助，克服薩拉斯妥給他們的一連串試練而結合，巴巴基諾也得到可愛少女巴巴基娜，夜后則被打入黑暗之中。

《魔笛》的劇情其實荒謬而不合理，但由於劇中太多優美旋律，仍然廣受大眾喜愛。若深刻去探究莫札特的思想，可以發現此劇的背後意義是在反映共濟會思想。莫札特時代於歐陸流行的共濟會，是一種以行善與友愛為目的秘密結社，然而此會卻不容於當時的政府，因此加以查禁。《魔笛》中的薩拉斯妥代表的是維也納共際會領導人，而夜后即象徵奧國女王，莫札特一方面於此劇訴諸對女王查禁共濟會的不滿，一方面則稱頌共濟會透過試練，帶領人們走向光明的行為。

《魔笛》裡到處充斥著魔法的影子，夜后、魔法師薩拉斯妥都擁有法力，而夜后贈予塔米諾王子的魔笛、補鳥人巴巴基諾的魔鈴，也都具備逢凶化吉之魔力，絕對是不折不扣的魔法音樂。但最重要的是這部歌劇中無所不在的美妙旋律，像第一幕中的補鳥人巴巴基諾唱的〈我是一個快樂捕鳥人〉（Der Vogelfänger bin ich ja）生動活潑，刻畫出其快樂天性，還有第二幕中夜后唱的〈仇恨的火焰〉（Der Hölle Rache）既華麗又富於戲劇性，是最經典的女高音花腔詠嘆調，諸如此類聽了會著魔的樂曲，在這部歌劇裡不勝枚舉，應該是《魔笛》最厲害的魔法吧！

## 魔法師的小徒弟

與魔法有著最直接關係音樂，絕對是交響詩《魔法師的小徒弟》（L'apprenti sorcier），這首交響詩乃法國作曲家杜卡斯（Paul Dukas，1865～1935）於三十三歲時之作品。

《魔法師的小徒弟》乃古埃及民間故事，描述有一個法力高強的巫師，大致是像《哈利波特》中的鄧不利多那種等級的，能夠以魔法差遣任何東西為他服務，他的小徒弟對此魔法甚為欽羨，無奈師父仍不肯傳授，只好暗地裡竊聽偷學咒語。某天魔法師外出，小徒弟想施展偷學而來的魔法，卻搞得不可收拾，最後還是靠師父回來善後。德國大文豪歌德曾以這個故事寫作同名敘事詩，杜

卡斯則根據歌德詩作之法文譯本寫成交響詩。這首交響詩因為被用在迪士尼動畫電影《幻想曲》（Fantasia）中而聲名大噪，電影中的小徒弟即為米老鼠，畫得逗趣且超可愛，配上由低音管來表現的掃帚，把《魔法師的小徒弟》的幽默發揮的淋漓盡致。

整部交響詩分為三段，但段落之間並不分開。第一段為序奏，樂曲由寧靜神秘而短小的引子起頭，在中提琴與大提琴的持續和弦上加上高音域小提琴的下降音型，暗示神秘魔法世界。接著單簧管奏出掃帚主題，小徒弟趁師父不在，試驗一下竊聽來的咒語。

第二段是詼諧曲，先由低音管奏出掃帚的主題，表示小徒弟命令一把掃帚為他挑水的咒語靈驗了，掃帚立即來回挑起水來，隨後弦樂的撥奏，象徵掃帚一拐一拐挑水的動作，此時小徒弟不禁得意揚揚欣賞工作的進行。此時管弦樂音量加大，速度加快，象徵水缸裡的水越來越滿，當小徒弟想要命令掃帚停止時，才發覺他不會停止的咒語，水從缸裡溢滿出來，驚慌失措的小徒弟拿起斧頭劈向掃帚，音樂頓失力量，掃帚被劈成兩半倒下；一會兒，被劈成兩半的掃帚又分別站了起來，持續其挑水工作，此時除了原來低音管奏出的主題，又加入低音豎笛競奏，樂曲變得更加高昂，整個房子都積滿了水。

正當狀況無法收拾，第三段的尾奏由銅管樂器的號角宣示師父回來，沉重的樂句表現解除魔法之咒語，音樂立即平靜下來，序奏的引子再現，一切恢復原狀。

這首樂曲之所以受歡迎，是因為管弦樂完全表現出施魔法的畫面、掃帚挑水的滑稽與小徒弟的驚慌，閉上眼睛欣賞，畫面簡直歷歷在目。

## 魔彈射手

《魔彈射手》原文為《Der Freischutz》，若依照字面其實應該翻譯叫《自由射手》才對，但是猶如台灣片商翻譯進口電影片名，其實都依照了內容加上想像空間，常比字面上的翻譯更佳，例如電影《Mission Impossible》，照字面的新譯名《不可能的任務》就不如過去同名電視影集的《虎膽妙算》來的有韻味，所以我覺得譯做《魔彈射手》也比《自由射手》更棒。

這部歌劇的故事背景是十世紀時的波希米亞森林，以護民官的女兒阿嘉特與獵人馬克斯的戀情為重心。依照慣例，馬克斯如在射擊比賽優勝，不但可勝任護民官，還可以娶阿嘉特為妻，可是預賽中馬克斯的成績並不理想，另一位曾與魔鬼交易的獵人卡斯巴遂慫恿馬克斯，去與魔鬼薩密爾交易以成為自己的替身，把靈魂賣給魔鬼。在這項交易中，賣方的報酬是七顆魔彈，前六顆可依賣方的意思百發百中，第七顆則由買方操縱；原本魔鬼要操縱馬克斯的第七顆子彈打中阿嘉特，阿嘉特卻因老隱士贈送的花環而倖免，子彈打中了壞心的卡斯巴，馬克斯被發現曾與魔鬼接觸而遭放逐，幸好適時得到老隱士的幫助調停，改為一年的試煉後寬恕，並任命為護民官。

可別小看這個簡單故事背後隱藏的哲理哦，老隱士的戲份雖不重，卻代表德國人心目中賞善罰惡的上帝呢！馬克斯雖曾誤入歧途，但因知錯懺悔仍得到上帝寬恕，卡斯巴不知悔改，終究得到處罰；而阿嘉特代表的是愛，在邪惡勢力的肆虐下，愛的力量還是可以穿透黑暗，綻放光芒。

韋伯在《魔彈射手》中加入許多新鮮有趣的玩意兒，例如第二幕在狼谷鑄造魔彈的場景，又有貓頭鷹，又有死人骷髏頭，還用陰森詭譎的管弦樂搭配鬼火、妖魔的出現來製造氣氛，令人不禁毛骨悚然，簡直就現代恐怖片的雛形。

在《魔彈射手》中有許多耳熟能詳、討人喜愛的曲子，像一開始的序曲中那段法國號序奏，就是我小學畢業時唱的畢業歌，我還記得被填上的中文歌詞是「歌聲淒，琴聲低……」，另外第三幕射擊比賽前的獵人合唱，好像小時候也唱過；此外，其他名曲中還有幾首阿嘉特唱的詠嘆調，而我個人最喜愛的一首曲子則是由另一位女主角安珍所唱的小抒情調。這個安珍的角色其實與劇情發展並無直接的關係，她是馬克斯的表妹，阿嘉特的閨中好友，在劇中扮演當阿嘉特心情不好時，安慰她、逗她開心的人物，戲份竟也蠻重的，這曲我心愛的小抒情調，正是第二幕中安珍為了使阿嘉特開懷所唱的，非常可愛。

## 灰姑娘

根據《灰姑娘》所創作的音樂中，最著名的是義大利歌劇大師羅西尼的歌劇《灰姑娘》（La Cenerentola），與俄國作曲家普羅高菲夫的《灰姑娘》（Zolushka，Op.87）。羅西尼把《灰姑娘》寫實化了，去除其中虛幻成分，以當時流行的喜歌劇方式來處理此一童話，但是缺乏了魔法的趣味，此處就不再贅述。

普羅高菲夫一生共創作八齣芭蕾舞劇配樂，前面五部創作於蟄居西歐時期，規模都不大，一九三二年回歸蘇聯定居後所創作的《羅密歐與茱麗葉》、《灰姑娘》、《石花的故事》則皆為長篇，風格則更趨於浪漫，同樣充斥許多優美旋律，可以說繼承了前輩柴科夫斯基的俄羅斯舞劇配樂傳統。

在完成《羅密歐與茱麗葉》後，普羅高菲夫於一九四一年著手譜寫《灰姑娘》，他採用佩羅的原著版本，由佛爾可夫（Nikolai Volkov）改編為劇本，然而正當開始寫作，就傳出希特勒進軍蘇俄的消息，於是作曲者又將《灰姑娘》擱置一旁，寫起有關戰爭的音樂，斷斷續續工作一段時間，一九四四年完成全曲，一九四五年在莫斯科波修瓦劇院首演。

全劇由序曲與四十九首小曲子組成，分為三幕，短小的序曲之後，第一幕共十八曲，在灰姑娘辛德蕾拉家裡展開，繼母與兩個女兒德奧特與阿洛娃莎為了一件披肩爭執不下，辛德蕾拉則在一旁忙著家事。第四曲是化裝成老乞丐的仙女來到辛德蕾拉家要求施捨，繼母要把她趕走時，辛德蕾拉把自己分得的一點麵包送給仙女，仙女感激地離去。第五到第九曲則是繼母與兩個女兒忙著準備

去皇室的舞會，請老師來教舞，他們不讓辛德蕾拉去，辛德蕾拉只得在他們離去後，自己拿著掃帚當舞伴，幻想自己去參加舞會。第十至十六曲是之前化妝成老乞丐的仙女帶著春、夏、秋、冬四位妖精出現，以魔法幫辛德蕾拉裝扮，好讓她可以如願去參加舞會。在第十七至十八曲中，仙女揮舞魔杖出現一個時鐘，警告辛德蕾拉一定要在十二點魔法消失前回來，否則將恢復破爛裝扮，辛德蕾拉欣然趕往宮廷舞會。

　　第二幕共十九曲，場景是宮廷舞會現場，第十九到二十七曲都是讓不同人展現舞技的音樂，辛德蕾拉則於第二十八曲抵達舞會，全場無不驚艷，舞會主人的王子更是愛上了辛德蕾拉，在王子與辛德蕾拉獨舞後，優美的第三十五曲則是他們倆人互訴情意的雙人舞。第三十六曲仍是快樂的圓舞曲，然而第三十七曲出現戲劇性的反差，時鐘出現指向十二點，辛德蕾拉慌張地奔向階梯，不慎掉落一隻鞋子，被王子拾獲。

　　第三幕共十二曲，第三十八到四十三曲是王子四處尋找辛德蕾拉的段落，第四十四曲則回到辛德蕾拉家中，繼母所生的兩姐妹兀自爭論不休。第

四十六曲時，王子尋訪到了這個房子，拿出拾獲的鞋子給德奧特與阿洛娃莎試穿皆不合，第四十七曲輪到灰姑娘試穿，當然順利吻合，仙女隨之出現湊合兩人，於是兩人在最後的四十八至四十九曲中幸福共舞。

《灰姑娘》本質上是比較抒情的作品，然而普羅高菲夫畢竟是近代人，音樂自然以戲謔性的語法來呈現，尤其魔法的場面可就刺激啦，例如第三十七曲在舞會現場，十二點鐘魔法將消逝的瞬間，普羅高菲夫將那種驚恐情緒表現的入木三分。可能因同樣取材自童話故事，

普羅高菲夫特別將《灰姑娘》題獻給柴科夫斯基，頗有承襲柴科夫斯基芭蕾音樂《天鵝湖》、《睡美人》、《胡桃鉗》的意味。

*Chapter 3-3* | 投資標的推薦

**莫札特：歌劇《魔笛》　Mozart / Die Zauberflöte**
貝姆指揮 / 柏林愛樂
Böhm / Berliner Philharmoniker（Deutsche Grammophon）

**杜卡斯：《魔法師的小徒弟》　Paul Dukas / L'apprenti sorcier**
安塞美指揮 / 瑞士羅曼德管弦樂團
Ansermet / L'Orchestre de la Suisse Romande（Decca）

**韋伯：歌劇《魔彈射手》　Weber / Der Freischütz**
克萊巴指揮 / 德勒斯登州立樂團
Kleiber / Staatskapelle Dresden（Deutsche Grammophon）

**普羅高菲夫：《灰姑娘》　Prokofiev / Zolushka**
阿胥肯納吉指揮 / 克里夫蘭管弦樂團
Ashkenazy / The Cleveland Orchestra（Decca）

♫
古典音樂的魔法世界

# 古典音樂見鬼了
## 鬼月話鬼樂

農曆七月是民俗鬼月，每年到了這個時候，各種繪聲繪影的傳說總是自動蔓延，還有許多奇奇怪怪的禁忌，增添鬼月的靈異氛圍。此時，古典音樂也不能免俗地來湊個熱鬧，讓農曆七月也增添一點文藝氣息！

### 吉賽兒

以芭蕾舞劇《吉賽兒》（Giselle）留名的亞當（Adolphe Adam，1803 ～ 1856）其實是一曲歌王，儘管他曾寫作八十首以上的舞台音樂作品，然而時至今日，大家也只記得《吉賽兒》而已。

《吉賽兒》的誕生來自於幾位功臣，初始的發起人是法國詩人哥提耶（Théophile Gautier，1811 ～ 1872），動機則是因為讀了德國詩人海涅（Heinrich Heine，1797 ～ 1856）於《德國古譚》（De l'Allemagne）裡提到的一段中世紀民間傳說：「雲霧繚繞的哈茨山（Harz）間，柔美月光壟罩下的易北河（Elbe）畔，那裡『薇麗』（Wilis）出沒，她們是結婚前不幸去世的少女鬼魂，由於生前喜愛跳舞，到了陰間後變成舞蹈幽靈，每至深夜群聚森林跳舞，並誘惑年輕男子邀其狂舞而死。」

哥提耶覺得這段故事很美，他在編劇聖喬治（Jules-Henri Vernoy de Saint-Georges，1799 ～ 1875）與編舞柯拉里（Jean Coralli，1779 ～ 1854）協助下，將這個幽靈傳說寫成劇本，並委託亞當譜曲，而亞當只花了三個禮拜就神速完成音樂部分。一八四一年六月，《吉賽兒》芭蕾舞劇於巴黎首演，當時由葛麗西（Carlotta Grisi，1819 ～ 1899）掛帥擔當女主角，她老公培羅（Jules-Joseph Perrot，1810 ～ 1892）則負責編舞，精湛舞藝加上傑出編導，配上亞當的優美配樂，讓《吉賽兒》首演博得好評，據說葛麗西的薪資也因此三級跳。

《吉賽兒》的故事敘述花樣年華的吉賽兒與喬裝為農夫的領主之子艾爾伯特一見鍾情，吉賽兒因此拒絕了另一位追求者獵人西拉里昂，西拉里昂發現艾伯特其實是領主之子，於是向吉賽兒舉發其身分。吉賽兒知道自己門不當戶不對，無法跟艾爾伯特結合遂自殺而死。死去的吉賽兒變成了傳說中的「薇麗」，受女魔王蜜兒塔控制，夜夜與其他薇麗一起引誘男子狂舞而死。

艾爾伯特來到森林悼念吉賽兒，蜜兒塔命令吉賽兒誘惑艾爾伯特，死後仍

深愛艾爾伯特的吉賽兒不忍他喪命，暗示艾爾伯特千萬不可離開她墓碑上的十字架，但艾爾伯特仍忍不住與吉賽兒共舞，終至心力交瘁倒地，千鈞一髮之際黎明鐘聲響起，蜜兒塔招回所有薇麗，徒留惆悵不已的艾爾伯特。

看完劇情介紹，是否覺得似曾相似呢？沒錯，這故事的下半段與一九八七年流行的香港電影《倩女幽魂》有異曲同工之妙。《倩女幽魂》演的是書生寧采臣因大雨被迫留宿破廟，被古琴聲引至郊野而與女鬼聶小倩相遇，小倩為千年樹妖姥姥所控制，被迫引誘凡人以方便姥姥吸乾其肉身與魂魄。姥姥命令小倩誘惑寧采臣，小倩卻為其真情所動而不願加害，之後寧采臣求助道士燕赤霞打敗姥姥，並幫助小倩投胎轉世。

《倩女幽魂》採取全新的特技和美術手法來包裝傳統的聊齋故事，加上黃霑饒富趣味的幾首電影歌曲，使本片跳脫以往鬼片的陳腔濫調而得以紅極一時。同樣的，《吉賽兒》號稱浪漫芭蕾時期的經典代表舞劇，除了極佳的編舞，亞當活用主題動機串聯全劇，讓音樂與劇情產生連結，舞蹈也因此能夠融入音樂，整體表現力自然大幅增強，這在當時可算是打破窠臼的嶄新手法，也開拓了近代芭蕾舞曲的里程碑。《吉賽兒》之後，亞當的徒弟德利伯（Léo Delibes，1836～1891）克紹箕裘，寫出更棒的芭蕾舞劇《柯貝莉亞》（Coppélia）和《席爾維亞》（Sylvia），將法國的芭蕾音樂再次發揚光大。

## 荒山之夜

地下發出詭異聲響，黑夜精靈現形，黑夜之神傑諾波隨之出現，黑夜儀式開始舉行，精靈饗宴展開；當饗宴達到頂點，傳來教堂鐘聲，黑夜精靈一哄而散消失無蹤，黎明到來。

這是穆索斯基寫在交響詩《荒山之夜》總譜上的附註，顯而易見，《荒山之夜》乃純粹標題音樂，描寫的正是荒山鬼怪之夜間饗宴。音樂在小提琴的纖細音型開頭中，木管與銅管先後高亢吹奏，代表精靈們的騷動。之後是此一音型各式各樣的反覆，當漸強漸快到最高潮時，傳來遠處教堂鐘聲，幽靈們慢慢消逝，最後在豎琴與木管的靜謐合聲中結束。

穆索斯基於一八三九年出生俄國卡雷弗（Karevo）一個富裕的貴族家，幼年隨母親學習鋼琴，十三歲進入陸軍官校就讀，十七歲畢業後在陸軍服務，但在十九歲時立志當一位音樂家，於是毅然辭去軍職，一方面在政府機關服務，一方面持續作曲。他曾與巴拉基列夫、dj庫宜、鮑羅定、林姆斯基—高沙可夫合組俄國五人團，深入研究俄國的民族語言與音樂，並大膽使用俄國民族音樂要素作曲，對推廣俄國音樂不遺餘力。

交響詩《荒山之夜》雖是穆索斯基代表作之一，但卻是經由他人修訂完成的作品。此曲最早是穆索斯基一八六〇年時，根據孟格登（Baron Georgy Mengden）的戲劇《魔女》譜的曲子其中一段，一八六七年，穆索斯基再將其寫

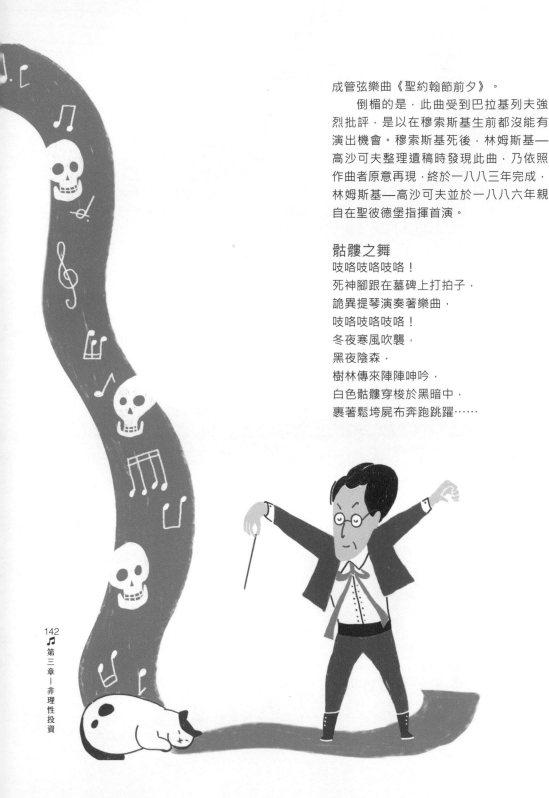

成管弦樂曲《聖約翰節前夕》。

　　倒楣的是，此曲受到巴拉基列夫強烈批評，是以在穆索斯基生前都沒能有演出機會。穆索斯基死後，林姆斯基—高沙可夫整理遺稿時發現此曲，乃依照作曲者原意再現，終於一八八三年完成，林姆斯基—高沙可夫並於一八八六年親自在聖彼德堡指揮首演。

骷髏之舞
吱咯吱咯吱咯！
死神腳跟在墓碑上打拍子，
詭異提琴演奏著樂曲，
吱咯吱咯吱咯！
冬夜寒風吹襲，
黑夜陰森，
樹林傳來陣陣呻吟，
白色骷髏穿梭於黑暗中，
裹著鬆垮屍布奔跑跳躍……

吱咯吱咯吱咯！
鬼魂們因興奮而顫慄，
舞步中混雜著骨骸撞擊聲響，
淫亂情侶同坐在青苔上，
恍若享受著往日甜蜜時光……
吱咯吱咯吱咯！
死神無止境地拉奏著刺耳樂器，
羅衫輕滑，
舞者裸骸全露，
她的年輕舞伴深情摟她入懷，
敢問小姐，
原是公爵或伯爵夫人？
窮流浪漢成了翩翩紳士，
可是她欲拒還迎，
卻將這鄉巴佬當男爵……
吱咯吱咯吱咯！
多麼喧囂擾嚷！
亡靈牽手圍圈圈狂舞！
吱咯吱咯吱咯！
國王與偷兒擁擠跳著……
忽然間雞鳴破曉，
大家前推後擠，
四散奔逃，
啊！亡靈世界一夜良宵，
生命平等，
死亡萬歲！

這是法國詩人卡薩利斯（Henri Cazalis，1840～1909）的詩作《骷髏之舞》（Danse Macabre），描寫一群骷髏於墓地狂舞的情景，一八七三年，法國作曲家聖桑以這首詩作，譜寫為由鋼琴伴奏之藝術歌曲，而完稿後不久，他又將此曲擴充為管弦樂交響詩型式。說到交響詩，聖桑先後以詩入樂，譜寫了四部交響詩作品，包括一八七二年的《溫華爾的紡車》（Le round d'Omphale）、

一八七四年的《骷髏之舞》、一八七五年的《費頓》（Phaéton）、與一八七七年的《少年赫克利斯》（La jeunesse d'Hercule），其中最常被演奏的就是這首《骷髏之舞》，因為旋律可親令人耳熟能詳，聖桑自己想必也愛不釋手，後來自己又編寫了一個管弦樂伴奏的《骷髏之舞》歌曲版本。

在音樂史上，聖桑與莫札特、孟德爾頌並列神童，據說他兩歲半時即能以鋼琴彈奏樂曲，三歲就嘗試作曲，七歲起接受正規音樂訓練，十歲時舉行第一次公開的鋼琴演奏會，安可曲是「貝多芬奏鳴曲任選其一背譜演奏」，臭屁吧！小神童十三歲進入巴黎音樂院，開始學習管風琴與作曲，他顯然將這兩種技能都學得相當好，就拿作曲來說吧，他求學期間已寫了兩首交響曲，A大調那首作於十五歲時，F大調的那一首則是聖桑三年後贏得聖賽西爾學會的波爾多大獎（Societe Sainte-Cecile de Bordeaux）的作品；除了音樂以外，聖桑的多才多藝也是出名的，不但文學、哲學、藝術、戲劇等皆涉獵極深，而且還擅長天文學與考古學呢！如此博學，難怪會注意到荒誕詩作《骷髏之舞》。

樂曲以十二聲豎琴D音開頭，象徵午夜鐘聲，死神演奏的小提琴隨之登場，引導出圓舞曲律動，天主教《末日經》（Dies Irae）旋律的主題動機不斷反覆，逐漸加入更多樂器，尤其是木琴敲奏的叮咚聲，有如骷髏加入舞蹈；當音樂達到高潮後，雙簧管吹奏出雞鳴，骷髏倉皇逃入墳墓，只剩下死神嘆息！

《骷髏之舞》寫的是一堆骷髏開派對，標題看似驚悚，內容卻歡愉熱鬧，聖桑巧妙以妖嬈詭異的小提琴獨奏象徵

死神，喜感的木琴敲奏則是骷髏撞擊聲，樂曲裡處處充斥著黑色幽默，令人不得不佩服作曲者的神來之筆。

## 嘆息之歌

　　寫作交響曲一首比一首長的馬勒寫過清唱劇？清唱劇不是巴洛克的音樂形式嗎？

　　不要懷疑，馬勒就是寫過清唱劇，被許多馬勒迷忽略的《嘆息之歌》（Das klagende Lied），是馬勒二十歲時候所寫的清唱劇，初稿在一八八〇年十一月一日於維也納完成，這是他自認夠份量的初試啼聲之作，並寄望此曲能夠一鳴驚人，期待能藉由這部作品建立作曲家的地位。

　　這部清唱劇由〈森林的故事〉（Waldmärchen）、〈吟遊詩人〉（Der Spielmann）、〈婚變〉（Hochzeitsstück）三個部份組成，編制包括各部獨唱、合唱與管弦樂團，乃馬勒早期的大型作品。〈森林的故事〉描寫一位公主，允諾要嫁給找到紅花的人，於是一對兄弟就去森林找紅花，弟弟找到紅花後在一棵樹下打起盹來，結果被哥哥殺掉搶走紅花。〈吟遊詩人〉描寫一位吟遊詩人在森林中撿到弟弟的骨頭，把它製成一把笛子，當吟遊詩人吹奏這把笛子時，弟弟的鬼魂藉著笛聲吐露出身世：「為了一朵美麗燦爛的花朵，我被我的哥哥害死……」樂師於是到各地吹奏這首嘆息之歌。〈婚變〉的背景則是宴會場合，國王與皇后要舉行婚禮時，樂師趕到吹

奏笛子：「啊！哥哥，我親愛的哥哥，是你殺害我，現在吹奏的笛子，正是我的屍骨！」婚宴現場立即變得陰森恐怖，古老的城牆隨之崩塌。

　　《嘆息之歌》的文字部份融合德國民間傳說、格林童話、還有一些德國浪漫主義作家、詩人的元素，當時馬勒似乎醉心於靈異題材，因此搞出這樣一部鬼故事。在音樂部份，這部初試啼聲的大型作品似乎難逃李斯特、華格納甚至布魯克納的影響，無論如何，才二十歲的馬勒已經盡力表現自己的風格了，《嘆息之歌》裡隱含的凄涼與不安，的確是他特有的音樂個性。

　　一八八八年，馬勒將〈森林的故事〉刪除，《嘆息之歌》就一直以兩個部份的形式存在，就連馬勒自己也從未聽過原始三部版本的《嘆息之歌》，直到馬勒死後，〈森林的故事〉於一九三四年才在布魯諾被演出。一九三五年，維也納則首次演出加上〈森林的故事〉的《嘆息之歌》，但原始三部版的《嘆息之歌》手稿卻是在一九六九年才公諸於世，因此即使到了現在，也還不如馬勒的交響曲那般流行。

**亞當：《吉賽兒》Adam ╱ Giselle**
鮑寧吉指揮 ╱ 柯芬園皇家歌劇院管弦樂團
Bonynge ╱ Orchestra of the Royal Opera House, Covent Garden（Decca）

**聖桑：《骷髏之舞》　Saint-Saëns ╱ Danse Macabre**
杜特華指揮 ╱ 倫敦小交響樂團等
Dutoit ╱ London Sinfonietta（Decca）

**穆索斯基：《荒山之夜》、《展覽會之畫》**
**Mussorgsky ╱ Night on Bald Mountain, Pictures at an Exhibition**
葛濟夫指揮 ╱ 維也納愛樂
Gergiev ╱ Wiener Philharmoniker（Philips）

**馬勒：清唱劇《嘆息之歌》　Mahler ╱ Das klagende Lied**
布列茲指揮 ╱ 倫敦交響樂團等
Boulez ╱ London Symphony Orchestra（CBS ╱ Sony）

# 傳承馬勒的指揮家

## 徒弟與轉世

最早看出馬勒作品價值，而全力支持的就是華爾特（Bruno Walter，1876～1962），他是與馬勒關係最密切的指揮家，畢生推廣馬勒音樂。伯恩斯坦自認為是馬勒投胎轉世，因而在華爾特之後接棒，錄下全世界第一套馬勒交響曲全集，馬勒的音樂終於在他們兩人努力之下，於一九七〇年之後大放異彩成為顯學，有此可知，華爾特與伯恩斯坦是最重要的馬勒指揮家，此處由他們兩人談起，再看其他指揮家的馬勒。

### 初生之犢不畏虎

一八九一年，三十一歲的馬勒辭去布達佩斯皇家歌劇院總監職位，漢堡市立歌劇院監督波里尼（Bernhard Pollini，1838～1897）聽到消息，立即邀請馬勒過來擔任首席指揮。隔年，馬勒再接任漢堡定期音樂會指揮一職，這讓他忙碌不已，實在需要一位有才幹的左右手來輔助他，此時，華爾特出現了。

華爾特出生於柏林，原名許萊辛格（Bruno Schlesinger），父親在一家商店擔任帳務工作，是個卑微的猶太人，許萊辛格即為猶太人常見之姓氏。華爾特八歲時開始學鋼琴，在音樂院也主修鋼琴，所以鋼琴造詣極深。一八九三年，他出任科隆歌劇院的副指揮，正式展開指揮生涯。由於馬勒的第一號交響曲在威瑪演出招致嚴苛樂評，讓華爾特對馬勒這號人物產生興趣，他很想見識一下這位爭議性的話題人物，就向漢堡市立歌劇院監督波里尼毛遂自薦。一八九四年，年僅十八歲的華爾特被錄用為漢堡市立歌劇院的助理指揮，負責排練與合唱指揮。華爾特在他所寫的《主題與變奏》（Theme and Variations）一書中，描述他初次見到馬勒的情形：

「你就是新來的助理指揮？鋼琴彈得好嗎？」馬勒問道。

我想說，在這麼不凡的人面前沒必要故作謙虛，於是回答：「好極了。」

馬勒又問：「你識譜能力強嗎？」

我又據實以告：「是的，很強。」

「那麼你對常被演出的歌劇劇碼熟不熟？」

我回答：「熟得很。」

馬勒聞言放聲大笑，親切地拍拍我的肩膀，以一句話結束交談：「很好很好，聽起來是不錯的開始。」

就這樣，華爾特在漢堡與馬勒共事兩三年時光，華爾特的滿腹才華讓馬勒非常欣賞，除了在工作上給予指導與鼓勵，私底下更將華爾特視為知己，一天到晚混在一起，不是討論叔本華、杜斯妥也夫斯基、尼采，就是彈奏舒伯特、莫札特、舒曼、德弗札克的鋼琴四手聯彈，華爾特也常參加馬勒的家庭音樂會，當他因為幫忙馬勒而越來越忙碌時，其生活瑣事甚至由馬勒的妹妹打理。儘管華爾特是個菜鳥，年紀只有馬勒的一半，又是馬勒下屬，社會地位上更是遠不及馬勒，但兩人的友誼卻不受輩份或禮數所拘，讓華爾特如沐春風：「我有幸得以窺視廟堂之美。馬勒的形貌舉止，對我來說有如天才、甚至魔鬼的化身，我彷彿置身仙境，馬勒的人格魅力實在是難以形容，我只能說，對我這樣的年輕音樂家影響頗大，讓我整個人生觀都為之改觀。」

除了跟在馬勒身邊學習指揮，華爾特還見證了馬勒許多創作活動，舉例來說，一八九五年夏天，當馬勒創作第三號交響曲時，華爾特是唯一在他身邊的友人，有一次他與馬勒在山中散步，馬勒突然回頭對他說：「不用看了，這些景色我都已經譜入樂曲中。」漸漸地，馬勒再也不能缺乏華爾特這位左右手了。一八九七年，馬勒接任維也納國立歌劇院總監，他又千方百計想把華爾特弄到他身邊，一九〇一年九月，華爾特終於在他推薦下，接任維也納國立歌劇院副指揮。可別小看華爾特加入維也納歌劇院的艱辛過程，維也納對猶太人頗為排斥，當初馬勒也是改信天主教才進得了維也納國立歌劇院。

馬勒建議同為猶太人的華爾特更改「許萊辛格」這個猶太味道濃厚的姓氏，華爾特左想右想，覺得華格納的樂劇《紐倫堡的名歌手》中，騎士華爾特的藝術理想主義與自己接近，於是便改姓華爾特，所改姓氏在華爾特一九〇二年成為奧地利公民時法律生效。儘管如此，華爾特的年紀輕資歷淺，加上他是猶太人這個事實，仍落為有心人攻擊箭靶，一開始他無可避免被人貼上馬勒跟屁蟲的標籤，而憎惡馬勒的反猶人士，更經常藉著批鬥華爾特來打擊馬勒。

## 最佳代言人

華爾特跟隨馬勒期間，馬勒對他非常慷慨，尤其在分配演出曲目上，給予華爾特非常多機會，一方面因為馬勒早年當助理指揮時受過他人冷落待遇，另一方面是他太欣賞華爾特，對其才華深具信心。在馬勒的鼓勵提攜下，華爾特的羽翼日益強健，馬勒去世後，他逐漸成為一代指揮大師，先於一九二二至一九三二年擔任慕尼黑歌劇院音樂總監的職位，然後歷任萊比錫布商大廈管弦樂團總監、維也納國立歌劇院音樂總監職務，而華爾特長期追隨馬勒的經驗，更使他成為最了解馬勒的音樂家。

在維也納成家的華爾特，於希特勒合併德奧事件爆發時，體認到奧地利並非久居之地，他先是為了逃避納粹而

於一九三八年流亡法國並取得法國公民權，翌年再應邀赴美，當時華爾特已經六十四歲了，他很幸運地在美國展開了他的音樂第二春，合作的主要對象是紐約愛樂。在與紐約愛樂合作很長一段時間中，華爾特總是極有耐心地訓練團員，他重視樂曲內含更甚於技巧，給團員帶來不同的視野。大多數時間，華爾特都是平易近人的謙謙君子，但他也有堅持而不妥協之處，那就是馬勒的音樂。

華爾特剛到紐約指揮紐約愛樂的時候，除了他自己之外，沒有別人願意指揮馬勒的音樂，因為馬勒儼然是票房毒藥，每次演出售票處總是門可羅雀；然而華爾特還是堅持要演馬勒，而且還與哥倫比亞唱片公司（CBS，現在的 Sony BMG）留下部份珍貴馬勒錄音，包括了一九四六年的第四號交響曲、一九四七年的第五號交響曲。一九六〇年四月，八十五歲的華爾特宣布退休，指揮紐約愛樂告別演出，曲目是舒伯特的《未完成交響曲》與馬勒的《大地之歌》，他也在一九六〇年指揮紐約愛樂留下《大地之歌》珍貴錄音。

退休之後的華爾特原想閒雲野鶴過生活，然而，哥倫比亞唱片公司卻不放過他，竟然在華爾特所住的洛杉磯成立哥倫比亞交響樂團繼續錄音。這是專門給華爾特的御用樂團，華爾特與這個樂團留下了馬勒第一、二、九號交響曲錄音。

除了哥倫比亞唱片公司為華爾特所做的馬勒錄音外，華爾特還在 EMI 與 Decca 留下了第九號交響曲與《大地之歌》錄音。在馬勒過世後，遺作的第九號交響曲及《大地之歌》都是由華爾特世界首演，這兩個作品對華爾特而言自然意義非凡。一九三八年，就在華爾特離開維也納流亡法國前夕，他與子弟兵維也納愛樂錄下馬勒的第九號交響曲，儘管音效比一九六一年與哥倫比亞交響樂團合作的 CBS 版本爛多了，但華爾特與維也納愛樂正是首演這首交響曲的組合，因此這個珍貴記錄有其特殊意義，而且維也納愛樂在很抱歉的錄音中，仍流露出高貴音色，這是美國樂團所難以比擬的。

二次大戰後，華爾特於一九四八年五月應維也納國立歌劇院之邀，為雕塑家羅丹（Auguste Rodin，1840 ~ 1917）所作的馬勒胸像復元儀式重返維也納，他不忍目睹滿目瘡痍的歌劇院而繞道避開；第二天，當華爾特指揮昔日合作的維也納愛樂排練過後，忍不住稱讚維也納愛樂：「這才是固若金湯、永不毀損的維也納本色，樂團精妙的音色，跟我一八九七年初次聆賞時完全一樣，其質地絲毫未變。」維也納人含淚歡迎華爾特回到故鄉，但是華爾特卻不願離開在他苦難時向他伸出溫暖雙手接納他的美國。

稍後的一九五二年，華爾特與維也納愛樂在 Decca 錄下最經典的《大地之歌》，他邀請一九四七年在愛丁堡音樂節同台演出《大地之歌》的女中音費瑞兒（Kathleen Ferrier，1912 ~ 1953）參予，

當時費瑞兒已經知道自己得到癌症而命在旦夕,因此唱出發自內心的悽愴,使這個《大地之歌》特別感人肺腑。當然,他於一九六〇年再度錄製《大地之歌》,有男高音霍夫利格(Ernst Haefliger,1919 ~ 2007)加持,也是值得一聽的圓熟之作。

華爾特是一位宅心仁厚的音樂家,他指揮的馬勒作品也流露出圓潤醇厚個性,比起新一代指揮多了溫暖和高貴;他利用旋律起伏讓音樂自然歌唱,感覺上把馬勒變輕鬆了,但卻深刻且具備廣大包容力。華爾特的情緒起伏是中庸的,好似太極般亦柔亦剛,但音色對比與抑揚頓挫卻不含糊,每個聲部仍一清二楚,真是不可思議的演奏。

## 第二故鄉

除了華爾特的傳承,早期推廣馬勒音樂的指揮家還有孟格堡(Josef Willem Mengelberg,1871 ~ 1951)與克倫貝勒(Otto Klemperer,1885 ~ 1973),他們兩人都與馬勒相識,因而大力推廣馬勒音樂。

一九〇二年,當第三號交響曲首演時,馬勒曾招待孟格堡在其私人包廂觀賞,當時擔任阿姆斯特丹大會堂管弦樂團指揮的孟格堡禮尚往來,隔年即安排馬勒到荷蘭首都指揮演奏其第一與第三號交響曲,馬勒從那時候才知道有荷蘭這麼一個國家。

這次的演出無疑是成功的,馬勒逐漸喜歡上荷蘭,不久便將這個城市當作他的第二音樂故鄉。一九〇四年,馬勒再赴阿姆斯特丹指揮演奏自己的第四號交響曲、《悼亡兒輓歌》、《嘆息之歌》,其中第四號交響曲的演出非常別出心裁,先由馬勒自己指揮演奏,然後孟格堡再指揮演奏一次,馬勒演出後曾說:「現在我終於安心了,孟格堡是能夠讓我託負這首作品的人。」之後,馬勒又在一九〇六年與一九〇九年到阿姆斯特丹,分別演出第五與第七號交響曲。馬勒去世之後,孟格堡於一九二〇年在阿姆斯特丹舉辦「馬勒週」,持續推廣馬勒,可惜他留下的錄音太少,只有一九三九年那傳說已久的第四號交響曲,現在已經不易尋獲,根據紀錄,他是以直接而客觀方式演奏馬勒的始祖。

馬勒對克倫貝勒有決定性的影響。一九〇五年,二十出頭的克倫貝勒被找去一場馬勒的第二號交響曲演奏會幫忙,他的工作是擔任台下小樂隊的指揮。演出前,馬勒蒞臨指導,克倫貝勒問馬勒他指揮的是否正確,馬勒回答:「不,恐怖極了,太大聲了,聽起來應該要像從後方出來的那麼小聲。」克倫貝勒聞言在演出時照辦,演出結束後,馬勒到演出人員休息室,跟克倫貝勒握手稱讚:「很好。」沒多久,在馬勒的推薦下,克倫貝勒得到布拉格德意志歌劇院的合唱兼助理指揮一職,指揮職業生涯從此展開。

克倫貝勒留下的馬勒錄音多在 EMI 唱片公司,包括了第二、四、七、九號交響曲、《大地之歌》與部分歌曲,他

並不是每一首馬勒交響曲都喜歡，像第三與第五號交響曲他就沒興趣，第六號從來沒有指揮過，第一號只演出過一次。克倫貝勒演奏的馬勒有著堅忍不拔的力量感，與磅礡雄偉的氣勢，可以感受到馬勒內心的吶喊，他所有馬勒錄音中，第二、九號交響曲與《大地之歌》都受到好評，第二號交響曲是他與馬勒邂逅的經驗，意義尤其非凡。

## 神秘轉世

一九四三年十一月十四日，二十六歲的紐約愛樂助理指揮伯恩斯坦，臨危授命代替病倒的華爾特指揮音樂會，他在這場音樂會一鳴驚人，自此，各方邀約如雪片飛來。一九五八年，伯恩斯坦接任紐約愛樂音樂總監，他是紐約愛樂歷任音樂總監中，美國本土出身的第一人。

伯恩斯坦畢業於哈佛大學，曾向萊納（Fritz Reiner，1888～1963）與庫塞維斯基學習指揮。乍看之下，這樣背景的老美應該跟馬勒扯不上什麼關係，畢竟他出生時馬勒已經死去七年，然而他卻是繼華爾特之後最重要的馬勒推廣人，他帶領紐約愛樂在音樂界挑起馬勒熱潮，華爾特所播下的種子終於開花結果。

究竟是什麼原因讓伯恩斯坦步上馬勒傳道人的道路呢？話說某日，一位有趣的靈媒打電話給伯恩斯坦，告知他：「你的前世是馬勒與華格納。」沒想到伯恩斯坦竟信以為真，從此以馬勒的傳承人自居。當然，這只是則不足為信的

軼聞，不過伯恩斯坦與馬勒之間的確存在著許多共通點：都是猶太人、都是作曲家兼指揮家、都嫌作曲時間不夠又要花許多時間指揮、主要指揮舞臺都是維也納與紐約等，也難怪伯恩斯坦總是心繫馬勒了。

伯恩斯坦是位對馬勒非常瞭解的指揮家，他曾寫過一篇〈馬勒：他的時代已然來臨〉的文章，收錄在其著作《創見集》（Findings-Fifty Years of Meditations of Music）中，台灣已經有中譯本，愛樂者可找來閱讀。這篇文章有許多關於馬勒與其交響曲的精闢論點深得我心，例如他談到：「馬勒是德國音樂乘上 n 次」，一語道出馬勒在德國音樂史上的地位；而文章的結論更是精彩：「作為結束交響樂的作曲家，馬勒藉著誇張和扭曲，藉著從這美好的果實中擠出最後幾滴汁液，藉著對他的材料拼命地、執意地再三審視衡量，藉著將調性音樂推向極限，馬勒得到殊榮，來說出最後一句話，發出最後的嘆息，掉下生命中最後一滴淚，以及道出最後一聲再見。」

應證於這些深刻的體驗，伯恩斯坦前後亦多次灌錄馬勒交響曲全集。一九六〇年起，伯恩斯坦與紐約愛樂合作，在哥倫比亞唱片公司錄製馬勒交響曲全集錄音，但是與紐約愛樂的第八號交響曲只錄了讚美詩的第一部份，而後完整的第八號交響曲則是與倫敦交響樂團錄製於一九六六年，一九六七年錄完編制麻煩的第六號交響曲後，史上第一套馬勒交響曲全集終於誕生。而後，許

多指揮也注意到馬勒，大批馬勒錄音遂逐漸出籠，由此可見，伯恩斯坦絕對是帶起馬勒風潮的第一人。

一九八四年起，伯恩斯坦再度挑戰馬勒交響曲全集（DG），這次的錄音動用了三個馬勒生前最常合作的樂團，其中第五、六、八號交響曲與維也納愛樂，第一、四、九號交響曲與阿姆斯特丹大會堂管弦樂團，第二、三、七號交響曲則與紐約愛樂合作。在兩次交響曲全集錄音之間，伯恩斯坦還與維也納愛樂、倫敦交響樂團合作馬勒交響曲全集的錄影（DG），像這樣辛苦到容易折壽的事業，若非對馬勒有極端的偏好是很難做到的。

交響曲全集錄音之外，伯恩斯坦還留下先後兩次《大地之歌》錄音，第一次於一九六六年與維也納愛樂合作（Decca），唱角則由金恩（James King，1925～2005）擔任男高音，女中音部份則以男中音費雪—迪斯考（Dietrich Fischer-Dieskau，1925～2012）擔任；伯恩斯坦第二次灌錄《大地之歌》是在一九七二年，合作對象則是以色列愛樂（CBS），男高音為科洛（René Kollo，1937～），女中音為露特薇（Christa Ludwig，1928～），這個版本也有錄影發行。最匪夷所思的是，伯恩斯坦晚年都沒有再灌錄他深愛的《大地之歌》，對馬勒迷與伯恩斯坦迷而言，也算是令人惋惜的損失吧！幸好，伯恩斯坦在一九七九年指揮柏林愛樂演奏馬勒第九號交響曲，竟也留下現場實況錄音，又是馬勒迷另一個福音，這是他生平唯一指揮柏林愛樂演奏的音樂會實況錄音。

## 無可比擬

伯恩斯坦晚年，經常不厭其煩地對人解釋他的馬勒第九號交響曲與柴科夫斯基第六號交響曲的終樂章為何速度放那麼慢：因為那是人生走到盡頭，生命即將消逝的過程。與華爾特一樣，伯恩斯坦也對第九號交響曲情有獨鍾，就從第九號交響曲說起吧，這三次的錄音顯示出伯恩斯坦的丕變，一九六五年與紐約愛樂的錄音，演奏熱情而銳利，但未免太過濃郁；然後是一九七九年與柏林愛樂的錄音，整體速度稍微和緩且收放自如，但仍隨處可見伯恩斯坦的銳勁與鮮明。到了一九八四年與阿姆斯特丹大會堂管弦樂團的錄音，速度的詮釋整個慢了下來，伯恩斯坦這回變得更篤定沉著，音樂的內在是深邃、曠遠的，而外在表現出來的方式，就是穩定飽滿的起伏和素雅柔和的表情變化，在此演奏中，伯恩斯坦已經達到一種圓熟的昇華境界。

伯恩斯坦的第一次的馬勒交響曲全集，以豐富表情、明暗對比強烈的方式來詮釋樂曲，很多地方的停頓、加速非常精采，表現了特殊的浪漫感覺，而演奏中常出現扭曲變形，則流露出強烈個性。我們可以說這次的全集錄音，主要呈現的是馬勒自身的矛盾與對立。

到了第二次的全集錄音，伯恩斯坦已經是快要七十歲的老人，他這次與馬勒靈魂合而為一，做出極為歇斯底里的音樂起伏，讓樂曲的浪漫達到最高點，其速度變化之迅速，音色配比之微妙，簡直到了匪夷所思的地步；他的每個音

符都非常富含生命力，聽者很容易就會被吸引住，進而融入馬勒的世界中，隨著作曲者和演奏者一齊呼吸。與第一次錄音的最大不同，除了速度放慢以外，在過去主要的矛盾與對立，已經轉為更深邃的圓熟。

綜觀伯恩斯坦的馬勒演奏錄音，都傳達出一股強大生命力，其中蘊含敏銳的靈魂及飽滿的熱情，最特別的是他與馬勒合而唯一的主觀性。伯恩斯坦與大部分馬勒指揮家最大的不同，就在於他自以為自己是馬勒，因此總是以自己的方式來詮釋馬勒，相對於其他馬勒指揮家以客觀的方式來詮釋馬勒，伯恩斯坦顯得非常特別，我們可以說，如果沒聽過伯恩斯坦的馬勒，可能不容易領略到馬勒音樂中那種人格分裂的變態美感。

## 百家爭鳴

伯恩斯坦的第一次馬勒交響曲全集錄音之後，全球終於興起馬勒風，各指揮家爭相灌錄馬勒作品，就連過去難以挑戰的馬勒交響曲全集，都如雨後春筍般冒出，馬勒迷從沒得選擇，轉變成不知道要如何選擇，可見馬勒時代真的來臨，馬勒若地下有知，必定爽到不行；但這可苦了樂迷，這麼多版本光是用看得就頭昏眼花，真不知如何選擇了。雖然說這些演奏各有其好處，然而華爾特與伯恩斯坦的演奏意義深遠且最有特色，樂迷可以列為第一選擇。

**馬勒：第一號交響曲　Mahler ／ Symphony No. 1**

華爾特指揮 / 哥倫比亞交響樂團

Walter ／ Columbia Symphony Orchestra（CBS ／ Sony）

**馬勒：第五號交響曲　Mahler ／ Symphony No. 5**

伯恩斯坦指揮 / 維也納愛樂

Bernstein ／ Vienna Philharmonic（Deutsche Grammophon）

**馬勒：第九號交響曲　Mahler ／ Symphony No. 9**

伯恩斯坦指揮 / 柏林愛樂

Bernstein ／ Berliner Philharmoniker（Deutsche Grammophon）

**馬勒：交響曲《大地之歌》　Mahler ／ Das Lied von der Erde**

華爾特指揮 / 維也納愛樂

Walter ／ Wiener Philharmoniker（Decca）

special　　　issue

# 音樂家的不倫之戀

音週刊狗仔特別報導

說起音樂家的不倫之戀可真是不少，大概是因為藝術家都放浪形骸，不拘小節吧！我們特別精選四位最勁爆的音樂達人來報導，這可是音週刊跨時空特派記者胡耽銘的特稿哦！

## 鋼琴與交響詩達人

李斯特的老爸在他十六歲時過世，留給李斯特的遺言是：「不要讓女人擾亂你的生活，支配你的一生。」正值懵懂之年的李斯特聽得丈二金剛摸不著頭，不料，這句遺言彷彿是留給他的詛咒，李斯特注定要陷入複雜男女關係中而不可自拔。

李斯特十二歲時便以神童之姿態開鋼琴獨奏會，很快地在巴黎藝文圈嶄露頭角，當時的他留著長及耳下的柔美長髮，面容端莊優雅，以現代的角度看，大概就像偶像男團那麼好看吧！加上他彈鋼琴時非常會利用外貌優勢作秀，姿勢與表情都經過設計，因此得到許多佳麗垂青。十八歲時，李斯特愛上小自己一歲的鋼琴學生聖克里克（Caroline de Saint Cricq，1810～1872），他們的鋼琴課常常上到深夜，然而聖克里克出身貴族，與貧窮鋼琴老師的戀愛怎麼會有

結果呢？當少女的父親發現他們的戀情，便將李斯特解雇，聖克里克被送到修道院，沒多久後嫁給了一位門當戶對的伯爵。這段感情對年少輕狂的李斯特打擊頗大，讓他認知藝術家的社會地位卑微，這個傷口終其一生難以痊癒，使李斯特之後對貴族婦女的獻身始終來者不拒。

一八三三年，李斯特參加一場沙龍派對，派對中邀請鋼琴家蕭邦、作曲家白遼士、詩人海涅、畫家德拉庫瓦（Eugene Delacroix，1798～1863）等許多著名藝文人士，當然，還有許多喜好藝術的名媛貴婦，其中一位達古伯爵夫人（Marie Catherine Sophie, Comtesse d'Agoult，1805～1876），在派對中對李斯特傾心不已，當她發現李斯特也被她的美貌深深吸引時，她決心要拋棄年齡相差一大截的丈夫，投入李斯特的懷抱。

這段緋聞讓達古伯爵夫人名聲掃地，伯爵夫人的閨中密友警告過她但效果不彰，卻使得李斯特的聲勢扶搖直上。他們倆人選擇離群索居，偕同前往日內瓦居住，一方面避開眾人之窺視與譴責，一方面過著兩人世界的神仙生活，李斯特並在日內瓦寫下鋼琴曲集《巡禮之年》（Années de Pèlerinage）第一集，曲中描

繪瑞士湖光山色與民間故事。

　　熱戀期之後，李斯特開始因為他的心靈自由受到限制而惱怒，這樣的田園生活對他而言過度平淡，於是開始尋求昔日刺激。他聽說一位巴黎的鋼琴家泰貝爾格（Sigismond Thalberg，1812 ～ 1871）的演奏能夠與自己分庭抗禮，憤而回到巴黎挑戰，比賽結果當然是李斯特獲勝，這個掌聲帶來的樂趣讓他暫時滿足，繼續與達古伯爵夫人過著恬淡生活，兩人於日內瓦生下第一個女兒布蘭汀（Blandine Liszt，1835 ～ 1862）。一八三七年，他們倆人同赴義大利旅行，在義大利生下第二個女兒柯西瑪（Cosima Liszt，1837 ～ 1930），這個女兒日後因與華格納的緋聞而聲名大噪。

　　李斯特在他喜歡的義大利畫家與作家薰陶下，開始譜寫《巡禮之年》第二集，雖然第二集寫到一八四九年才完成，但其中向拉斐爾致敬的〈婚禮〉（Spozalizio）、〈讀但丁神曲有感〉（Apres une lecture du Dante）、〈沉思者〉（Il Pensieroso）、〈三首佩脫拉克十四行詩〉（3 Sonetti del Petrarca），卻是他創作巔峰。

　　就在一八三九年生下第三個孩子後，李斯特也於一場紀念貝多芬的音樂會中復出，這場演出重燃其公開演奏的熱情，他又開始四處演出；但另一方面，他與達古伯爵夫人也漸行漸遠，達古伯爵夫人寫了她第一部小說《奈麗達》（Nelida），書中公開她與李斯特戀情的點滴，尤其披露不愉快的部分，李斯特

在書中變成攀附權貴的大壞蛋，不過他裝出一副無所謂的模樣來面對。

　　一八四七年，三十七歲的李斯特遠赴俄國的基輔參加一場慈善演出，當場二十八歲的維根斯坦公主（Princess Carolyne zu Sayn-Wittgenstein，1819 ～ 1887）捐助一百盧布，李斯特為了親自向她致謝而有機會邂逅。當時她是已婚的侯爵夫人，卻被李斯特的演奏風采所吸引，當李斯特到威瑪（Weimar）任職宮廷樂長時，維根斯坦公主決心放棄原有生活，帶著女兒與李斯特定居威瑪，接下來幾年，他們在威瑪生下三個小孩。

　　維根斯坦公主與李斯特的同居，使她在俄國的土地遭到沙皇沒收，並下達不准離婚的禁令，她與李斯特的同居關係成為眾矢之的，這也讓他們兩人愈來愈少公開出席聚會。維根斯坦公主對李斯特還有個負面影響，她自認掌控威瑪住所大權，對李斯特的作品諸多干預；然而維根斯坦公主建議李斯特做有價值的創作，卻又是一大貢獻，在她監督之下，李斯特的創作更趨於內省，《但丁交響曲》（Dante Symphony）、《浮士德交響曲》（Faust Symphony）與一連串的交響詩，都是此一時期的代表性作品。

　　一八五五年，維根斯坦公主終於如願以償跟老公離婚，原本計劃在一八六一年十月李斯特五十大壽時結婚，然而維根斯坦公主的伯父得悉後卻橫加干預阻撓，兩人終未能正式結為連理。隔年，李斯特的大女兒布蘭汀去世，這對李斯特是一大打擊，於是他遠遁塵世，

尋求心靈平靜。

　　一八六九年，李斯特已經五十八歲，卻再度緋聞纏身。這回的女主角是年輕的冒牌伯爵夫人賈尼娜（Olga Janina），她的真名應該是齊林斯卡（Zielimska），十五歲結婚後的第二天，用馬鞭毒打老公一走了之，十六歲就當上媽媽，還被布達佩斯警方遣送出境，明顯的，這個女人精神異常。

　　賈尼娜和許多女性一樣瘋狂地迷上了李斯特，想盡辦法進入李斯特門下學琴，並不顧一切倒貼。但這回李斯特一反常態地謹慎，他似乎察覺到賈尼娜敢愛敢恨的個性，會是個難纏的對象，因而對女方的示愛遲遲不敢回應，在賈尼娜尚未採取進一步行動之前，溜到羅馬近郊的戴斯特別莊躲起來。但賈尼娜也非省油的燈，她女扮男裝裝作警衛的小廝混入別莊，打算再示愛一次，若李斯特再次拒絕就殺了他；幸而寂寞獨處的李斯特一時驚喜，張開雙臂迎接賈尼娜，才避開了一樁兇殺案。自此賈尼娜成為李斯特的跟屁蟲，社會輿論再度大肆評擊李斯特。

　　鬧劇的收尾在一場李斯特的學生演奏會，賈尼娜因忙著談戀愛而表現拙劣，李斯特當眾大發雷霆加以斥責，賈尼娜服下大量鴉片自殺，足足睡了四十八小時，沒想到卻死不了，種種怪異行為終於遭受愛人冷峻的拒絕。賈尼娜很快訂下玉石俱焚的計畫，卻又再度失敗，於是寫了本回憶錄爆料，書名是《鋼琴家的回憶～一個哥薩克女人對她的神父

朋友的愛情，或鋼琴家與哥薩克女人情史》，李斯特又在女人身上栽了個大跟斗。

## 樂劇達人

　　華格納真是音樂史上最深諳厚黑學的音樂家，我總是將他與中國歷史上的曹操相比擬，曹操為人的哲學是：「寧可我負天下人，不可天下人負我」，這樣的想法簡直與華格納不謀而合，就連感情世界也是如此。華格納專釣有夫之婦，可從來不管「朋友妻不可戲」那套。

　　華格納雖非醜得不得了，但也絕不是什麼帥哥，矮小的身軀頂著一顆大頭顱，若我是女人，當然不會對他有興趣。妙的是，其貌不揚的他好像很會把妹，除了老婆以外，先後還真不少紅粉知己，而且專找有夫之婦下手。二十四歲時，華格納娶了位漂亮的歌劇女明星敏娜（Minna Planer，1809～1866），婚前，當他們去牧師家討論結婚儀式時，竟然在牧師面前吵架，甚至鬧到要分手的局面，這似乎預言了他們倆人日後的不幸福。婚後，華格納一直紅不起來，日子當然過得不好，人家說貧賤夫妻百事哀，也怪敏娜倒楣，窮苦的生活使他們夫妻倆常吵吵鬧鬧，互揭短處。華格納對敏娜並不好，敏娜不是受不了他拈花惹草、就是禁不住窮苦，兩人時分時合，婚姻不甚美滿。實際上，大多數女人可不願嫁給窮光蛋，可是敏娜具備賢妻素質，她甚至在貧困時總是把自己的那份食物讓給老公吃，問題出在嫁錯人啦！華格

納自己承認：「敏娜如果嫁給普通男人，可能會比較幸福。」說句公道話，這段婚姻華格納錯得較多，也許他之後對敏娜有些悔意，但就如曹操一般，他的悔意總是極為短暫。

一八四九年，薩克森公國國王腓特烈·奧古斯特二世（Friedrich August I der Starke，1670～1733）拒絕履行法蘭克福議會通過的憲法，同時解散議會；這項行動讓他統治下的德勒斯登民心沸騰，終至爆發革命，但不久即被軍隊平息。這個暴動與華格納有何關連呢？原來華格納也跑去跟人家湊顛覆性政治活動的熱鬧，因此被薩克森王國列為通緝犯，不過他幸運脫逃到威瑪投靠李斯特，然後在李斯特幫助下，繞道瑞士蘇黎世前往巴黎，之後因為他不喜歡巴黎，又回到蘇黎世居住。

華格納當時在瑞士已小有知名度，經由介紹，在蘇黎世結識了不少有錢有勢的凱子願意資助他，其中一位富有的絲綢商人韋森東克（Otto Friedrich Ludwig Wesendonck，1815～1896）與華格納關係最為密切，多次慷慨為華格納解決債務，可是華格納卻和他老婆瑪蒂德（Mathilde Wesendonck，1828～1902）談起戀愛。韋森東克一家人對華格納真是太好了，老婆給他愛情慰藉，老公給他金錢幫助，後來還送他一棟房子讓他能夠專心作曲，比起日前的顛沛流離，這段時日的華格納真是幸福極了。

丟下家裡的黃臉婆敏娜不管，在婚外情的滋潤下，華格納寫下了歌劇

《崔斯坦與伊索德》，一八五七年十一月到一八五八年五月間，更先後為瑪蒂德所寫的五首詩譜曲，就是華格納難得的藝術歌曲作品《韋森東克歌曲集》（Wesendonck Lieder）。要知道自戀的華格納是很少為別人寫的文字譜曲的，可見他多麼重視這段戀情，華格納還曾將其中第五首〈夢〉編成用小提琴和小樂團演奏的小夜曲，於瑪蒂德生日時演奏給她聽。好景不常，這對戀人沉醉在愛河中昏了頭，連約會也不知掩人耳目，最後問題終究爆發出來，韋森東克夫妻前往義大利轉換環境，之後與華格納漸行漸遠，而華格納也將目標轉向另一位指揮家好友畢羅的老婆柯西瑪，也就是李斯特的女兒。李斯特與華格納有相同癖好，專門勾引有失之婦，老爸一生釣了不少有夫之婦，結果女兒遭到現世報，成了被釣的有夫之婦，李斯特起先為了此事對女兒很不爽，後來大概覺得自己半斤八兩，也只好認了。

華格納於蘇黎世居住的是情人之老公所贊助的房子，有一天黃昏，當他正寫作《崔斯坦與伊索德》時，畢羅夫妻與韋森東克夫妻同時來訪，華格納一時興起，為包括老婆敏娜在內的眾人朗讀《崔斯坦與伊索德》半成品詩篇，當時在場的竟有他的妻子、愛人與未來的妻子，而且每個人的丈夫都在，這種一屋三妻的場面真是絕無僅有，試想，換做你是華格納，此時會是什麼樣的心境？這個世界上還真有如此厚臉皮的人。

華格納早在柯西瑪少女時代就見過她，但他真正對柯西瑪發生興趣，卻是在柯西瑪婚後，由於華格納與柯西瑪的老公畢羅是好朋友，所以他們有很多見面機會。華格納在自傳中提到：「畢羅因為要準備演奏會，只有我和柯西瑪像以前那樣乘坐漂亮馬車去兜風，這時我們並沒有說笑，一路上只有沉默，互相凝視對方，都希望用眼神將真實情感吐露出來……」，終於，華格納開始公然與柯西瑪同居，就這樣過了幾年，先是妻子敏娜於一八六六年孤零零地死去，然後戴綠帽的畢羅終於忍無可忍而與柯西瑪離婚，柯西瑪求之不得，迫不及待於一八七〇年再嫁華格納。當時華格納五十七歲，柯西瑪三十三歲，柯西瑪對華格納的愛情已到了忘我的境界；相對的，華格納這個善變的音樂梟雄也被剋得死死，不但沒有再泡其他女人，而且對柯西瑪言聽計從，始終如一。

在華格納與柯西瑪同居時，兩人已先後生了三個小孩，前面兩個小孩伊索德與伊娃都是女孩，一八六九年產下的第三個小孩終於是男孩，華格納當時正在寫樂劇《齊格飛》（Siegfried），欣喜之餘，遂將自己的小孩以劇中英雄齊格飛命名。齊格飛出世後翌年，華格納與柯西瑪正式成婚，於瑞士特里普生共築愛巢，這一年的十二月二十五日是他新婚妻子的生日，為了給老婆一個驚喜，華格納偷偷寫了首曲子，瞞著老婆找人練習。當天早上，由華格納助手漢斯·李希特（Hans Richter，1843～1916）集合樂師，先在廚房調好音，再到柯西瑪

房前的樓梯上排成一列，由華格納親自指揮開始演奏，對計畫一無所知而仍酣睡的柯西瑪被美妙樂音喚醒，自然高興得不得了。各位女性想想看，若是妳老公送妳這樣一份感人的生日禮物，妳會不會愛死他，而且為他死心塌地，終生不渝呢？果然，柯西瑪之前雖有背叛第一任老公畢羅的不良記錄，在華格納死後卻非常貞潔，為他守寡至死。

這首生日禮物當時稱做《特里普生牧歌》，華格納的小孩叫它「樓梯上的音樂」，後來樂譜出版時改名為《齊格飛牧歌》（Siegfried Idyll），華格納附上一篇獻詩，稱此曲為「畢生最喜愛的曲子」獻給柯西瑪。後來之所以更名為《齊格飛牧歌》可能有雙重意義，一是華格納除了為老婆慶生外，同時也慶祝他們兩人愛情結晶 —— 齊格飛的誕生。另一層意義是這個作品的旋律多半取材自他自己的樂劇《齊格飛》，例如〈和平的愛〉、〈齊格飛啊！看看我的煩惱〉、〈世界之寶〉、〈活躍的齊格飛〉等，因此具備樂劇《齊格飛》精選集的味道。

歌劇達人

普契尼一生只寫了十幾齣歌劇，但是幾乎每齣都是一線劇碼，這些歌劇也讓他名利雙收，但除了歌劇之外，普契尼對自己私生活守口如瓶，這讓記者對他莫可奈何。

普契尼在二十八歲時結識一位小他兩歲，名叫波圖莉（Elvira Botturi，1860～1930）的女子，她是家鄉盧卡一家商店的老闆娘，而且已經生了兩個小孩，正懷著第三個孩子。他們兩人先是偷偷摸摸約會，沒多久女方竟然拋棄家庭與普契尼相偕私奔到米蘭，當時普契尼只寫過第一齣歌劇《薇麗》（Le Villi），還尚未走紅，無論在經濟上還是心理上，都生活在動盪中。比較難以理解的是，普契尼是個書生型的帥哥，而波圖莉卻高大臃腫，外表像個村婦，加上帶了一堆拖油瓶，想不通普契尼位何非要她不可。

同居多年之後，波圖莉的老公突然在一九〇三年去世，按照義大利法律規定，妻子在服喪十個月後即可再婚，然而普契尼剛好又跟一位名叫柯林納（Corinna）的女子相戀，並不願意屈從於這樣的結合，但波圖莉不屈不撓的堅持，終於在一九〇四年初逼迫普契尼就範，普契尼無奈地對朋友表示這場婚姻是「我的舊情」。這段期間他諸事不順，婚後一個多月，新寫的歌劇《蝴蝶夫人》在米蘭史卡拉歌劇院首演失敗，普契尼被罵到臭頭，他將歌劇從新修訂，並於同年五月底再度上演，才獲得壓倒性勝利。

一九〇八年普契尼正在寫作第七齣歌劇《西部少女》（La fanciulla del West），卻被家務事打斷。原來普契尼婚後僱用了一位年輕女傭曼弗萊迪（Doria Manfredi），波圖莉一直懷疑她與普契尼有一腿，在忌妒心作祟下，波圖莉小動作不斷，並千方百計地指控曼弗萊迪；女傭終於被解雇，可是波圖莉

還不罷休，不但持續詆毀她，還威脅要將她溺死。結果曼弗萊迪在不堪其擾下，於一九〇九年初服毒自殺，屍體解剖的結果證明她仍是完璧之身，家屬控告波圖莉毀謗造成自殺，普契尼則心煩意亂，終日飲泣，並企圖與妻子分居。就在分居手續進行時，法院開庭初審，判決波圖莉監禁五個月，經上訴後賠錢了事，義大利人紛紛議論：「這真是個寫作歌劇的好題材！」

雖然普契尼最後還是回到了波圖莉的身邊，但心中必定有了陰影，夫妻是否還能維持親密的關係值得懷疑。由此可見，波圖莉實在不能算個賢內助，普契尼周遭的朋友，或與他共事的音樂家們，都特別不喜歡談論她，她不但在社交方面失敗，還是個懶散邋遢的女人，也無法在智識或精神上助夫婿一臂之力。許多人甚至揣測，普契尼朋友很少，就是被波圖莉所害的。

## 印象樂派達人

德布西也是個私生活非常隱密的人，不過，他越是搞神秘，大家就越好奇。這位生於巴黎近郊的音樂天才，十一歲即被發掘而進入巴黎音樂院就讀，二十二歲以清唱劇《浪子》榮獲法國最重要的羅馬大獎，在留學義大利兩年後，他於一八八七年從義大利返鄉，在蒙馬特附近租屋定居，原本聘請的女傭杜邦（Gabrielle Dupont），竟然變成德布西的同居女人。儘管沒有結婚，但他們的曖昧關係維持了十年，杜邦一直悉心照

料德布西的生活起居，還替他打發臨門逼債的債主，德布西雖有過幾次不忠的記錄，杜邦卻總是忍讓過去。一八九九年，德布西準備娶杜邦的好友泰克希爾（Rosalie Lily Texier，1873 ～ 1932）為妻，杜邦這回可氣炸了，在大吵一架後，企圖飲彈自盡卻沒有成功，只得與德布西分手。幾年後，鋼琴家柯爾托（Alfred Cortot，1877 ～ 1962）在里昂的劇院中見到身著女工服的杜邦。

泰克希爾是一位服裝模特兒，德布西與她婚後不久，就覺得她只是一位甜美卻沒有知識的村姑，還說她的聲音足以讓他冷汗直冒。一起生活了四年後，德布西於一九〇三年秋天認識一位銀行家的妻子芭達克（Emma Bardac，1862 ～ 1934），她在當時的巴黎上流社會非常引人注目，不但長相甜美氣質出眾，而且還是才華洋溢的聲樂家，不時於社交晚會中高歌一曲，據說音樂家佛瑞不但曾經題獻歌曲給她，而且一度想娶她為妻。這樣的女人令德布西著迷不已，暗中拿她來跟髮妻相比，自然覺得芭達克每項條件都勝出。

就在德布西構思管弦樂曲《海》的時候，芭達克也逐漸成為他的情婦，一九〇四年七月十四日，泰克希爾逮到德布西所謂的「晨間散步」，實際上是在私會情婦，他們大吵一架，然後德布西搬去跟芭達克住在一起，當然，他們的住所是芭達克出錢購買的。另一方面，德布西也著手辦理離婚手續，同年十月，泰克希爾寫了一封絕筆信給老公後，恍

若幾年前杜邦之所為飲彈自盡，幸而德布西及時趕回來將她送到醫院。雖然事情已經到了這種地步，可是泰克希爾一出院，就去見了老公好幾次，央求他回心轉意，德布西卻以自己想當爸爸、泰克希爾卻無法懷孕作為藉口回絕，並表示只要他這一生還有機會跟芭達克生小孩，就勢必要離婚。隔年十月，德布西在芭達克尚未離婚前，就與她生了一個女兒。

此時的德布西已是名人，因此這次的醜聞連續幾個禮拜都是新聞報導的對象，至於德布西的大部份朋友也都同情女方，因而他幾乎跟所有的朋友斷絕來往。在此招致眾怒的情況下，德布西讓自己逃避於工作之中，先完成管弦樂曲《海》，再寫了首鋼琴曲《快樂島》（L'isle Joyeuse），並把自己的弦樂四重奏曲改編為鋼琴聯彈曲。德布西之所以遭到大肆批評，還有一個原因，因為大家都覺得他是出於貪財動機，才想娶長他幾歲、又有了幾名子女的芭達克。芭達克除了來自於丈夫的財富外，還有可能繼承她那萬貫家產大富翁伯父之遺產，可惜她的伯父因她的離婚事件震怒，將原來要留給侄女的財產全部捐給慈善機構，德布西在芭達克與前夫離婚後，雖然順利迎娶想像中的富婆，卻沒拿到什麼實質好處，這也算得到小小報應吧！

*Chapter4-1* | 投資標的推薦

李斯特：鋼琴曲集《巡禮之年》　Liszt / Années de Pèlerinage
貝爾曼鋼琴　Berman（Deutsche Grammophon）

李斯特：鋼琴曲集《巡禮之年》　Liszt / Années de Pèlerinage
芙拉格絲妲 / 克納貝布許指揮 / 維也納愛樂
Flagstad / Knappertsbusch / Wiener Philharmoniker（Decca）

普契尼：歌劇《蝴蝶夫人》　Puccini / Madama Butterfly
卡拉揚指揮 / 維也納愛樂等　Karajan / Wiener Philharmoniker（Decca）

德布西：管弦樂曲《海》　Debussy / La Mer
馬第農指揮 / 法國國家廣播樂團　Martinon / Orchestre National de l' O.R.T.F.（EMI）

# 海頓二三事

## 水深火熱的婚姻生活

### 愚人節出生的天才

　　海頓誕生於奧地利東部一個靠近匈牙利邊境的小城賀勞（Rohrau），這個三月三十一日夜裡出生的牡羊座聰明小孩，在家族紀錄上的出生日期卻是四月一日愚人節。海頓的父母並不是從事高尚職業的人，老爸實際上只是一位做車輪子的工匠，而老媽則是做過廚娘的普通婦人。奇怪的是，生在這樣毫無音樂背景的家庭中，海頓卻是一位偉大的天才音樂家，所作的樂曲無不端莊優雅，這樣的發展可能會讓現代的優生學及胎教理論者不知如何是好。無論如何，海頓音樂中那純樸的成份，還是與他生在鄉下人家的背景有些關連吧！

### 絕代艷姬的師弟海頓

　　與後半生的備受尊崇相比，海頓的前半輩子倒吃了點苦。他於六歲時就離鄉遠赴海恩堡（Hainburg），跟隨一位在教會服事的表叔上學，八歲時進了維也納的聖史帝芬大教堂兒童合唱團，這段時間是海頓受最多教育的時期，不只是音樂，也有古典文學與科學的訓練。美好時光一直持續到他十七歲，變聲的海頓無法再留在兒童合唱團，身無分文的他於是流落維也納街頭；由於小提琴拉得不夠好，無法找到樂團的工作，只能靠加入街頭樂團賣唱維生。此時他也從事教學，但大抵上過得是一種糊口式的混吃混喝生活。幸運的是，海頓在為其鋼琴學生的聲樂課程伴奏時，結識了歌劇作曲家波波拉（Nicola Antonio Porpora，1686～1766），波波拉當時剛好需要一位伴奏兼僕役，海頓藉天時地利人和雀屏中選。波波拉不但給他生活上的報酬，更教他實用的義大利文與珍貴的作曲技巧，當然，海頓也殷勤地服侍波波拉，這段經歷無疑是讓海頓成為音樂家的重要歷程。

　　有趣的是，跟隨波波拉學習的經歷，還讓海頓與名震全歐的法里奈利（Farinelli，本名 Carlo Broschi，1705～1782）產生關聯，這位當時聲名如日中天的閹伶在海頓出生之前也曾是波波拉的重要學生，電影《絕代艷姬》（Farinelli）中，波波拉被請去倫敦對付韓德爾，他還把得意門生法里奈利召去助陣呢。離開倫敦後，波波拉先後待過拿坡里、德勒斯登等地，之後來到維也納，相逢自是有緣，維也納其實皆非波波拉或海頓久待之處，兩人卻相逢維也納。

## 三十年老員工

海頓在二十九歲時交上好運，被匈牙利最有錢有勢的艾斯特哈齊（Paul Anton Esterházy，1711～1762）親王聘用為宮廷副樂長，但他上任不到一年，親王就過世了，由胞弟尼克勞斯（Nikolaus Esterházy，1714～1790）繼任；此人不但喜愛音樂，而且喜歡奢華的大場面，海頓遂得以有機會發揮專長，一七六六年原樂長過世，三十四歲的海頓被拔擢為樂長。他在這位愛好音樂的貴族府邸一待就是三十年，任務是管理一個樂團、一個教堂唱詩班、一個歌劇團還有一個管樂隊等。當親王住在艾森史塔（Eisenstadt）宮中時，常要欣賞管弦樂、室內樂、歌劇等各類型音樂會演出，海頓除了要為這些音樂會寫曲，還得率領他的子弟兵負責表演。此外，海頓也必須準備主日崇拜與各種婚喪喜慶等儀式所需的音樂，工作量真不是普通地大，難怪海頓的作品數量特多。

艾斯特哈齊親王在海頓五十八歲時去世，繼任者安東（Anton Esterházy，1738～1794）對音樂可沒啥興趣，竟然遣散海頓苦心經營的宮廷樂團，不過他仍讓海頓擔任有支薪的名譽樂長。有錢有閒的海頓於是應音樂業者沙羅門之邀訪問倫敦，此時的海頓已譽滿全歐，在倫敦當然受到盛大歡迎，因此他四年後又二度訪問倫敦。這兩次倫敦訪問，海頓為世人帶來十二首《倫敦交響曲》，這些作品與莫札特的晚期作品同為古典時期交響曲的顛峰之作，也是交響曲歷史上的重要作品。

諷刺的是，不喜愛音樂的繼任者安東在位沒幾年就翹辮子了，由他兒子尼克勞斯‧艾斯特哈齊二世（Nikolaus II. Esterházy，1765～1833）繼任，他又將海頓召回艾森史塔重組樂團。雖然又回到樂長的職位，海頓卻不像過去那麼忙碌了，一年只有幾個月必須待在那兒，平常可以到他喜愛的維也納居住。這段時日他已經是全歐尊崇的對象，慕名者不斷地拜訪他位於維也納的寓所，直到一八〇九年，海頓在拿破崙進攻維也納的戰火中，以七十七歲高齡逝世，拿破崙儘管是敵軍的身分，卻因為景仰海頓而調派軍隊駐守海頓家門口，保護這位垂死偉人不受侵擾。

## 海頓爸爸

靠自學成功的海頓其實非常幸運，若非有一位貴族肯提供他良好的作曲環境，音樂史可能就要改寫了。說到這裡，我們忍不住要拿古典樂派另一位代表性大師莫札特來比較一番。海頓生在不懂音樂的貧窮人家，靠著自己奮鬥得到貴族器重，他非常珍惜這得來不易的安定，這點可從海頓對雇主忠實看出，最特別的是，海頓擁有極佳的行政能力，加上極具天份的 EQ，處理日常問題與樂手之間的紛爭得心應手；他對團員尤其親切，總是給人如沐春風的感覺，因此大家都叫他「海頓爸爸」，這個好人緣的暱稱此後一直跟隨著他。

艾斯特哈齊公爵家各類表演團體

應有盡有，海頓可以隨心所欲地實驗、應用，以達到創新的作曲手法。莫札特則恰恰相反，生於音樂家庭的莫札特，自小就被父親刻意栽培成神童，年幼時周遊列國的意氣風發，使他不喜歡被任何一位貴族所束縛。他雖捨棄了安定生活，但為了錢卻又不得不求助於貴族，結果弄得自己貧困、勞累。海頓大器晚成，像蠟燭般緩緩燃燒了七十七個年頭。少年得志的莫札特，卻恍如燦爛的煙火，三十五載即放盡光芒。雖然這兩位偉人對生命的態度不同，卻不約而同留下大量音樂遺產，海頓一生共留下一百零八首交響曲、八十三首弦樂四重奏、六十七首弦樂三重奏、三十一首鋼琴三重奏、二十部歌劇、十三首彌撒等。但他的不朽並非建立在龐大的作品數量上，而是因為在他手上確立了一種代表古典

樂派，且影響後世貝多芬等大師創作模式的交響曲與弦樂四重奏形式，因此被尊稱為「交響樂之父」、「弦樂四重奏之父」。

## 海頓爸爸也傳緋聞

　　看到海頓的成就，心中若是猜想：「成功的男人背後必有一偉大女性」，那就完全錯誤了。海頓在二十八歲時與瑪莉亞・凱勒小姐（Maria Anna Aloysia Apollonia Haydn Keller，1729 ～ 1800）結婚，大概是他畢生所犯下最大的錯誤了。其實海頓本來想娶瑪莉亞的妹妹泰瑞莎，不知為什麼泰瑞莎竟然出家去了，厚道的海頓似乎覺得有義務要娶另一個女兒，才陰錯陽差地娶到姊姊。這位凱勒小姐比老公大三歲，長相平庸，理論上，這些應該不是影響婚姻的因素，然而重點是，夫人一點都不瞭解海頓的才氣，常常拿老公辛苦創作的手稿來墊糕點或當作髮捲使用，海頓曾說：「對她而言，老公是補鞋匠或藝術家還不都一樣。」而她奢侈、刻薄、無聊又吵鬧的個性，更讓海頓過著水深火熱的生活，根據海頓的同事描述，夫人總是設計如何激怒老公，還樂此不疲。

　　如此不幸福的婚姻，使海頓外遇的傳聞不脛而走，厲害的是，男主角土土的又不帥，八卦女主角還不只一人，就讓「音週刊」記者胡耿銘為各位稍做報導。

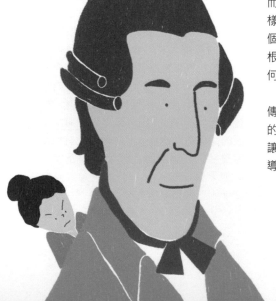

第一位女主角名叫露姬亞（Luigia Polzelli，1760～1830），是海頓為艾斯特哈齊家族效力時，任職於皇宮中的次女高音，比海頓小足足二十八歲，她在海頓的歌劇《無人島》（L'isola disabitata）裡初試啼聲，也展開與海頓的交往。露姬亞的老公有肺病，婚姻似乎不幸福，她與海頓兩人同病相憐，儘管露姬亞的歌聲並不出色，海頓仍為愛人打造多首詠嘆調，只是他常要花許多功夫將這些美麗的詠嘆調移調，還要簡化難以克服的技巧。露姬亞第一年合約屆滿，親王原本想要解僱她，卻在海頓硬拗之下留了下來，他們的地下戀情一直持續到宮廷樂團解散才被迫結束，據說她還為海頓生了一個私生子呢。

第二位女主角名叫瑪莉安（Mari Anne von Genzinger，1750～1793），她老公是艾斯特哈齊親王的醫生。瑪莉安是業餘音樂家，海頓非常著迷於她的丰采，不管是音樂討論或家常閒談都聊得來，海頓還寫了一首 E 大調鋼琴奏鳴曲送給瑪莉安，當他要遠赴倫敦時，最捨不得的就是與瑪莉安分離，因此一抵達倫敦，就迫不及待寫信給她。瑪莉安在海頓六十二歲時去世，對老作曲家打擊很大。

第三位女主角名叫莉貝卡（Rebecca Schroter，1751～1826），她是海頓訪問倫敦時所結識的名媛貴婦，莉貝卡寫了許多充滿愛意的情書給海頓，海頓則將這些情書內容仔細抄錄在日記裡，還向好友透露，若是他當時還單身的話，就會娶莉貝卡為妻，為了答謝莉貝卡的愛意，海頓還寫了一組三首的鋼琴三重奏送她呢。

儘管緋聞纏身，那個時代卻不流行離婚，但海頓在瑪莉安過世後與老婆幾乎形同陌路。海頓夫人於海頓六十八歲時離開人世，海頓總算有九年清靜的生活可過，也算是不幸中的大幸了。

*Chapter4-2* | 投資標的推薦

海頓：第九十四號與一百號交響曲等　Haydn ／ Symphony No.94 & 100 etc.

杜拉第指揮／匈牙利愛樂　Dorati ／ Philharmonia Hungarica（Decca）

# 蕭邦戀愛史

## 陰陽錯置

### 傷痛而奏《雨滴前奏曲》

一八三八年十二月的某日，著名女作家喬治桑（George Sand，1804～1876）帶著兒子去買日用品，留下男朋友蕭邦（Frederic Chopin，1810～1849）看家。出門時天候尚佳，沒想到剛買完所需用品時，豪雨卻傾盆落下，馬車夫因積水難行，竟在半途中將這對母子攔下，要他們自行想辦法回家，喬治桑與兒子以赤腳跋山涉水，直到夜晚才抵達家門。

豈料一回到家，喬治桑就被蕭邦嚇到了。因為當時蕭邦正一邊流著眼淚，一邊彈奏著未曾聽過的動聽樂曲，臉上盡是絕望的神情。一看到母子二人平安歸來，蕭邦不禁大喊：「啊！我還以為你們死掉了呢！」喬治桑告訴蕭邦他們歸途中的驚險，蕭邦也向喬治桑透露在漫長等待中，夢到他們母子發生意外，於是自己在夢中彈琴使自己沉靜下來，但沒想到卻又陷入夢中夢，夢見自己溺死在湖上，有冰冷的水滴規律地滴落在他的胸膛。

當然，蕭邦夢中的水滴，應是聽到屋簷落下的雨滴聲所產生之幻覺。而那晚他所彈奏之樂曲，即是他的二十四首前奏曲集（op.28）中之第十五曲，遂得到《雨滴前奏曲》的暱稱。

### 男人婆喬治桑主動追求

《雨滴前奏曲》只是蕭邦受喬治桑影響下所寫作之眾多作品中的其中一首，究竟她是何方神聖，可以帶給蕭邦無限的靈感呢？

喬治桑出生於巴黎，任職軍官的父親在她四歲時不慎墜馬而死，幼年的喬治桑在居住於諾昂（Nohant）的祖母身邊成長，十八歲時與杜德萬男爵結婚，婚後育有兒子莫里斯（Maurice，生於一八二三年）和女兒索朗（Solange，生於一八二八年）。一八三五年，喬治桑和丈夫離婚，取得了一雙兒女的監護權，並遷居巴黎，開始寫起小說。

喬治桑並不算美女，然而濃眉大眼、長髮披肩，加上豪爽性格，也另有一番魅力。在巴黎生活期間，喬治桑時常喬裝成男性出入各種公開場合，尤其是出席一些禁止女性參加的集會，這在十九世紀的法國是一種驚世駭俗的舉動，尤其為上流社會所不容許，因此成為巴黎社交界備受爭議的作家。儘管如此，特立獨行的喬治桑仍結交不少當時活躍於

巴黎藝文界的名人，鋼琴家李斯特（Franz Liszt，1811～1886）就是其中之一。喬治桑迷上了風度翩翩且才華洋溢的李斯特，無奈當時的李斯特身邊已有女友達古伯爵夫人（Marie Catherine Sophie, Comtesse d'Agoult，1805～1876）。達古伯爵夫人可不是簡單人物，她早就看出喬治桑圖謀李斯特，因此慫恿男朋友介紹蕭邦給喬治桑。

一八三六年十二月初，蕭邦在李斯特介紹下認識了喬治桑，初次見面，蕭邦就問旁邊的人說：「這傢伙真的是女人嗎？」過了幾天，李斯特在家裡辦了一場音樂轟趴，特別邀請蕭邦跟他一起表演鋼琴四手聯彈。蕭邦與李斯特皆容貌俊雅、風度翩翩，由於他們四手聯彈的聲音與畫面太過美妙，迷倒了喬治桑，她心裡想著：「既然李斯特名草有主，那蕭邦也很讚！」而達古伯爵夫人的計謀也成功了。

當晚，喬治桑立刻展開追求，蕭邦難以招架，渴望愛情的心逐漸被擄獲，他在日記裡寫著：「我見過她三次。在我演奏時，她的眼睛深情地看著我。我演奏一首有點陰鬱的曲子……，而她憂鬱而奇怪的眼睛老是盯著我，這雙眼睛在說什麼呢？她倚在鋼琴旁，灼熱的眼光使我全身發燙……，我們被鮮花圍繞，我的心被征服了！我又見過她兩次，從此……，她愛上了我……」

## 移居馬約卡島時期

喬治桑與蕭邦認識幾個月後，他們就同居了，當時蕭邦二十七歲，喬治桑三十三歲。一八三八年十月，蕭邦的肺結核病似乎又要復發，喬治桑認為西班牙的馬約卡島（Mallorca）天氣較暖和，適合養病，於是同年十一月，喬治桑帶著自己的二個孩子莫里斯、索朗，以及褓姆阿梅莉亞，連同蕭邦一共五人從巴塞隆納搭船，翌日清晨抵達了馬約卡首府巴爾馬，蕭邦是如此形容當地景色：「像土耳其一樣蔚藍的晴空，琉璃般透明的海洋，綠寶石似的重巒疊翠，天國一樣的清新空氣。」

事實上，他們在馬約卡島上的生活並不盡如人意，當地找不到像樣的房子，而當地居民看到一個男人婆帶著兩個小孩，再加上一名病厭厭的柔弱男子，都覺得很厭惡，最後他們被迫安身於瓦德摩莎村（Valldemosa）的一座簡陋修道院，房間沒有壁爐，屋裡非常冰冷潮溼。當雨季開始時，蕭邦的咳嗽加重了，島上的三位醫生來看他，蕭邦自己頗幽默地說：「第一個醫生說，我死了；第二個醫生說，我快死了；第三個醫生說，我必死無疑。」

由於住處連一些像樣的日用品都沒有，若要採購又要到十二公里外的巴爾馬，喬治桑出入常需長途跋涉，遇上暴風雨時更幾乎寸步難行，前文提到的《雨滴前奏曲》便是在這個時期譜寫出來的。然而，在修道院住了一段時日，蕭邦的病情不但沒有好轉，反而變得更加嚴重，他們等不到春天降臨，便於隔年二月打道回府，前後算來，蕭邦和喬

治桑在馬約卡島總共待了九十八天。儘管住的並不舒適，蕭邦仍於此處創作了二十四首《前奏曲集》（op.28）的部份、F大調敘事曲（op.38）、升C小調詼諧曲（op.39）、兩首波蘭舞曲（op.40）等。

## 走向分手

回到法國後，蕭邦跟著喬治桑先去了她在諾昂的莊園，直到十月才回到巴黎。諾昂的氣候似乎較適合蕭邦，往後的幾個夏天他們都回去諾昂，喬治桑喜歡聽蕭邦彈鋼琴，她常邊寫作邊聽他彈

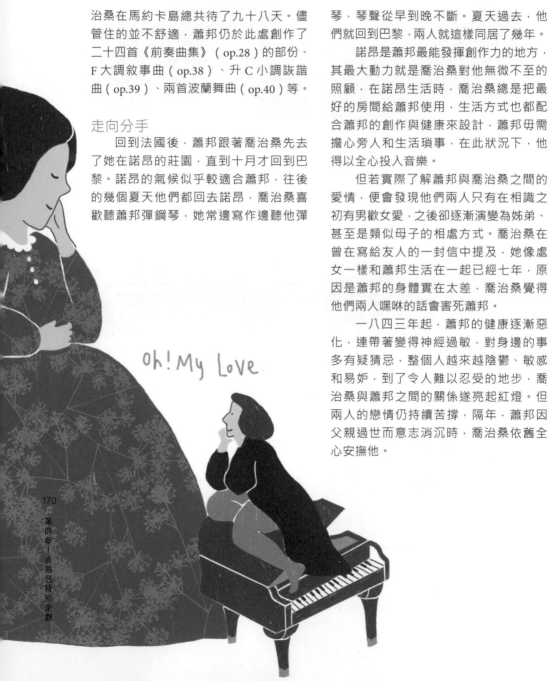

oh! My Love

琴，琴聲從早到晚不斷。夏天過去，他們就回到巴黎，兩人就這樣同居了幾年。

諾昂是蕭邦最能發揮創作力的地方，其最大動力就是喬治桑對他無微不至的照顧，在諾昂生活時，喬治桑總是把最好的房間給蕭邦使用，生活方式也都配合蕭邦的創作與健康來設計，蕭邦毋需擔心旁人和生活瑣事，在此狀況下，他得以全心投入音樂。

但若實際了解蕭邦與喬治桑之間的愛情，便會發現他們兩人只有在相識之初有男歡女愛，之後卻逐漸演變為姊弟、甚至是類似母子的相處方式。喬治桑在曾在寫給友人的一封信中提及，她像處女一樣和蕭邦生活在一起已經七年，原因是蕭邦的身體實在太差，喬治桑覺得他們兩人嘿咻的話會害死蕭邦。

一八四三年起，蕭邦的健康逐漸惡化，連帶著變得神經過敏，對身邊的事多有疑猜忌，整個人越來越陰鬱、敏感和易妒，到了令人難以忍受的地步，喬治桑與蕭邦之間的關係遂亮起紅燈。但兩人的戀情仍持續苦撐，隔年，蕭邦因父親過世而意志消沉時，喬治桑依舊全心安撫他。

最後蕭邦與喬治桑分手最主要的原因，竟是喬治桑的家庭問題。喬治桑溺愛兒子莫理斯，而蕭邦則寵愛她的女兒索朗，常聽信索朗一些挑撥的言語。一八四七年，喬治桑因為不滿女兒的婚事，與女兒斷絕母女關係，蕭邦不問原委就寫信斥罵喬治桑，喬治桑辯駁無效，兩人感情從此決裂。分手之後，蕭邦因缺乏愛情滋潤，其創意大幅衰減，更糟的是，少了喬治桑的悉心照料，身體狀況更是急轉直下，終於在一八四九年病入膏肓而辭世。

綜觀維繫十年的蕭喬戀，蕭邦可算是佔了便宜。與蕭邦的柔弱相較，喬治桑擁有所有當代獨立女性所欽羨的條件：從事自己想做的行業，堅定地過自己想要的生活，同時，不放棄母親、情人與一家之主的多重角色。喬治桑灑脫自在的生活方式，即使在現代仍是許多女性所嚮往的，她主動追求蕭邦，又不吝為他付出，因而造就一位名垂千古之音樂家；如果沒有喬治桑，蕭邦三十歲之後的創作不可能如此豐碩，如此來看，喬治桑絕對是蕭邦美妙音樂創作背後的重要推手。

## 其他戀情

喬治桑並非蕭邦唯一的戀人，他也曾暗戀不敢表白，甚至曾有幾乎論及婚嫁的戀情。

蕭邦在十九歲時曾經暗戀過一位華沙音樂院的學生康絲丹采（Konstancja Gladkowska，1810～1889），儘管蕭邦對她一見鍾情，卻始終沒有傾吐思慕之情。蕭邦在寫給朋友的信中透露：「我對她（指康絲丹采）雖然半年來不曾說過話，卻一直維持忠實。我在夢中遇見她，由於思念她，我寫了一首協奏曲的慢板樂章，而今天早上，我又寫了一首圓舞曲⋯⋯」而給另一封給朋友的信上則寫著：「只要我的心臟還在跳動，我對她的情愛就永無終日，如果我死了，請把我的骨灰灑在她腳底下，讓我永遠跟隨她。」

蕭邦很肉腳，暗戀老半天卻始終不敢向康絲丹采表白，這段暗戀當然毫無結果，所幸他因此留下兩首作品：F小調第二號鋼琴協奏曲（op.21）與D大調圓舞曲（op.70-3），這段少年不識愁滋味的經驗也算有點貢獻。

康絲丹采之後，蕭邦懷著暗戀的情感黯然離開華沙遠赴巴黎，逐漸於異鄉闖出一點名號。一八三五年，蕭邦離開巴黎去探望雙親，回程取道德勒斯登，碰巧與小時候就認識的渥金斯卡伯爵一家人相遇。蕭邦一見長女瑪麗亞（Maria Wodzinska，1819～1896）已經出落得亭亭玉立，心中難免小鹿亂撞，無奈行程已定，只好匆匆告別這一家人回到巴黎，而後，蕭邦寫作一首圓舞曲來表達他對瑪麗亞的愛意，就是降A大調的《離別圓舞曲》（op.69-1）。

蕭邦在巴黎心有不甘，左想右想滿腦子都是瑪麗亞的影像，他決定先從瑪麗亞的母親伯爵夫人下手，於是開始與伯爵夫人書信往來。而這招果真奏效，

蕭邦於隔年七月受邀到波西米亞溫泉勝地馬利恩巴特與渥金斯卡一家人度假，他趁此機會接近瑪麗亞，兩人也的確擦出了一點火花，共度了一段美好時光後，在假期即將結束時，蕭邦向瑪麗亞告白，同時還向伯爵夫人提親。

但瑪麗亞是搶手貨，對蕭邦的告白並沒有什麼特殊感覺，倒是喜愛蕭邦的伯爵夫人竟然同意婚事，讓蕭邦滿懷希望地回到巴黎，但不久後卻被渥金斯卡伯爵潑了冷水。伯爵嫌棄蕭邦的收入與

社會地位而堅決反對兩人婚事，於是這段戀情也就只好不了了之。蕭邦把他寫給瑪麗亞的情書用緞帶綑成一束，上面註明「我的悲哀」，終身保存在身邊，可見他對這段感情的眷戀難捨。

## 留下的音樂最重要

綜觀蕭邦的戀情，雖然最後都沒有好的結果，但過程中帶給他的刺激，激發他創作出許多美妙音樂，的確不枉他與這些女性的邂逅了。

Chapter4-3 ｜ 投資標的推薦

蕭邦：前奏曲集　Chopin / Preludes
富蘭梭瓦鋼琴　Francois（EMI）

# 當韓德爾遇上閹伶

閹伶大車拚

說到閹伶，就會想到一九九四年的金球獎最佳外語片《絕代艷姬》，內容敘述閹伶法里奈利（Farinelli，本名 Carlo Broschi，1705 ~ 1782）的故事，其中藉由男主角與作曲家韓德爾處於敵對陣營，卻又惺惺相惜的手法，來呈現法里奈利的藝術成就。

## 殘缺的聲樂家

在十六世紀的歐洲，女性無法參加唱詩班也不被允許登上舞臺，但若唱詩時需要女聲該怎麼辦呢？早先是以男童（Boy Soprano）代替女聲，但男童到了青春期有變聲問題，於是又以男性假聲歌手來代替，但當時的假聲唱法不怎麼好聽。後來梵蒂岡西斯汀教堂想出一個辦法，他們派遣密探前往義大利各處，帶回嗓音清澈的小男孩加以訓練，然後在青春期前為男童施行閹割手術，待這些小孩成年後，荷爾蒙分泌的變化會使其聲道變窄，經過嚴格聲樂訓練後，音域具有女聲的甜美與高度，而又同時擁有男子的肺活量與橫膈膜支撐力；換句話說，生理的殘缺，創造出超級歌唱怪物。

到了十七、十八世紀，閹伶發展到極致，其獨特音色與高度歌唱技巧相結合，能演唱極困難的聲樂段落，大受當時觀眾歡迎，就連對閹伶持有偏見的法國作家伏爾泰（Voltaire，本名 François-Marie Arouet，1694 ~ 1778）也不得不承認：「他們（指閹伶）的歌喉之美妙，比女性更勝一籌。」在歌劇發源地的義大利，每年都有超過五千個男性歌者加入這一行列，足見其盛況。但再怎麼說，閹伶人前榮耀，但每次展現其高人一等魅惑歌喉時，同時也暴露自己生理上的殘缺，閹割傷口雖早已痊癒，內心創傷卻不斷被撕裂。

一八七〇年，義大利終於宣佈閹伶不合法，一九〇二年，羅馬教皇利奧十三世（Pope Leo XIII，1810 ~ 1903）頒佈下令永久禁止閹伶歌手在教堂演唱，最後一位閹伶歌手莫雷斯奇（Alessandro Moreschi，1858 ~ 1922）離開人世後，閹伶正式離開歷史舞台。他在西斯廷教堂合唱團服務近三十年，生命的最後幾年剛好趕上錄音技術誕生，因此我們有幸瞻仰其歌聲。我只能說，可能是因為他錄音時已過巔峰，音程與音準都唱得不怎麼穩定，聽起來有點毛骨悚然，實在難以想像閹伶當年盛況。

## 當韓德爾遇上閹伶

歷史上最著名的閹人歌手包括：尼可里尼（Nicolini，本名 Nicolo Grimaldi，1673～1732）、塞內西諾（Senesino，本名 Francesco Bernardi，1680～1750）、卡瑞斯提尼（Giovanni Carestini，1705～1760）、法里奈利、卡法雷利（Caffarelli，本名 Gaetano Majorano，1710～1783）。有趣的是，這幾個名字或多或少都跟韓德爾扯上關係，這很容易理解，因為這段閹伶最輝煌燦爛的時期，剛巧與韓德爾的音樂生涯重疊；或者說，韓德爾的音樂與閹伶相互產生化學作用，讓他們彼此都得到更多啟發，進而提高其藝術成就。

話說二十多歲的韓德爾到義大利走走看看，沒想到初試啼聲的歌劇《羅德利哥》（Rodrigo）與《阿格利琵娜》（Agrippina），竟然先後於佛羅倫斯與威尼斯大受歡迎，義大利人瘋狂迷戀他歌劇裡的華麗合聲與大膽轉調。韓德爾在義大利的名聲吸引許多新的邀約，英國駐威尼斯大使孟塔古（Charles Montagu）勸他到英國發展，漢諾威選帝侯的胞弟奧古斯都王子（Prince Ernest Augustus）則提供他漢諾威宮廷樂長的職務。幾經考慮，二十五歲的韓德爾於一七一○年六月接任漢諾威宮廷樂長，漢諾威有不錯的歌劇院，還有穩定的薪資，算是份不錯的工作，但韓德爾心中也躊躇於孟塔古的邀約，這年秋天，他在此職務下獲准前往英國訪問，並答應不久後回國，然而⋯⋯

## 尼可里尼

韓德爾踏上英國土地時，英國代表性的作曲家普塞爾（Henry Purcell，1658～1695）已經逝世了十五年了，他那傑出的英文歌劇正逐漸被淡忘，有一個義大利劇團正在倫敦演出，當紅閹伶尼可里尼與男低音波斯齊（Giuseppe Maria Boschi，1698～1744）都在劇團內，英國人正見識到義大利式的演唱藝術，而義大利式的歌劇也悄悄滲透英國。

聽說韓德爾來到倫敦，乾草市場（Haymarket）的女王劇院（Her Majesty's Theatre）總監希爾（Aaron Hill，1685～1750）趕快送來他一個劇本要韓德爾譜曲。兩個禮拜後，他就以此劇本寫出歌劇《林納多》（Rinaldo），一七一一年二月二十四日在倫敦發表，至六月二十二日，演出十四場場場爆滿，大街小巷傳唱其中的詠嘆調，尤其是感人的〈讓我哭泣吧〉（Lascia ch'io pianga）與〈親愛的新娘〉（Cara Sposa），至今仍是最受歡迎的歌劇詠嘆調之一。

《林納多》在倫敦如此成功，關鍵之一是閹伶尼可里尼，他在這部歌劇裡飾唱男主角林納多，不但唱紅了詠嘆調〈親愛的新娘〉，也讓整齣歌劇絕無冷場。因為尼可里尼是一位以表演著稱的聲樂家，他把塑造人物形象的表演藝術引入歌劇舞臺，他的舞臺表演優雅細膩且準確適度，舉手投足間即刻畫出人物性格和情感，據說他的表演「比帝王更威嚴、比英雄更剛毅、比情人更溫柔」，如此評論反映他出眾的表演功力。

《林納多》的成功，使尼可里尼的表演藝術讓韓德爾驚艷，後來又為尼可里尼打造了一部歌劇《阿瑪迪吉》（Amadigi di Gaula），尼可里尼在其中飾唱男主角阿瑪迪吉，想當然爾，此劇又受到歡迎，而且尼可里尼還為韓德爾立一大功，到底是什麼事情呢？

## 新王上任

在英國的成功使韓德爾不斷延長假期到一年，才依依不捨地回到漢諾威宮廷，但沒幾天他立刻感到無聊。宮廷裡他不再是大眾寵兒，既無人吹捧，又要當人家的僕役，他寫作一些大協奏曲與清唱劇，但滿腦子還是歌劇。一七一二年十月，韓德爾再度告假前往英國，攜帶新歌劇《忠實的牧羊人》（Il Pastor Fido），十一月在倫敦演出，但反應冷淡，他又寫作另一歌劇《泰西歐》（Teseo），於隔年一月首演，這次雖然大獲成功，經紀人卻捲款潛逃，韓德爾沒拿到分文；幸好另一位經紀人海德格（John James Heidegger，1659～1749）接替再為韓德爾安排十三場演出，讓他不致血本無歸，此後，韓德爾一直跟海德格維持合作關係。

否極泰來，捲款潛逃事件發生後，韓德爾得到一個為王室作曲的機會，由來是西班牙王位繼承戰爭結束所簽署的烏特列支條約（The Treaty of Utrecht），韓德爾為此寫作《烏特列支頌歌》（Utrecht Te Deum），又為安妮女王（Queen Anne，1665～1714）寫作一首生日頌歌，女王龍心大悅，賞他兩百英鎊年俸，使韓德爾舒暢悠閒地過了一年。好景不常，安妮女王於一七一四年駕崩，漢諾威選帝侯繼任英王，是為喬治一世（George I of Great Britain，1660～1727），韓德爾可緊張了，他休假未歸擺爛，沒想到舊老闆卻成了新老闆。不過喬治一世的心胸並不狹隘，他先不動聲色觀察韓德爾在英國做些什麼，正好國王劇院（His Majesty's Theatre，原女王劇院改名）演出韓德爾的《林納多》與《阿瑪迪吉》，有尼可里尼的助陣，國王微服觀賞頗為激賞，於是在韓德爾的一次御前大鍵琴演奏後不但原諒他，還將他年薪提高到四百英鎊；此外，卡洛琳公主還請韓德爾指導女兒學習音樂，再加家教費兩百英鎊，韓德爾瞬間成為歐洲收入最豐厚的音樂家。

## 塞內西諾

尼可里尼間接幫助韓德爾加薪之後，於一七一七年回到義大利，在威尼斯和那不勒斯輪流演出，直到一七三〇年才告別舞台。重點是，尼可里尼離開倫敦後，韓德爾的歌劇在國王劇院賣座逐漸下滑，國王與一些貴族為了幫助韓德爾，於一七一九年二月合資成立皇家音樂學院（Royal Academy of Music），當年二月二十一日的倫敦報紙登出：「著名音樂大師韓德爾先生奉國王陛下之命，渡海赴歐精選歌手來組織劇團，以在乾草市場的劇院演出歌劇。」此趙赴歐，韓德爾的最大收穫就是閹伶塞內西諾，他

Farinelli II Castrato

在德勒斯登宮庭劇院演唱時被韓德爾發現。

　　塞內西諾容貌俊美，音域較女中音稍低，雖不是特別寬廣，但圓潤甜美且清澈有力，具有良好音準和出色顫音；他從不過度使用裝飾音，不過有需要時，能夠把重音的快速裝飾性句子用胸腔聲音清晰地吐出來，使人感到清新悅耳。塞內西諾的美妙歌聲令韓德爾驚艷，立馬為皇家音樂院簽下演出合約，他與韓德爾合作長達十幾年，建立了深厚感情，在一七二○年至一七二八年間共有十四部歌劇由他擔任要角。一七二八年他們中止合作兩年，一七三○年又被找回來，到一七三三年跳槽到韓德爾敵對陣營為止，又再度合作了四個角色，只因為他在舞台上無與倫比的表現。一七三五年，塞內西諾退出歌壇後回到義大利，一七三九年後在佛羅倫斯定居，因生財有道而成為一位富翁。

## 皇家音樂學院

　　一七二○年四月，皇家音樂學院推出《拉達密斯多》（Radamisto），由塞內西諾飾唱男主角拉達密斯多，王公貴族幾乎全部到場觀賞，造成一票難求盛況，喝采掌聲讓韓德爾再度成為倫敦英雄。然而，政治的鬥爭卻為韓德爾帶來日後的困境，國王與身邊的維新黨雖然擁護韓德爾，但以威爾斯親王為主的保守黨為了與國王唱反調，另外吹捧波農西尼（Giovanni Battista Bononcini，1670～1747），並說服皇家音樂學院推

出他的歌劇《阿斯塔多》（Astarto），
然後加以吹捧。此時，塞內西諾反倒成
為波農西尼的武器，大街小巷的市井小
民就算對音樂毫無興趣，也無不談論這
位閹伶的魅力，甚至把他當做偉人般崇
拜。

　　問題是，塞內西諾為人傲慢，當
時媒體曾多次報導韓德爾非常厭惡塞內
西諾耍大牌的行徑，韓德爾卻一次又一
次為他量身打造歌劇。要知道在韓德爾
的時代，作曲家的地位有時甚至還不如
明星歌手，囂張跋扈的歌手常在舞台上
為了炫燿自己歌喉而竄改原作，觀眾也
很吃這套，這也難怪韓德爾雖然對自己
的作品信心滿滿，但仍要靠大牌歌手撐
場面。韓德爾為了反擊波農西尼，推出
《奧多奈》（Ottone）應戰，並重金禮
聘女高音庫佐尼（Francesca Cuzzoni，
1696～1778）前來相助，《奧多奈》於
一七二三年一月首演大獲成功，庫佐尼
搭配塞內西諾與男低音波斯齊的黃金陣
容厥功至偉。

　　韓德爾在英國的歌劇事業逐漸穩固，
一七二三年，他在倫敦布魯克街買了一
棟房子，並於一七二七年歸化為英國人。
這段時間他經常以歷史上的英雄人物作
為歌劇主題，塞內西諾與庫佐尼的美妙
歌聲令韓德爾驚艷，因此為他們量身訂
做了《弗拉維奧》（Flavio）、《凱薩
大帝》（Giulio Cesare in Egitto）、《帖
木兒》（Tamerlano）、《羅德林達》
（Rodelinda）、《西比奧》（Scipione）、
《亞歷山大》（Alessandro）、《阿德梅托》

（Admeto）、《獅心王理查》（Riccardo Primo）等歌劇，不過老是英雄人物，觀眾看久了也會膩，此時，危機已逐漸潛伏逼近韓德爾。

水能載舟也能覆舟，曾是韓德爾所倚重的歌手，反倒要成為他事業上的殺手，肇因是次女高音波朵尼（Faustina Bordoni，1697～1781）的加入，原本是為了讓歌劇增色，結果卻演變成庫佐尼與波朵尼在舞台上爭風吃醋，兩位名角在一次演出舞台上大打出手，觀眾也分成兩派加入打鬥，完全不顧作曲家的音樂；當時歌手的跋扈荒謬於此達到頂峰，民眾因而對義大利歌劇與歌手印象大打折扣，加上英國人品味有限，對義大利式歌劇的接受常是人云亦云，並非真心喜愛，這些都使韓德爾的歌劇賣座再度走下坡。一七二八年一月二十九日，蓋伊（John Gay，1685～1732）與佩普希合作推出《乞丐歌劇》（The Beggar's Opera），以粗俗淫穢歌詞與英國式敘事歌謠擄獲倫敦人的心，《乞丐歌劇》每晚爆滿長達九個星期，而韓德爾重金禮聘來的歌手們卻乏人問津。儘管韓德爾再推出新戲《西羅》（Siroe）、《托洛梅歐》（Tolomeo），同樣由塞內西諾與庫佐尼掛帥，然而效果也僅僅曇花一現，皇家音樂學院在入不敷出情況下，於當年六月五日宣告破產解散。

## 卡瑞斯提尼

韓德爾並不願意承認失敗，他投入他所有積蓄，又與經紀人海德格成立新音樂學院（New Academy of Music，或被稱作 Second Academy），這個組織得到上任不久的喬治二世每年援助一千英鎊保證，他再度赴歐延攬唱角，新班底於一七二九年底與一七三〇年初分別推出《洛塔里歐》（Lotario）與《潘特諾普》（Partenope），但都告失敗。這兩齣歌劇由閹伶貝爾納奇（Antonio Maria Bernacchi，1685～1756）擔任主角，魅力明顯遜於塞內西諾是原因之一；此外，對倫敦低級趣味而言，如此雅致的音樂或許真的太過高檔。為了力挽狂瀾，韓德爾不得不拜託傲慢的閹伶塞內西諾從義大利回來幫忙，接下來於一七三一年推出的《波羅》（Poro）總算穩住陣腳，而後的《埃齊歐》（Ezio）、《索莎美》（Sosarme）與《奧蘭多》（Orlando）再度受到歡迎，韓德爾跟著自我感覺良好。

一七三三年，與國王不合的威爾斯親王成立貴族歌劇院（Opera of the Nobility）跟韓德爾打對台，一方面從那不勒斯延聘最富盛名的聲樂教師波波拉，另一方面挖走韓德爾倚重的塞內西諾與庫佐尼等歌手，迫使韓德爾另找閹伶卡瑞斯提尼替補。

卡瑞斯提尼是貝爾納奇的學生，一七二一年開始在羅馬和義大利的其它城市演出，並獲得成功，一七三三年至一七三五年受聘於韓德爾的新音樂學院，之後的二十多年則在歐洲各地演出，聲譽卓著。卡瑞斯提尼的音域屬於次女高音，但他能唱得比次女高音低很多，他的歌唱技巧都非常厲害，尤其擅長花腔，

能靈活地運用胸腔，將高難度的華彩樂句演唱極清晰而動聽，除了技巧之外，卡瑞斯提尼唱起歌來表情細膩且創造性強，這使他的表演熱情奔放、充滿活力。為了發揮其優勢，韓德爾特地更改了樂譜，加寫了低音和顫音。

一七四〇年，卡瑞斯提尼返回義大利繼續他的演唱生涯，一七四四年受雇於奧地利的瑪麗亞‧泰瑞莎女王（Maria Theresa，1717～1780），一七四七年起先後赴德勒斯登、柏林、聖彼得堡任職，足見其歌唱事業的國際化。

## 法里奈利

一七三三年十二月二十九日，貴族歌劇院推出波波拉的歌劇《拿梭的阿里雅安》（Arianna in Nasso），韓德爾則以類似題材的《克里特島的亞里安納》（Arianna in Creta）應戰，由卡瑞斯提尼擔任主角，初次短兵相接，雙方各有斬獲；貴族歌劇院不甘示弱，波波拉又於一七三四年請來名震全歐的法里奈利助陣，一場閹伶大戰於是開打，這段劇情在電影《絕代艷姬》裡有精采呈現。

第二波的短兵相接即將展開，就如電影《絕代艷姬》中所演出的，韓德爾在法里奈利威脅下承受不小壓力。波波拉於一七三四年十月推出《雅塔塞爾斯》（Artaserse），有法里奈利、塞內西諾、庫佐尼的大卡司坐鎮，可想而知在英國轟動一時，民眾爭相觀賞。法里奈利待在英國的三年內，《雅塔塞爾斯》演出四十多場，是英國音樂史上

一大盛事。為了對抗法里奈利，韓德爾於一七三五年一月推出《阿里歐丹特》（Ariodante），仍由卡瑞斯提尼擔任主角，這是韓德爾最棒的歌劇之一，雖不如《雅塔塞爾斯》那般轟動，但也頗受好評，小小扳回一成；但波波拉隨即在二月推出《波利菲摩》（Polifemo），由法里奈利領銜主演，其上演盛況更甚於前一齣劇，就連支持韓德爾的國王也對此劇興致盎然。韓德爾於四月推出《阿爾辛娜》（Alcina）應戰，卻被法里奈利打得兵敗如山倒，韓德爾還因為此劇，與新聘請來的閹伶卡瑞斯提尼鬧翻。然而就像《絕代艷姬》裡法里奈利所言，韓德爾的音樂將會名垂千史，《阿爾辛娜》當年雖被波波拉的歌劇打敗，今日反到成為最常上演的歌劇曲目之一，反觀波波拉的歌劇早已乏人問津。

法里奈利是波波拉的學生，他的音準極好，音色純淨，意味著清澈的特質；音域寬廣且肺活量很大，就能夠唱出豐厚音響；喉嚨非常靈活，能從容地唱出各式各樣的音程，表示技巧從不是問題。總之，法里奈利的演唱近乎完美，聲樂家所有的好處都集中在他身上，最重要的是，據說他人品高尚且為人謙虛，這項加分讓他被譽為有史以來最偉大之閹伶，可惜法里奈利身處韓德爾敵對陣營，無法在舞台上演唱大師之作。一七三七年夏天，正當他事業如日中天時，三十二歲的法里奈利受邀前往西班牙菲力浦五世（Felipe V，1683～1746）的宮廷供職，主要是為患了憂鬱症的國王

唱歌解憂，法里奈利為國王一唱就是十年，國王的症狀也確實減緩。一七四六年新王繼任，法里奈利繼續為他服務到一七五九年才告老還鄉，期間還曾獲頒獲西班牙最高騎士爵位。

## 卡法雷利

卡瑞斯提尼離開後，韓德爾找了閹伶吉里羅（Gizziello，本名 Gioacchino Conti，1714～1761）來頂替，陸續推出《亞塔蘭他》（Atalanta）、《阿爾米尼歐》（Arminio）、《貝芮妮絲》（Berenice）、《朱斯堤諾》（Giustino）四部歌劇，《朱斯堤諾》劇中甚至還加入熊、怪獸、噴火龍等噱頭，但敵營大將法里奈利聲望如日中天，這幾齣歌劇仍無力回天，一七三七年六月一日，韓德爾終於結束新音樂學院。另一方面，波波拉雖找來法里奈利助陣，但法里奈利突然離職前往西班牙，讓波波拉也無計可施，就在韓德爾關閉劇院十天後，敵對的貴族歌劇院亦宣告解散，英國的歌劇時代淒涼走入歷史。

韓德爾在此打擊下，健康岌岌可危，於是他到德國亞深（Aachen）靜養了幾個月，直到一七三七年底才回到倫敦面對一堆債權人。此時，合作已久的經紀人海德格再次對他伸出援手，不但把國王劇院租借給韓德爾，更付他一千英鎊請他再寫作新歌劇，一七三八年再推出的《法朗蒙多》（Faramondo）、《塞爾斯》（Xerxes），找來當紅閹伶卡法雷利擔任主角，雖無法再帶起多少漣漪，但

《塞爾斯》卻是韓德爾又一齣流芳百世的歌劇，尤其是由卡法雷利演唱的詠嘆調〈懷念的樹蔭〉（Ombra mai fu），可謂無人不知無人不曉。

卡法雷利也是波波拉的高徒，二十一歲時在羅馬首次登臺演唱就引發熱烈迴響，隨之聲名傳遍義大利，其後歌唱生涯長達四十年，直到他力不從心時才退出舞臺。卡法雷利擅長慢板或悲劇性曲目的情感表現，但演唱華麗風格的歌曲同樣極為出色，遺憾的是，卡法雷利雖歌喉美妙，卻恃才傲物，與其它歌手合作時更缺乏團隊精神，還曾經為了藝術上的看法歧異，竟找對方決鬥。儘管卡法雷利劣跡甚多，但由於他的歌唱成就，人們也就一次次地原諒了他。晚年的卡法雷利性情轉趨溫和，他投入鉅資搞房地產，富有終老。

## 尾聲

韓德爾的經濟狀況一籌莫展，他幾年來執著於歌劇創作，四十部左右的歌劇，曾為他帶來榮耀，卻也讓他面臨困境，正所謂成也歌劇，敗也歌劇。綜觀韓德爾的歌劇生涯實在艱苦異常，他必須自己兼任劇院經理與指揮，不停面對歌劇企劃，還有與歌手簽約事宜，大牌歌手的藝術成就讓他寫出美妙詠嘆調，伴隨而來的跋扈卻也令他傷透腦筋。每一次的歌劇上演都要直接面對現實，也或多或少得要因應最新潮流變化而設計新的音樂效果，如何與觀眾共鳴是韓德爾所要面對的首要課題，卻導致他比較

少時間做內省式的內心戲。另一方面，義大利式的歌劇到底合不合英國人的口味也值得商榷，韓德爾花了太大的苦心在嚴肅歌劇上，這可能就是品味不高的民眾難以接受的主因。一七四○年與一七四一年，韓德爾再試著分別推出《伊曼尼歐》（Imeneo）與《戴達米亞》（Deidamia）兩齣歌劇，找來閹伶安德雷奧尼（Giovanni Battista Andreoni，1720～1797）擔任主角，然而還是不受歡迎，灰心之餘，韓德爾從此完全放棄歌劇，將心力放到神劇創作。

*Chapter4-4* | 投資標的推薦

電影《絕代艷姬》　Farinelli

韓德爾：寫給塞內西諾的詠嘆調　Handel / Arias for Senesino
修爾假聲男高音 / 丹通內指揮 / 拜占庭學院樂團
Scholl / Dantone / Accademia Bizantina（Decca）

# 李斯特與交響詩

## 心理體裁的誕生

### 前奏曲

　　這是從《詩之冥想》（ Méditations poétiques ）所摘錄的段落，乃法國詩人藍馬丁（ Alphonse de Lamartine，1790 ～ 1869 ）之詩作，被作曲家李斯特引用，來當作他的交響詩《前奏曲》（ Les Préludes ）之序文。李斯特最初構思此曲時，其實先是尋求法國大文豪雨果（ Victor Hugo，1802 ～ 1885 ）的作品來當作標題，卻找不到適合之作，後來才從藍馬丁詩找到靈感，《前奏曲》的標題則是在正式開始寫作時才加上的。作曲過程曾經一再刪改，但辛苦沒有白費，此曲於一八四八年完成後受到歡迎，不但是李斯特所有的交響詩作品中最著名的一首，其他作曲家的交響詩作品也少有超越。

　　雖然交響詩《前奏曲》與藍馬丁原詩存在著內容上的聯繫，作曲家與詩人在思想上確有所區別。在交響詩《前奏曲》裡，李斯特表現出對生活的熱愛，經過風暴、艱辛、鬥爭、悲傷後，進一步成就了人的偉大力量，格局更加擴大，已經超越了《詩之冥想》的範疇。

　　由此，我們可以看到交響詩的標題與內容若即若離，兩者有關係卻又似沒關係，交響詩果真有些趣味呢。

### 交響詩誕生

　　儘管李斯特以超技鋼琴作曲家演奏家聞名於世，不過他並不是只有在鋼琴音樂上有所貢獻，在管弦樂曲的形式上，李斯特亦能名留青史，因為他開創了新類型的管弦樂曲形式，那就是交響詩

（Symphonic poem）。

嚴格說來，交響詩並非全新的發明，而是一種原有曲式的改良，到底李斯特受到什麼影響，會搞出交響詩這樣的東西來呢？

交響詩的概念實際上是從貝多芬的序曲開始的，《科里奧蘭》（Coriolan）、《艾格蒙》（Egmont）、《蕾奧諾拉》（Leonore）等序曲，脫離了歌劇序曲的窠臼，從啟幕的作用提高為獨立且完備的單樂章管弦樂曲。而後韋伯的歌劇《魔彈射手》序曲，把歌劇內容的精髓融入交響樂形式中，更具備了交響詩的雛形。

到了浪漫時期，德國作曲家孟德爾頌在遊覽赫布里登群島的芬加爾洞窟後印象深刻，於是將浪花衝擊洞穴的奇景，與伴隨之風聲與鳥鳴組合成一個主題，寫作出《芬加爾洞窟》（Fingal's Cave）序曲，或稱為《赫布里登群島》（Hebrides）序曲，雖仍屬於純粹的交響樂範疇，但為他贏得「一流風景畫家」美稱，又更接近交響詩的型態。稍後，孟德爾頌為戲劇《美麗的梅露西娜》（Die schine Melusine）所作之序曲，管弦樂配器更加大膽，甚至不顧它們彼此的融合度，而其音樂具備標題，但只能意會卻不能言傳，內容又不是標題音樂，簡直就像所謂的交響詩了。

貝多芬的第六號交響曲《田園》（Pastoral）是另一個啟示，雖然貝多芬在這首帶有標題的音樂中清楚註明每個樂章想表達的內容，但他也強調這部作品「情緒的表現多於描繪」，許多人搞不清楚這是什麼意涵，李斯特卻完全能夠體會，並奉之為圭臬，他寫作交響詩時也身體力行，作品延續了此種精神。

另一方面，李斯特在聆賞了白遼士的《幻想交響曲》後大為震撼。白遼士在管弦樂配器上的華麗色彩是前所未見的，而《幻想交響曲》把奔放的想法納入交響曲，也給李斯特帶來靈感，於是李斯特將文學或繪畫的題材融入音樂，並根據其標題的固定樂念，自由發揮於單樂章的管弦樂曲，即形成他所謂的交響詩。

## 交響詩之父

李斯特是一位浪漫主義者，浪漫的人都愛詩，因此，李斯特對所謂「標題」的詮釋，就不只是去描述而已，而是拿標題來寫詩，然而他寫詩的方式是用音符而非文字，於是，這如詩般的交響詩，就會變得比較抽象。李斯特在提出交響詩概念時說：「作曲者描繪其印象與靈魂之探險。」這些「印象」以標題來提示，「探險」的內容卻是天馬行空，不被傳統的奏鳴曲式束縛。

通常李斯特會把一個或一個以上的主題旋律，建立在一個短小的、彷彿簡單的基本音型或動機上，然後以此動機加以發展，甚至伴奏音型也由它發展出來，我們可稱其為主題變形，從這基本動機演變出來的旋律，有時以相似的手法進行處理，有時以對比的手法進行處理。各個變奏之間還偶爾插入自由樂句，乍聽之下似乎變化頗為豐富，但整首樂

曲仍維持統一樂念。

　　李斯特將他的交響詩稱之為「心理體裁」（Psychological Form），體裁上之解放，非常合乎他浪漫主義自由奔放的胃口，李斯特對交響詩的發明可得意的呢，於是他一共創作了如下十三首交響詩，其標題橫跨各式各樣的範疇：

*memo*

《來自山上的聲音》（Ce qu'on entend sur la montagne），一八四九年完成，一八五四年修訂。

《塔索：悲嘆與勝利》（Tasso: Lamento e Trionfo），一八四九年完成。

《前奏曲》（Les Préludes），一八四八年完成。

《奧菲斯》（Orpheus），一八五四年完成。

《普羅米修斯》（Prometheus），一八五〇年完成。

《馬采巴》（Mazeppa），一八五一年完成，一八五四年修訂。

《節日之聲》（Festklänge），一八五三完成。

《英雄的嘆息》（Héroïde funèbre），一八五〇年完成。

《匈牙利》（Hungaria），一八五四年完成。

《哈姆雷特》（Hamlet），一八五八年完成。

《匈奴之戰》（Hunnenschlacht），一八五七年完成。

《理想》（Die Ideale），一八五七年完成。

《由搖籃到墳墓》（Von der wiege bis zum Crabe），一八八二年完成。

可以看出李斯特大多數的交響詩寫在一八五〇年代，四十幾歲的李斯特正值壯年的創作巔峰，若聆聽這些交響詩作品，會發現其中熱情奔放的樂思，卻又不失成熟穩重，這也是李斯特這些交響詩作品的魅力所在。

## 交響詩大放異彩

李斯特之後，許多作曲家追隨他寫作交響詩作品，最快使用這種曲式的是法國作曲家聖桑，他在認識李斯特後即寫作了四首交響詩，其中以《骷髏之舞》最為著名。另一方面，十九世紀後半，寫作交響詩的作曲家很多。俄國的鮑羅定為了沙皇即位二十五週年慶所創作的交響詩《中亞草原素描》，將俄國在中亞領土上那種廣漠無垠的風景巧妙展現。

十九世紀末是交響詩全盛時期，此時有聯篇交響詩（cycle of symphonic poems）出現，來自波西米亞的史麥塔納創作連篇交響詩《我的祖國》，其中包含了六首交響詩，第二段〈莫爾島河〉最受歡迎。芬蘭西貝流士的交響詩名作很多，如《芬蘭頌》，直接鼓舞芬蘭民族主義運動，他也寫作像《四首傳奇》（Vier Legenden）這樣的聯篇交響詩，其第二首〈黃泉的天鵝〉（Tuonelan Joutsen）常被單獨演出。

到了二十世紀，聯篇交響詩又更流行了。義大利的雷史畢基以羅馬為題材寫作《羅馬之泉》、《羅馬之松》、《羅馬節日》聯篇交響詩。法國印象派的德布西則寫了《海》、《夜曲》（Nocturnes）等膾炙人口的聯篇交響詩。

交響詩到了理查·史特勞斯手上到達頂峰，他的交響詩有說故事的《狄爾愉快的惡作劇》與《唐吉訶德》（Don Quixote）、哲學意味濃厚的《查拉圖是特拉如是說》和《死與淨化》（Tod und Verklarung）、人物描寫的《唐璜》、風景彩繪的《來自義大利》，自傳性質的《英雄的生涯》（Ein Heldenleben）等，內容可謂無所不包，而且曲曲精品。

理查·史特勞斯之後，交響詩似乎逐漸沒落，之後的作品家不常寫作交響詩，或許是近代或現代不夠浪漫了，使交響詩有過時的感覺。無論如何，李斯特開創了交響詩近一百年的菁華，這段期間的作曲家受他影響，多了一種創作的可能性，這是李斯特不可抹滅的歷史功績呀！

Chapter4-5　投資標的推薦

李斯特：交響詩《前奏曲》等　Liszt / Les Préludes
馬舒爾指揮／萊比錫布商大廈管弦樂團　Masur / Gewandhausorchester Leipzig（EMI）

# 古典樂的爵士狂想

## 藍調入侵

　　儘管爵士樂（Jazz）被稱為美國人藝術，但其來源卻包含各類型的民俗音樂、通俗音樂、輕古典甚至真正的古典樂等，美國人將各式各樣音樂的元素兼容並蓄而創造出爵士樂。另一方面，爵士音樂在二十世紀也逐漸影響到古典音樂，第一次世界大戰後，爵士音樂特有的藍調與節奏風格就風靡全歐，對許多急於跳脫傳統的作曲家而言，富於律動的爵士樂提供另一種可能性，他們嘗試在自己作品中融入爵士樂的風格，這些樂曲也的確為嚴肅古典音樂帶來清新口味，此處介紹一些範例，愛樂者可認識爵士樂對古典音樂的滲透。

## 是爵士還是古典？蓋希文的《藍色狂想曲》

　　蓋希文的《藍色狂想曲》（Rhapsody in Blue）是所有受爵士樂影響的古典樂曲中，最為大眾熟悉的一首，對古典樂迷來說，《藍色狂想曲》很俗很流行，但這已經是叱吒百老匯的蓋希文寫過最「古典」的作品之一了。

　　由於家境貧窮，蓋希文的童年幾乎沒有什麼機會接受音樂薰陶，十六歲時自高中輟學後，蓋希文去一家出版流行歌譜的公司當試音師，這段時期開始寫一些流行歌曲，並幫百老匯音樂劇作曲者捉刀。他在二十一歲時真正創作屬於自己的音樂劇，這一年他也因為一首叫做《史瓦尼》的流行歌走紅，搖身一變為全百老匯最搶手的當紅炸子雞。之後蓋希文一直是音樂劇界的紅人，寫了不少膾炙人口的名劇，一直到二十五歲時作的《藍色狂想曲》，才奠定了他在嚴肅音樂界的地位。

　　《藍色狂想曲》在美國可謂家喻戶曉，人人都知道這是蓋希文的大作，但實際創作過程卻是因貴人相助才得以問世。第一位貴人是保羅‧懷特曼，他是蓋希文認識的一位爵士樂隊領班，兩人常一起討論爵士樂交響化的可能性。一九二四年，懷特曼想辦一場「現代音樂實驗」音樂會，遂商議蓋希文寫一首由鋼琴主奏的管弦樂曲，將他們兩人心中的爵士樂交響化付諸實現，然而蓋希文當時還沒有寫作大型管弦樂曲的實力，因此猶豫了半天之下動筆。這時蓋希文的第二位貴人葛羅菲出現了，這位以《大峽谷組曲》聞名的作曲家，剛好是懷特曼大樂團的專屬編曲，理所當然的幫助蓋希文寫作管弦樂配器總譜，全曲終告

完成。若無這兩位貴人，《藍色狂想曲》可能永遠不會出爐，蓋希文更無法建立起寫作嚴肅音樂的技巧與信心。

《藍色狂想曲》的首演之夜可用冠蓋雲集來形容，出現在會場上的音樂家包括了海飛茲、克萊斯勒、拉赫曼尼諾夫、史托科夫斯基、史特拉汶斯基等人，大多數聽眾抱著好奇的心態來看熱鬧，聽過之後卻深受感動，因為像這樣融合爵士與古典元素的美國式音樂語彙可說是前所未有，美國人終於擁有跟人家不一樣的嚴肅音樂。儘管《藍色狂想曲》有許多特別之處，例如樂曲一開始超過兩個八度音程的豎笛滑奏、隨處可見的爵士風旋律和切分音等，但實際的結構卻是很貧乏的，同為美國音樂家的伯恩斯坦這麼形容過這首曲子：「只是用麵粉和水攪拌而成稀薄的糊，將散亂的文句連成一體而已。畢竟作曲與寫作旋律是兩回事。」

## 融合百家的米堯《創世紀》

米堯出身法國南部普羅旺斯的猶太富商家庭，他擁有神速的作曲能力，在巴黎音樂院讀書時就得過小提琴演奏、對位法、賦格等獎項。第一次世界大戰時，他與詩人外交官克勞德（即羅丹情婦卡密兒的胞弟）遠赴巴西，擔任法國大使館隨員，在巴西的兩年期間，米堯一方面接觸南美音樂與爵士樂，另一方面也汲取克勞德古典派詩歌做為養分，對他日後的創作產生重大影響。巴西歸來後，米堯寫了一首充滿異國風味的《巴西回憶》，見證他的難得經驗。

巴黎著名的作家兼電影製片柯克托是對米堯產生影響的重要人物，由於對柯克托反璞歸真的藝術理念頗為信服，使米堯追隨他一段時日，並根據柯克托的文學作品譜寫音樂，《屋頂上的牛》就是米堯以柯克托的劇本寫作的芭蕾配樂。

米堯的音樂風格多變，除了地中海的活潑明朗，新大陸的爵士樂也常出現在其作品中。米堯於一九二〇年初訪英國，認識了爵士音樂，而一九二二年的美國之旅，更讓米堯接觸到了哈林區純正的黑人爵士音樂，因此，米堯對爵士音樂有了更深厚的認識，而爵士音樂也成為此後米堯創作的靈感素材。一九二三年創作芭蕾配樂《創世紀》，是他作品中大量採用爵士樂的例子，內容描寫黑人想像的宇宙誕生故事，樂團編制只需要以管樂器為主的十九人，樂曲一開始就是爵士味濃厚的薩克管獨奏憂鬱旋律，而打擊樂器的巧妙應用，也讓樂曲充滿樂趣。

## 藍調現身！拉威爾的《小提琴奏鳴曲》

拉威爾的父親喜歡彈鋼琴，因此當然重視小孩的音樂教育，在七歲時就讓他學鋼琴，十四歲進入巴黎音樂院就讀，主修鋼琴。二十二歲時，拉威爾跟隨佛瑞學習作曲，此時他大量汲取巴黎藝文圈的各種養分作為己用，包括馬拉美的詩作、薩替的鋼琴音樂都是他的最愛。

拉威爾學生時代的作品諸如《古代小步舞曲》、《悼念早逝公主的帕望舞曲》等，就已經讓他在法國樂壇初展頭角，然而他卻沒有得獎緣，每次參加音樂比賽都鎩羽而歸，甚至在一九〇四年時還因為年紀超過三十歲而被取消參賽資格；然而比賽對他而言並不那麼重要，拉威爾的許多傑作，不論管弦樂曲、室內樂曲、鋼琴獨奏、或是歌曲集等，都有非凡表現。一九二四年完成的《小孩與魔法》（ L'Enfant Et Les Sortileges ）是拉威爾的歌劇代表作，其中早已實驗性地觸碰了爵士樂，他將馬斯奈、普契尼的歌劇和當代美國爵士樂混用，樂曲裡既有浪漫歌劇的優雅詠嘆調，又有荒謬乖張的現代節奏與俏皮。拉威爾承認他在創作時，心中想的就是當時美國的百老匯和輕歌劇，尤其是蓋希文的作品，而說到此，就要提及一則趣事。有一次蓋希文去巴黎玩，途中拜師癖發作，就跑去敲拉威爾的門，沒想到拉威爾給他一個大釘子碰，告訴蓋希文說：「你已經是一流的蓋希文了，為什麼要做二流的拉威爾呢！走自己的路吧！你根本不需要老師啦！」

當拉威爾拒絕蓋希文的同時，或許內心還希望蓋希文指導他爵士樂的技法呢！一九二三到一九二七年，拉威爾花了許多時間寫作《小提琴奏鳴曲》，這是他的心血結晶，拉威爾在此曲裡避免厚重和弦，以最透明的方式呈現鋼琴與小提琴的獨立性，並強調兩種樂器之間的不和諧性。其中第二樂章以「藍調」（ Blues ）作為標題，採用切分音的節奏，顯示拉威爾對爵士樂的興趣。

一九二八年，拉威爾到美國及加拿大旅行，以火車巡迴的方式在二十五個城市舉辦鋼琴獨奏會，藉此機會，拉威爾也實地觀察爵士樂，此後的拉威爾在作曲時，或多或少都使用到爵士元素，一九三一年寫作的《G大調鋼琴協奏曲》採擷美國爵士樂要素，在許多方面更表現了蓋希文的風格。

## 俄國風味的爵士樂——蕭士塔高維奇的《爵士組曲》

蘇聯作曲家蕭士塔高維奇常在社會寫實主義與自己的藝術理念之間掙扎，他曾遭受共黨當局無情的批判，卻也曾被社會大眾誤解為歌功頌德的共黨走狗，因此大師總是生活在矛盾中。

幸好，在史達林全面掌權之前的俄國，蘇維埃政府對於文化藝術活動仍給予相當程度的自由，來自美國的爵士樂及百老匯音樂劇等通俗作品，竟然也能夠在俄國境內逐漸流行起來，許多俄國音樂家也對爵士樂感到新鮮，年輕的蕭士塔高維奇也不例外，他在求學時期對爵士樂充滿興趣，經常與爵士音樂家們有所往來。

一九二八年，指揮家馬科（ Nicolai Malko，1883 ~ 1961 ）心血來潮地出個小考題，想戲弄小他二十三歲的蕭士塔高維奇：「放首曲子讓你聽兩次，我出一百盧布，打賭你沒有辦法在一個鐘頭內將這首曲子重新編曲。」蕭士塔高維

JASS

奇二話不說接受挑戰，他聚精會神聆聽了兩遍尤曼斯（Vincent Youmans，1898～1946）音樂劇中的一段《雙人茶》（Tea for Two）弦律，四十多分鐘後，蕭士塔高維奇首次譜寫的流行旋律完成，這是他首次創作美式音樂的經驗。

一九三四年，為了一場爵士樂創作比賽，蕭士塔高維奇完成了三個樂章的《第一號爵士組曲》（Jazz Suite No.1）做為參賽的作品，顯然之前的《雙人茶》經驗帶給他不良影響，《第一號爵

士組曲》比較像流行輕音樂，嚴格說來並不太有爵士樂的調調。四年後，蕭士塔高維奇接受國立爵士管弦樂團（State Orchestra for Jazz）之託，完成了《第二號爵士組曲》（Jazz Suite No.2），此時蘇聯當局對文化的箝制日深，可想而知，《第二號爵士組曲》更嗅不出真正的爵士樂味道。這部作品的樂譜很早就已佚失，多年來一直由一套為劇場樂團而作的組曲頂替，也就是一般常見由八個部分所構成的版本，作品的各個段落來自

作曲家的數部芭蕾與電影音樂。

儘管蕭士塔高維奇的兩首爵士組曲不那麼爵士，但仍可感受到他印象中的俄國式爵士味是什麼樣子，更是他難得的輕鬆幽默之作。

## 以爵士大樂隊來伴奏的史特拉汶斯基《黑檀協奏曲》

史特拉汶斯基是二十世紀最具革命性的作曲家，他與戴亞基烈夫帶領的舞團合作推出《火鳥》等舞劇音樂，在俄國芭蕾配樂上，扮演了傳承與革命的角色。

蓋希文跟史特拉汶斯基之間也有一段軼事，話說有一天蓋希文找上了史特拉汶斯基，想向他學作曲，史特拉汶斯基問他：「蓋兄，你作曲賺的錢有多少？」蓋希文想一想回答道：「一年少則十萬美元，多則二十萬。」史特拉汶斯基的反應很鮮：「看來好像應該我向你學作曲才對吧！」史特拉汶斯基後來當然沒有向蓋希文學習，但他對爵士樂可充滿了興趣，一八一八年，從紐約來的爵士樂團巡迴演出來到巴黎，深深吸引了史特拉汶斯基，於是在那年創作芭蕾舞劇配樂《大兵的故事》（L'Histoire du soldat），樂曲裡將爵士樂的因子帶進歐洲的主流音樂傳統，在當時也是驚人的創舉，他將管弦樂團編制簡化到只剩下木管、銅管、弦樂與打擊樂，象徵爵士樂手慣用的樂器，並且向聽眾展示爵士樂豐富的節奏變化與獨特的音響效果。

一九四五年，著名的爵士單簧管演奏家赫曼（Woody Herman，1913～1987）委託史特拉汶斯基創作單簧管協奏曲，史特拉汶斯基欣然接受邀約為赫曼量身訂做，就是所謂的《黑檀協奏曲》。「黑檀」即是單簧管，為了讓赫曼能夠盡情發揮演奏長才和即興手法，史特拉汶斯基在曲中安排爵士樂切分節奏。此外，擔任伴奏的並非一般的管弦樂團編制，而是當時流行的爵士大樂隊編制，顯然是打造給伍迪赫曼大樂隊使用的。

## 開啟古典與爵士合作大門的柯普蘭《單簧管協奏曲》

柯普蘭出身於混亂的紐約布魯克林區，自己都懷疑自己怎麼能成為音樂家。儘管家庭毫無音樂氣氛，卻仍像台灣許多中產階級家庭一樣，在柯普蘭小時候讓他學習鋼琴。十七歲時，他開始向高德馬克學習和聲及對位，由於高德馬克是非常保守的老師，這段學習只能算是蹲馬步的基本工夫訓練，真正接觸到現代音樂，是柯普蘭二十一歲赴巴黎遊學時的事了。柯普蘭在巴黎跟隨包蘭傑學習作曲，三年後返國定居紐約，開始作曲家的生涯。經過幾年蟄伏，柯普蘭受到波士頓交響樂團指揮庫塞維斯基的注意，先是演出他早期作品《劇院音樂》，稍後還邀請他彈奏鋼琴協奏曲。在庫塞維斯基支持下，柯普蘭逐漸走紅，《阿帕拉契之春》等帶有民謠風的音樂，是他最受歡迎的作品。柯普蘭常利用切分音及多旋律的搭配，使樂曲更加生動，

而他之所以能夠深獲支持，最主要原因仍是他站在民眾角度，寫出與民眾打成一片的音樂使然。

儘管是美國最具代表性的作曲家之一，柯普蘭覺得爵士樂的語法是有限度的，因此不常在作品中使用爵士樂的元素，他早期擅長應用民謠語法，後期轉為抽象風格，夾在其中的則是融入爵士樂節奏的《單簧管協奏曲》。《單簧管協奏曲》是柯普蘭為搖擺樂之王顧德曼（Benny Goodman，1909 ~ 1986）所寫的音樂，為了符合顧德曼的演奏風格，樂曲中當然要加入搖擺樂節奏，單簧管更是不時賣弄即興。一九四八年完成後，一九五〇年十一月由萊納指揮 NBC 交響樂團與顧德曼廣播首演，褒貶不一，有人覺得頗具創意，也有人認為構想有欠周全。但這首曲子為古典音樂作曲家與爵士樂手之間的合作，開啟了一道新的大門。

*Chapter4-6* ｜ 投資標的推薦

蓋希文：《藍色狂想曲》　Gershwin ／ Rhapsody in Blue
列文鋼琴兼指揮／倫敦交響樂團
Previn ／ London Symphony Orchestra（EMI）

史特拉汶斯基：《黑檀協奏曲》　Stravinsky ／ Ebony Concerto
顧德曼單簧管／史特拉汶斯指揮／哥倫比亞爵士樂團
Goodman ／ Stravinsky ／ Columbia Jazz Combo（CBS）

柯普蘭：《單簧管協奏曲》　Copland ／ Clarinet Concerto
顧德曼單簧管／柯普蘭指揮／哥倫比亞交響樂團
Goodman ／ Copland ／ Columbia Symphony Orchestra（CBS）

# 威爾第萬歲

## 音樂家立委

　　高中歷史課本告訴我們，在羅馬帝國崩解後，義大利就是小國林立的地區，義大利的統一，是馬志尼、加富爾、加里波底等建國三傑努力的成果，然而，還有一位教科書沒有提到的精神領袖，那就是作曲家威爾第，這是不能被忽略的事實。

### 威爾第萬歲

　　一八五九年二月十七日，威爾第的歌劇《假面舞會》（Un Ballo in Maschera）在羅馬阿波羅劇院舉行首演，當晚，群眾在劇院裡外高喊：「威爾第萬歲！」（Viva Verdi），歌劇首演成功，民眾在羅馬大街小巷牆上漆著「威爾第萬歲」，這位代表義大利作曲家的聲望達到頂點。然而，「威爾第萬歲」乃雙關語，除了歌頌代表義大利的作曲家外，簡單的威爾第萬歲背後，也同時頌讚帶領義大利走向統一的艾曼紐二世，Verdi 其實碰巧是「義大利國王維多里歐艾曼紐」（Vittorio Emanuele Re D'Italia）的縮寫，威爾第命中注定與義大利政治難脫關係。

### 否極泰來

　　威爾第生於義大利北部布塞托（Busseto）地方小村（距離米蘭不遠），在他出生之前的時代，義大利只是一個「地理名詞」，境內四分五裂為許多公國，布塞托所在的西北義大利受奧地利保護，威爾第出生時則被拿破崙率領的法軍佔領，拿破崙垮台後又落入奧國囊中，這樣的狀況在義大利各處層出不窮，使威爾第與他的義大利同胞的心中都充滿愛國熱忱。

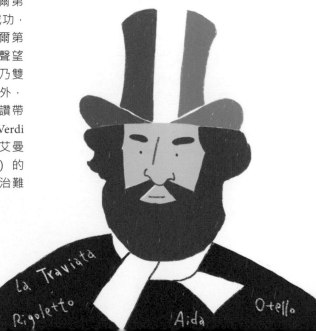

儘管威爾第是個鄉下小孩，仍無法抹滅他對音樂的興趣。他的音樂啟蒙來自村中教堂裡的一位風琴師，十二歲那年，威爾第接受布塞托的一位富商巴雷齊（Antonio Barezzi）資助，隨當地音樂學校校長普羅維西（Ferdinando Provesi，1770～1833）學習音樂，四年後，威爾第已經能夠擔任老師的助手，在該校教書、演奏風琴、抄譜、指導試唱或演奏鋼琴，他也寫了許多樂曲。稍後，巴雷齊再贊助威爾第赴米蘭深造，雖因年齡限制而無法進入米蘭的音樂院，但仍隨米蘭史卡拉歌劇院（La Scala）的樂師學習。

米蘭苦學三年後，威爾第於一八三五年回到布塞托接替老師普羅維西擔任音樂學校校長，還兼任音樂協會指揮及教堂風琴師等職務，隔年，威爾第娶了恩人巴雷齊的大女兒瑪格麗特（Margherita Barezzi，1814～1840）為妻，並哺育二子。此時的威爾第，已經開始寫作歌劇，他在婚後完成第一部歌劇《奧伯托》（Oberto）於一八三九年十一月在史卡拉歌劇院首演。這是威爾第最百感交集的一年，一方面《奧伯托》大獲好評讓他初嘗成名滋味，另一方面，《奧伯托》演出前後，威爾第的子女與老婆接連過世，使他痛不欲生，也影響到威爾第下部喜歌劇《一日之王》（Un giorno di regno）的創作，想當然爾，這部歌劇以失敗收場。

接連的打擊讓威爾第心灰意冷，他幾乎就要放棄歌劇了，但史卡拉歌劇院的經理不斷鼓勵他，還故意扔了一本以聖經中巴比倫王尼布甲尼撒二世為主題劇本給他，威爾第終於心動，下一部歌劇《納布果》（Nabucco）於次年誕生，否極泰來的道理也再次得到驗證，一八四二年，《納布果》首演後轟動義大利，威爾第成了家喻戶曉的人物。

此後的威爾第彷彿打通了任督二脈，所寫的幾部歌劇有如票房保證，然而這時的他還沒有紅到國外，一直到一八五一年的傑作《弄臣》才把威爾第推向國際，從《弄臣》開始，威爾第從早期的摸索進入了中期的成熟階段，其中的詠嘆調〈善變的女人〉朗朗上口，傳唱大街小巷，而一八五三年的《遊唱詩人》與《茶花女》，同樣充滿了優美的歌唱性旋律，更讓他的名聲如日中天。

## 義大利統一

正當威爾第以歌劇成為義大利人偶像之時，義大利在愛國志士馬志尼激進的國族主義精神召喚下，統一復興運動也正如火如荼的進行，帶領義大利由分裂走向統一的是西北部的皮德蒙·薩丁尼亞公國（Piedmont-Sardinia），首相加富爾在爾虞我詐的國際關係中，以靈活的外交手腕爭取國際的奧援，逐漸為義大利的統一勾勒出藍圖，但當時義大利境內其他公國的統治階層卻仍在壓制民族復興運動。

在這樣的背景下，威爾第也喜歡選擇含有革命思想的題材來寫作歌劇，例如一八五五年的《西西里島晚禱》

（Les Vêpres Siciliennes）與一八五七年的《西蒙·波卡奈格拉》（Simone Boccanegra），而這樣的歌劇當然激起義大利同胞的共鳴。一九五九年，威爾第根據瑞典國王古斯塔夫三世的暗殺事件所寫的《假面舞會》，原本打算在那不勒斯首演，然而當局害怕這樣的劇情在當時政治環境下太過敏感，而不發給演出許可；於是威爾第轉往羅馬爭取演出，最後將故事背景由瑞典改為美國波士頓才獲准上演，這個事件在當時鬧得沸沸揚揚，民眾藉著《假面舞會》發洩怨氣，威爾第因為這部歌劇，更被義大利人視為英雄。《假面舞會》首演後，他與女歌手史翠波尼（Giuseppina Strepponi，1815～1897）再婚，展開他人生的另一個階段。

就在《假面舞會》大受歡迎之時，加富爾故意引誘奧國侵略皮德蒙─薩丁尼亞公國，然後利用法國對付奧國，使皮德蒙─薩丁尼亞公國脫離奧國控制。一八六〇年五月，加里波底率領紅衫軍（Camicie rosse）攻佔西西里，建立臨時政府，他不願意看到義大利內戰，而在十月將兩西西里王國獻給皮德蒙─薩丁尼亞公國，並尊稱國王伊曼紐二世（Victor Emmanuel II）為義大利國王，君主立憲制的義大利王國在這一年誕生。

義大利統一後，首相加富爾寫了一封信給威爾第，請求他加入即將成立的國會，因為他的聲望對義大利統一具有關鍵性的作用。威爾第收到信以後立刻去見加富爾，希望能夠拒絕，然而加富爾極力堅持，威爾第拗不過他只好答應，

但希望能在階段性任務完成後盡早離職。

## 立法委員威爾第

經由投票，威爾第當上了義大利的立法委員，一八六一年二月，威爾第前往杜林出席義大利統一後的第一次國會，但他對政治並沒有太多的主見，也不怎麼參予其他同僚的運作，大多數議案，他以首相加富爾的意見馬首是瞻，只要加富爾持續活躍，威爾第就會盲目接受他的領導。可惜這位政治家竟然於一八六一年去世，這讓作曲家無限哀悼，自此就很少出席國會。

身為音樂家，威爾第當然關心義大利的音樂前途，他在立法委員任內，曾經就義大利的音樂教育課題，與首相做了詳細討論，提出一些整頓計劃，與資助三個歌劇院的議案，這是他參與立法工作的最大限度，可惜的是，這些想法都因為加富爾的往生而胎死腹中。

威爾第在他立法委員任內只寫了一部歌劇，那就是一八六二年的《命運之力》（La forza di destino），這是因應俄國聖彼得堡皇家劇院之需求而寫的作品，威爾第夫婦為了此劇首演而走訪俄國一趟。

一八六四年底，威爾第辭去立法委員的席位，打從答應加富爾加入國會時，威爾第就沒有戀棧的打算，他曾說：「四百五十位議員，實際上只有四百四十九位，因為威爾第這位代表是不存在的。」就像全世界看台灣的立法委員一樣，威爾第也覺得他的同事們在議會上只會爭吵個不停，浪費時間而已，

做為一個民主的鬥士，他深知他的奮鬥方向與其擺在辯論上，還不如放在音樂上來的有意義。

## 安享晚年

　　離開國會以後，威爾第又寫了兩部傑作，分別是一八六七年的《唐·卡羅》（Don Carlo）與一八七〇年的《阿依達》。《阿依達》是威爾第進入晚期創作的進階點，這是埃及政府為了慶祝蘇伊士運河的開航，委託威爾第創作的歌劇。威爾第從《阿依達》開始的風格變的更自由奔放，雖然仍保留了義大利歌劇原有的美聲要素，但他受到華格納影響，加入了更新的合聲與更複雜的管弦樂技法。這部歌劇以埃及為背景，全劇充滿了凱旋行列、合唱隊和舞蹈，許多人直指威爾第想變成華格納，威爾第則對此批評一笑置之。

　　《阿依達》之後，名利雙收的威爾第真的累了，他想過著安享晚年的生活，然而在一八七九年認識了一位優秀作家包伊托（Arrigo Boito，1842～1918），卻又讓威爾第手癢起來。包伊托先幫威爾第修訂了《西蒙·波卡奈格拉》的文

字，然後他們合作以莎士比亞名作為藍本創作了《奧泰羅》（Otello）一劇，這部作品顛覆了義大利歌劇那種情節荒謬的缺點，全劇一氣喝成，於一八八七年在史卡拉歌劇院首演當晚，興奮的群眾又在街上高喊：「威爾第萬歲！」但這次並不參雜政治的暗喻，而純粹是藝術上的感動了。

　　一八八九年，包伊托寄給威爾第一份喜劇《法斯塔夫》（Falstaff）的劇情大綱，威爾第雖然被吸引，但年輕時創作喜歌劇《一日之王》的失敗經驗，卻讓大師躊躇不前，在包伊托不斷鼓勵之下，他才克服心魔完成了這部最後的歌劇。不用說，《法斯塔夫》在一八九三年的首演依然受到熱烈喝采，威爾第總算留下優秀的喜歌劇。

　　《法斯塔夫》之後，威爾第不再寫歌劇，只創作一些宗教性小品自娛。一九〇一年，威爾第以八十九歲高齡辭世，義大利舉國哀悼，二十萬米蘭居民夾道送葬，義大利王室、政界等領導人物無不跟在靈車後面執禮，由此可見，他的地位早已超過那些光說不做的狗官與民意代表。

*Chapter4-7*　　投資標的推薦

| 威爾第：歌劇《阿伊達》 | Verdi / Aida |
| --- | --- |
| 卡拉揚指揮／維也納愛樂 | Karajan / Wiener Philharmoniker（Decca） |

# 熱愛古典樂的央行總裁

## 印鈔不忘音樂

中央銀行的功能除了印鈔票外，主要是控制通貨膨脹與促進經濟成長，中央銀行總裁的位置必須超然於元首之外，其重要性有時甚至高過不懂經濟的元首。葛林斯潘（Alan Greenspan，1926～）擔任美國聯邦準備理事會主席（相當於其他國家中央銀行總裁的職位）長達十八年，在他任內的一言一行，都左右著全球股市與經濟，葛林斯潘的影響力早已超越全球各國領袖。然而大家可能不知道，他曾經唸過紐約的茱莉亞音樂院（Juilliard School），最迷戀的是莫札特哦！

### 金融風暴

一九九七年，大幅向國際舉債擴充經濟的泰國，外資在擔憂該國經濟情況下撤資，國際投機客趁機放空泰銖大撈一票，泰國經濟禁不起這樣的衝擊倒地。緊接著是附近的馬來西亞也宣告不治，然後菲律賓、印尼、香港、南韓的經濟逐一垮掉，亞洲金融風暴隨之形成，然後受累的是俄羅斯與其他新興市場國家，進而牽連到美國。

即使是當了十年美國聯邦準備理事會主席的葛林斯潘，也從未見過如此嚴峻險惡的局勢，全球化的經濟使他面對的不只是美國經濟問題，而且是全球經濟課題，辦公室中同僚相互討論與電腦列印的嘈雜，更是讓他煩上加煩，不知如何是好。當葛林斯潘拖著疲憊的身子回到家裡，音響傳出了莫札特的音樂，他的腦袋突然清明了起來：「呵呵，原來如此，我怎麼沒想到呢？」

第二天，他出招做了一些動作，並出面信心喊話，一切都在葛林斯潘控制之中，幾個星期後，金融風暴消弭於無形，葛林斯潘再度成為英雄。

### 單簧管演奏家

葛林斯潘生於一九二六年三月六日，雙魚座的他雖生長在貧窮單親家庭，卻愛好音樂藝術。就讀曼哈頓的喬治華盛頓中學時，葛林斯潘在學校的管弦樂團裡吹奏單簧管，此外，他還與同班同學另組一個七到十位成員的希爾頓樂團，除了在學校的舞會中演奏，也在教會或社區聯誼場合表演。隨著葛林斯潘對音樂的態度越來越認真，他決定另尋老師學習，經過打聽，找上了雪納（Bill Sheiner）求教，雪納以克羅斯單簧管演奏法（Klose Complete Clarinet Method）

作為教科書指導葛林斯潘，同時也教他吹奏薩克管。

雪納是當時的紐約名師，在葛林斯潘的同門師兄弟中，不乏大名鼎鼎的演奏家，其中名氣最大的是師兄史坦·蓋茲（Stan Getz，1927～1991），他只比葛林斯潘小一歲，兩人經常廝混在一塊兒，聊起共同的偶像顧德曼更是沒完沒了。然而蓋茲的音樂天份畢竟高過葛林斯潘太多，他很早就退學去當專業樂手，當一九六三年的專輯《來自伊帕內瑪的女孩》（The Girl from Ipanema）推出後，蓋茲即成為家喻戶曉的人物，成名可比葛林斯潘早多啦！

決心成為職業音樂家的葛林斯潘，於一九四三年考入茱莉亞音樂院冬季班主修單簧管，指導老師是克里斯曼（Arthur Christmann），他是發明單簧管雙吐（double-tongued）技巧的演奏家，以吹毛求疵聞名，葛林斯潘似乎與他無法心靈相通。在茱莉亞唸了一學期，葛林斯潘接到雪納的電話，告知他有個巡迴爵士樂團需要一位單簧管兼薩克管的樂手，葛林斯潘聞言心動就去應徵。團長傑若米（Henry Jerome，1917～2011）對葛林斯潘感到滿意，於是葛林斯潘於一九四四年一月六日從朱麗亞辦理退學手續，加入傑若米樂團，展開巡迴演奏生涯。

傑若米樂團幾乎跑遍美國東半部，主要在酒店及賭場演出，演奏風格是依照節拍演奏的搖擺樂（swing），然而在葛林斯潘加入沒多久，美國開始興起咆

嘯樂（bebop），傑若米樂團也嘗試轉型，儘管轉型有吸引較多優秀年輕樂手加入，但一段時間後，傑若米仍將樂團解散，另組一個名為布拉森銅管（Brazen Brass）的新樂團，原本團員則各奔東西。

這段短暫的巡迴演奏生涯對葛林斯潘未來任職中央銀行總裁可謂影響深遠：一方面即興演奏如同數學家，能一邊構想，一邊演奏出結構完美的複雜音樂，使他對經濟數據的反應更加迅速。另一方面，跑江湖的經驗讓葛林斯潘廣泛接觸各階層人群，培養他對民間情緒的敏感度，因此特別能夠知曉民間疾苦，例如他曾經到紐奧爾良的羅斯福飯店（Hotel Roosevelt）演奏一個月，對這個城市瞭若指掌，在二〇〇五年卡崔納颶風（Hurricane Katrina）風災時，他立刻掌握紐奧爾良損害程度。

## 轉型成功

加入職業樂團帶給葛林斯潘結交了好友機會，包括傑若米的左右手賈曼特（Leonard Garment）等，由於見識到幾位非常優秀的音樂家，讓他對音樂的眼界漸開。他逐漸瞭解自己並不具有足夠音樂天分，於是利用樂團巡演的休息時間在公立圖書館借書閱讀，進而發現自己對金融與經濟感到興趣。

一九四五年，葛林斯潘進入紐約大學（NYU）商學院就讀，在學校裡，他的主要課外活動都圍繞在古典音樂，除了在學校交響樂團中吹奏單簧管，也加入男聲合唱團，還與商學院同學卡維許

（Robert Kavesh，後來成為著名經濟學教授）成立交響樂社，由自己擔任社長。這個社團的宗旨是「提昇及培養商學院學生的音樂品味及水準」，每個禮拜四聚會時，有時只是一起聆賞音樂，由葛林斯潘播放唱片、讓社員來猜出曲目，有時則邀請紐約大學音樂系的師生來演講。葛林斯潘回憶他的大學生活：「沒課的時候，我和卡維許會到華盛頓廣場（Washington Square，在紐約大學旁）看美眉，我們會互相哼莫札特鋼琴奏鳴曲給對方聽，並互問這是第幾號？雖然我不再做職業演奏家，音樂依然是我社交生活的重心。」

一九四八年，葛林斯潘取得經濟學學士學位，隨後進入哥倫比亞大學（Columbia University）經濟學研究所，畢業後先在全球產業經濟研究聯合會工作，然後進入經濟顧問委員會工作，之後則自己與債券交易商湯森（William Townsend）合夥成立湯森葛林斯潘經濟顧問公司，為大企業及金融機構提供經濟預測。

有一天，葛林斯潘走在曼哈頓街上，碰到傑若米樂團中的賈曼特，原來好友離開樂團後唸了法學院，並且加入律師事務所，進而擠身上流社會，他的律師事務所合夥人是尼克森（Richard Nixon，1913～1994），葛林斯潘因此而認識了尼克森。尼克森在一九六八年參選總統時，邀請葛林斯潘擔任他的經濟顧問，這是他接觸政治圈的第一步，但是當尼克森一九六九年選上總統，想請葛林斯潘擔任公職，葛林斯潘卻因為看穿尼克森而婉拒了。

一九七四年，水門事件爆發，尼克森下台，福特（Gerald Ford，1913～2006）接任總統，他再度邀請葛林斯潘擔任經濟顧問委員會主席，這次他答應了，從此展開公職生涯。一九七七年卡特（Jimmy Carter，1924～）當選，葛林斯潘回去經營他的公司，這一年，他拿到唸了很久的紐約大學博士學位，公司業務也蒸蒸日上，客戶囊括許多美國大企業，包括美國鋁業、通用食品、美孚石油、摩根銀行等企業甚至邀請葛林斯潘擔任董事，他在美國金融業的地位已經無可撼動。

一九八一年，雷根（Ronald Reagan，1911～2004）第一次當選總

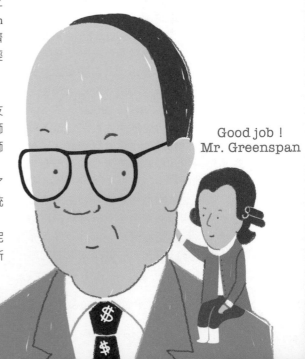

Good job !
Mr. Greenspan

統，先邀請葛林斯潘當他的在野經濟顧問，當雷根連任後，再於一九八七年提名葛林斯潘擔任聯邦準備理事會主席。這回，他擔任此一職位竟然長達十八年，一直到二〇〇六年一月才卸任，期間歷任的雷根、老布希（George H.W. Bush，1924 ~ ）、柯林頓（Bill Clinton，1946 ~ ）、小布希（George W. Bush，1946 ~ ）等總統，不分黨派地敬重他的才幹，儘管期間有一九八七年股市大崩盤、一九九七年亞洲金融風暴、二〇〇年網路泡沫等危機，但葛林斯潘仍通過考驗，並使美國經濟邁向有史以來的最大的擴張期。

## 古典音樂把妞必勝

葛林斯潘結過兩次婚，兩次婚姻都由古典音樂扮演媒婆，足見他對古典音樂的喜愛有多深。

第一任妻子瓊安（Joan Mitchell，1925 ~ 1992）是一位藝術家，在他們兩人都二十六歲時透過人家介紹而認識，瓊安回憶葛林斯潘第一次打電話給她，問她要不要約會，並要她在看電影、看球賽、聽音樂會三項活動中任選其一，瓊安選擇到卡內基廳（Carnegie Hall）聽音樂會，曲目包括了巴赫與梅諾蒂（Gian Carlo Menotti，1911 ~ 2007）的作品；而開始交往後，他們的約會經常只是窩在瓊安的公寓裡聽古典音樂，就這樣沒多久就結婚了，但婚後不久卻發現個性不合，很快又註銷結婚登記，不容易的是，兩人終其一生仍維持好友關係。

瓊安的第二任丈夫布魯門托（Allan Blumenthal）也是葛林斯潘的好友，他原本是醫師，後來因為迷戀音樂而進入茱莉亞音樂院唸書，而後成為古典鋼琴演奏家。葛林斯潘與布魯門托曾經合組一個三重奏團體，成員除了葛林斯潘的單簧管與布魯門托的鋼琴外，還包括一起打壘球的好友舒瓦茲（Eugene Schwartz）的小提琴，他們常練習到深夜，曲目包括巴赫、貝多芬、莫札特與馬勒等。三重奏的成員對葛林斯潘各有看法，布魯門托覺得：「我跟葛林斯潘的喜好類似，尤其喜歡莫札特，但我們強調的重點截然不同，我喜愛莫札特的音樂，以及他的天才，葛林斯潘則喜歡談音樂的數學性，角度雖然不同，卻殊途同歸。」舒瓦茲則形容葛林斯潘：「他是深入了解莫札特的經濟學家，勢必也了解生命的本質。」

葛林斯潘在五十八歲時才開始跟後來的第二任妻子安蕊亞（Andrea Mitchell，1946 ~ ）約會，她是 NBC 電視台駐白宮特派記者，因工作關係認識葛林斯潘。他們兩人第一次共進晚餐時聊了很多，由於安蕊亞曾經在威徹斯特交響樂團（Westchester Symphony）拉奏小提琴，又是古典樂迷，兩人都喜歡莫札特、布拉姆斯、韋瓦第，收藏的唱片非常類似，這點立刻吸引住葛林斯潘。往後他們的約會常在甘迺迪中心（The John F. Kennedy Center for Performing Arts，華盛頓特區的表演藝術場地），雷根總統還將他的專屬包廂借給他們約會。

一九九七年春天，葛林斯潘與安蕊亞在拍拖十年後結婚，他們到威尼斯度蜜月，在巴洛克風格的教堂裡聆賞韋瓦第的大提琴協奏曲，葛林斯潘聲稱這是他最享受的韋瓦第體驗。

## 音樂伴我行

　　婚後的葛林斯潘沒事最喜歡待在家裡，工作、閱讀、看棒球賽、或聽古典音樂，莫札特一直是他的最愛，他也欣賞韓德爾、舒伯特、布拉姆斯及拉赫尼諾夫等音樂家，安蕊亞說：「葛林斯潘在家時，常為了欣賞韋瓦第的音樂或是觀看巴爾的摩金鶯隊的比賽而難以取捨。」

　　有趣的是，除了古典與爵士音樂外，葛林斯潘始終對搖滾或流行音樂不感興趣，他自己說那是噪音，還是寧願聽他的莫札特與布拉姆斯。綜觀葛林斯潘的一生，除了短暫的巡迴演奏生涯接觸較多的爵士樂外，古典音樂一直是他的最愛，雖然當不成職業音樂家，但多少個日子裡，葛林斯潘都是在古典音樂的樂聲中紓解沉重工作壓力。另一方面，他喜愛莫札特作品中的規則，並看作是與數學相通的神祕語言，相信在葛林斯潘自己演奏或聆賞的過程中，也帶給他許多啟發。如此看來，這一位偉大的中央銀行總裁，應該也算是以數字詮釋作品的另類音樂家吧！

*Chapter4-8*　　投資標的推薦

莫札特：《單簧管協奏曲》　Mozart / Clarinet Concerto
顧德曼單簧管 / 孟許指揮 / 波士頓交響樂團
Goodman / Munch / Boston Symphony（RCA）

# 巴赫在非洲

## 巴赫：管風琴音樂

### 通才大師

好一陣子我都非常崇拜史懷哲（Albert Schweitzer，1875～1965），他是那種難得一見的通才，身兼醫生、神學家、音樂家、哲學家等多重身份，而且都扮演得很好。不過這些才華並非我崇拜他的最主要原因，要知道史懷哲最偉大之處在於他關懷人群的開闊胸襟，這種胸懷是多數人所欠缺的，像我如此自私、小氣的人尤其欠缺，我多麼期盼自己能有史懷哲的愛心啊！

一八七五年生於法德邊境亞爾薩斯省的史懷哲小時候成績平平，不過他在音樂方面絕對是神童，七歲時便譜寫出讚美詩，八歲開始彈管風琴，九歲即成為教堂風琴師。長大後，他在史特拉斯堡大學同時攻讀哲學與神學，並且先後獲得兩個學術領域的博士學位；他在木豪森（Mulhouse）唸中學的時候，開始正式向當地聖史蒂芬教堂的風琴師明希（Ernst Münch，1859～1928）學習管風琴，這位老師引導史懷哲進入巴赫的世界，中學畢業要進大學前，史懷哲一位在巴黎經商的伯父幫他介紹當時歐洲的管風琴巨擘維多爾（Charles-Marie Jean Albert Widor，1844～1937），但維多爾才懶得教業餘學生，史懷哲不願錯過機會，拼命懇求維多爾聽聽看他的演奏，「盧」到維多爾受不了，只好讓他試彈，一聽之下卻對史懷哲的音樂水平大吃一驚，不但答應收他為入室弟子，當他知道史懷哲經濟拮据，還免了他的束脩。維多爾真是賺到了一位好學生，師生兩人相互指點提攜研究巴赫的音樂，還完成了一本論述巴赫的著作（書名即為《巴赫》），史懷哲因此聞名全歐。除了管風琴，史懷哲的鋼琴也彈得非常棒，他當時的鋼琴老師是李斯特弟子傑兒（Marie Jaëll，1846～1925），所以不管是鋼琴或是管風琴，史懷哲都系出名門。

如果說史懷哲是為管風琴而生的，似乎否定了他在其他學術領域的成就，但他的確非常愛管風琴。除了演奏優秀、三十多歲即紅遍全歐洲外，他更是管風琴演奏理論和機械構造的專家，當時歐洲正興起更換新式機器管風琴的風潮，這類樂器音響雖然宏亮，卻缺乏生命力與一種深沉的美（有如數位 CD 與類比 LP 之間的差異），於是他僕僕風塵，四處為拯救老管風琴而奔走，前後歷時三十餘年，終於漸被認同。

## 遠赴非洲

　　史懷哲三十幾歲時已是全歐著名的音樂家、哲學家與神學家，以世俗的眼光來看，他可以說是功成名就，但是史懷哲忽然想到非洲去為原住民傳道、服務，結果又去讀醫學博士，拿到學位後真的去了非洲。放棄一切榮華富貴也就罷了，遠離他難捨難分的音樂卻必需要下很大決心，但他如此犧牲奉獻，神必不虧待他。巴黎巴赫協會在史懷哲遠赴非洲後，竟然打造一部特殊鋼琴送到非洲給史懷哲使用，這部鍍鋅鋼琴可以對抗非洲白蟻與潮濕，最厲害的是還附有管風琴踏瓣，具備一機二用功能。這部鋼琴陪伴史懷哲度過他半世紀的歲月，就因為有了它，史懷哲的管風琴演奏技巧一直沒有衰退。

　　每當看到 BBC 或國家地理頻道在播放介紹非洲的節目，腦海中便不由自主浮現一幅畫面：史懷哲在非洲熱帶雨林中，一邊面對濕熱天氣揮汗如雨，一邊細心地看護著一群土著傷患；黃昏比較涼爽時，他的工作也暫告一段落，便彈奏那部特製鍍鋅鋼琴，此時，不管是民智未開的土著，或是原始森林中的野獸，都陶醉在美妙的音樂中，一切人間之紛爭隨著上昇的音符而去，所有地球上的生物都和平共處，世界終於達到真、善、美的境界，這即是史懷哲音樂的魅力。

## 詮釋巴赫

　　聽史懷哲用管風琴演奏巴赫的音樂，與聽西班牙大提琴家卡薩爾斯（Pablo Casals，1876～1973）用大提琴拉巴赫的感覺類似，因為他們二人都有悲天憫人的胸懷，都是人道主義的奮鬥者，這樣的背景使他們對巴赫音樂的想法都富於哲理，多了縱深，少了膚淺，其領悟體驗不是單憑熟練技巧的演奏家所能比擬的。有趣的是，他們兩人也彼此心儀傾慕，但卻一直到史懷哲五十九歲，卡薩爾斯五十八歲才第一次見面。卡薩爾斯在他自傳中提到：「我早就心儀史懷哲，渴望能結識他。我不僅熟知他所寫闡論巴赫的著作，而且崇仰其為人……」

　　哲人日已遠，典型在夙昔，緬懷這兩位專精巴赫音樂的大師，總希望能夠聽到他們的有聲紀錄。卡薩爾斯一九三六至一九三九年之間灌錄的巴赫大提琴無伴奏組曲（EMI），早已是巴赫詮釋之典範，至於史懷哲，我們有幸也得以瞻仰其演奏風範。在一張 EMI 唱片公司發行的專輯中，一共收錄了九首巴赫管風琴音樂作品，錄音年代則是從一九三五年到一九五二年，大部份是由 EMI 名製作人華爾特‧李格（Walter Legge，1906～1979）所監製，錄音地點包括倫敦、史特拉斯堡（Strasbourg）、根士巴赫（Gunsbach）等，不同地方的管風琴有不同的音色，聆賞時得以增添趣味。以此專輯中的管風琴而言，我覺得倫敦的管風琴雄偉，史特拉斯堡的管風琴厚實，根士巴赫的管風琴則比較柔美，但這種說法可能太過於武斷，因為不同類型的管風琴樂曲表現出來的音色又非常多元化，不能以偏蓋全。而且這

張專輯畢竟是單聲道時代的老錄音，就算錄音師捕捉到演奏家的神韻，但仍無法讓不同音色樂器的微妙差異完全顯現，在老錄音的嘶聲裡，許多高、低頻似乎受到壓抑。

心靈雞湯

　　巴赫的管風琴作品有許多種類型，包括三重奏奏鳴曲、前奏曲、幻想曲、觸技曲與賦格、帕沙加利亞（Passacaglia）、管風琴小曲、聖詠前奏曲等，這張專輯的選曲集中在觸技曲與賦格、前奏曲與

賦格、聖詠前奏曲，囊括多首通俗的巴赫管風琴作品。第一首的 D 小調觸技曲與賦格（BWV 565）是巴赫最出名的管風琴作品，這部巴赫早期的作品具有飆琴的快感，難怪會那麼受歡迎。與 BWV 565 比起來，BWV 578 的小賦格就沒那麼紅，但我喜歡這個作品所帶來一種無窮無盡的感覺。此外，另外還收錄有四首聖詠前奏曲，每一首我都好喜歡，聖詠前奏曲是一種基督教會儀式中，會眾唱聖詠曲之前演奏的樂曲，大部份都輕輕柔柔的，久聽非常舒服，由於它們的音響動態比較不大，在這種單聲道老錄音中也相對不會感到失真；反之，大起大落的觸技曲就很容易在老錄音中聽到破音。

　　其實，史懷哲在這張專輯中的表現並非十全十美，有些需要繁複技巧的樂段，依稀會聽到錯音，不過我不會想去挑較巧上的缺陷，因為他的音樂中還有許多東西吸引我，主要是一種抽象的精神力量蘊含在其中，也就是說，他的音樂美感並非來自外表的修飾，而是來自深思熟慮的邏輯性。無疑的，這樣的詮

釋方式與巴赫的想法契合，飽學之士演奏巴赫總是更有味道，尤其是聖詠前奏曲，史懷哲彈起來就好像在探索神的世界，給人「寄蜉蝣於天地，渺滄海之一粟」的感覺。

有人說：沒有讀過史懷哲所著《巴赫》的人，無法成為巴赫音樂的成功演奏者。依照此一說法，那寫作《巴赫》的史懷哲，自然是最佳的巴赫詮釋者囉！我覺得史懷哲之所以能將巴赫彈奏得那麼好，是因為他瞭解基督教的精髓，又能在實際的行動中體會基督教的胸懷，既然巴赫的音樂是本乎它的基督教信仰，那史懷哲理所當然輕而易舉演奏基督教音樂了。例如：維多爾雖然教導史懷哲彈奏管風琴，但是當維多爾無法解釋巴赫聖詠前奏曲時，卻是史懷哲指點他的。因此我的結論是：管風琴彈得棒的人不多，而有這種恩賜，對管風琴構造又瞭若指掌的人更是稀有動物；稀有動物中，還具備神學、哲學修養的人，古今中外應該只有史懷哲一人，這個專輯的珍貴性可想而知。

曹永洋先生在一篇《史懷哲與音樂》的文章中描述他聆聽史懷哲彈奏巴赫的感想：「巴赫那平和、深邃、寧謐的旋律瀰漫蕩漾開來，它彷彿可以熨平、撫慰這紛爭擾攘的世界刻在人類靈魂上的傷痕……」如此描述真是於我心有戚戚焉，對我而言，這張史懷哲彈奏巴赫的專輯之價值絕不只是音樂欣賞而已，它更是醫治我心靈的一帖良藥呢。

*Chapter5-1*　　投資標的推薦

史懷哲彈奏巴赫管風琴音樂　Schweitzer Plays Bach Organ Music（EMI）

# 咖啡的魔力

## 巴赫：咖啡清唱劇

### 咖啡館在萊比錫

我永遠記得幾次造訪德國萊比錫，與友人穿梭於市集（Markt）廣場附近小巷裡，為的是找尋華格納、歌德、舒曼等大師常去的咖啡樹咖啡館（Kaffeebaum），這個位於弗萊許爾巷（Fleischergasse）巷內的咖啡館，據說是萊比錫最老的咖啡館。我第一次去由於正在整修而大門深鎖，讓我敗興而返；隔了兩年再度造訪，已經按造過去的樣子重新開幕，看著咖啡館裡所展示的大師文物，儘管啜飲的那杯咖啡水準不怎麼樣，然而置身於文化遺產其中的感動，又豈是台北的咖啡館所能比擬的呢。

除了咖啡樹咖啡館，萊比錫還有一家音樂史上留名的咖啡館，那就是齊瑪曼花園（Zimmermann's Garden）咖啡館。說到齊瑪曼花園咖啡館，就要提到音樂之父巴赫的清唱劇了。清唱劇在十七世紀初首次出現在義大利，當時泛指一種歌曲集，包括宣敘調、詠嘆調、合唱與管弦樂的幕間音樂等幾個部份，由一人或數人交替進行串起來演唱。義大利清唱劇原本是世俗性的，但在傳到德國後，逐漸成為基督教早晨崇拜儀式中最重要的一環，然而原則上仍不脫義大利清唱劇的格局，只是包上一層宗教的外衣罷了。

德國的教會清唱劇到了泰雷曼與巴赫手上達到極致，尤其是巴赫。儘管巴赫的清唱劇重點在於教會服侍，但除了留下將近二百首龐大數量的教會清唱劇，巴赫另外還寫了二十三首的世俗清唱劇，甚至到他晚年在萊比錫的時期，他喜歡寫世俗清唱劇甚於教會清唱劇，二十三首世俗清唱劇中，有十八首就是晚期作品。當然，這與信仰無關，巴赫始終是虔誠的教徒，那麼他為何會比較喜歡寫作世俗清唱劇呢？

在巴赫留存下來的世俗清唱劇中，寫作目的不脫兩種：一是為貴族或市民的婚喪喜慶活動所委託寫的，最著名的是《消失吧，悲傷的影子》（Weichet nur, betrübte Schatten，BWV 202），也就是一般俗稱的《婚禮清唱劇》，內容大致是以冬去春來、百花盛開的情景來比喻婚姻的喜悅，並祝福因愛結合的新人。巴赫另一類型的世俗清唱劇，是為了萊比錫大學裡的一個學生社團「音樂家公社」（Collegium musicum）所做，那什麼又是「音樂家公社」呢？

## 音樂家公社

　　話說巴赫在萊比錫聖湯瑪斯教會任職樂長時，處處遭人掣肘，無法完全按自己意思寫作教會音樂，而且還要率領一群不長進的教會學生演出，面對這樣的情況，即使是一位虔誠的基督教信徒，也不時會有倦怠感產生。可是在萊比錫大學裡有一群對音樂充滿熱忱，且熱烈支持巴赫的學生，他們組織一個名為「音樂家公社」的社團，巴赫自一七二九年起擔任此一社團的指導；這個音樂性社團就像我們在台灣的大專院校參加的社團一樣，每週定期聚會排練樂曲，並且常常在齊瑪曼花園咖啡廳公開演出管弦樂曲或世俗清唱劇，這樣的演出正是刺激巴赫創作世俗清唱劇的原動力。

　　在巴赫的世俗清唱劇中，最著名的一首是《請安靜，別說話》（Schweigt Stille，Plaudert Nicht，BWV 211），也就是一般俗稱的《咖啡清唱劇》，這是一闕類似喜歌劇手法的清唱劇，其內容講的是一個女孩子嗜飲咖啡，嚴重到老爸都看不下去了，在一連串的責罵後，終於使出必殺絕招，以要幫女兒相親結婚來誘惑她戒掉咖啡，女兒原本已經對結婚心動，但最後還是回到咖啡的懷抱。這樣的清唱劇乍看之下似乎頗無厘頭，實則反應巴赫身處之時代民風背景，也就是三百年前的歐洲對咖啡的狂熱，並不亞於今日，甚至有過之而無不及；試想，妳身邊可曾有人為了咖啡而放棄婚姻嗎？而當時歐洲的咖啡館同時扮演了文化的推廣者與保護者的角色，就如萊比錫的齊瑪曼花園咖啡館，提供了巴赫與「音樂家公社」一個表演的場所，例如《咖啡清唱劇》就是在此由「音樂家公社」首演，而咖啡館本身卻也因為「音樂家公社」而相得益彰。歐洲的咖啡館

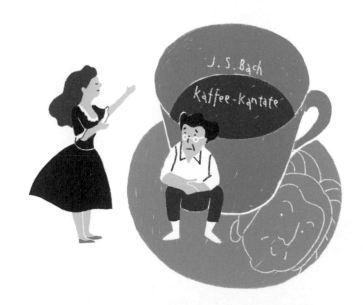

因藝術家或文人駐足而聲名大噪，從巴赫的時代就已經形成風氣，類似齊瑪曼花園咖啡館的例子可謂層出不窮，顯示歐洲對於藝文的重視。

## 咖啡的魔力

再回到巴赫的《咖啡清唱劇》吧！這部作品由十個段落構成，包括五個詠嘆調（Aria）與四個宣敘調（Recite），最後還有一首合唱曲。主要角色需要三位：一是說書人，由男高音擔任，負責第一與第九段宣敘調的演唱，以說故事的方式起頭與串聯詠嘆調。女主角是麗絲陳（Lieschen），由女高音擔任，就是傳說中那位嗜飲咖啡的奇女子。男主角史蘭德靈（Schlendrian）則是麗絲陳的老爸，由男低音擔任。

樂曲由說書人的宣敘調起始，簡單介紹了劇中兩位主角。緊接著第二段是史蘭德靈的詠嘆調，感嘆：「千辛萬苦為了子女。」其不規則的跳躍音型，表現老爸心理七上八下，對女兒沉溺於咖啡的不安。第三段為父親與女兒對話的宣敘調：「放蕩的女兒呀，妳究竟何時才不喝咖啡。」「親愛的老爸，我每天

至少要喝三次。」第四段乃麗絲陳回應老爸的詠嘆調，以三拍子的輕快舞曲配上如下歌詞：「啊！多麼甘醇香美的咖啡，勝過千萬熱情香吻，比甜酒更加好喝。」把喝咖啡的愉悅展現無遺。第五段是父親威脅女兒放棄咖啡的宣敘調，接著第六段老爸超不爽地唱著：「女孩子要是那麼固執，使她改變就不容易。」第七段是父女對話的宣敘調，父親想以幫女兒找老公作為停喝咖啡的利誘，女兒似乎有點被相親結婚打動了，高興唱出第八段詠嘆調「請趕快吧，親愛的老爸。」又唱道：「如果不久後就可以實現，那麼我就放棄咖啡。」到了第九段說書人再度登場，陳述父親出去找女婿，女兒卻在家設計婚姻契約，要未來老公准許她喝咖啡。最後是三人合唱：「連媽媽也喜愛喝咖啡，甚至老祖母也喜愛它，誰也不能阻止女兒愛它。」

我覺得《咖啡清唱劇》是咖啡迷必聽的一部作品，其原因有二：一、咖啡迷可以藉此了解咖啡的歷史。二、咖啡迷可以藉此學習到一點關於咖啡的藝術趣味。當然，若你是對咖啡冷感的樂迷，也可藉此劇認識到另一個層面的巴赫。

*Chapter5-2* ｜ 投資標的推薦

巴赫：咖啡清唱劇　J. S. Bach / Kaffee-Kantate
霍格伍德指揮／柯克比女高音／古樂協會
Hogwood / Kirkby / The Academy of Ancient Music（L'Oiseau-Lyre）

# 巴洛克吹鼓吹

## 韓德爾：皇家煙火

### 烏龍戰爭

大多數人都經歷過塞車，但塞車可不是現代產物，你知道倫敦歷史上第一次有記載的塞車狀況是在何時嗎？塞車原因為何呢？這可得從一場戰爭說起了。

一七四〇年十月二十日，身兼神聖羅馬帝國皇帝的奧地利皇帝查理六世（Karl VI，1685～1740）駕崩，由於他膝下無子，根據他於一七一三年頒布的詔書，由女兒瑪麗亞‧泰瑞莎公主繼承皇位，這樣的結果似乎順理成章，卻引發了一場大戰。

現今的德國在當時是名存實亡的神聖羅馬帝國，境內大小邦國林立，其中最強盛的是普魯士，普魯士國王腓特烈二世（Friedrich II von Preußen，1712～1786）覬覦奧地利統治下肥沃的西里西

亞（Silesia），於是藉口女性不能繼承王位，結盟法國、巴伐利亞、薩克森、西班牙等國家大舉入侵西里西亞，奧地利方面則聯合英國、俄國、波西米亞、匈牙利等國家對抗，這場戰爭即為奧地利王位繼承戰爭，期間雙方互有勝負，戰爭歷經八年之久才告結束。

一七四八年十月十八日，交戰雙方由英國和法國代表主持和會，於法國亞琛的愛克斯拉夏貝爾宮（Aix-la-Chapelle）簽訂《第二亞琛和約》，普魯

士取得西里西亞，瑪麗亞‧泰瑞莎保有奧地利的皇位，神聖羅馬帝國的皇位則由泰瑞莎的夫婿法蘭茲一世（Franz I，1708 ～ 1765）擔任。

## 交通堵塞

實際上，英國在這場烏龍戰爭中並未取得任何好處，但和平到來總是好事，英國皇室為了慶祝奧地利王位繼承戰爭結束，預計於一七四九年四月二十七日在倫敦綠園（Green Park）舉行一場和平煙火大會，韓德爾奉命寫作當天的慶典音樂，並希望是一首「不要弦樂器的軍樂曲」。韓德爾左想右想，既然是戶外的慶典音樂，就該寫得熱鬧些，於是他索性省掉弦樂，自創一個怪異的樂團編制：二十四把雙簧管（第一部十二把、第二部八把、第三部四把）、十二把低音管（第一部八把、第二部四把）、一把倍低音管、九把法國號（第一、二、三部各三把）、九把小號（第一、二、三部各三把）、定音鼓三套，與小鼓三個。

在正式典禮之前，為了吸引大眾注意，四月二十一日先在泰晤士河南岸的沃克斯霍爾花園（Vauxhall Gardens）舉辦公開彩排，據說當日聚集了一萬兩千多位看熱鬧的民眾，連攤販都來了，由於與會人潮洶湧，加上通往泰晤士河南岸的交通要道倫敦橋因結構坍塌而封橋維修，使得前往會場的馬車塞在橋北動彈不得，狀況長達三個小時都無法排除，

這就是倫敦歷史上第一次有記載的交通堵塞。

正式煙火秀演出當天，韓德爾為了表現出富麗堂皇的氣勢，還臨時增加樂團人手到一百人，果然，當晚的音樂十足搶了煙火主角的丰采，根據記載，當晚有枚煙火誤射到一座亭子上，還因此釀成火災，迫使典禮提早收場。無論如何，微瑕不足掩尺璧之美，這場聲光盛宴至少造就了《皇家煙火》（Music for the Royal Fireworks，HWV 351）這首不朽作品。

## 巴洛克吹鼓吹

煙火慶祝大會之後，韓德爾為了讓這個曲子能夠在音樂會演出，又改編了加上弦樂合奏的版本，這也就是我們現在一般聽到的管弦樂版《皇家煙火》，他對配置的改變做了註記，由小提琴與中提琴演奏雙簧管的部分聲部，大提琴與低音提琴則演奏低音管部分聲部，銅管樂器在第二樂章與第五樂章第一部分被完全摒除。管弦樂版本的《皇家煙火》名氣太大，所以大多數人壓根兒不知道還有個純管樂的原始版本，就算你知道，一定也好奇這六十一人怪異編制的樂團會發出什麼樣的音響效果？聽過台灣鄉下地方婚喪喜慶的吹鼓吹嗎？沒錯，就是這種感覺，若說《皇家煙火》是巴洛克版的吹鼓吹也不為過，一堆雙簧管加上一堆小喇叭，好比是一堆嗩吶齊鳴，所不同的是吹鼓吹缺少中音與低音，而

這個原始版《皇家煙火》有了法國號與低音管的中低音支撐，就多了雄偉壯麗。

《皇家煙火》的第一樂章〈序曲〉（Ouverture），由莊嚴的慢板開始，隨後進入華麗快板，是一首非常堂皇壯闊的曲子。第二樂章〈布雷舞曲〉（Bourrée）是輕快的三拍子舞曲。第三樂章〈和平〉（La Paix），以西西里舞曲風格的緩板來呈現和平感受。第四樂章〈歡慶〉（La Réjouissance），是歡喜熱鬧的快板樂曲，令人有手舞足蹈的衝動。最後是兩段小步舞曲的樂章〈小步舞曲 I 與 II〉（Menuets I and II），雖說是小步舞曲，卻非宮廷中那種非常精緻的類型，反倒帶有樸實的味道！

*Chapter5-3* ｜ 投資標的推薦

**韓德爾：一七四九年原始版《皇家煙火》組曲**
**Handel / Music for The Royal Fireworks Original Version 1749**
平諾克指揮 / 英國合奏團　Pinnock / The English Concert（Archiv）

# 不像小夜曲的小夜曲

## 布拉姆斯：小夜曲

### 寧靜小城

我在早春時候來到德國西北部的德特摩（Detmold），可別小看德特摩這個聽起來好像不甚熟悉的小城哦！小歸小，它過去可也是神聖羅馬帝國小邦利珀自由國（Freistaat Lippe，1918～1947）的首府呢！皇宮等標準德國城邦古蹟一樣不缺。在德國，德特摩以其一流音樂院而聞名，此處沒有大城市的擁擠喧囂，只有寧靜悠閒的氛圍。

漫步市中心徒步區，放眼望去，盡是一些可愛小店，突然間飄起綿綿細雪，讓衣著單薄的我不禁打了個寒顫，此時最需要的就是置身溫暖室內，於是我進入小巷中的咖啡館。這是年輕的布拉姆斯常去的咖啡館，咖啡不怎麼樣，起司蛋糕大到讓人吃不下，然而在啜飲咖啡之間，幸福感雖油然而生，但總覺得少了什麼，唉呀！原來這個安靜的咖啡館沒有音樂。沒關係，追隨過去的常客布拉姆斯，我心中自然浮現他於此處構思之管弦樂小夜曲。

布拉姆斯於二十四到二十六歲時待在德特摩，他在這裡擔任公主的鋼琴老師兼宮廷合唱團指揮，我想像著不愛交際應酬的布拉姆斯，常常早起埋首寫了一個早上的曲，下午則一個人沿著小徑散步到咖啡館坐坐，然後醞釀他的下一首樂曲；布拉姆斯的德特摩時期有許多機會指揮一個四十五人的宮廷小樂團，這樣的經驗使他體會過去不甚瞭解的管弦樂法，也開啟了他創作管弦樂作品的大門，布拉姆斯最初的兩首管弦樂小夜曲（Serenade，op.11、op.16）即創作於德特摩。

### 第一號小夜曲

我們今日所聽到的 D 大調第一號小夜曲是六個樂章的大型管弦樂曲，但此曲原本卻是室內樂八重奏作品，編制包括二把小提琴、中提琴、大提琴、長笛、雙簧管、單簧管、低音管，而且最早的版本只有三個樂章，稍後才又加上三個樂章，至於改寫為管弦樂曲，則是在他離開德特摩赴漢堡任職時之事。

第一號小夜曲的第一樂章就有一種龐大感，乍聽之下會覺得：「啊！這怎麼會是小夜曲呢，簡直就像交響曲了。」若仔細聽下去，就會發現整首曲子雖然包覆著大型管弦樂編制的糖衣，骨子裡卻是不折不扣的小夜曲，不但毫無布拉姆斯那典型的沉重感，反倒有幾分輕快

活潑的海頓風味。第三樂章那不太慢的慢板充滿田園悠閒情趣，是我最愛的一段；第四樂章那可愛的小步舞曲，乃全曲最有小夜曲感覺的一段；第六樂章很有意思，與挪威作曲家葛利格所作之《霍爾堡組曲》（From Hlberg's Time，op.40）有點異曲同工之妙。

## 第二號小夜曲

　　完成第一號小夜曲後沒多久，布拉姆斯又寫作了 A 大調第二號小夜曲，這部五個樂章的作品同樣具有田園風味，卻比第一號更溫柔婉約。作曲者為了表現一股內斂的歡喜之情，刻意將管弦樂編制簡化，最特別的是完全不用小提琴，因此我們不會聽到亢奮的弦樂，雖然也犧牲了部分的華麗與輕快感，然而內在的均衡與深刻，卻較第一號更為耐聽。當然，年輕的我會比較喜愛第一號，現在則更能體會第二號的寧靜致遠。

　　編制怪異的第二號小夜曲並不常被演出，但我卻很幸運地曾經享受過此曲的現場饗宴，那是我去萊比錫旅遊時的一場音樂會，由貝爾替尼（Gary Bertini，1927 ~ 2005）指揮布商大廈管弦樂團（Gewandhausorchester Leipzig）的演出。當開頭的音符響起，我的情緒不自主悸動起來，因為這就是我要的聲音，溫暖且雅致的音色，清楚而飽滿的中低頻，尤其在沒有小提琴編制的第二號小夜曲裡表現得更是淋漓盡致，讓我如痴如醉。從此，我就迷上這首樂曲，每逢聆賞之際，美好之情總是油然而生。

布拉姆斯：管弦樂小夜曲　Brahms / Serenades for Orchestra
貝爾替尼指揮 / 維也納交響樂團　Bertini / Vienna Symphony（Orfeo）

# 人生不就是如此

## 布拉姆斯：第一號弦樂六重奏

### 音樂情書

　　哲學家尼采（Friedrich Neitzsche，1844～1900）怎麼評論布拉姆斯呢？他說：「布拉姆斯幾乎沒有獨立性的人格，也很沒有中心思想。所以凡是缺乏個性或沒有中心思想的人都會比較喜愛布拉姆斯，尤其是經常抱怨，心存不滿的俗婦最喜歡布拉姆斯的作品。」

　　許多布拉姆斯迷看到這段文字可能會吐血。實際上，這樣的評論未免太過偏頗，有些布拉姆斯的作品的確因為大量採用民歌素材而顯得俗氣，但是卻還不至於沒有中心思想。我的想法是布拉姆斯經常將他嚴肅的思考留給管弦樂作品，將困難的技法留給鋼琴作品，將抒情的感覺留給歌曲與聲樂作品，將美麗的憧憬留給室內樂作品。所以戀愛中的男女通常最喜愛布拉姆斯的室內樂作品，

因為他們在美麗的憧憬中尋找甜蜜；相對的，失意者、對現實不滿的人也愛聽布拉姆斯室內樂作品，因為他們在美麗的憧憬中尋求希望，這也可以解釋上述尼采對布拉姆斯的評論了。

　　我也曾戀愛，也曾失意，不管我的心是熱的還是冷的，布拉姆斯的室內樂作品都帶給我安慰，使我不得不對這些作品產生感情。在布拉姆斯眾多室內樂作品中，第一號弦樂六重奏可說是他把心中情感化為音符的情書。

### 生日禮物

　　一八五三年，二十歲的布拉姆斯登門向作曲家兼樂評家舒曼求教，舒曼與鋼琴家妻子克拉拉（Clara Schumann，1819～1896）非常欣賞布拉姆斯的才華，他們夫妻兩人藉由撰寫樂評與公開演奏來幫助布拉姆斯建立名聲。布拉姆斯與舒曼夫婦往來日漸密切，他對舒曼充滿尊敬與孺慕之情，但矛盾的是，卻也對聰慧美麗的克拉拉產生情愫，然而克拉

拉早已是人妻，又比布拉姆斯大十四歲，布拉姆斯除了默默暗戀又能怎樣呢。

一八五四年，舒曼跳河自殺，被救起後在精神病院度過餘生，一八五六年離開人世。舒曼過世之後，布拉姆斯義不容辭地擔負起照顧克拉拉和舒曼子女們的責任，此時的布拉姆斯雖然多擔了責任，但卻因能為所愛慕的克拉拉付出感到快樂滿足，降 B 大調第一號弦樂六重奏（Op.18）即為這段期間的甜蜜產物。一八六〇年夏天，二十六歲的布拉姆斯完成這首弦樂六重奏，尚未對外發表前，他先把第二樂章的變奏曲改編成鋼琴獨奏曲，送給克拉拉當作生日禮物，還附上一封信給克拉拉：「請妳寫封長信批判我的作品，若有音色不正確、太過冗長、在藝術上偏頗、缺乏感情的缺點，請不吝指正。」克拉拉是否有回信不得而知，不過她應該能感受到布拉姆斯的滿腹柔情。

樂曲一開始是帶有民謠風格的優美主題旋律，充滿豐富色彩，不但有室內樂的精緻，也有管弦樂作品的韻味。第二樂章以一段深沉的主題旋律搭配六段變奏，洋溢著浪漫情懷。第三樂章乃活潑明朗的詼諧曲，第四樂章則為優雅的古典風格輪旋曲。聆賞整首樂曲從頭到尾絕無冷場，所有旋律都超級好聽，基本上，布拉姆斯這首弦樂六重奏曲應該屬於《少年維特的煩惱》（Die Leiden des jungen Werther）那類的作品，畢竟寫作此曲時的布拉姆斯還是二十幾歲的小鮮肉，外表英俊挺拔，完全無法跟我們熟悉的邋遢大鬍子形象連結；然而這首樂曲的深度與內涵似乎又超越其他同類型的作品，我總覺得除了濃鬱愛情之外，或許他還想表達些什麼吧！

## 人生不就是如此

你有沒有這樣的經驗？

當全世界的人都同時要找你出去時，你卻只想獨自一人待在家裡；當你悶得發慌想找人一起時，卻找不到半個人有空出來。最糟的狀況是，當你想找人陪

Brahms: String Sextet No.1

伴時，翻遍了整本電話簿，突然發現找不著你希望的那個人，最後只能沮喪獨處。

這個世界就是這樣，並非事事順心，是否該學著自己調整？我的調整方法是聆聽布拉姆斯的降 B 大調第一號弦樂六重奏曲，這首樂曲一直是治療我壞心情時的秘方。或許在剛開始聽時，會感受到作品表面的熱情裡，其實隱藏著絲絲孤獨寂寥，讓我的心情跌入谷底；但聽到後來，心中最深處的石頭總會慢慢釋放，不禁坦然起來，啊，音樂的力量果然很大！

第一號弦樂六重奏曲中最俗、也是最爽的部份是第二樂章，我個人覺得是此曲子的靈魂，通常我聽這首曲子，都會先聆賞第二樂章，再回頭聽完全曲。對於組成第二樂章的變奏曲，我自己則私房解讀為人生的六個變奏：最初的主題旋律精力充沛，好似青年階段對人、事、物的狂熱追求；接下來第一、二變奏越來越澎湃洶湧，象徵這種汲汲營營

的追求，隨著年紀增長有漸漸升高的趨勢；第三變奏到了壯年，所追求的身外之物都已經到了最高潮，此時遂出現對世事的無奈；第四變奏一轉而為平靜安詳，是成熟的中年思慮；第五變奏低語呢喃，好似看破紅塵，此時離年輕的主題已甚遠了；樂章的最後是第六變奏，前面的激情主題旋律重現，但用大提琴小聲的奏出哀怨的氣氛，大概是人生最後的一點漣漪，即使想重溫年輕時的衝勁，無奈視茫茫髮蒼蒼，如此念頭也只是一閃而稍縱即逝，然後平靜地結束這段戲夢人生。

最後，再讓我們來看看舒曼怎麼評論布拉姆斯？他說：「我們被吸引進一個不斷增長的魔圈……他，就像一條發出雷鳴的溪流，會把一切水流匯成一道瀑布，湍急的波浪上方懸著彩虹，飄飛的蝴蝶在岸邊迎接，夜鶯的歌聲為之伴奏。」聆賞布拉姆斯的降 B 大調第一號弦樂六重奏，應該能夠感受這段文字吧！

**Chapter5-5** ┃ 投資標的推薦

布拉姆斯：第一號弦樂六重奏　Brahms / String Sextet No.1
阿瑪迪斯四重奏團等　Amadeus Quartet etc.（Deutsche Grammophon）

# 翠堤春曉

小約翰‧史特勞斯：圓舞曲

## 維也納時間

猶記小時候看的一部黑白電影《翠堤春曉》（The Great Waltz，1938），內容是圓舞曲大王小約翰‧史特勞斯的故事，情節雖不符史實，但包括《維也納森林的故事》（Geschichten aus dem Wienerwald，Op. 325）、《美麗的藍色多瑙河》（An der schönen blauen Donau，Op. 314）等美妙的圓舞曲，讓我對這位音樂家印象深刻。

國中時，中視於每週日晚上開播由黃孝石先生主持的「維也納時間」，這個節目剛開始只播維也納愛樂演奏的圓舞曲與波卡舞曲，後來才加入各類型的古典音樂。基於之前對《翠堤春曉》的良好回憶，我很快就愛上「維也納時間」，每逢週日晚上，我總是沐浴更衣，帶著嚴肅與崇拜的心情正襟危坐在電視前，沒有廣告絕不離開電視。我為什麼喜愛這個節目呢？其實就是因為小約翰‧史特勞斯圓舞曲的優雅，深深吸引著我那正待啟迪的心靈，使當時還沒有脫離幼年粗野的我，發現自己原來是這麼的喜愛古典音樂；換句話說，這個節目讓一個被沉重的升學壓力弄得喘不過氣的小孩，發覺了潛在的自我，在教科書以外總算能有一個精神寄託。「維也納時間」開播後，我好像變得比較不會沈溺於一堆無意義的幻想，父母親大概察覺古典音樂對我有良好影響，不但買了一套山水組合音響放在家裡，當我考試成績還不錯時，還允許我買幾張古典音樂唱片作為獎勵。我有時覺得，討厭被聯考箝制住的我之所以沒有變壞，「維也納時間」這個節目實在厥功至偉。

## 樂在其中

當時的維也納時間常播出鮑斯考夫斯基（Willi Boskovsky，1909～1991）指揮維也納愛樂（Wiener Philharmoniker）演奏的史特勞斯圓舞曲，有時會搭配芭蕾舞的畫面。說起鮑斯考夫斯基這位指揮，還真是我心目中的圓舞曲指揮典範，他時常是面帶微笑，動作輕鬆優雅地劃著三拍子，有時身體隨著節奏輕輕擺動，有時更會拿起小提琴跟著拉上一段；而維也納愛樂的秩序與高貴也令我悠然神往，甚至成為我一直不喜愛美、英、法、俄樂團的誘因，德奧樂團特有的一致性與秀雅氣質，是其他國家樂團所難望項背的。每當我聆聽史特勞斯圓舞曲時，腦海中便浮現維也納樂友協會

（Musikverein Wien）金色大廳裡的鮑斯考夫斯基。

　　當然，我開始找尋維也納圓舞曲唱片，最早是擁有一套讀者文摘所發行的維也納音樂集錦，我還記得，唱片解說上的一堆德文曲目，我完全都看不懂，查僅有的英文辭典也找不到這些單字，只好抄下來到書店翻閱相關書籍來學習，後來又買了一張費德勒指揮波士頓大眾管弦樂團（Boston Pops Orchestra）的唱片，這些唱片都被我聽爛了。我還記得唸國中時，這些唱片裡的圓舞曲，我幾乎都能夠從頭背著哼到尾，每天上學坐公車時哼個兩首，放學時再哼個兩首，心中假設自己正指揮一個樂團，真是樂在其中，不過旁人看我搖頭晃腦，一定覺得我有神經病。

　　後來「維也納時間」不播了，我也漸漸改變喜好，開始沉迷於其他音樂家的世界中，對小約翰的圓舞曲就不再那麼重視。經過多年後，有一天逛唱片行時，看到鮑斯考夫斯基指揮的史特勞斯圓舞曲專輯，遲疑片刻還是買了下來，沒想到回家放上音響，所有前程往事全部一股腦兒湧上心頭，百感交集下，覺得突然間又愛上被我淡忘的史特勞斯圓舞曲，好一陣子我天天聽，硬是要把幾年沒聽的份通通給找回來。

## 藝術精品

　　小約翰．史特勞斯一生寫了大約一百七十首圓舞曲，這些美麗的作品隨著他年歲的不同，而有相對不一樣的風

貌，二十八歲以前是習作期，其作品受當時正紅的老爸（Johann Strauss I，1804 ~ 1849）與蘭納（Joseph Lanner，1801 ~ 1843）影響較深，例如《情歌》（Liebeslieder，Op. 114）。二十八到三十九歲是確立期，此時的作品已脫離他人影響，開始顯現精錬風貌與獨特個性，但樂曲的舞蹈性仍強，例如《加速度》（Accelerationen，Op. 234）。三十九歲以後是完成期，此時的作品不但管弦樂法非常精妙，而且藝術性已經多於娛樂性，他最重要的圓舞曲都是在這個時期完成，包括《美麗的藍色多瑙河》、《藝術家的生涯》（Künstlerleben，Op. 316）、《維也納森林的故事》、《醇酒、美人與歌》（Wein, Weib und Gesang，Op. 333）、《一千零一夜》（Tausend und eine Nacht，Op. 346）、《維也納氣質》（Wiener Blut，Op. 354）、《檸檬花開之處》（Wo die Zitronen blühen，Op. 364）、《你和你》（Du und du，Op. 367）、《南國薔薇》（Rosen aus dem Süden，Op. 388）、《春之聲》（Frühlingsstimmen，Op. 410）、《皇帝》圓舞曲（Kaiser-Walzer，Op. 437）等幾首圓舞曲的旋律，第一次聽即深入腦海，恍若熟悉已久，真是不可思議。小約翰．史特勞斯之所以能名垂千古，正是因為他這個時期的圓舞曲，已蛻變為一支支的藝術精品。

　　我最愛的一首圓舞曲是《皇帝》圓舞曲，這首作品的恢弘氣度與他其他圓舞曲迥異其趣，由 C 大調的調性已可窺

♫翠堤春曉

出高貴堂皇的氣質，從華麗的內容中，我彷彿看見金碧輝煌的皇室宮廷，頗有君臨天下的快感，若說這首曲子是圓舞曲中的「皇帝」應不為過。此外，《維也納氣質》、《醇酒、美人與歌》、《藝術家的生涯》等，寫的是維也納人，引我進入釵光鬢影、歌舞昇平的感官世界，其歡樂的氣氛與悠閒之情調使人有如置身夢中。《美麗的藍色多瑙河》、《維也納森林的故事》、《南國薔薇》、《春之聲》等，則描述維也納的景，我卻似經歷了一場超時空旅遊，在音樂裡體會維也納清澈的河流和濃鬱的森林，儘管

親臨維也納後發現事實並非如此，我也寧可相信小約翰音樂裡的景色。

我知道有許多愛樂者對史特勞斯家族的圓舞曲頗為不屑，但我不管別人如何想，這些圓舞曲永遠是我的良師益友，我從它們開始學習古典音樂，我自它們領受安逸的喜悅，即使巴赫、莫札特、布拉姆斯等其他音樂家再怎樣佔據我心，也不能棄史特勞斯的圓舞曲不顧，更何況小約翰一直是布拉姆斯崇拜的對象呢！

*Chapter5-6* | 投資標的推薦

**小約翰史特勞斯：圓舞曲集　Johann Strauss II / Waltzes**
鮑斯考夫斯基指揮 / 維也納愛樂　Boskovsky / Wiener Philharmoniker（Decca）

# 麵包與愛情的抉擇
## 普契尼：瑪儂‧雷斯考

### 緣起

我很早就知道普契尼寫了一部歌劇《瑪儂‧雷斯考》（Manon Lescaut），但真正買來聽卻是在閱讀過普雷沃斯（Antoine François Prévost，或稱為 Abbé Prévost，1697～1763）的小說《瑪儂‧雷斯考與騎士德格魯的故事》（Histoire du Chevalier des Grieux et de Manon Lescaut）之後。會看這本小說是因為閱讀了赫塞的（Hermann Hesse）所寫的《讀書隨感》，這本三十年前出版的小書，我於大學時代在舊書攤發現，並以三十五元代價購入；然而，這本書的價值超過價格的 N 倍，對我的影響更是難以估算，尤其附錄的部分列出赫塞的必讀書單，成為我窺探世界文學的最佳工具。

由於《瑪儂‧雷斯考與騎士德格魯的故事》被列在赫塞必讀書單，我理所當然地弄了一本來看看。這本書描寫瑪儂原本奉父命前往修道院當修女，在半途中遇見年輕學生德格魯，兩人一見鍾情，並相約私奔，德格魯為使瑪儂逃避當修女的命運，拋棄了家庭和前途。然而瑪儂終究無法忍受鄉間的清苦生活，遂投靠覬覦她許久的老銀行家傑隆特，儘管瑪儂成為富人情婦，卻也不願意放棄與德格魯的戀情，而德格魯雖氣憤瑪儂的背叛，內心對瑪儂情意依然不減，瑪儂喜好奢華生活的虛榮，致使兩人分分合合。當然，瑪儂的所作所為，確實是不值得德格魯的癡情，為了追求愛情放棄前程似錦的修士身份；德格魯背負家族與社會的不諒解，甚至走上流放異鄉的坎坷路程，他到底是情聖？還是愛情奴隸？是本書令人玩味的部分，另一方面，瑪儂遇見真心愛她的德格魯，才開始學習愛情的真諦，但厄運又隨之而來，最後終於走向死亡之路。

《瑪儂‧雷斯考與騎士德格魯的故事》是法國著名的古典小說，也是普雷沃斯最重要的著作。普雷沃斯自一七二八年起於巴黎發表一系列的小說《一個貴族青年的回憶錄》（Mémoires et aventures d'un homme de qualité qui s'est retiré du monde），一開始先出版了四卷，之後陸陸續續發行第五至七卷。實際上，一七三一年於巴黎出版的《瑪儂‧雷斯考與騎士德格魯的故事》，就是《一個貴族青年的回憶錄》的第七卷，有人猜測整個故事就是普雷沃斯自己的親身經歷，是否如此也只有他自己知道，重點是，普雷沃斯神父幾乎被世人遺忘，但

此書卻名留青史。

## 好事

　　《瑪儂·雷斯考與騎士德格魯的故事》裡纏綿綿悱惻的愛情，也成為音樂家喜愛的作曲題材，最早注意到這部作品而拿來作為歌劇題材的是法國作曲家馬斯奈，他於一八八一年開始寫作歌劇《瑪儂》（Manon），兩年後完成全劇，並且受到歡迎而成為馬斯奈的名作之一。

　　普契尼在馬斯奈之後注意到這部文學作品，有前輩的成功作品山頭橫在前方，普契尼寫作起來特別謹慎；另一個讓普契尼格外費心的原因是他不想再失敗了，這就要從年輕的普契尼說起了。

　　普契尼的老爸與祖父都是音樂家，他在家鄉受完音樂教育後，拿到女王的獎學金進入米蘭音樂院就讀，師承龐開利（Amilcare Ponchielli，1834 ~ 1888），在老師鼓勵下，以處女作獨幕歌劇《薇麗》參加報社主辦的作曲比賽，雖不幸落選，卻仍有機會於米蘭演出。稍後，普契尼再譜寫第二部歌劇《艾德嘉》（Edgar），但他此時烏雲罩頂，執筆中母親與胞弟相繼去世，喪親之痛影響創作，加上劇本的缺陷，《艾德嘉》於一八八九年在米蘭首演失敗，也難怪喪氣的普契尼要小心呵護他的第三部歌劇的創作了。

　　一八九〇普契尼向出版社老闆李柯第（Giulio Ricordi，1840 ~ 1912）提起他想寫作歌劇《瑪儂·雷斯考》的想法，並表示他需要一位劇本作家協助，李柯第便推薦雷翁卡伐洛給他。儘管這位後來以歌劇《丑角》聞名於世的雷翁卡伐洛也是人才，卻無法與普契尼合作愉快，普契尼轉而拜託當時走紅的寫實派劇作家布拉嘉（Marco Praga，1862 ~ 1929）

協助，加上布拉嘉的詩人好友歐利瓦（Domenico Oliva，1860～1917）幫忙，《瑪儂·雷斯考》劇本終告完成。

好事多磨，普契尼開始譜曲後，又發現好不容易完成的劇本有許多缺陷，李柯第建議他找作家賈可沙（Giuseppe Giacosa，1847～1906）修改劇本。賈可沙與另一位作家易利卡（Luigi Illica，1857～1919）一起修改，並再加入第三幕魯阿威港的場景，作曲才能夠順利進行下去，然而，整部《瑪儂·雷斯考》也花去普契尼三年的光陰才告完成。

劇情

《瑪儂·雷斯考》是一部四幕抒情歌劇，故事時代是在十八世紀後半期，歌劇起頭並沒有特別安排序曲或前奏曲，只有短短五十小節的華麗快板管弦樂序奏，第一幕就隨即展開。

第一幕的場景是巴黎附近的阿米安，廣場前聚集許多學生與姑娘，學生艾德蒙多與姑娘們一齊謳歌青春，此時男主角德格魯出現，面對戲謔的群眾唱出：

〈在棕髮與金髮美人之間〉，感嘆天下女子何其多，竟無一中意者，才剛剛抒發內心惆悵，一輛馬車停在面前，從馬車下來由財政大臣傑隆特與妙齡女郎瑪儂，格里歐驚為天人而向前攀談，方知瑪儂是由其哥哥護送來此，明天就要進入一家修道院當修女，德格魯熱情邀約瑪儂明日黎明再次相會，這段二重唱〈我的名字是瑪儂〉是整齣歌劇最優美的曲調。瑪儂進去旅社後，德格魯不禁歌詠：〈不曾見過如此美人〉表示愛慕之意。

接著是一段交代劇情的段落，艾德蒙多偷聽到財政大臣傑隆特與瑪儂哥哥的對話，知道好色的傑隆特千方百計想誘拐瑪儂，於是對德格魯唱道：〈美麗的花朵將被摧殘〉，要德格魯拯救瑪儂，德格魯一不做二不休乃慫恿瑪儂與他私奔，瑪儂本來就不是心甘情願來做修女的，遂與他私奔到巴黎。

德格魯只是一位學生，身上並沒有多少錢來供給瑪儂在巴黎的開銷，瑪儂竟然投奔財政大臣傑隆特，騙取一些錢財以供她奢侈的花費。第二幕的場景轉到傑隆特的家中，瑪儂對哥哥埋怨當傑隆特情婦的生活遠不如與德格魯在一起那般愜意，並向哥哥打聽德格魯的下落。之後傑隆特進來，盛讚瑪儂的美麗，瑪儂也逢迎唱著〈這是綺麗的時辰〉回應，傑隆特退場後，瑪儂攬鏡自憐，德格魯突然登場，瑪儂驚喜道出：〈我親愛的人〉，兩人展開一來一往的長大二重唱，瑪儂取得德格魯原諒，熱情唱道：〈啊！請緊緊把我摟住〉，兩人陶醉在愛情歡

麵包與愛情的抉擇

愉中。但好景不長，傑隆特再度出現，看見兩人親密恩愛模樣大驚，瑪儂將鏡子推給他，並嘲笑傑隆特又老又醜，傑隆特強忍怒火離去，瑪儂竟然偷取傑隆特的珠寶欲一走了之；沒想到傑隆特帶著警察回來逮捕瑪儂，德格魯雖想拉著瑪儂逃跑卻已經來不及，普契尼安排戲劇性的多人重唱，表現每個人不同的複雜心情，最後在德格魯大喊〈啊！瑪儂〉下落幕。

雖然沒有前奏曲，普契尼卻寫了一首美妙的間奏曲安插於此，作為第三幕的引子。瑪儂被判流放美國的路易斯安那，德格魯奔走想為瑪儂脫罪無功，遂計劃在罪犯登船的魯阿威港劫囚，第三幕就在魯阿威港的場景中登場，德格魯與瑪儂隔著牢房鐵窗款款通話，強調一定會救出她。然而，瑪儂的哥哥慌張出現通知德格魯救人失敗，德格魯改變策略，在瑪儂登船時懇求押送隊長讓他同行以照顧瑪儂，隊長深受感動而答應，第三幕在激動的管弦樂合奏中落幕。

兩人被押送到美國路易斯安那首府紐奧爾良後又發生問題，瑪儂與德格魯害怕被人追殺，不得不逃往荒野，於是進入第四幕紐奧爾良附近荒野的場景，瑪儂在德格魯攙扶下蹣跚前行，瑪儂發著高燒，哀訴自己喉頭很乾的苦痛：〈請幫助我，讓我安靜地在此休息〉，德格魯安置瑪儂後去尋找飲水，瑪儂悲嘆唱出著名詠嘆調：〈一個人孤獨地被離棄〉，接著再與找不到水而折回的德格魯唱出一段淒美的二重唱，瑪儂最後因長途跋涉體力不支，終於在〈我雖死，愛卻不息〉的告白下死於德格魯的懷抱，全劇在弦樂顫音中落幕。

評論

《瑪儂‧雷斯考》於一八九三年二月一日在義大利杜林（Turin）的皇家劇院（Teatro Regio）首演，普契尼稍作修改後，一八九四年二月七日在米蘭的史卡拉劇院（Teatro alla Scala）再次演出，立即大獲成功，普契尼名聲瞬間傳遍國內外，並被視為義大利歌劇大師威爾第的接班人，《瑪儂‧雷斯考》可說是普契尼走出失敗的作品，也是他邁向大師之林的關鍵，普契尼自己聲稱此劇是「我最大的音樂傑作」。

若是拿普契尼的歌劇《瑪儂‧雷斯考》、馬斯奈的歌劇《瑪儂》、普雷沃斯的小說《瑪儂‧雷斯考與騎士德格魯的故事》相較，會發現詮釋上有趣的對比。在原著小說中有一位旁觀的說故事者，在男主角觀點立場的轉述下，兩位品德有缺陷的男女主角，被提昇為可歌可泣的愛情悲劇人物，普雷沃斯顯然將兩人都美化了。在歌劇裡，兩位男女主角的性格與動機，是借用場景與分幕對原著情節來做取捨而決定的，馬斯奈的歌劇《瑪儂》一開場就挑明瑪儂難以拒絕物質生活的誘惑，如此鮮明的性格，影響了她來日面臨危機時的抉擇，這樣的瑪儂自然會出入奢華場合，也一再顯露出貴族的墮落。相反的，普契尼的瑪儂只是天真而無知的，被男主角哄騙誘

拐才私奔，普契尼小心保護瑪儂的形象，不只省略了她出賣情人的過程，又讓瑪儂在包養她的傑隆特家中思念真愛情人，並唱著浪漫無比的愛情頌歌。

與其說普契尼為了避免與馬斯奈的瑪儂重疊而做此安排，不如說普契尼就是偏愛如此無邪卻又可憐的女性觀點。實際上，普契尼稍後更成功的歌劇作品《波西米亞人》（La Boheme）與《托斯卡》（La Tosca）裡的咪咪與托斯卡，都是這樣的形象，一再地顯出他的偏好。

另一方面，不管是原著小說還是歌劇，《瑪儂·雷斯考》也常被拿來與小仲馬的小說《茶花女》（La Dameaux camelias）或威爾第的歌劇《茶花女》相提並論，因為兩者劇情頗為類似：美麗且心地善良的弱女子，追逐虛榮奢華的日子之後，最終還是選擇真愛，然而最

終卻失去生命。《瑪儂·雷斯考》與《茶花女》就像一對姐妹花，若能夠對照著欣賞會更有樂趣。

儘管普契尼《瑪儂·雷斯考》大受歡迎，但在劇情的連貫上卻非盡善盡美，幕與幕的銜接不夠流暢，場景變化更缺乏趣味。不論如何，《瑪儂·雷斯考》裡的音樂太精采了，普契尼那充滿致命吸引力的美妙詠嘆調，讓男女主角得以充分表現情感，而伴奏管弦樂的華美色彩，與精緻的合聲效果，早已彌補劇情上的缺陷，讓我們在欣賞時充滿樂趣。

普契尼：歌劇《瑪儂·雷斯考》　Puccini / Manon Lescaut
賽拉芬指揮 / 史卡拉歌劇院管弦樂團與合唱團
Serafin / Coro e Orchestra del Teatro alla Scala di Milano（EMI）

# 遲暮嘆息

## 理查‧史特勞斯：雙簧管協奏曲

### 序奏

安德烈‧科斯托蘭尼（André Kostolany‧1906～1999）是我最景仰的投資大師，其在德國投資界的地位，有如美國的華倫‧巴菲特（Warren Buffett‧1930～）。他與巴菲特不同之處，是科斯托蘭尼更懂得享受生活，醇酒、雪茄，再加上古典音樂，使科斯托蘭尼的生活顯得多采多姿。

由於對古典音樂的迷戀，使科斯托蘭尼認識許多當代知名的音樂家，如克萊斯勒（Fritz Kreisler‧1875～1962）、理查‧史特勞斯等人，他在代表著作《一個投機者的告白中》（Die Kunst über Geld nachzudenken，中譯本，商智文化），提到一段關於史特勞斯的趣事：

戰後，我曾經非常幸運，在瑞士遇到我崇拜的偶像理查‧史特勞斯，並成為他的朋友。我們經常坐在蘇黎士附近巴登的維瑞納莊園一起吃飯，我熱切地聽著他的話，想捕捉大師關於音樂的每一句話，但都白費力氣，大家只談錢，他的妻子寶琳娜（Pauline de Ahna，1863～1950）只想知道證券交易所的所有事情。

是的，在音樂的才能之外，理查‧史特勞斯也以他從不避諱的貪財、懼內、自大等毛病著稱。無論如何，他之所以討人喜歡，也正是這些時時表露在外的缺陷，使人感覺除去音樂家的身份，他只是一個普通的俗人而已，不像一些被神格化的音樂家，與我們一介凡夫的距離太過遙遠。

理查‧史特勞斯的老爸弗蘭茲‧史特勞斯（Franz Joseph Strauss，1822～1905）任職於慕尼黑歌劇院管弦樂團，是當時德國最紅的法國號演奏家，他生平最討厭的是華格納的音樂，所以教兒子的盡是一些貝多芬、莫札特之類的東西。年輕的理查滿腦子是古典時期的音樂風格，崇拜的是莫札特，根本不知道華格納是什麼東西，直到十八歲的某一天，他前往拜魯特觀賞了華格納的樂劇，當場對華格納佩服的五體投地，才開始做一些華格納的研究；此時的理查對古典學院派的保守樂念已開始動搖，新音樂的幼苗在他心中蠢蠢欲動。

理查‧史特勞斯一生的轉捩點在二十二歲時，正值他於慕尼黑樂團指揮任內，和樂團小提琴手李特（Alexander

Ritter，1833～1896）交往甚密，經由他引介白遼士、李斯特、華格納的新音樂後，理查突然開竅，在二十三歲時完成的交響幻想曲《來自義大利》，呈現了他接受新音樂觀念的雛形。當然，聽眾接受的程度有限，雖也贏得些許喝采，卻也少不了反對聲浪，不過他自己倒是有一個認知：「我清楚世上沒有任何藝術家，是一輩子未被人指責的。」

交響詩《唐璜》揭開了他成為李斯特與華格納使徒的序幕，之後的交響詩作品一首比一首好大喜功，交響詩這種形式的音樂在理查·史特勞斯手上發揮到極致。作家羅曼·羅蘭（Romain Rolland，1866～1944）曾評論他的交響詩：「在理查·史特勞斯的主題裡，特殊的似乎是詭變和無秩序的幻想，其統治者是那理性的敵人。」儘管如此，浮誇的理查·史特勞斯到了晚年，卻也不免與其他浪漫主義作曲家殊途同歸，將原有的技巧性炫耀成分減至最低，進而走向自娛的圓熟冥想，如此洗鍊之作包括：為二十三支弦樂器的《變形》、《雙簧管協奏曲》、為女高音與管弦樂團的《最後四首歌》，在這些反璞歸真之作的點綴下，讓理查·史特勞斯的作曲生涯劃上完美句號。

## 簽名獵人的啟發

一九三五年的德國納粹政權，在文化工作上正面臨一個難題：七十歲的理查·史特勞斯是他們的音樂超級王牌，但是這個老傢伙竟然讓他兒子討個猶太人作老婆，而且還和猶太籍的作家褚威格（Stefan Zweig，1881～1942）合作歌劇，這些都令反猶的納粹政權忍無可忍，最後終於革除了他國家音樂局首長（State Music Bureau）要職。

理查·史特勞斯並不在乎擔任政府要職，他只在意是否能不受太多干擾，清清靜靜地創作音樂，當然，他也希望他所作的音樂能夠為他賺進大把鈔票。不過他現在啥事也不能做，還要擔心他可愛孫子的安危，納粹既然革了他的職，難保下一步不會迫害他的猶太血統媳婦和孫子；另一方面，二次世界大戰的戰火，也讓這位老人厭煩至極，甚至幾乎患了憂鬱症。好不容易戰爭結束，納粹下台，但是當理查·史特勞斯見到他深愛的德勒斯登與維也納歌劇院，受到戰火摧殘而僅剩殘垣斷瓦時，內心禁不住傷痛滴血，老理查整個人已無法意氣風發，周遭的一切讓他意識到功名富貴轉眼成空，心情隨之頹喪低落。此時，他創作了為二十三支弦樂器的《變形》，深刻表現他對過眼雲煙的感嘆。

一九四五年時，理查·史特勞斯已經是八十一歲的老人，他大部份時間都待在加密希（Garmisch）的別墅中，內心的「變形」讓老理查只想過著閒雲野鶴生活，無奈事與願違，當時在歐洲的盟軍高層官員卻一個接一個的造訪加密希別墅，表示盟軍對他的友善及仰慕（特別是美國人），可是這些人簡直讓理查·史特勞斯煩透了，他自己描述這些人是「簽名獵人」（Autograph-hunter），充

分顯示這些貴客的動機與主人的反感。

　　一九四五年五月，加密希別墅又有兩位不知天高地厚的美國大兵造訪，其中一人叫曼恩（Alfred Mann，1917～2006），從軍前是音樂學者兼教師；另一位叫蘭奇（John de Lancie，1921～2002），畢業於美國寇蒂斯音樂院，戰前任職匹茲堡交響樂團雙簧管手。他們兩人是真心崇拜理查‧史特勞斯而抱著「瞻仰」心態光臨加密希，但似乎來得不是時候，老理查並未給予熱情招待；然而他們之間當時的談話，卻促成了日後這首雙簧管協奏曲的誕生。

　　一九四六年，蘭奇回國任職於費城管弦樂團，日後逐漸飛黃騰達，一九五四年起擔任樂團首席直到一九七七年，之後成為費城寇蒂斯音樂院（Curtis Institute of Music）的院長。他在成名後，展示那張他當時在加密希別墅陽台上和史特勞斯合影的泛黃照片回憶道：「我必需承認當時我得克服自己的害羞和對此人的敬畏，努力地思考，才能讓這位作曲家對我們之間的談話內容感到有趣。

我好不容易鼓起勇氣與他談論他的作品，例如交響詩《唐吉訶德》、《唐璜》、《家庭交響曲》中的優美雙簧管獨奏旋律，我極想知道他與這樂器間是否有不尋常的關係，我問他有沒有想過為雙簧管寫一首協奏曲，就如我所熟悉的法國號協奏曲，沒想到他的回答竟是簡短有力的一聲『不』，我當時真是窘透了。所以我假設他對此意見沒興趣，而且將來也不會感興趣。」

## 呈示部

　　我猜想史特勞斯在當時之所以會拒絕蘭奇的建議，有兩個可能原因。第一個是他連日來被這些老美煩死了，接見蘭奇時早已失去了耐性而一味敷衍；第二個原因是他當時的意志消沉，無心於太多的作曲計畫。所以乾脆以「不」來預設立場。

　　從史特勞斯的管弦樂作品，甚至歌劇中諸多的雙簧管獨奏片段，我們不難了解史特勞斯對雙簧管的喜愛。事實上，蘭奇離去後不久，老理查在同年七月即開始著手他否定過的作曲計劃，在他那本記載靈感的小本子上還有著如下的書寫：「雙簧管協奏曲 1945 年　一位美國大兵的建議　芝加哥來的雙簧管手。」當然，蘭奇是來自匹茲堡，老理查可能記錯了，或者根本沒聽過匹茲堡這個地名。

　　在一九四五年十月十一日，史特勞斯離開加密希搬到瑞士時，便將完成於九月十四日的 124 頁鋼琴伴奏初稿帶

在身邊，一九四五年十月二十五日於巴登（Baden）的弗倫霍夫旅社（Hotel Verenthof），這首雙簧管協奏曲終於完稿。一九四六年二月二十六日，該曲在安德烈（Volkmar Andreae，1879～1962）指揮蘇黎士大會堂管弦樂團（Tonhalle-Orchester Zürich）的伴奏下，由塞雷特（Marcel Saillet）首演。很意外地，史特勞斯用法文寫了封信給蘭奇，邀請他參加首演。可惜蘭奇當時正赴費城管弦樂團任新職而不克前往，老理查心中過意不去，就夠意思地要求樂譜出版商授權給蘭奇美國首演專利，然而這位催生此曲的功臣時運不濟，仍無法享用這份心意，因為他那時與費城管弦樂團所訂的合約明文禁止團員接觸任何此類個案，最終此曲的美國首演由米勒（Mitchell Miller，1911～2010）擔綱。

## 發展部

理查·史特勞斯的兒童與青少年時期，在他那保守頑固的老爸教導下，真以為只有貝多芬、莫札特一類的作曲家才值得師法，而自孟德爾頌以降就沒有什麼真正的音樂家了。當時，史特勞斯最崇拜的音樂家即莫札特，長大後雖然逐漸見識了華格納等其他作曲家的厲害，且進而效法，但心目中仍維持著對莫札特的那份喜愛及崇敬。

少年的理查·史特勞斯對自己的期許，是希望自己能寫出像莫札特那樣的音樂。及長，理查·史特勞斯迷上華格納的音樂，開始寫作一些炫耀性的管弦樂曲，而後亦走出了自己的風格，但不自主地又逐漸走回莫札特的精神。中期的歌劇《玫瑰騎士》即為例子，此一古典風歌劇，是理查·史特勞斯為了表達自幼崇尚的莫札特精神而作的。

晚年的理查·史特勞斯在一連串打擊後，更是回歸莫札特，以古典的結構和風格來寫作輕快優美的器樂作品，年輕時候的複雜主題和浮誇音響是再也聽不到了，老理查此時拋棄了一切不必要的複雜外在，轉而享受愉快的音樂自我玩味。此外，晚年的史特勞斯迷上了木管樂器，而寫作了許多木管音樂，諸如《第二號法國號協奏曲》（1942）、《為十六件管樂器的二首小奏鳴曲》（1943、1943～45）、《雙簧管協奏曲》（1945～46），及《單簧管與低音管複協奏曲》（1947）等。在這些莫札特風的美麗作品中，《雙簧管協奏曲》無疑地給貧瘠

的雙簧管曲目下了一帖強心劑，因為這首曲子實在太獨特了，史特勞斯對雙簧管的瞭若指掌簡直是不可思議，整首樂曲為雙簧管的特性所主宰，進而發揮了雙簧管的音色和一切技巧。聆聽此曲，你會覺得除了雙簧管外，若換成其他任何樂器主奏，皆無法賦予其內在的生命。

再現部

史特勞斯這首雙簧管協奏曲的雙簧管獨奏部分，困難度極高，主奏者必需連續三個樂章不間斷地吹奏二十三、四分鐘，不論呼吸或嘴唇的控制，都要很大的耐力來支撐；而交錯的旋律線條和豐富的和聲變化，在手指的技巧上會感覺不知所措，但這些亦是此曲的特殊之處。

此曲的第一樂章是 D 大調 4／4 拍子的中庸快板。一開始的雙簧管主題就略帶田園風幻想曲的味道，然後是一個柔和的過門，才進入活潑的主題，但最後又回到田園風的主題，在相對應的木管音量漸弱而逐漸消失時，很自然就產生了下一樂章的伴奏音型。

第二樂章是降 B 大調 3／4 拍子的行板。這個樂章簡直美極了，獨奏的雙簧管娓娓道出主題旋律，再適合雙簧管不過了，副主題是另一種如歌的樸實冥想，然後發展出一段花奏，即進入終樂章。

第三樂章是 D 大調 2／4 拍子的甚快板而後轉快板，這是迴旋曲形式的表現，在高潮後雙簧管獨奏又回到優雅溫和，但卻結束在更快的速度上，整個樂章有種一氣呵成的活力。

欣賞時，可注意曲子一開始大提琴所奏出的弱音動機，而後這個動機會不斷以各種型態出現，儘管每部分旋律主題不斷變化，這個動機卻悄悄存在於樂曲的每個角落，因而全曲有著完整的統一性。

尾奏

羅曼‧羅蘭說：「理查‧史特勞斯的藝術，是現存最富文學性和描摹性的藝術之一，由於他音樂組織的一致性，是迥然超越於其他同類的，那一致性使人感到他是真正的音樂家，一位受過大師們薰陶的音樂家，一位不顧一切的巨匠。」

用心去欣賞史特勞斯這首《雙簧管協奏曲》，你會同意羅曼羅蘭的看法，特別是晚年反璞歸真的老理查，拋去早期作品的生澀與中期作品的浮誇，更能展現純真的自我，於是作品中的一致性更不受任何干擾，演奏這曲子若能抓到這一致性，自然會將樂曲發揮得淋漓盡致。

*Chapter5-8* | 投資標的推薦

史特勞斯：**雙簧管協奏曲** Strauss / Oboe Concerto

蘭奇雙簧管 / 威寇克斯指揮 / 室內樂團

John de Lancie / Wilcox / Chamber Orchestra（RCA）

## 與基金操盤人一起聽
## 精選私房古典名曲

**巴赫：**

D 小調觸技曲與賦格，BWV 565

G 小調賦格，BWV 578

清唱劇《消失吧，悲傷的影子》，BWV
202

**韓德爾：**

《皇家煙火》，HWV 351

**布拉姆斯：**

D 大調第一號小夜曲，Op. 11

降 B 大調第一號弦樂六重奏，Op. 18

**小約翰・史特勞斯：**

《加速度》圓舞曲，Op. 234

《美麗的藍色多瑙河》圓舞曲，Op. 314

《藝術家的生涯》圓舞曲，Op. 316

《維也納森林的故事》圓舞曲，Op. 325

《醇酒、美人與歌》圓舞曲，Op. 333

《一千零一夜》圓舞曲，Op. 346

《維也納氣質》圓舞曲，Op. 354

《檸檬花開之處》圓舞曲，Op. 364

《你和你》圓舞曲，Op. 367

《南國薔薇》圓舞曲，Op. 388

《春之聲》圓舞曲，Op. 410

《皇帝》圓舞曲，Op. 437

**普契尼：**

歌劇《瑪儂・雷斯考》

**理查・史特勞斯：**

交響幻想曲《來自義大利》，Op. 16

《變形》，TrV 290

《唐璜》，Op. 20

《家庭交響曲》，Op. 53

《狄爾愉快的惡作劇》，Op. 28

《查拉圖是特拉如是說》，Op. 30

**MUZIK AIR 線上收聽**
**https://goo.gl/QZ27xi**

更多古典音樂經典名曲
MUZIK AIR 隨時隨地線上聽

國家圖書館出版品預行編目 (CIP) 資料

穩賺不賠零風險！基金操盤人帶你投資古典樂 / 胡耿銘
作 . -- 初版 . -- 臺北市 : 有樂出版 , 2017.01
　　面 ;　 公分 . -- ( 有樂映灣 ; 2)
ISBN 978-986-93452-1-7( 平裝 )

1. 音樂欣賞

910.38　　　　　　　　　105025301

**∷∥ 有樂映灣 02**

## 穩賺不賠零風險！基金操盤人帶你投資古典樂

作者：胡耿銘
插畫：陳又凌
發行人兼總編輯：孫家璁
副總編輯：連士堯
責任編輯：林虹聿
校對：陳安駿、王凌緯、洪雪舫
版型、封面設計：邱禹嘉／雅砌音樂

出版：有樂出版事業有限公司
地址：114 台北市內湖區瑞光路 583 巷 30 號 7 樓
電話：（02）25775860
傳真：（02）87515939
Email：service@muzik.com.tw
官網：http://www.muzik.com.tw
客服專線：（02）25775860
法律顧問：天遠律師事務所 劉立恩律師

總經銷：大和書報圖書股份有限公司
地址：242 新北市新莊區五工五路 2 號
電話：（02）89902588
傳真：（02）22997900

印刷：沈氏藝術印刷股份有限公司
初版：2017 年 01 月
定價：400 元

## 《穩賺不賠零風險！基金操盤人帶你投資古典樂》

### X

## 《MUZIK 古典樂刊》

# 獨家專屬訂閱優惠

為感謝您購買《穩賺不賠零風險！基金操盤人帶你投資古典樂》，

憑此單回傳將可獲得《MUZIK古典樂刊》專屬訂閱方案：

訂閱一年《MUZIK古典樂刊》11期，

優惠價NT$ **1,650**（原價NT$2,200）

## 超有梗

國內外音樂家、唱片與演奏會最新情報一次網羅。
把音樂知識變成幽默故事，輕鬆好讀零負擔！

## 真內行

堅強主筆陣容，給你有深度、有觀點的音樂視野。
從名家大師到樂壇新銳，台前幕後貼身直擊。

## 最動聽

音樂專題企劃＋多元主題：音樂知識廣度全剖析。
免費線上歌單：雙重感官享受，聽見不一樣的感動！

伊都阿・莫瑞克
**莫札特，前往布拉格途中**

一七八七年秋天，莫札特與妻子前往布拉格的途中，
無意間擅自摘取城堡裡的橘子，因此與伯爵一家結下友誼，
並且揭露了歌劇新作《唐喬凡尼》的創作靈感，
為眾人帶來一段美妙無比的音樂時光……
一顆平凡橘子，一場神奇邂逅，
一同窺見，音樂神童創作中，靈光乍現的美妙瞬間。
【莫札特誕辰 260 年紀念文集　同時收錄】
《莫札特的童年時代》、《寫於前往莫札特老家途中》

定價：320 元

西澤保彥
**幻想即興曲**
**偵探響季姊妹～蕭邦篇**

科幻本格暢銷作家西澤保彥
首度跨足音樂實寫領域
跨越時空的推理解謎之作
美女姊妹偵探系列　隆重揭幕！

定價：320 元

blue97
**福特萬格勒：**
**世紀巨匠的完全透典**

科 MUZIK 古典樂刊》資深專欄作者
華文世界首本福特萬格勒經典研究著作
二十世紀最後的浪漫派主義大師
偉大生涯的傳奇演出與版本競逐的錄音瑰寶
獨到筆觸全面透析　重溫動盪輝煌的巨匠年代
★隨書附贈「拜魯特第九」傳奇名演復刻專輯

定價：500 元

百田尚樹
**至高の音樂:**
**百田尚樹的私房古典名曲**

暢銷書《永遠的0》作者百田尚樹
2013 本屋大賞得獎後首本音樂散文集，
親切暢談古典音樂與作曲家的趣聞軼事，
獨家揭密啟發創作靈感的感動名曲，
私房精選 25+1 首不敗古典經典
完美聆賞·文學不敵音樂的美妙瞬間！

定價：320 元

路德維希·諾爾
**貝多芬失戀記－得不到回報的愛**

即便得不到回報　亦是愛得刻骨銘心
友情、親情、愛情，
真心付出的愛若是得不到回報，
對誰都是椎心之痛。
平凡如我們皆是，偉大如貝多芬亦然。
珍貴文本首次中文版　問世解密
重新揭露樂聖生命中的重要插曲

定價：320 元

瑪格麗特·贊德
**巨星之心～莎賓·梅耶音樂傳奇**

單簧管女王唯一傳記　全球獨家中文版
多幅珍貴生活照　獨家收錄
卡拉揚與柏林愛樂知名「梅耶事件」
始末全記載
見證熱愛音樂的少女逐步成為舞台巨星
造就一代單簧管女王傳奇

定價：350 元

茂木大輔
《交響情人夢》音樂監修獨門傳授：
拍手的規則
教你何時拍手，帶你聽懂音樂會！

由日劇《交響情人夢》古典音樂監修
茂木大輔親撰
無論新手老手都會詼諧一笑、
驚呼連連的古典音樂鑑賞指南
各種古典音樂疑難雜症
都在此幽默講解、專業解答！

定價：299 元

菲力斯·克立澤&席琳·勞爾
音樂腳註
我用腳，改變法國號世界！

天生無臂的法國號青年
用音樂擁抱世界
2014 德國 ECHO 古典音樂大獎得主
菲力斯·克立澤用人生證明，
堅定的意志，決定人生可能！

定價：350 元

藤拓弘
超成功鋼琴教室經營大全
～學員招生七法則～

個人鋼琴教室很難經營？
招生總是招不滿？學生總是留不住？
日本最紅鋼琴教室經營大師
自身成功經驗不藏私
7 個法則、7 個技巧，
讓你的鋼琴教室脫胎換骨！

定價：299 元

## 基頓·克萊曼
## 寫給青年藝術家的信

小提琴家　基頓·克萊曼
數十年音樂生涯砥礪琢磨
獻給所有熱愛藝術者的肺腑箴言
邀請您從書中的
犀利見解與寫實觀點
一同感受當代小提琴大師
對音樂家與藝術最真實的定義

## 宮本円香
## 聽不見的鋼琴家

天生聽不見的人要如何學說話？
聽不見音樂的人要怎麼學鋼琴？
聽得見的旋律很美，
但是聽不見的旋律其實更美。
請一邊傾聽著我的琴聲，
一邊看看我的「紀實」吧。

**以上書籍請向有樂出版購買便可享獨家優惠價格**
**更多詳細資訊請撥打服務專線**

MUZIK 古典樂刊 · 有樂出版
華文古典音樂雜誌 · 叢書首選
讀者服務專線：（02）2577-5860
讀者服務信箱：service@muzik.com.tw
f MUZIK 古典樂刊

# 《穩賺不賠零風險！基金操盤人帶你投資古典樂》獨家優惠訂購單

## 訂戶資料

收件人姓名：＿＿＿＿＿＿＿＿＿＿＿ □先生　□小姐

生日：西元 ＿＿＿＿＿＿ 年 ＿＿＿＿ 月 ＿＿＿＿ 日

連絡電話：（手機）＿＿＿＿＿＿＿＿＿（室內）＿＿＿＿＿＿

Email：＿＿＿＿＿＿＿＿＿＿＿＿＿＿＿＿＿＿＿＿＿＿＿

寄送地址：□□□ ＿＿＿＿＿＿＿＿＿＿＿＿＿＿＿＿＿＿＿

＿＿＿＿＿＿＿＿＿＿＿＿＿＿＿＿＿＿＿＿＿＿＿＿＿＿＿＿

## 信用卡訂購

□ VISA　□ Master　□ JCB（美國 AE 運通卡不適用）

信用卡卡號：＿＿＿＿＿-＿＿＿＿＿-＿＿＿＿＿-＿＿＿＿＿

有效期限：＿＿＿＿＿＿＿＿

發卡銀行：＿＿＿＿＿＿＿＿＿＿＿＿

持卡人簽名：＿＿＿＿＿＿＿＿＿＿＿＿＿＿

## 訂購項目

□《MUZIK 古典樂刊》一年 11 期，優惠價 1,650 元
□《莫札特，前往布拉格途中》優惠價 253 元
□《幻想即興曲－偵探響季姊妹～蕭邦篇》優惠價 253 元
□《至高の音樂：百田尚樹的私房古典名曲》優惠價 253 元
□《福特萬格勒～世紀巨匠的完全透典》優惠價 395 元
□《貝多芬失戀記－得不到回報的愛》優惠價 253 元
□《巨星之心～莎賓‧梅耶音樂傳奇》優惠價 277 元
□《音樂腳註》優惠價 277 元
□《拍手的規則》優惠價 237 元
□《寫給青年藝術家的信》優惠價 198 元
□《聽不見的鋼琴家》優惠價 253 元
□《超成功鋼琴教室經營大全》優惠價 237 元

## 劃撥訂購

劃撥帳號：50223078　戶名：有樂出版事業有限公司

## ATM 匯款訂購（匯款後請來電確認）

國泰世華銀行（013）　帳號：1230-3500-3716
請務必於傳真後 24 小時後致電讀者服務專線確認訂單
傳真專線：（02）8751-5939

有樂出版

請 貼 郵 資

11492 台北市內湖區瑞光路 583 巷 30 號 7 樓
**有樂出版事業有限公司 編輯部 收**

---

請沿虛線對摺

有樂出版

**有樂映灣 02 《穩賺不賠零風險！基金操盤人帶你投資古典樂》**

### 填問卷送雜誌！

只要填寫回函完成，並且留下您的姓名、E-mail、電話以
及地址，郵寄或傳真回有樂出版事業有限公司，即可獲得
《MUZIK古典樂刊》乙本！（價值NT$200）

# 《穩賺不賠零風險！基金操盤人帶你投資古典樂》讀者回函

1. **姓名：** _____ ，**性別：**□男 □女

2. **生日：** _____ 年 _____ 月 _____ 日

3. **職業：** □軍公教 □工商貿易 □金融保險 □大眾傳播
　　　　　□資訊業 □製造業 □服務業 □學生 □其他

4. **教育程度：** □國中以下 □高中／職 □大學／專科 □碩士以上

5. **平均年收入：** □ 25 萬以下 □ 26-60 萬 □ 61-120 萬 □ 121 萬以上

6. **E-mail：** _____

7. **住址：** _____

8. **聯絡電話：** _____

9. **您如何發現《穩賺不賠零風險！基金操盤人帶你投資古典樂》這本書的？**
　　□在書店閒晃時　□網路書店的介紹，哪一家：_____
　　□ MUZIK 古典樂刊推薦 □朋友推薦
　　□其他：_____

10. **您習慣從何處購買書籍？**
　　□網路商城（博客來、讀冊生活、PChome...）
　　□實體書店（誠品、金石堂、一般書店...）
　　□其他：_____

11. **平常我獲取音樂資訊的管道是……**
　　□電視 □廣播 □雜誌／書籍 □唱片行
　　□網路 □手機 APP □其他：_____

12. **《穩賺不賠零風險！基金操盤人帶你投資古典樂》，我最喜歡的部分是……（可複選）**
　　□推薦序 □插畫 □附錄
　　□ 1-1 □ 1-2 □ 1-3 □ 1-4 □ 1-5
　　□ 2-1 □ 2-2 □ 2-3 □ 2-4 □ 2-5 □ 2-6 □ 2-7 □ 2-8 □ 2-9
　　□ 3-1 □ 3-2 □ 3-3 □ 3-4 □ 3-5
　　□ 4-1 □ 4-2 □ 4-3 □ 4-4 □ 4-5 □ 4-6 □ 4-7 □ 4-8
　　□ 5-1 □ 5-2 □ 5-3 □ 5-4 □ 5-5 □ 5-6 □ 5-7 □ 5-8

13. **《穩賺不賠零風險！基金操盤人帶你投資古典樂》吸引您的原因？（可複選）**
　　□喜歡封面設計　　　□喜歡古典音樂　　　□喜歡作者
　　□價格優惠　　　　　□內容很實用　　　　□其他：_____

14. **您希望我們未來出版何種書籍？**
　　_____

15. **您對我們的建議：**
　　_____
　　_____